名家通识讲座书系

中国书法十五讲

□ 方建勋 著

北京大学出版社
PEKING UNIVERSITY PRESS

图书在版编目（CIP）数据

中国书法十五讲 / 方建勋著 .——北京 : 北京大学
出版社 , 2023.9
（名家通识讲座书系）
ISBN 978 – 7 – 301 – 34364 – 7

Ⅰ . ①中… Ⅱ . ①方… Ⅲ . ①汉字－书法－中国
Ⅳ . ① J292.1

中国国家版本馆 CIP 数据核字（2023）第 158231 号

书　　　名	中国书法十五讲
	ZHONGGUO SHUFA SHIWU JIANG
著作责任者	方建勋　著
责 任 编 辑	艾　英
标 准 书 号	ISBN 978 – 7 – 301 – 34364 – 7
出 版 发 行	北京大学出版社
地　　　址	北京市海淀区成府路 205 号　　100871
网　　　址	http://www.pup.cn　　　新浪微博 : @北京大学出版社
电 子 邮 箱	编辑部 wsz@pup.cn　　　总编室 zpup@pup.cn
电　　　话	邮购部 010–62752015　发行部 010–62750672
	编辑部 010–62756467
印 刷 者	北京中科印刷有限公司
经 销 者	新华书店
	965 毫米 × 1300 毫米　16 开本　30.25 印张　488 千字
	2023 年 9 月第 1 版　2024 年 3 月第 3 次印刷
定　　　价	99.00 元

"名家通识讲座书系"
编审委员会

"名家通识讲座书系"总序

本书系编审委员会

"名家通识讲座书系"是由北京大学发起，全国十多所重点大学和一些科研单位协作编写的一套大型多学科普及读物。全套书系计划出版 100 种，涵盖文、史、哲、艺术、社会科学、自然科学等各个主要学科领域，第一、二批近 50 种将在 2004 年内出齐。北京大学校长许智宏院士出任这套书系的编审委员会主任，北大中文系系主任温儒敏教授任执行主编，来自全国一大批各学科领域的权威专家主持各书的撰写。到目前为止，这是同类普及性读物和教材中学科覆盖面最广、规模最大、编撰阵容最强的丛书之一。

本书系的定位是"通识"，是高品位的学科普及读物，能够满足社会上各类读者获取知识与提高素养的要求，同时也是配合高校推进素质教育而设计的讲座类书系，可以作为大学本科生通识课（通选课）的教材和课外读物。

素质教育正在成为当今大学教育和社会公民教育的趋势。为培养学生健全的人格，拓展与完善学生的知识结构，造就更多有创新潜能的复合型人才，目前全国许多大学都在调整课程，推行学分制改革，改变本科教学以往比较单纯的专业培养模式。多数大学的本科教学计划中，都已经规定和设计了通识课（通选课）的内容和学分比例，要求学生在完成本专业课程之外，选修一定比例的外专业课程，包括供全校选修的通识课（通选课）。但是，从调查的情况看，许多学校虽然在努力建设通识课，也还存在一些困难和问题：主要是缺少统一的规划，到底应当有哪些基本的通识课，可能通盘考虑不够；课程不正规，往往因人设课；课量不足，学生缺少选择的空间；更普遍的问题是，

很少有真正适合通识课教学的教材，有时只好用专业课教材替代，影响了教学效果。一般来说，综合性大学这方面情况稍好，其他普通的大学，特别是理、工、医、农类学校因为相对缺少这方面的教学资源，加上很少有可供选择的教材，开设通识课的困难就更大。

这些年来，各地也陆续出版过一些面向素质教育的丛书或教材，但无论数量还是质量，都还远远不能满足需要。到底应当如何建设好通识课，使之能真正纳入正常的教学系统，并达到较好的教学效果？这是许多学校师生普遍关心的问题。从 2000 年开始，由北大中文系系主任温儒敏教授发起，联合了本校和一些兄弟院校的老师，经过广泛的调查，并征求许多院校通识课主讲教师的意见，提出要策划一套大型的多学科的青年普及读物，同时又是大学素质教育通识课系列教材。这项建议得到北京大学校长许智宏院士的支持，并由他牵头，组成了一个在学术界和教育界都有相当影响力的编审委员会，实际上也就是有效地联合了许多重点大学，协力同心来做成这套大型的书系。北京大学出版社历来以出版高质量的大学教科书闻名，由北大出版社承担这样一套多学科的大型书系的出版任务，也顺理成章。

编写出版这套书的目标是明确的，那就是：充分整合和利用全国各相关学科的教学资源，通过本书系的编写、出版和推广，将素质教育的理念贯彻到通识课知识体系和教学方式中，使这一类课程的学科搭配结构更合理，更正规，更具有系统性和开放性，从而也更方便全国各大学设计和安排这一类课程。

2001 年年底，本书系的第一批课题确定。选题的确定，主要是考虑大学生素质教育和知识结构的需要，也参考了一些重点大学的相关课程安排。课题的酝酿和作者的聘请反复征求过各学科专家以及教育部各学科教学指导委员会的意见，并直接得到许多大学和科研机构的支持。第一批选题的作者当中，有一部分就是由各大学推荐的，他们已经在所属学校成功地开设过相关的通识课程。令人感动的是，虽然受聘的作者大都是各学科领域的顶尖学者，不少还是学科带头人，科研与教学工作本来就很忙，但多数作者还是非常乐于接受聘请，宁可先放下其他工作，也要挤时间保证这套书的完成。学者们如此关心和积极参与素质教育之大业，应当对他们表示崇高的敬意。

本书系的内容设计充分照顾到社会上一般青年读者的阅读选择，适合自学；同时又能满足大学通识课教学的需要。每一种书都有一定的知识系统，有相对独立的学科范围和专业性，但又不同于专业教科书，不是专业课的压缩或简化。重要的是能适合本专业之外的一般大学生和读者，深入浅出地传授相关学科的知识，扩展学术的胸襟和眼光，进而增进学生的人格素养。本书系每一种选题都在努力做到入乎其内，出乎其外，把学问真正做活了，并能加以普及，因此对这套书的作者要求很高。我们所邀请的大都是那些真正有学术建树，有良好的教学经验，又能将学问深入浅出地传达出来的重量级学者，是请"大家"来讲"通识"，所以命名为"名家通识讲座书系"。其意图就是精选名校名牌课程，实现大学教学资源共享，让更多的学子能够通过这套书，亲炙名家名师课堂。

本书系由不同的作者撰写，这些作者有不同的治学风格，但又都有共同的追求，既注意知识的相对稳定性，重点突出，通俗易懂，又能适当接触学科前沿，引发跨学科的思考和学习的兴趣。

本书系大都采用学术讲座的风格，有意保留讲课的口气和生动的文风，有"讲"的现场感，比较亲切、有趣。

本书系的拟想读者主要是青年，适合社会上一般读者作为提高文化素养的普及性读物；如果用作大学通识课教材，教员上课时可以参照其框架和基本内容，再加补充发挥；或者预先指定学生阅读某些章节，上课时组织学生讨论；也可以把本书作为参考教材。

本书系每一本都是"十五讲"，主要是要求在较少的篇幅内讲清楚某一学科领域的通识，而选为教材，十五讲又正好讲一个学期，符合一般通识课的课时要求。同时这也有意形成一种系列出版物的鲜明特色，一个图书品牌。

我们希望这套书的出版既能满足社会上读者的需要，又能有效地促进全国各大学的素质教育和通识课的建设，从而联合更多学界同人，一起来努力营造一项宏大的文化教育工程。

2002 年 9 月

目 录

引 言

从 2019 年秋季学期开始，我给北京大学本科生开了一门书法课程，叫"书法审美与实践"。选课的学生，来自全校各个院系，文、理、工、医，什么专业都有。

这些学生基础不一，有的在中小学时练过书法，有的以前没怎么接触过书法。但是，他们都很想知道：书法到底是一门怎样的艺术？美在哪里？书法的发展历史是怎样的？书法该怎么学习？如何让自己的字写得好看一点？等等。这些问题，可以概括为三大问题：书法审美、书法历史和书法技法。所以我的书法课，努力将审美、历史和技法结合起来。

基于以上问题，我设计了本书这十五讲的课程内容。

没有汉字即没有中国书法。汉字如何起源？有何特点？汉字书写怎么会成为一门高级的艺术？第一讲绪论即回答这些问题。在书法的世界里，汉字有篆、隶、楷、行、草五体呈现形态，它们是书法创作的"素材库"。五体的演变过程是怎样的？五体各有什么美感？这构成了第二讲。汉字的创造，五体的演变，离不开日常生活的应用，所以书法作品总不离"内容"。"书写内容"都有些什么呢？这便是第三讲的主题。这三讲，是理解书法的基础知识。

从第四讲开始，进入书法艺术的核心问题。点画、结构与章法是书法艺术的"三要素"。我们练书法，所说的"书内功"的着力点也在这里。在第四、五、六讲中，我用了大量的细节图例，甚至学生的习作，来解析点画、结构、章法的美感、法则、原理及其与审美观念的关系。

"看"书法，中国人还持有一种独特态度，即视书法如生命。从

生命的角度看书法，最具代表性者如苏轼所说："书必有神、气、骨、肉、血，五者阙一，不为成书也。"点画、结构与章法因而不只是文字符号层面的一种视觉形式，更是生理与精神层面皆具足完备的鲜活生命征象。第七、八两讲意在揭秘书法里的神、气、骨、肉、血。

你肯定听说过"字如其人""见字如面"，这背后意味着书法是书写者这个"人"的表达。作为"人的表达"，最直接的一点是书写者的个性和情感。因此，在第九讲里，我们试图解答：情性与书迹存在着怎样的联系？情绪—书迹的变化是否能在书法作品中得到印证？

表达情性，需要手中的笔。越是高明的书法家，笔法越是精湛和独特。笔法几乎是中国书法的"不传之秘"。笔法的奥秘在哪儿？第十讲"笔法"，意在梳理笔法的历史发展脉络和基本原理。有些读者可能会想，笔法为什么不在一开始就讲，而放到这里才讲？因为在我看来，笔法实在是太精细微妙了，一上来就讲笔法，对非书法专业的学生而言，难度太大，唯有课程过半后再来"看"笔法，才能"看"出一些门道。因为笔法不是静态的，静态的是书写过后的结果——点画。点画是结果，笔法是过程，它是动态的。

一次书写，即是毛笔的笔锋在纸上作各种运动的一个过程。书法的书写，就如一场舞蹈，唐代人甚至以现场"观看"张旭、怀素这样的大草书家挥毫为美事。书写过程本身，是心与手并用的活动过程，写到痛快处，更是"心手双畅"！今天我们喜欢练字，也是由于"书写过程"本身的"魔力"。第十一讲主要就着眼于"书写过程"。

随后的第十二、十三讲，是从实践方面谈谈书法的学习。书法的学习，不外乎"临帖"与"创作"。"临帖"这一讲，主要是谈临帖的基本原理。临帖是对范本的复制吗？临帖有多大程度的自由？临帖与创作之间是怎样的关系？这些问题曾经困扰我多年，我心中逐渐明朗了，希望所分享的对想学书法的读者有所帮助。有的读者可能还想知道一个具体的范本字帖怎么临。考虑到这一点，在本书的最后，附录了"古代碑帖选临"。篆、隶、楷、行、草，五体都有，我选了一些范本并拍摄了临帖视频。当然，临帖的方法有多种，我的这些临习，也只是出于我个人对范本的理解，仅供参考。

在"创作"这一讲，依据我的教学经验，讲到了一个初学书法者

可以尝试的创作法，以及渐入佳境后或许可以践行一辈子的创作法。真正意义上的创作，同时也是一种创新。极为注重法则和传承的书法艺术怎么去创新呢？答案要从历史中找。一部书法史，既是传承史，也是创新史。历代书家的风格演绎与创新的背后，隐含了一些共通性规律，相信这些规律可以启发今天的我们。

对于中国书法家来说，创新与个性并非最高的审美追求。最高的追求是什么？是书法的意境与境界，在追求理想境界的过程中自然流露自家性情，从而形成自家风格。第十四讲"意境与境界"，意在探寻书法意境的美感特质以及书法最高的理想境界。我们常说书法可以"修心养性"，原因也在于此，因为修习书法，一方面是沉浸于笔墨佳好，另一方面是心境层面永远向上攀升，努力企及天真自在的境界。

最后一讲，是"时代审美与个体选择"，通过书法发展史上的几个"点"来了解书法的时代特点以及在时代潮流的推动下，个体在这个潮流中如何做出抉择和应对，既是从历史看审美，当然又不乏当下的意义。

这十五讲，希望学生在感、知、行这三方面均有所获。这也是我讲书法课时倡导的：审美（感）、历史（知）与技法（行），三者要齐头并进。

在这三者中，我最注重的是"感"，我希望我的学生们能真正"感"到书法的美。唯有"感"才能入心，才能真正喜欢"看"书法或者"写"书法。学生们课业都很忙，但也需要在燕园紧张的学习生活中，给自己留点"空白"稍作松弛。这个课堂，意在帮助大家"感"到书法之美——汉字笔墨构建的一个诗意世界。

我曾对选课的学生说，也许很多年以后，你回忆起来，在燕园的岁月当中，有那么一门小课是在审美中度过的，就是"书法审美与实践"。所以我努力让我的书法课变得"好玩"一点，"易懂"一点，帮助大家领会中国书法的独特美感特质。尽管这个时代已经不是毛笔实用的时代，但是书法作为一种视觉图像，不受古今时间的限制，甚至由于也不受限于任何的客观物象，以至拥有一种形而上的"抽象性"，从而具有一种"当代感"。

有一个同学在课程结束时，写下这么一段笔记："在忙碌的期末季，

在被各种作业和论文的截止日期追赶时，我突然发觉，书法的课后练习并不是一项让我感到焦虑的作业，相反，它为我构筑了一个独属于我自己的诗意的小世界。充满仪式感地收拾干净桌面，铺开毛毡，在淡黄色台灯的照射下，毛边纸泛着柔和的暖意，把同一个字在笔下体会一遍又一遍，任由自己被带入字帖中，从墨色的干湿、笔画的急缓中感受古人书写时的心境，常常忘记时间的流逝。在快节奏的现代生活中，这是一段多么难得而又值得感恩的时光。"

这是我所期待的，也是作为一位老师感到最开心的事。在书写的世界里，书法哪有古今之分？

这一部书稿，是依据授课讲稿和课堂视频修改而成，不过依然注意保留了教室里的"课堂感"。读者朋友如果有兴趣，读书的同时可以参照视频：在每一讲开头，都附上了与这一讲大致对应的课堂视频的二维码，可以扫码观看。在此，要特别感谢北京大学原常务副校长吴志攀教授，他请了北大法宝的专业团队帮忙录制，然后在多个网络平台发布，这门课程由此成为广为人知的公开课，即"北大书法公开课"。

讲授书法，每位老师都有各自的态度和方法。我期待你能喜欢上我的这一种，从此"恋"上中国书法，浸润于审美与实践，修习一生。

第一讲 绪论

中国书法十五讲

课程视频

一、汉字的起源

提到汉字的起源，我们马上就会想到甲骨文（图1-1）。确实，殷商甲骨文是最早的文字体系，这是学界普遍公认的。不过，甲骨文已是成熟的文字体系，那么在成熟之前，更早的文字又是什么样的？汉字是怎么起源的？

关于汉字的起源，古人提出来这么几种说法。

第一种说法是结绳说。如《周易·系辞》讲："上古结绳而治，后世圣人易之以

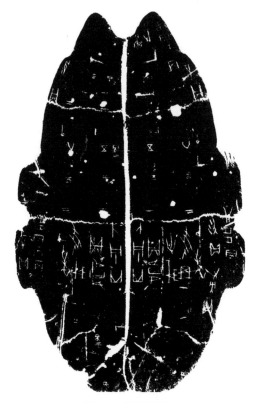

图1-1　商代甲骨文

书契。"即汉字起源于结绳，后来用书契取代了结绳。书和契是两个概念，"书"是写，"契"是刻。甲骨文是有写也有刻。

第二种说法是仓颉造字说。《荀子·解蔽》提到："好书者众矣，而仓颉独传者，一也。"古人的神话传说中，经常提到仓颉造字，把中国文字的创造归功到仓颉的名下。这也是一种说法。

第三种说法是卦画说。这种说法认为，汉字起源于阴阳八卦的卦画。不过，文字学家唐兰先生对这个说法是否认的，他认为："在殷时，文字久已发生，所以八卦的卦画绝不是文字所取材的。"（《中国文字学》）

文字学家裘锡圭先生则认为："在文字发生的原始阶段，文字和图画大概是长期混用的。"裘先生还以云南丽江纳西族的原始文字为例，说明这个文字和图画的混用阶段。（《文字学概要》）纳西族的《古事记》里有这样一段文字（图1-2），你能看出来是什么意思吗？

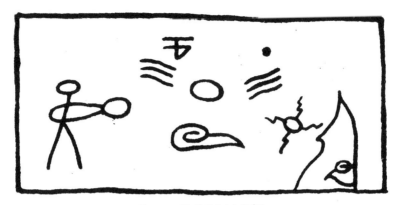

图1-2 丽江纳西族《古事记》

要想理解这段文字，得先知道这些文字符号的意思（图1-3）：

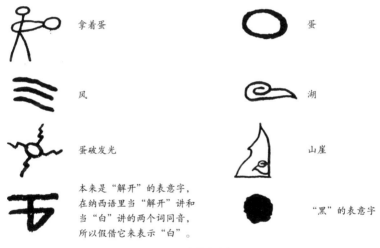

	拿着蛋		蛋
	风		湖
	蛋破发光		山崖
	本来是"解开"的表意字，在纳西语里当"解开"讲和当"白"讲的两个词同音，所以假借它来表示"白"。		"黑"的表意字

图1-3 文字符号的意思

将这些文字符号串在一起，这段原始文字的意思大致是："把这蛋抛在湖里头，左边吹着白风，右边吹着黑风，风荡漾着湖水，湖水荡漾着蛋，蛋撞在山崖上，便生出一个光华灿烂的东西来。"

早期的文字应该是跟图画混在一起来使用的，所以裘锡圭先生认为："古汉字、圣书字、楔形文字等独立形成的古老文字体系，一定也经历过跟纳西文相类的、把文字跟图画混合在一起使用的原始阶段。"（《文字学概要》）

在商代成熟的甲骨文之前，汉字也曾经历过一个图跟文混用的阶段。所以，甲骨文并不是无源之水，是传承有序的。例如在河南舞阳县贾湖新石器遗址发现的符号（图1-4，第一行），距今约7000—8000年，比殷墟甲骨文（第二行）早了3000多年。对比殷墟甲骨文，可以看出其中的相似性和延续性。

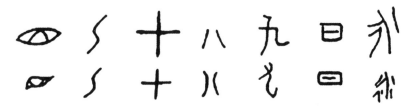

图1-4　河南舞阳县贾湖新石器遗址发现的符号

有一种说法，说汉字最初不起源于中国，而是起源于类似西亚、非洲和其他的一些更古老的文明，后来才传到了中国，才有了汉字。有了这些出土文物后，可以证明汉字是一个自源的文字体系，而不是借源的文字体系。像日文就属于借源文字，借用了汉字的符号。

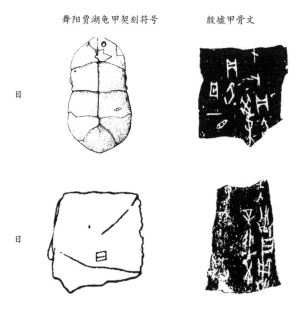

图1-5　舞阳贾湖龟甲契刻符号与殷墟甲骨文比较

　　我们可以再比较一下舞阳贾湖的龟甲契刻符号和殷商甲骨文（图1-5）。舞阳贾湖的龟甲契刻符号里的"目"和"日"，与殷商甲骨文是一样的。

　　汉字的发展，是什么时候走向成熟的？饶宗颐先生认为："汉字到武丁时代，大致已经定型了，达到基本成熟的地步，每个字大体以一形一声为主。从殷代便由图形为主定型而成为文字，商代以后三千年，汉字向前发展，只有数变（即繁简之变）而无质变。"（《符号·初文与字母——汉字树》）

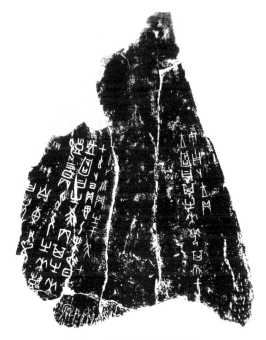

图 1-6　殷商武丁时期甲骨文

　　图1-6是殷商武丁时期的甲骨文，是成熟的汉字了。刻工技艺很高，站在书法的角度来看，一行一行竖下来，行气流畅。

　　汉字构造的造字规律，前人总结为"六书"说。"六书"有三种说法，一种是班固的说法，一种是郑众的说法，一种是许慎的说法。这几种说法大同小异：

　　　　班固：象形、象事、象意、象声、转注、假借

郑众：象形、会意、转注、处事、假借、谐声

许慎：指事、象形、形声、会意、转注、假借

三种说法，以许慎的影响最为深远。就许慎的"六书"说而言，没有创造出新字形的是哪几个？是"假借"和"转注"。创造了新字的呢？是"指事""象形""形声""会意"这四个。有鉴于此，文字学家唐兰先生提出"三书"说："象形、象意、形声，叫做三书，足以范围一切中国文字。不归于形，必归于意，不归于意，必归于声。形意声是文字的三方面，我们用三书来分类，就不容许再有混淆不清的地方。"（《中国文字学》）

唐兰先生的这"三书"说很有合理性，对我们理解汉字的特点大有裨益。象形和象意都离不开象，形声也要借助于形。所以，汉字的构成离不开蕴含了"象"的"形体"。

二、汉字的形体特点

从"形体"的角度来看，汉字有哪些特点呢？

其一，象形。

文字学家、考古学家陈梦家先生谈到中国文字的象形问题时，说："所谓'文'就是象形字，象形字愈古者愈接近图画，这是一个原则。本来是象形的字，后来为别的字借去做声符成了声假字，后来又有形声字。象形发展到形声，而形声字的一半还是象形的。中国字以形声字为最多数，所以说中国字起于象形而一直保存象形的特色，是毫无可疑的了。"（《中国文字学》）

如"鱼"字（图1-7）。甲骨文的"鱼"字，鱼的形象直观可见。从甲骨文到战国《石鼓文》，再到汉代的隶书，以及汉代以后的草书、行书、楷书，这个"鱼"字从繁到简，越来越远离了最初的形体，但是仍然保留了一个基本"形象"在里头。

所以，如果没有象形的汉字，就难以产生精彩绝伦的中国书法艺术。所以我们的书法艺术成立的一个前提，就是汉字具有象形的特点。

汉字虽然象形，但它跟绘画又不一样，与摄影也不一样，绘画与摄影通常比汉字更加具象。

商甲骨文

战国《石鼓文》

东汉《曹全碑》隶书

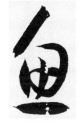
唐代孙过庭《书谱》草书

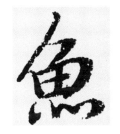
唐代陆柬之《文赋》行书

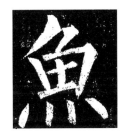
唐代柳公权《玄秘塔碑》楷书

图 1-7　"鱼"字

　　汉字的象形与古埃及文字（图 1-8）的象形也不一样。古埃及的文字，跟我们的甲骨文相比，要具象得多，更接近物象的图画。汉字则是凝练概括的，随着文字的演变，越到后来越是简省。但不论怎么简省，也不能说是完全抽象的，多多少少还是有象形在其中。所以，汉字的象形是高度凝练概括的，也正是这个原因，反而提供给观者以广阔的想象空间。

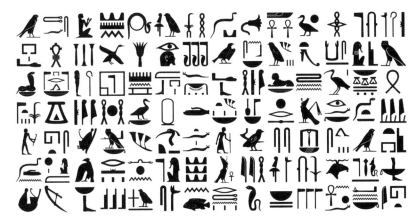

图 1-8　古埃及文字

图 1-9　春秋时期《王子午鼎》铭文（局部）

我们其实也有类似于图画这样的书法文字，比如春秋时期《王子午鼎》铭文（图 1-9），它是给每个字都添加一种装饰性的效果。宋代僧人道肯还汇集书写过三十二种篆体《金刚经》。看其中的几种——垂云篆（图 1-10.1）、龙爪篆（图 1-10.2）、蝌蚪书（图 1-10.3），真是让人大开眼界，它们给篆书的线条添加了一些装饰效果。这种情况不仅仅中国的汉字存在，别的民族的文字也有。例如"Thank you"，设计成图 1-11 这样的装饰，就是我们说的"花体字"。

那么像垂云篆、龙爪篆、蝌蚪书之类的，看起来很新奇，算不算是真正的书法创新呢？

图 1-10.1　垂云篆　　　　图 1-10.2　龙爪篆　　　　图 1-10.3　蝌蚪书

不算。早在唐代，孙过庭在《书谱》中就批评过："有龙蛇云露之流，龟鹤花英之类，乍图真于率尔，或写瑞于当年，巧涉丹青，工亏翰墨，既异夫楷式，非所详焉。"翻译成白话就是："有些书体，模拟龙、蛇、云、露、龟、鹤、花、草等物的形状而来，只不过是简单地描绘物象的形态，或者

图 1-11　花体字

图写当时的祥瑞，虽然运用了绘画方面的技巧，但就书法而言却是不够的，这不是书法的正道，也就不详细论述了。"可见，它是一种花体字，也许会有人喜欢，不过我们没有必要把它当成真正的书法艺术。

图 1-12.1　"龙"

图 1-12.2　"虎"

法国的汉学家白乐桑先生说："我认为所谓的书法，更确切地说，书道是西方文明所没有的一门艺术。希腊字母或拉丁字母，有时候偶尔能见到一些美观的效果，可是为字母加上一些美观的装饰，这说不上是艺术，而书法在绝对严格意义上是西方所没有的一门艺术。"（《跨文化汉语教育学》）

例如有些人，写个"龙"字（图 1-12.1），非要搞成有龙头、龙尾，龙身是一节一节的；写个"虎"字（图 1-12.2），最后一笔"唰唰唰"

下来，弄得像老虎尾巴的斑纹。这也都不是书法的正道。诚然，汉字是象形的，但书是书，画是画，你不能把书法变得像图画一样，那样就走偏了，失去了书法特有的艺术美感。书与画，是有界限的。

其二，**是视觉的符号，未脱离视觉经验。**

我们的古人造字的时候，自觉或不自觉地渗入了他们思维与经验。

图 1-13　商代甲骨文"月"

比如月亮的"月"，商代甲骨文就有这个字（图 1-13）。中国人感受到"月有阴晴圆缺"，对月亮有一种独特的、赋予了个人性的理解，所以"月"这个象形字融合了中国人的感觉经验。

又比如"所谓伊人，在水一方"。从视觉来看，你首先看到的是一个个方块的形体，八个字，视觉形象各不相同。如果翻译成英文，你读过去的时候，不会瞬即产生直观的形象——"即视感"，要转化为思维和想象才能产生形象。而面对汉字的时候，瞬间即可获得直观的形象。

图 1-14.1　小篆　　　　　图 1-14.2　英文　　　　　图 1-14.3　草书

"所谓伊人，在水一方"，一旦用笔墨写成书法，即视的形象感就会显得更强烈。如写成小篆（图 1-14.1）的，对比同样是毛笔书写的英文"Where's she I need, Beyond the stream"（图 1-14.2，许渊冲译），愈加能凸显"所谓伊人，在水一方"的视觉意象美感。如果写成草书（图 1-14.3），也有这种意象在里头。

即使不用手写体，用电脑体打出来，两排字"所谓伊人，在水一方"，也会有视觉画面感在里头。这是因为，汉字在最初造字的时候，就蕴含了人的视觉经验，这跟英文是不一样的。

其三，与"自然"密切关联。

传为东汉蔡邕的《九势》说"书肇于自然"，汉字的起源与自然密切关联，正如我们上面所讲的。到了清代，刘熙载在这一句"书肇于自然"的基础上作了进一步的理论拓展。他认为，我们写一件书法作品，本质上是在纸上创造一个自然，所以他提出"造乎自然"。

这是一片甲骨文的拓片（图 1-15），你看，大大小小、长长短短，一行一行下来，非常自然。因为，汉字本就源自自然。

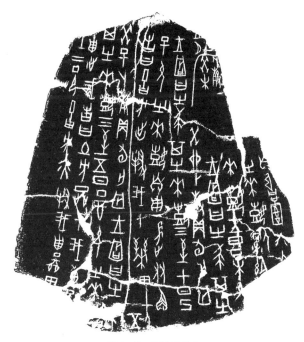

图 1-15 甲骨文拓片

中国书法追求以"自然"为最高境界，与汉字所具有的"自然性"密不可分。这一点，我们在临帖的时候，有的人可能已经体会到了，有的人还没有体会到。我举一个例子，大家看。

这里有三幅楷书（图1-16.1、1-16.2、1-16.3），从字形的角度看，这三幅里，整体看上去最自然的是哪一幅？

图1-16.1　简单字形拼凑　　图1-16.2　复杂字形拼凑　　图1-16.3　字帖原本

是第三幅。它是原来的范本字帖——褚遂良楷书《雁塔圣教序》，我从中抽取了一个局部。而第一幅是从该帖里挑选了字形简单的拼凑在一起，第二幅则是挑选了字形复杂的拼凑在一起。

我们临一篇古帖的时候，只要不是刻意挑着字写，通常来说字形都是比较自然的。一篇诗词文章，通常自然地会出现：有的字是独体字，有的是左右结构，有的是上下结构，有的是半包围结构，有笔画多的，有笔画少的，各种字形彼此穿插起来。但是我们有的同学从字帖里挑着临习，把简单的字全部放在一起。结果会发现，把所有简单的字放在一起的时候，并不好看。反之，如果把笔画多、字形繁复的字放在一起，也不好看。所以，临帖时可以节临一段，但尽量不要挑着字写，挑着字写就会打破范本原本具有的字形的整体自然性。

一阴一阳之谓道，繁与简就是一个"阴阳"的关系，只有繁或者只有简，就不够自然，缺少美感。有繁有简，各种结构都有，才更显得自然。

中国文字的这种自然性是从造字之初就决定的，米芾甚至认为，每个字都是有天性的，作书者的一个主要目标是，感悟和顺应每个字的形体结构的天性，这样就能写好字了。

其四，围绕中轴线的对称或平衡。

汉字的形体，就像人体一样，是有对称感的。人体以脊柱为对称轴，而汉字的每个字都有一条有形或无形的竖向中轴线，形成左右的对称或平衡。

我们看早期的金文（图1-17），有些字是明显的左右完全对称，有些字是部分对称，有些字则是无形的对称——围绕竖中线的左右平衡。这一点与中国的建筑也比较相似。图1-18是早商二里头宫殿结构图，由建筑史学家杨鸿勋复原，是左右对称的结构。汉字的形体特点，与中国的建筑是一致的。

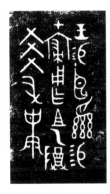

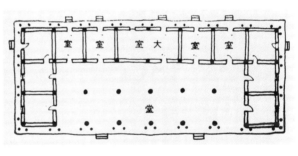

图1-17　早期金文　　　　　图1-18　早商二里头宫殿（杨鸿勋复原）

现在回头来看看你小时候写字，用的是什么格子？田字格、米字格。为什么用这样的格子呢？因为中国的汉字是有对称感的方块形体啊，你要是写英文，不会使用田字格、米字格的。如传为唐代书家褚遂良的楷书《大字阴符经》（图1-19），我们把它放到田字格里面，可以看出有一种中轴线的对称和平衡在里头。

那么行书和草书，也是左右对称的吗？行书和草书，是"隐性"的对称，即左右均衡。看黄庭坚的行书"山谷老人"四个字（图1-20，他晚年的自号），不像小篆那样能见出一条明显的对称轴，但要是细

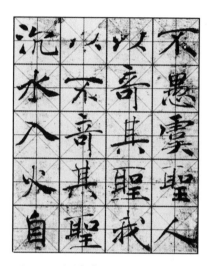

图 1-19 褚遂良《大字阴符经》（局部）

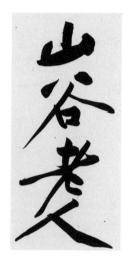

图 1-20 黄庭坚《经伏波神祠诗卷》（局部）

图 1-21 商代甲骨文

细体会，依然可以感受到每个字里有一条"隐性"的竖向中线。左右两半围绕着这条竖向中线，正好达到类似天平的均衡。如果篆书、隶书、楷书的每个字的字形结构，可以看作天平接近水平方向的均衡，那么行书和草书，则是打破水平方向的倾斜状态下的均衡。这种均衡感，显然比篆书、隶书和楷书更难，因为它就像是在平衡木上做体操运动，是要在运动的冒险中保持平衡。这样的平衡，在书法中被称为"势如斜而反直"或"迹似奇而反正"，看起来是欹侧倾斜的，但最终整体的感觉却又是平衡的，可以说是"化险为夷"。

其五，方块空间。

汉字形体的又一特点是方块空间，如果在字的外围画一条轮廓线，它是一个方形的，可能是长方形，也可能是正方形。

这是商代甲骨文（图1-21），我们盯着每个字的外轮廓看，大多是一个竖长方形的空间。到了秦代，秦始皇统一文字，使用标准化的小篆，字形的方块空间特征就更加突显了。

假如我们临习秦代《峄山刻石》（图1-22）这样的小篆，写之前通常会打竖长方形的格子，就是希望更好地把握它竖长方形空间的均衡感和布白匀称。

再看赵孟頫的《真草千字文》（图1-23），可以把每个字写在九宫格里，因为每个字是一个方块形。今天我们电脑文档用的宋体字，基本上都是正方形的。英文单词的形体就不是这样的方块空间。比如我们写一副春联"红梅含苞傲冬雪，绿柳吐絮迎新春"，写成楷书，每个字都是一个方块空间；如果将这个对联译成英文，

图1-22　《峄山刻石》（局部）

图1-23　赵孟頫《真草千字文》（局部）

即使是用毛笔来写，也呈现不了方块形体的空间美感。

三、从"文字符号"到"笔墨图像"

20世纪学者蒋彝论书法说，优美的形式，应该被优美地表现出来。有了汉字，意味着有了优美的形式，被优美地表现出来，涉及的即是"怎么写"的问题。

汉字本是文字符号，用以达意，这与其他民族的文字是一致的。但是进入书法领域，文字符号的功能退居其次，视觉审美的形式彰而显之。康有为说："书，形学也。"（《广艺舟双楫》）所以经由"善书者"的笔墨书写，汉字被赋予了活力和灵魂，成为一种独特的"笔墨图像"，屹立于世界艺术之林。

我们从一些点画、字形结构以及整篇的书法先感受一下，后面有几讲将展开详细讨论。

如智永的楷书《千字文》，我们找了一些单字，看看基本点画如横、竖、撇、捺、点的美感。

看"察"字（图1-24.1），它的撇和捺，又厚重又飘逸，骨肉兼备。我们看到这样的笔画，内心也是跟着它舒展的。又如第一笔"点"，落笔这么重，古人说"点如高峰坠石"，真有这个感觉。

再看"几（幾）"字（图1-24.2），最突出的一个笔画是斜钩，它是这个字的主笔，其他的笔画都像是攀附在它身上。一个斜钩，把整个字的重量都撑起来了。这个笔画在智永的笔下，充分体现了"铁画银钩"的力度与美感。董其昌说智永"下笔欲力透纸背"，不是虚言。如果你自己临习过，就更能感受到。

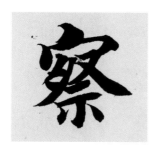
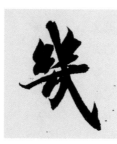
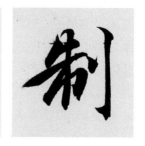

图1-24.1 "察" 图1-24.2 "几" 图1-24.3 "制"

同样的，"制"字（图1-24.3）的最后一笔，竖钩也具有类似的果敢、锐利感。"制"字的长横画，也很吸引眼球。一般人写这个横，不会这么长，起笔处不会如此"刀感"强烈。智永的这一横，有大刀阔斧的气势。

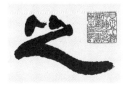

图1-25 吴让之"之"

又如清代吴让之隶书的"之"字（图1-25）。这个"之"字太有意思了，两个点，笔势相似，并排向右带出。主笔的捺，夸张地伸展，成为长线条，但它不是僵直的长线，而是一波三折的曲线，充满律动，与两个点形成了对比和映衬。

吴让之最擅篆书和隶书，是线条的高手。如其篆书《崔子玉座右铭》的"光柔"二字（图1-26），线条特别松动柔美，婉转婀娜。

如果你的审美不喜欢像吴让之这么柔和的，而是喜欢雄强一路，那么就可以看看吴昌硕。吴昌硕是西泠印社首任社长。其篆书"强其骨"三个大字（图1-27），雄浑大气，苍劲有力，非常厚实，这是另外一种线条的质感，跟吴让之是两极。一个是极阴柔，一个是极阳刚。当你慢慢学会欣赏书法之后，就可以领略到：好的书法，点画和线条都是有质感和立体感的，仿佛可以用手触摸。

图1-26 吴让之"光柔"

图1-27 吴昌硕"强其骨"

点画、线条组构成了一个字的结构。好的书法，结构无不具有视觉图像的美感。

汉字的字形结构，经由"善书者"的笔墨，被"点石成金"，具有一种独特的形和势。形是形体，势是一种运动的动感。我们看这个字，是战国时期楚简书法里的"大"（图 1-28.1）。它像不像迈开大步的一个人？下边的是瑞士雕塑家阿尔贝托·贾科梅蒂（Alberto Giacometti）的雕塑作品（图 1-28.2）。二者一对比，还有几许相似。书法很奇妙，它不仅有形，还有一个动态的势。看到这个"大"字的造型，是不是还有点像扔铅球、掷标枪的动作？但是这种"图像感"又不同于现实世界里运动员的动作那么具象，那么清晰可辨。

又如汉简里的这个"以"字（图 1-29.1），它的形体结构完全突破了我们一般人的认知。左边笔画细，右边笔画重，轻重之间，对比如此夸张。它出自汉代普通的书工之手，并不是什么大书法家写的，但是一出手，就不同凡响，写出这么一个惊世骇俗的"以"字，像不像一幅简笔山水图？

又如汉简里的这个"张"字（图 1-29.2），左边"弓"高，右边"长"低，高低错落，但是结构并不散，因为整个字用笔精熟，一气写出，笔笔呼应，最后一笔捺画重重地一"甩"而出。有趣的是这个字动态感的势，左边"弓"的势向右，右边"长"的势向左，这不就像是恋爱中的男女背靠背吗？当然，你还可以有更多想象。我们可以在书法中打

图 1-28.1　楚简"大"

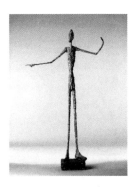

图 1-28.2　贾科梅蒂雕塑

图 1-29.1　汉简"以"

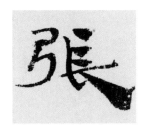

图 1-29.2　汉简"张"

开我们的想象力，因为书法不是一个具象，是一个引发想象的文字符号。而想要引发种种想象，则需要技法和笔墨功夫。

当然，与楷书、隶书、篆书相比，行书和草书在发挥造型和动势方面更有优势。看米芾的行书"手"字（图1-30.1），最后一笔变钩为撇，造成了一种向上的动势，腾空而起，直入云霄。米芾的行书"谩"字（图1-30.2），左边的"言"字势平正，右边的"曼"上面部分也是正的，下边的"又"则是向右欹侧。正与欹，对比强烈，造成了运动中的平衡。

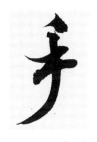

图 1-30.1 米芾"手"

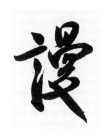

图 1-30.2 米芾"谩"

图 1-30.3 赵之谦"浑"

图 1-30.4 赵之谦"秽"

再看赵之谦的草书"浑"（图1-30.3），左右结构，一反常态的布置：左边的三点水夸张、很大，右边的"军"收紧，向内含藏。这个字的墨色变化也好，忽润忽渴，干裂秋风，润含春雨。进一步看赵之谦的行书"秽"（图1-30.4），这个字竟然写出了速度的变化，左边的"禾"写成草书，使转相连，一笔写出，速度很快，右边的"岁"速度要慢一些，回到了行书的节奏；左边呈现圆势，右边呈现方势。这一个字中，体现了快慢、方圆之美。

理解书法的结构，不仅要从形体、动感的角度，还要从布白的角度来看，因为书法是虚实相生的艺术。如清代书画家八大山人笔下的

"郎"字（图1-31.1），真是惜墨如金，笔画简省到了不能再简省，所以留白疏阔空灵。再看他的"望"字（图1-31.2），上下结构，上边尽情舒展，下边内收含蓄，上边的"黑"包裹着一大片的白。八大山人的字，是诠释书法"布白"之妙的典范。

图1-31.1　八大山人"郎"　　　图1-31.2　八大山人"望"

看过单字和结构的"笔墨图像"之美，再来看看书法的整体感。

下面这幅草书（图1-32）是明代书家文彭所书，整幅作品淋漓酣

图1-32　文彭草书《采莲曲》（局部）

畅，每个字都各有态势，似有清逸俊秀的舞者在群舞。顺着书写的笔势，连连断断、轻轻重重，富于节奏的变化，似有音乐旋律起伏流动于字里行间。文彭的草书这样的飞动飘逸，也令人想到山水画中从山底沟涧向上升腾卷舒的云雾，诗意缥缈，令人如入仙境。

四、人的表达

人们经常说"字如其人""见字如面"，确实，书法练到一定境界，字与人之间就融合无间了。书法史上，凡是自成一家者，都是经历了长期的修习，找到了最契合自己内心的表达方式，并将个性化的笔墨推到了一个极致。所以书法的一大魅力，在于人的表达。以至于明末清初的大书家傅山说："作字先作人，人奇字自古。"人的表达，体现在哪些方面呢？人的个性、情感、修养、学养、审美理想等。

如元代赵孟頫的书法（图1-33），追求每个字的唯美精致，用笔与结构严守法则却又能从容自如。这样的纯粹高洁，也只有赵孟頫能做到。我们一般人之所以做不到，除了技法，也与人的情性有关。赵孟頫的情性，雍容恬淡，洒脱而又不肆意，守着古法而又能从心所欲。

图1-33　赵孟頫小楷《道德经》（局部）

而明代的书家徐渭，则是豪宕不羁，行笔纵放，章法铺天盖地，整体气势令人震撼。徐渭挥毫这么狂放，这么大胆，我们也为之倾倒，因为有太多的条条框框束缚着我们，哪敢像他这么放胆去写。看他写的草书《李白诗赠汪伦》（图1-34），整个生命都释放出来了。

再看颜真卿的楷书（图1-35），敦实饱满。颜真卿身居庙堂，胸有浩然正气，忧国忧民，敢于担当，所以能写出这么厚重、大气、宽

博的书法。我们一般人需要有意识地"下狠劲"才能写这么厚重，而颜真卿则是轻松自然地流露出这种感觉。

再如 20 世纪著名哲学家熊十力，著有《新唯识论》《原儒》《体用论》《明心篇》《佛教名相通释》等，他的书法也很有特色。这是熊十力写给徐复观的信札（图 1-36），你乍看一眼，也许觉得：这么乱，有什么好看的？但是你要透过这个"乱"的表象去看内在，整体看它流露出来的精神气质，有一种率性洒脱的真性情在里头。

唐代的张怀瓘说："文则数言乃成其意，书则一字已见其心。"（《文字论》）意思是一篇文章，至少要通过几个词几句话才能够表达它的意思，而书法不一样，书法只需一个字就可以见出一个人的性情，看到一个人的内心世界了。

以"爱"字为例，颜真卿笔下的"爱"（图 1-37.1），苍劲圆浑，笔势疾速相连。苏东坡笔下的"爱"（图 1-37.2），呈现了宽博、厚重、从容。黄庭坚写的"爱"（图 1-37.3），很温润，也很有奇崛的趣味。米芾写的"爱"（图 1-37.4），撇捺舒展，很是潇洒，

图 1-34　徐渭草书《李白诗赠汪伦》

图 1-35　颜真卿楷书《自书告身帖》（局部）

图1-36　熊十力《致徐复观札》

造形也很俊美。同一个字，到了他们的笔下，各不相同。我们对书法史上名家的风格熟悉之后，几乎一眼就可以识辨这个字是谁写的，因为一个字就可以见出一个人的个性特征和风格，所以说是"见字如面"。

在书法中，不仅有个体的性情表达，同时也有作书人的理念表

图1-37.1
颜真卿"爱"

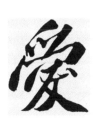

图1-37.2
苏轼"爱"

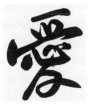

图1-37.3
黄庭坚"爱"

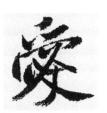

图1-37.4
米芾"爱"

达——对书法理想审美境界的追求。书法学习，取法乎上。所谓"上"，正是学书者向往的理想。这种理想，也是使欣赏者在审美上得到满足的一种艺术特质。

看董其昌的草书（图1-38），特别纯粹，每一根线条都是那么干净凝练，就像二胡演奏家拉出来的琴音，一弓拉去，那种纯粹透亮的音质美感。欣赏中国书法大家笔下的线条，你顺着笔势走，往往也能感受到类似琴弦拉出来的美感。董其昌是有自觉的审美追求的。他的书法理想境界是平淡天真，是庄子说的"虚室生白，吉祥止止"。他的书法（图1-39），就是他的审美理念的实现。

弘一法师也是如此。心中的理念，外化于他那极具特点的书法中。整体来说，现代人的书法不如古人那么安静，尤其写行、草时更是少了一些静气，多了一些躁动。弘一法师是很特别的，他出家后修的是律宗，他的字极其静宁。我们喜欢弘一法师的字，也是喜欢这种不见丝毫尘浊的恒静。因为身处闹腾和喧嚣，我们渴望能够找到一片"净

图 1-38 董其昌草书《试笔帖》（局部）

图 1-39 董其昌行书《方旸谷小传》（局部）

图 1-40　弘一法师"圆满法界月，清凉功德池"

土"，以作心神的安顿，回归内心的自适和优游。弘一法师的字就是这样，"圆满法界月，清凉功德池"（图 1-40），是他的理想境界，也是我们所期盼的一种生命理想状态。面对弘一的书法，我们倍感恒静与透亮。

第二讲 书法五体，各有其美

课程视频

书法有五种字体，分别是篆书、隶书、楷书、行书、草书。五体的概念，虽然出自毛笔书法，不过今天我们写硬笔书法也不离五体。上小学的时候，我们写的字主要是楷书；进入初中、高中后，就走向行书；到了大学阶段，也许就变成难以辨识的"草书"了——不过不是真正意义上的草书，只是看起来潦草难辨。

篆、隶、楷、行、草，五种字体既然各有其名，自然在形态上也就各有特点，我们先作个初步感知。图2-1是"宋四家"中蔡襄的楷书跋《颜真

图2-1 蔡襄跋《颜真卿·自书告身帖》（局部）

图2-2 唐寅《双鉴行窝记》（局部）

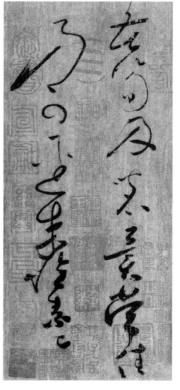

图2-3 怀素《苦笋帖》（局部）

卿自书告身帖》，楷书最容易辨认。图 2-2 是明代唐寅的行书《双鉴
行窝记》。唐寅被誉为"江南四大才子"之一，是吴门（指苏州一带）
杰出的书画家。图 2-3 是唐代怀素的《苦笋帖》，释文："苦笋及茗异
常佳，乃可径来。怀素上。"这是怀素用草书写给朋友的一封信，虽
然只有两行字，却成了书法史上的经典。对于初学者来说，辨别是行
书还是草书的一个简单的方法是，行书不管看上去多么潦草，但多半
是可以认识的。而草书的话则是大半都不认识了，比如怀素《苦笋帖》，
要是不借助释文，一般很难识读。

图 2-4　吴熙载《崔子玉座右铭》
四条屏之"毋道"

图 2-5
丁敬《挽鲍敏庵诗册》（局部）

　　再看篆书和隶书。图 2-4 是清代吴熙载的篆书"毋道"两个字。
图 2-5 是清代丁敬的隶书《挽鲍敏庵诗册》。隶书和篆书一看就有很
明显的差别。

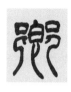 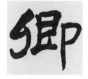 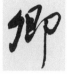 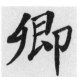

篆书　　　　隶书　　　　行书　　　　草书　　　　楷书

图 2-6　五体书写的"卿"字

这是用五体写的"卿"字（图2-6），其中的草书看起来一点都不潦草，但它就是不太好认，因为草书是一个符号。如果不用这个符号，无论把"卿"字写得多么潦草，都不能算是草书。

一、五体的演变过程

篆书、隶书、楷书、行书、草书五种字体出现的先后次序是怎样的呢？它们经历了怎样的演变过程呢？我们把五种字体的演变过程稍作一个梳理。

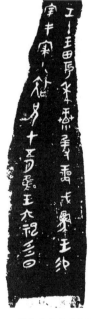 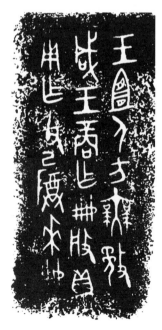

图 2-7　商帝乙帝辛时期甲骨文　　图 2-8　商帝乙帝辛时期金文

（一）篆书

最早出现的是篆书。广义而言，甲骨文也属于篆书，是最早出现的一种。商代既有甲骨文，也有金文。甲骨文是用刀刻在龟甲或兽骨上的，而金文是铸造在青铜器上的，由于出现在不同的载体上，即使是同一时期的文字看起来也是有差异的（图 2-7、2-8）。

到了西周，金文发展到了顶峰，铸造水平最高，文字也开始变长。

下面是西周的《保卣》铭文。保卣是一种用于盛酒的酒器，盖（图 2-9）和器（图 2-10）上都铸造了文字。许多字的写法跟我们现在很相似，例如开头的"乙卯"两个字。其后出现的"王""令""保"三个字，也与今天的字大体相似。器上的文字内容和盖上是一致的，字口是凹陷的阴文，把它们分别用宣纸拓出来，就成了黑底白字的拓片了。

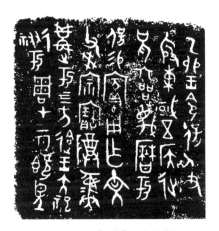

图 2-9　西周《保卣》铭文（盖）　　　图 2-10　西周《保卣》铭文（器）

西周时期的《毛公鼎》（图 2-11），是周宣王（？—前 782 年）时期的一件宗庙礼器（祭器），在目前所见的青铜器铭文中篇幅最长，接近五百字。

篆书的范畴，除了甲骨文、金文外，还包括小篆。小篆是秦统一文字后出现的，有《泰山刻石》《峄山刻石》《琅琊台刻石》等。从西周金文到秦代小篆，文字经历了一个大变化，变化的轨迹可以在春秋战国时期的《秦公簋》和《石鼓文》中得到印证。

从西周时期的《毛公鼎》铭文（图 2-12），到春秋战国时期的《秦

图 2-11　西周《毛公鼎》铭文

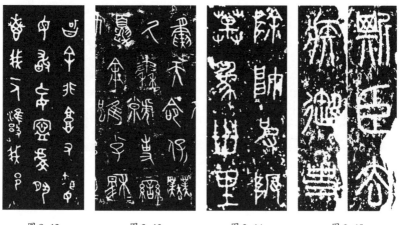

图 2-12　　　　　图 2-13　　　　　图 2-14　　　　　图 2-15
《毛公鼎》（局部）　《秦公簋》（局部）　《石鼓文》（局部）　《泰山刻石》（局部）

公簋》铭文（图 2-13）、《石鼓文》（图 2-14），再到秦朝统一文字时的《泰山刻石》（图 2-15），这几件里程碑式的书法作品大致反映了几百年间从金文逐渐演变到小篆的过程。这个演变过程中发生的字形变化可以概括为：1. 字形结构简省；2. 线条变细，"块团"消失；3. 圆弧线减少，直线增多；4. 字形的外轮廓逐渐趋向齐整规则的竖长方形。

秦始皇统一中国后，为什么要统一文字呢？因为当时六国（齐、楚、燕、韩、赵、魏）的文字有些彼此相近，有些则差别较大。如果没有统一的文字，各地之间相互交流是很困难的，不利于中央政权的统治。就像今天我们使用的语言，全国各地有好多方言，尤其在南方一些山区，一个村里就有一种方言，所以要有普通话，用以破除交流的障碍。秦代统一文字，统一度量衡，均出于同样的目的。

今天我们使用的文字，主要从秦系文字演变而来，因为秦统一文字的时候，是以秦系文字为"主心骨"的。

秦统一文字后，篆书这一书体就基本定型了。汉代以来，篆书这一体的发展变化，更多的是书法风格的变化，可谓"虽有量变，但未有质变"。

从艺术审美的角度来看，秦代以后在篆书一体上成就最高的是清代。清代因为考据学和金石学的兴起，投身于篆书文字研究的书家很多，各种审美观念在篆书中得到高度体现，篆书走向抒情达意的"心画"，由此树立了一座新的高峰。

（二）隶书

那么从篆书（图 2-16）到隶书（图 2-17），这么大的差别，是怎么演变的呢？有些人可能会以为隶书是在秦始皇统一文字后，从小篆演变而来，是从汉代开始的。其实不然，隶书确实受到过秦小篆的一些影响，但是它在小篆之前，早在先秦就开

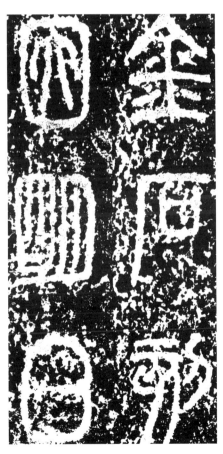

图 2-16　秦篆书《泰山刻石》（局部）

图 2-17 东汉隶书《曹全碑》（局部）

始萌芽了。

1979 年，四川省青川郝家坪 50 号墓出土了秦地《青川郝家坪木牍》（图 2-18），为战国晚期秦武王二年至四年（前 309 年—前 307 年）的手迹，被视为目前可见的年代最早的古隶，即隶书的早期形态。如其中的"月""己酉""三"等字，与同时期的篆书写法不一样，是隶书的写法。

1975 年湖北发掘出土的《云梦睡虎地秦简》（图 2-19），是战国晚期至秦统一初期的文字，从字形特征看，也属于"古隶"。

在秦朝，篆与隶是同步使用的。如"羊""人""亦""者"这几

图 2-18 《青川郝家坪木牍》（局部）

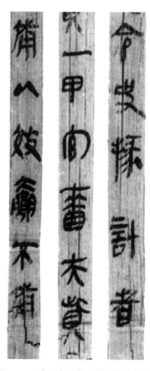

图 2-19 《云梦睡虎地秦简》（局部）

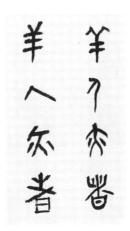

图 2-20 篆与隶同步使用

图 2-21 隶书印"泠贤"

图 2-22 篆书印"泠贤"

个字（图 2-20），既有篆书，也有隶书。又如秦时（有人认为是秦昭王时，也有人认为是秦始皇时）有一个叫"泠贤"的人，有两方印章，一方是隶书体（图 2-21），一方是篆书体（图 2-22）。

从篆书演变到隶书的过程，学界叫它"隶变"。为什么会发生隶变呢？西晋卫恒《四体书势》中说："隶书者，篆之捷也。"就是在日常书写过程中，很自然的一种快写，篆书写快、写潦草了，字形就开始变化了。这个过程有点类似同学们写作业时，经常是写着写着就潦草了，一潦草，字形就简省了，很多笔画也就不全了。

从篆书向隶书的演变过程中，字形发生了哪些变化？主要有：1. 简化；2. 字形变得方正；3. 笔画以横平竖直为多，平的平、直的直，弧形线减少，斜向线也减少。

到了西汉，隶书愈加成熟，取代了小篆的地位，成为日常使用的主要字体。

《马王堆帛书》（图 2-23）是西汉早期的隶书，写在帛上而字形犹

图 2-23 《马王堆帛书》（局部）

图 2-24
北京大学藏西汉竹书《老子》（局部）

有篆意。北京大学图书馆藏的西汉中期竹书《老子》（图2-24），隶书的主要特征——横平竖直的字势和"翘檐式"的捺尾也已成熟，很见飘逸飞动之势。

安徽天长汉墓出土的西汉中期简牍（图2-25），也是隶书。它的横画、捺画都极其夸张，装饰性特别强。行笔如此夸张，我们可以想见书写者挥毫时的痛快和洒脱。我们在笔记本上写字，有时候也会把某些笔画拉得很长，为什么？因为在拉长的一刹那感觉很痛快！古人也一样，人同此心。

图 2-25
安徽天长汉墓出土西汉中期简牍（局部）

（三）草书

从篆书到隶书，随后出现的是什么字体呢？

我们仍然借助出土的简牍来解答。上面提到的安徽天长汉墓出土的西汉中期简牍，正反两面都写了字，正面的文字主要是隶书，而写到背面的时候，变得潦草起来了，有些字的形体明显接近草书了（图2-26）。

篆书的快写催生了隶书，隶书的快写催生了草书，正如萧衍说："昔秦之时，诸侯争长，简檄相传，望烽走驿，以篆、隶之难不能救速，遂作赴急之书，盖今草书是也。"（《草书状》）

在西汉晚期，除了隶书简，同时也出现了很多草书简。图2-27是江苏连云港尹湾出土的西汉草书简的一个局部，释文为"然而大怒张目阳（扬）麋（眉）口遂相拂伤亡乌"。所以，在隶书之后出现的是草书。这与很多人预想的不一样，很多人以为草书的出现是在楷书、行书之后，这是对文字和书法发展历史的误解。

草书虽然起初是由快写、潦草而来，但是逐渐地就约定俗成，形成了一套草书字形符号，即草法。草书的字形比隶书简省得多，所以没有学过草书的就难以识读。我们看敦煌马圈湾出土的西汉至新莽简牍的一个局部"到，责未报闻，可写下，其奉以从事，不愿知指"（图2-28），这些字对没有学过草书的人来说几乎就是"天书"。今天的我们要想学好草书，首要的任务就是"认字"——识草。

图 2-26
安徽天长汉墓出土西汉中期简牍（背面）（局部）

<table>
<tr><td>图 2-27
江苏连云港尹湾出土西汉晚期简牍（局部）</td><td>图 2-28
敦煌马圈湾出土西汉至新莽简牍（局部）</td></tr>
</table>

（四）行书与楷书

从篆书到隶书，从隶书再到草书，那么草书之后又是什么呢？行书还是楷书？

我们看湖南长沙东牌楼出土的东汉晚期简牍（图 2-29）。这个简牍比上面的草书简好认，虽然有点隶书的感觉，但它不是隶书，已经偏向于"行书"了，例如"复""欲""诣""会"等字。在这个基础上，如果把字形再规整一下，就类似于"楷书"了。

图 2-30 是三国时期的《朱然名刺》，其功能类似于现在的名片。这样的书法尽管还有些隶书的笔意，但是更多偏向楷书了。

三国时魏国的钟繇，被称作"楷书之祖"，因为他把楷书进一步规整化了。尽管已经规整化，但是钟繇的楷书（图 2-31）跟我们通常

图 2-29　湖南长沙东牌楼出土东汉晚期简牍（局部）　　图 2-30　三国吴《朱然名刺》

对楷书的印象还是有差别的，它还带着一些隶书的笔意和形体，扁扁的，同时也带着行书的"潦草"笔意，这是早期楷书的特点。

楷书发展到王羲之、王献之，便与我们对楷书的惯常印象基本吻合了。下面三幅楷书，左边是钟繇的《贺捷表》（图 2-32），中间是王羲之的《黄庭经》（图 2-33），右边是王献之的《洛神赋》（图 2-34）。跟王羲之相比，王献之更媚一些，钟繇更加质朴一些，而王羲之则在中间起着一个承上启下的作用。早期的楷书显得质朴无华，越往后越妍美秀媚。"古质而今妍"，尽管质朴听起来好像很不错，但一般大众还是比较喜欢妍美。我们今天对楷书的审美和认知，在很大程度上也是由"二王"（王羲之、王献之）的时代建立的。

现在，我们把五种字体的演变过程稍作小结：最先出现的是篆书，随后发生"隶变"，出现隶书；在隶书的基础上演变出草书；草书之后是行书和楷书。行书和楷书，孰先孰后？学界是有争议的，有些学者就主张楷书在行书之前。之所以有争议，是因为楷书与行书出现的时间实在太接近，难以明确划分。

郭沫若在《古代文字之辩证的发展》中说："篆书、隶书各随着

图 2-31 钟繇《荐季直表》（局部）

图 2-32
钟繇《贺捷表》（局部）

图 2-33
王羲之《黄庭经》（局部）

图 2-34
王献之《洛神赋》（局部）

时代的进展，相继而走下舞台，不为一般所通用，但作为艺术品和装饰品，它们依然具有生命力。今天的书家照旧可以写篆书、隶书，或者临摹甲骨文、金文、石鼓文、章草、狂草、历代碑帖，只要具有丰富的艺术性，便可以受到欣赏，发挥使人从疲劳中恢复的作用。这是中国文字具有的特殊性。"

今天这个时代，跟郭沫若所处的时代又有所不同了。我们这个时代，书法更谈不上实用性了。我们今天练习书法，主要是为了艺术审美和陶冶情操。在今天这样一个电子化、数字化的时代，还可以有那么一方书桌，通过书写来意与古会，体验毛笔在纸上书写的美妙感觉，是很奢侈的，也是难能可贵的。热爱书法的人，书写与生活融合，一本帖、一支笔，就能拥有一片澄怀味道的小天地，自我醉心不已。

二、五体之美

篆、隶、草、行、楷，这五种字体，可以说是五个"大家族"。

为什么这么说呢？一方面，同一种字体在不同书家的笔下会有个人风格的差别，比如我们常说"颜筋柳骨"，颜真卿和柳公权两个人的楷书在风格上各有特点。即使王羲之与王献之是父子关系，二人的风格也是有明显差别的。所以说五种字体其实是五个大家族，家族成员之间又各有差别。

另一方面，因为字体演变的过程很漫长，从初始到逐步成熟，最后到完全成形，比如篆书，从甲骨文到金文再到小篆，字形变化很大。又比如隶书这个家族中，既有秦隶和汉隶，也有汉代以后各个朝代的隶书。

草书包括章草和今草。"章草"是对早期草书的称谓，是最古老的草书，所以也可以说是"古草"；"今草"脱胎自章草，是在东晋王羲之时代发展成熟的草书。今草又包括小草和大草。小草是心平气和状态下写的草书；大草是兴起激越状态下写的草书，非常狂放，所以又叫狂草。

楷书家族里按类型分，有魏晋楷书类型、北魏楷书类型、唐人楷书类型。

行书家族主要包括"二王"以前的行书、"二王"一脉行书，以及颜真卿一脉行书。清代碑帖融合，行书又出现了新的风格样式，可

称为碑帖融合的一脉行书。所以行书也是一个大家族。

五种书体各自的美感在哪儿呢？

比如说西周金文，它的美感在哪儿呢？西周金文同甲骨文一样，很有神秘感，它们是离自然物象比较近的一种文字样式：大大小小，参差错落，几乎看不出字和字之间的距离和痕迹。你很少能够看到这样一种上下左右完全融成一个整体的书法，而且竟然如此轻松自然、毫不费力，仿佛一个天成的作品（图2-35）。

到了青铜时代，篆书水平和金文铸造技术如此之高，真是太让人感叹了。天趣的美感达到了极致，看不出任何人工雕琢的痕迹，就像阳春三月的花开在枝头，那样天姿烂漫。康有为《广艺舟双楫》中有一段文字，这样描述金文的美感："钟鼎及籀字，皆在方长之间。形体或正或斜，各尽物形，奇古生动。章法亦复落落，若星辰丽天，皆有奇致。"这段描述真是说到观者的心里了，让人觉得金文的美感特质确实就是如此。

相比大篆，小篆有一种婀娜之美。例如秦《峄山刻石》（图2-36），字形纤细秀挺，亭亭玉立，线条瘦细光洁，温润如玉。

小篆还有一种对称之美。对称之美在中国建筑中也很常见，如北京故宫博物院。而在书法中，把对称感演绎到极致的书体

图2-35　西周早期《作册申卣》铭文

图 2-36　秦《峄山刻石》（局部）

图 2-37　吴让之小篆"松风水月"

就是小篆。

　　清代书家吴让之写的"松风水月"（图 2-37），在运笔中稍微加入了一些提按动作，从而把小篆的婉约和婀娜之美很好地呈现了出来。他的篆书长宽比大约是 2 : 3，近于黄金比例。写这种字时需要打格子，否则很难保持一整篇都这样的长宽胖瘦。

　　未接触篆书之前，你可能会觉得它很遥远。接触了之后就会发现它其实离我们很近，即便我们不能辨识是什么字，只通过形体结构和线条质感也能感受到它的独特之美。

　　隶书的美感在哪儿呢？

 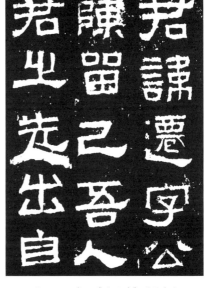

图 2-38 东汉《礼器碑》（局部）　　　　图 2-39 东汉《张迁碑》（局部）

从隶书开始，汉字笔画变得横平竖直起来，字势走向横向，往左右伸展。比如东汉时期的《礼器碑》（图 2-38），横平竖直，撇捺开张，其捺画特别具有装饰性。这些字仍然具有篆书的对称感，但是它们借助于长波画和捺画，产生了一种飞动感，就像中国古代建筑中的飞檐。

《张迁碑》（图 2-39）也是东汉名作，它凸显了横平竖直的字势，字字宽博，汉代艺术的博大气象于此得到充分体现。所谓"横平竖直"，不是说每个笔画都是水平状的，而是指整个字的势态。楷书的字势是斜势，左低右高。隶书不是，如果把隶书写成斜势，就不是纯正的隶书了，隶书整体的感觉就是横平竖直的。

清代的隶书名家伊秉绶把这种感觉演绎到了极致。他写的斋号"月华兰气之斋"（图 2-40），横特别平，竖特别直，结构极其宽博，有一种建筑的宏大感；表面看似美术字，但是借助点的不同形态的微妙变化，而有几分俏皮的灵动。对于找不到隶书结构"横平竖直"势态的学书者，不妨去学一段时间伊秉绶，或许就能体会到隶书的字势特点。

再来看看楷书的美感。

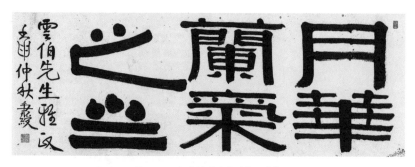

图2-40 伊秉绶"月华兰气之斋"

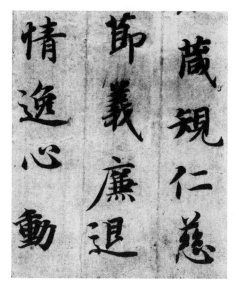

图2-41 智永《真草千字文》（局部）

魏晋类型的楷书带有行书笔意，很飘逸、灵动，极具动感，例如隋朝智永《真草千字文》里的楷书（图2-41）。智永是王羲之的第七世孙，他传承了王羲之的楷书笔法，所以他的楷书带有点行书笔意，这是晋人楷书的特点。

魏碑类型的楷书特点又不一样，有一种雄峻清刚之气，它把刀感之美带到了楷书中。例如北魏《张猛龙碑》的碑额（图2-42），笔势宏伟峻拔，刀感呈现得淋漓尽致。起笔、转折都是三角形的，像刀切出来一样。

唐代的楷书法度严谨。比如柳公权的楷书（图2-43），每一个笔画都精致到位，每一个字的结构、布白匀齐，精神挺拔。

柳公权是这样，颜真卿是这样，欧阳询也是这样。唐代楷书家们都在追求一种理想的完美结构。很多书法老师建议入门写欧、颜、柳，其实是很难的，容易产生挫折感。所以我不太建议初学书法的人一上手就去学欧、颜、柳，这并不是说它们不美，而是对于初学者来说难度太大了，就好比一个人初学钢琴，从5级的曲目练起。若是从篆书或隶书入门，反而相对容易一些。

我们再看行书。字体有动静之别，相对来说，篆书、隶书、楷书偏向于静态，行书在楷书的基础上开始趋于动态，更加飘逸甚至飞跃起来。

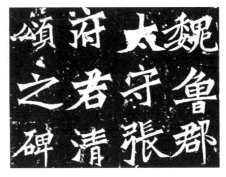

图2-42　北魏《张猛龙碑》碑额

我们常说的"龙飞凤舞""行云流水"，经常用来形容行书之美。如王羲之的《兰亭序》（图2-44），笔势翩翩，字字变化而灵动。而王献之的行书（图2-45），往往是行中带草，更加飘逸洒脱，整个章法都有一种动荡感，像要飞舞起来。

我们再看草书。草书和行书的美感比较相近。

前面我们提到，早期的草书称作章草，王羲之以今草知名，但也擅写章草，如《豹奴帖》（图2-46）。章草的一些笔画还带有隶书笔意。王羲之的《采菊帖》（图2-47）是今草，今草比章草

图2-43　柳公权《玄秘塔碑》（局部）

要更加流畅。在草书领域，王羲之更大的贡献在于今草。他的前辈们写的主要是章草，到了王羲之，草书开始向今草方向演变，他和他的儿子王献之一起把今草发扬光大了。

到了唐代，狂草迎来了高潮，代表书家是张旭和怀素。

如怀素的狂草《自叙帖》（图2-48），先不要试图去认读每个字，先去直接感受这个作品带给你的整体感。书法的美感，直觉体验是最根本的。

图 2-44　王羲之《兰亭序》（局部）

图 2-45　（传）王献之《地黄汤帖》

图 2-46 王羲之《豹奴帖》（局部）　　　图 2-47 王羲之《采菊帖》（局部）

图 2-48 怀素《自叙帖》（局部）

三、形随人变

从大的方面来说，书法的五种字体，彼此之间形体大不相同。同时，书法是人写出来的，人的个性必然会融入其中。前面举的这些例子无一不是出自具体书写者的笔下，有的是名家，有的是无名氏。

同一种字体，在不同的书写者笔下会形成不同的风貌，如果被大家认可，尤其是被内行认可，就被称为一种风格。如果再进一步，经得住时间的考验，就会成为书法史上的经典。

京剧四大门派，梅派、尚派、程派、荀派，各有各的风格，虽然唱的都是京剧，但是唱腔有别。书法也是这样，你写行书，我写行书，他也写行书，每个人个性不一样，字就会各有差别。古琴也是如此，同一首曲子，在查阜西、管平湖、张子谦、刘少椿等不同琴家的手下，会呈现不同的演奏风格。

例如苏轼和黄庭坚，二人亦师亦友，特别谈得来，黄庭坚一生敬仰苏轼，书法上也受到一些影响。但由于个人性情和审美理想的差别，两人的书法风格也很不一样。苏轼的行书（图2-49）很宽博、厚重，肉比

图2-49　苏轼《归安丘园帖》

较多。黄庭坚的行书（图2-50）
又是另外一种感觉，结构内收外
展，笔画作夸张性的展拓。

所以，同一种字体的同一个
字，不同人写来便会各有特点。
比如行书的"梦"字（图2-51），
在欧阳询、苏轼、米芾、唐寅、
黄道周的笔下，各不相同。从结
构看，或长或短，或肥或瘦，或
方或圆。从用笔看，轻重、快慢、
虚实、中侧，各有侧重。这种感觉，

图2-50 黄庭坚《赠张大同卷》（局部）

特别像现代书家胡小石《书艺略论》所说的，"书之结体，一如人体，
手足同式而举止殊容"。

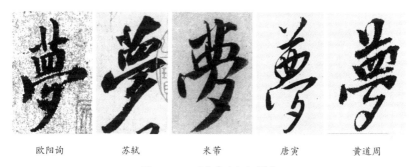

| 欧阳询 | 苏轼 | 米芾 | 唐寅 | 黄道周 |

图2-51 不同书家的行书"梦"

四、糅合与互参

篆、隶、草、行、楷五种字体之间，有时会相互糅合，类似于"雨
夹雪"。字体的糅合，有的是不自觉的，有的是出于审美上的自觉追求。

比如王羲之的《得示帖》（图2-52）："得示，知足下犹未佳，耿耿。
吾亦劣劣。明日出乃行，不欲触雾故也。迟散。王羲之顿首。"此帖
把草书和行书糅合在一起，夹杂得十分自然。草书和行书二者比较近
似，所以是最常见的书体糅合，所以行书中甚至有"行草"一名，专
指这类作品。这在书法史上也是很常见的。书体杂糅最怕生硬做作，
王羲之的《得示帖》浑然不让人觉出书体杂糅，而只觉流畅自然。

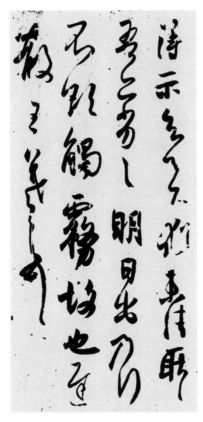

图 2-52　王羲之《得示帖》

又比如颜真卿《送裴将军诗帖》（图 2-53）："裴将军！大君制六合，猛将清九垓。战马若龙虎，腾……"把楷书、行书和草书三种字体都糅合在一起了。时而动，时而静，时而如漫步，这也是颜真卿书法中比较独特少见之作。

郑板桥是位极具个性的书画家，"扬州八怪"之一。他好像对书体的糅合颇有偏爱，图 2-54 这幅书法，把篆、隶、楷、行、草五体全糅到了一起，被称作"六分半书"。这样的作品确实很独特，但是也略显得"花"，失去了一些书法的纯粹性。

以上是字体"糅合"的几个例子。

五体之间的交互融通，不同字体之间的糅合是比较外在的、明显的，还有一种则是内在的关联，即"互参"，也就是不同字体之间，艺术感觉、用笔、节奏等方面彼此参取吸收，融会贯通。

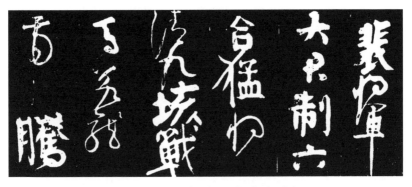

图 2-53　颜真卿《送裴将军诗帖》（局部）

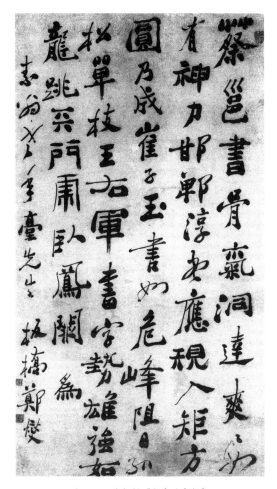

图 2-54 郑板桥《行书论书轴》

清代书家梁巘说："草参篆籀，如怀素是也。"（《承晋斋积闻录》）他认为怀素的草书借鉴汲取了篆书的"营养"。我们看怀素的狂草《自叙帖》（图 2-55），它的线条细看确实跟铁线篆很像，对比唐代李阳冰的篆书《谦卦碑》（图 2-56），二者线条都是瘦瘦的、劲挺的。再看怀素草书的起笔处和转折处，又如同篆书那样圆浑饱满，不露痕迹。

梁巘的这句话，曾经给了我一个教学上的启发。我在教学中做过一个尝试，让学生从篆书开始学起，学完李阳冰的篆书之后，先不学楷书，也不学行书，直奔怀素草书《自叙帖》，结果发现学生们对怀素草书瘦细、纯粹而凝练的线条质感的领会效果还是不错的。

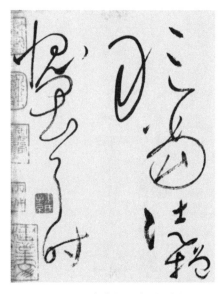

图 2-55　怀素《自叙帖》（局部）

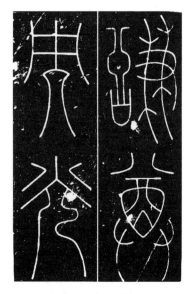

图 2-56　李阳冰《谦卦碑》（局部）

相比篆书，草书的速度更快，节奏变化更多，但是挺拔凝练的线条质感是相通的。铁线篆，可谓静下来的《自叙帖》；《自叙帖》，可谓奔跑着的铁线篆。

对于字体之间的互参，近代书家沈曾植也说过："楷之生动，多取于行。篆之生动，多取于隶。隶者，篆之行也。篆参隶势而姿生，隶参楷势而姿生，此通乎今以为变也。篆参籀势而质古，隶参篆势而质古，此通乎古以为变也。"（《海日楼书论》）意思是，一个人要想把楷书写得灵活生动，就要学点行书，把行书的笔意带到楷书中去；篆书要想写得生动活泼，可以吸收一些隶书的笔意和字势。反之，学习小篆者可以借鉴吸收金文大篆，学习隶书者可以融入篆书意趣，这样就会显得古朴淳厚。

例如清代的邓石如，是一代篆书大家，他以"隶法写篆"开创了一种新的篆书书写方式（图 2-57）。在他以前，篆书学习者在面对篆书经典——李斯、李阳冰的"铁线篆"时（图 2-58），要想写出线条的瘦、匀、劲，须起笔收笔不见痕迹，布白结构精谨均齐，这是很难的。但到了邓石如，他写篆书的笔法像隶书一样注重笔触感和书写性，把隶书的方直、转折等融入篆书，于是普通人也能轻松写篆书。

图 2-57 邓石如《庐山草堂记》(局部)

图 2-58 李斯《会稽刻石》(局部)

沈曾植"楷之生动，多取于行"的观点，对我们今天学习楷书也有启示。有人认为要先把楷书写好，再去写行草书。于是埋头苦练楷书，比如学颜真卿楷书《多宝塔碑》(图 2-59) 五年、十年，还是不理想。我建议他："练练行书吧？""不行，老师，我楷书还没练好，怎么能练行书呢？"

图 2-59　颜真卿《多宝塔碑》（局部）

其实楷书要练得有一番模样，光练楷书是不够的。早在唐代，孙过庭在《书谱》中就谈到："草不兼真，殆于专谨；真不通草，殊非翰札。"什么意思呢？写草书，要想练得好，很需要学一学楷书，点画细节才能精谨到位；写楷书，如果不学学行草，就会写得很死板，缺少了生动和流畅。

所以我们需要扭转一下观念，楷书练了一段时间，觉得没有什么进步，没关系，暂时先停一停，去练练行书或草书，然后再回头来写楷书，反而可能进步更快。你看唐代的楷书家，不管是"初唐四家"的欧阳询、虞世南、褚遂良、薛稷，还是后来的颜真卿和柳公权，无一不是擅长行书或草书的。

第三讲　书写内容

课程视频

古代的书法跟今天的书法有一些差别，古代的书法以日常应用为主，文字内容紧密联系日常生活，而今天的书法主要是纯粹的审美追求，书写内容与日常生活关联较少。当然，这个转变也不是最近才发生的，而是从20世纪上半叶以来，毛笔逐渐退出实用领域时出现的。如今我们已经迈入高科技的数字化、电子化时代，且不说毛笔，就连硬笔也用得少了。

尽管书法越来越走向"为艺术而艺术"，书法的核心问题是"怎么写"，而非"写什么"，但是欣赏书法，文字内容仍然是值得关注的，尤其在书法还是实用工具的古代，书法的艺术表现形式也往往与文字内容联系在一起。

从殷商时期书法初起以来，作品浩如烟海，文字内容涉及方方面面，我们在这一讲里不可能对每一件作品的文字内容一一解析，只能找书法史上的一些"点"来稍作了解。

一、殷商甲骨文

我们先看最早的书法——殷商甲骨文。

殷商时期的书法，目前所见的主要是甲骨文，其次是金文。甲骨文的出土地，是在商朝后期都城殷的遗址，所以又称"殷商甲骨文"。甲骨文是迄今所见中国最早的体系完备的文字，是用刀"契刻"在龟甲和兽骨上。文字内容主要是记述了当时君王的占卜事项，也有一些属于"非王卜辞"。

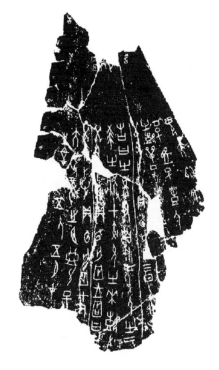

图 3-1　殷商甲骨文

我们看这一片甲骨（图3-1），它有左、中、右三段卜辞，中间画了两条竖线分隔开。

先看左边这段，大意是：在

癸卯日进行占卜，贞人"争"问：十日之内没有灾祸吧？验证的结果是：第二天刮起了大风。这天晚上……抓获了羌奴五人。这事发生在五月。

再看中间这段：在癸丑日占卜，贞人"争"问：十日之内没有灾祸吧？武王察看了裂纹后说：会有灾祸，会有噩梦。验证的结果是：到了第二天甲寅日，果然发生了灾祸，有个人来报告说，有十二个奴隶从"浴"这个地方逃跑了。

再看右边这段：癸丑日占卜，贞人"争"问：十日之内没有灾祸吧？验证的结果是：第三天乙卯日，发生了祸乱之事，有个叫丰的奴隶在地里干活，去撒尿时想逃跑。在乙卯之后的第三天丁巳日，丰干活时去撒尿，遇到了像兔又像猫的怪兽，以为是鬼，吓得得了病。

一条完整的卜辞，通常有四个部分的内容：前辞、贞辞、占辞、验辞。不过，许多卜辞往往是简化不全的。

殷商占卜的内容，范围很广，涉及祭祀、战争、灾祸、建筑、天文、渔猎、畜牧等各个方面。甲骨文的文字内容，几乎是商代的一部历史画卷。

二、先秦金文

再看金文。金文书法的文字内容讲些什么呢？

中国国家博物馆藏有一个商代后期（约前 14 世纪至前 11 世纪）的鼎，叫"后母戊鼎"（图 3-2），曾被称作"司母戊鼎"。"后母戊"的意思是"将此鼎献给尊敬的母亲戊"。商王祖庚或者祖甲为祭祀母

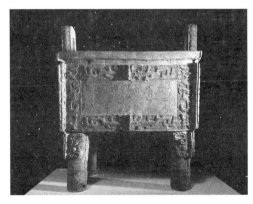

图 3-2 商《后母戊鼎》

亲（商王武丁的妻子）铸了这个鼎，因此称"后母戊鼎"。"后"是"商王之妻"，"母"是母亲，"戊"是母亲的名字。

西周金文的内容，所涉日常比甲骨文更为广泛，包括祭祀、册命、赏赐、颂德、征伐、盟誓、立契等等。

我们看《利簋》（图3-3），是盛食物的容器，也是重要的礼器，

图3-3　西周《利簋》及其铭文

是迄今为止可以确知的最早的西周青铜器。利簋的形制上圆下方，体现了中国人"天圆地方"的古老观念。我们看文字铸造在容器的内里，字口是下陷凹进去的，这种线条叫"阴线"。铭文记述了这么一件事：武王伐纣之前，在甲子日的黎明，对征伐能否取得胜利进行了占卜，卜辞预示"于当天可以一举克商"。到辛未这天（七天以后，周邦国庆日），武王在驻军处，赏赐有事（官名）利（姬利）以金（青铜），利深感荣耀，于是就铸造此簋以为纪念。

再看这件铭文（图3-4），是西周重器《大盂鼎》上面的，是西周早期金文的代表作。《大盂鼎》铭文，整体章法均匀齐整，但是细看每个字，字形结构别有趣味，而且除了线条还有一些"团块"，很有雕塑的立体感。铭文内容讲的是周康王在二十三年（前998）九月册命贵族盂（西周贵族、康王重臣）的事情。周康王向盂讲述文王、

图 3-4 西周《大盂鼎》铭文及其局部

武王的立国经验，以及商内、外之臣僚因为酗酒而误国的教训，告诫盂要效法他的祖先，忠于君王，辅佐王室，并赏赐给盂鬯（祭祀用的一种香酒）、命服、车马、邦司、奴隶、庶人等。

我们再看另一件金文名品《散氏盘》（图 3-5），是西周厉王时期的，现藏于台北故宫博物院。《散氏盘》又叫《矢人盘》，这个"矢"，注意它不是"矢"字，而是念"cè"。内容说的是土地转让之事，记载矢人跟散氏之间达成了一个土地赔偿、交割的契约，并详细记载了田地的四至与封界，以及举行盟誓的经过。从书法的角度看，《散氏盘》

图 3-5 西周《散氏盘》及其铭文

铭文不像《大盂鼎》那么字势庄正，而是显得左欹右侧，奔放洒脱，可以说是金文"率意"一路的代表。

图 3-6 是战国时期秦国的《杜虎符》。虎符是成对的，中间劈为两半，左半在将帅手上，右半由皇帝保存，只有左半和右半合到一起才能调兵遣将。文字内容为："兵甲之符，右在君，左在杜（杜是这个地方的军事长官）。凡兴土披甲，用兵五十人以上，必会君符，乃敢行之。燔燧之事，虽毋会符，行也。"《杜虎符》是所有出土虎符中铭文最长的一件，保存完好，至今两千多年了，看起来还是很新。铭文是篆书，形体接近小篆，字势趋于方整，圆转比较少。

再看当时楚国的文字，如《鄂君启舟节》铭文（图 3-7）。它记载了楚怀王六年（前 323 年）楚怀王发给鄂君启（"鄂"为地名，"启"是鄂君之名。鄂君启，字子皙，楚怀王之子）的水路运输通行证。铭

图 3-6　战国秦《杜虎符》

图3-7 战国楚《鄂君启舟节》铭文（局部）

文中详细规定了鄂君启水路运输的路线、车船大小与数量、运载额、运输货物的种类、禁运的货物以及纳税、免税等。这篇楚文字书法，字势外方内圆，多见斜向扁圆形，线条肆意灵动多姿，对比秦国文字是另一种美感。

三、秦刻石

我们再来看看秦代书法。秦始皇统一中国后，曾在多处刻石，如《泰山刻石》《琅琊台刻石》《峄山刻石》《会稽刻石》等，这些刻石上面的书法都是标准而规范的小篆，文字内容主要是颂扬秦代的大一统和秦始皇的卓越功勋。其中，《泰山刻石》《琅琊台刻石》传为丞相李斯所书。《琅琊台刻石》（图3-8）的残石现藏于中国国家博物馆。《峄山刻石》原石已佚，

图3-8 《琅琊台刻石》

图 3-9 《峄山刻石》（局部）

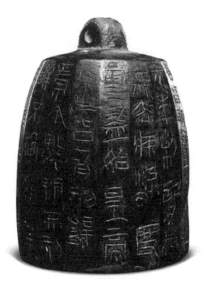

图 3-10 权刻《秦诏版》

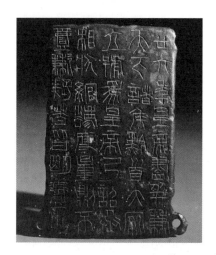

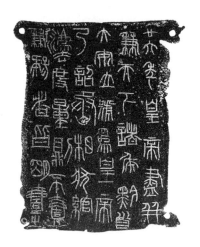

图 3-11 《秦诏版》

后由南唐徐铉摹、宋代郑文宝重刻（图 3-9），现藏于西安碑林博物馆。

秦代还有一篇常见的书法《秦诏版》。秦始皇二十六年（前 221），统一文字、统一度量衡时，要诏告天下，因此就有了这份诏书——《秦诏版》。这篇诏书直接凿刻或浇铸在权（秤锤）（图 3-10）、量（升、斗）等上面，当然也有制成一片薄薄的"诏版"的（图 3-11），颁发到各地。上面的文字都是统一的："廿六年，皇帝尽并兼天下诸侯，黔首大安，立

号为'皇帝'。乃诏丞相状、绾·法度量则不壹歉疑者，皆明壹之。"

《秦诏版》的文字诏令至全国各地，各地书者、刻者不一，所以书、刻水平也有参差。总体而言，从艺术审美的角度来看，不像《泰山刻石》《峄山刻石》那样庄正规整，而是显得轻松率意，在今天也已成为篆书学习的重要范本。

四、两汉

汉代书法的日常应用，主要在这些载体：帛书、简牍、器物以及刻石等。

图 3-12 是帛书《战国纵横家书》，可能抄写于汉惠帝时期，是有关战国纵横家人物故事言论的文本，1973 年在长沙马王堆三号汉墓出土。马王堆一号汉墓则出土了《老子》甲本（图 3-13）和乙本。《老子》

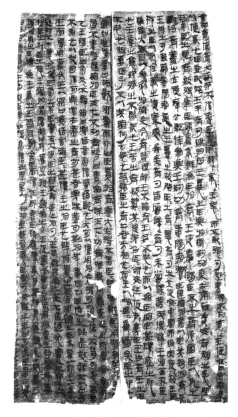

图 3-12 帛书《战国纵横家书》（局部） 图 3-13 帛书《老子》甲本（局部）

图3-14 《张家山西汉简》(局部)

甲本比乙本早,乙本又比魏晋时期王弼注的《道德经》本要早一些。今天我们看到的通行本《道德经》,就是王弼注的《道德经》版本。而帛书《老子》甲本应该是在汉高祖刘邦之前的一个版本。这些写本让我们看到了西汉早期隶书的形态,它们承上启下,上承秦代隶书,下启隶书在西汉后期的成熟形态。

汉代的书法墨迹,以简牍为最常见。如《张家山西汉简》(图3-14),是西汉初年的法律辑录,包括27种律和1种令,涉及西汉初年的社会、政治、经济、军事、地理等各个方面,规定得特别详细。

又如居延出土的西汉时期的签牌(图3-15),主要用于标记文件或物品。上面有个小洞,用来穿绳,穿上绳就可以系缚在物件上。看着这几个小签牌的隶书,令人遥想书写者当时的情形,真是无拘无束,舒展自在。

再看东汉永寿二年(156)的一个陶瓶(图3-16),是用朱砂写的。文字内容是一篇"镇墓文",意在为世上的生人祈福,为地下的死者解谪祛过使之免受苦难,这是当时的墓葬习俗。

对于汉代的书法,我们最熟悉的可能是汉代的一些石刻隶书。如东汉隶书名作《石门颂》(图

图 3-15　《居延西汉简》（签牌）

图 3-16　东汉永寿二年陶瓶

3-17），全称《汉司隶校尉楗为杨君颂》，又称《杨孟文颂》，东汉建和二年（148）十一月刻，汉中太守王升撰文，意在表彰顺帝初年（125）的司隶校尉杨孟文等开凿石门通道的功绩。石门通道是褒斜谷石门隧道，是横穿秦岭、连接八百里秦川和汉中盆地的交通要道。《石门颂》虽具有"纪念碑"的性质，但不同于"碑"，"碑"是把石材从野外取回来，慢慢打磨成一块光滑细腻的石板，然后再书刻和立石。而《石门颂》是就着山崖直接凿刻，所以笔画线条不易精细，显得粗犷，但在后世"善鉴书者"的眼里，却有一种闲云野鹤之趣。20世纪60年代末国家在石门地区兴修水利，为免《石门颂》被淹到水底，因此将之整体切割下来，迁移到了汉中，藏于汉中市博物馆。

　　《石门颂》是就着摩崖而刻，《曹全碑》（图3-18）则是取石材打磨精刻而成。此碑立于东汉灵帝中平二年（185）十月，是东汉部

图3-17　东汉《石门颂》（局部）

图3-18　东汉《曹全碑》（局部）

阳县的县属王敞、王毕等人筹资，为了颂扬当时郃阳县县令曹全的功德而立。《曹全碑》现藏于在西安碑林。

从艺术审美来看，《石门颂》与《曹全碑》正好是两极，一个是奔放野逸的极致，一个是精致秀美的极致。

五、魏晋以来

在魏晋以前，书法的载体有甲骨、青铜、简牍等，到了魏晋则进入了一个新的时代，一个以纸为主要载体的时代。魏晋以来的日常书写，纸占据了绝对主角。除了纸，还有质地与之相近的绢、绫等。书写的文字内容愈加丰富多彩。

（一）公文

从文字内容看，魏晋以来的书法，公文仍然是常见的一块。

例如，我们熟悉的三国魏书家钟繇的楷书名作《荐季直表》（图3-19），是钟繇上呈魏文帝的表章。钟繇是当朝重臣，看到原山阳太守、关内侯季直罢官后生活困难，衣食不保，就请求文帝给他一官半职，让他继续为国效力，于是写了这一份表章。这件楷书是钟繇的小楷代表作，已经成为我们今天学习小楷的经典范本。

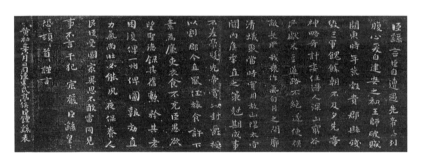

图3-19 钟繇《荐季直表》

（二）自撰诗词文章

公文之外，第二块内容就是书写者自己撰写的诗词文章。如"天下三大行书"王羲之的《兰亭序》、颜真卿的《祭侄文稿》和苏轼的《寒食帖》，都是自撰自书合璧之作。

《兰亭序》（图3-20）是永和九年（353）兰亭雅集时，天朗气清，惠风和畅，王羲之在微醺的状态下，心手双畅，为众人的诗集写了这篇序文，所以《兰亭序》也叫《兰亭诗序》。

颜真卿的《祭侄文稿》（图3-21），是颜真卿为堂侄颜季明作的一篇祭文。颜季明是颜氏家族的骄傲，可惜在"安史之乱"中壮烈牺牲，仅存颅骨得以安葬，颜真卿在极度悲恸中写下了这篇悼文。

苏东坡的《寒食帖》（图3-22），是苏东坡经历了"乌台诗案"出狱后，被贬到湖北黄州

图3-20　王羲之《兰亭序》（局部）

做团练副使，在黄州的第三个寒食节写的两首五言古诗。《寒食帖》几乎没什么涂改，可能不是最初的手稿，而是离开黄州之后再次抄录的，不过写得潇洒豪迈，很有"大江东去"词的气势。

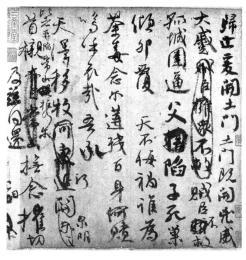

图3-21　颜真卿《祭侄文稿》（局部）

图3-22　苏轼《寒食帖》（局部）

图 3-23　司马光《资治通鉴》残稿（局部）

图 3-23 是北宋史学家司马光《资治通鉴》的残稿。虽是草稿，但均以小楷书就。黄庭坚看到《资治通鉴》的手稿后说："余尝观温公《资治通鉴》草，虽数百卷颠倒涂抹，讫无一字作草。"可见司马光之严谨。就书法艺术本身而言，大有钟繇一路小楷宽博古拙的神韵。

（三）抄录他人诗词文章

除了自撰诗文，还有抄录他人的诗词文章成为书法经典的。例如王羲之小楷名作《黄庭经》（图3-24）。《黄庭经》是道教经文，书法史上还曾流传王羲之与此书作有关的一则轶事"应写黄庭换白鹅"。王羲之还有一篇小楷《东方朔画像赞》（图3-25），则抄录的是西晋文学家夏侯湛所撰之文。

图 3-24　王羲之小楷《黄庭经》（局部）

王献之也有一篇小楷名作《洛神赋》（图 3-26），文章出自曹植。这篇小楷，献之写得俊美飘逸，与曹植文章的意境多有相应。

诗文中，作为书法创作题材而被书写较多的，除了《洛神赋》还有《古诗十九首》、前后《赤壁赋》等。

如明代的书家陈淳，有行草《古诗十九首》（图 3-27），六米多长的手卷，笔势流利，一气贯之。晚明的书法家张瑞图也写过《古诗十九首》长卷（图 3-28）。张瑞图的书法在钟、王之外另辟蹊径，用笔好用翻折，转笔较少，所以字势呈左右横撑之态。清代傅山的《古诗十九首》（图 3-29），是楷书册页。傅山以行草见长，他的楷书从颜体中化出，笔法则

图 3-25
王羲之小楷《东方朔画像赞》（局部）

掺入行草笔意，大小长短错落有致，所以整体特别鲜活生动。

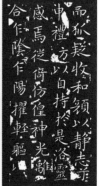

图 3-26　王献之小楷《洛神赋》（局部）

图 3-27 陈淳《古诗十九首》（局部）

图 3-28 张瑞图《古诗十九首》（局部）

图 3-29 傅山《古诗十九首》（局部）

图 3-30　赵孟頫行书前后《赤壁赋》（局部）

图 3-31　祝允明草书前后《赤壁赋》（局部）

　　苏轼的前后《赤壁赋》在元代以来，也成为常见的书写题材。如赵孟頫行书前后《赤壁赋》（图 3-30），圆劲流美，从头至尾，每一笔每一字皆法度谨严，无一懈笔，是其精心之作。明代祝允明曾多次书写前后《赤壁赋》，图 3-31 此卷以狂草书之，是最精彩的一卷，放在整个中国书法史上也是数得上的草书经典之作。狂草在我们一般人的印象中，往往是字和字连带多、缠绕多，具有线条连绵之美；而祝允明则善用点，字形结构以简约为特色，很少有缠绕，所以极具跳跃感。

　　与祝允明同时代的书家文徵明精于小楷，也曾多次书写前后《赤壁赋》。我们看他这一件（图 3-32），从落款中可知，前赋是他 61 岁所书，后赋是他 86 岁所书，前后相距二十五年。这二十五年，书风的变化也是很明显的，前者显得绚烂纤秾，后者显得洗练闲澹。

图 3-32 文徵明小楷前后《赤壁赋》

图 3-33 智永《真草千字文》（局部）

图 3-34　怀素小草《千字文》（局部）　　图 3-35　（传）怀素大草《千字文》（局部）

还有"三百千"的"千"——《千字文》，几乎是书法史上最常见的书写题材。《千字文》的编纂者，是南朝梁时的周兴嗣。隋代以来，《千字文》书作非常之多。

最著名的当数隋朝书家智永的《真草千字文》（图 3-33），一行楷书，一行草书。智永深得王羲之笔法之妙。王羲之没有书法真迹流传至今，我们若是从智永《真草千字文》入手，再上溯王羲之的摹本和刻帖，也是一条学习书法的便捷路径。

我们再看怀素，有小草《千字文》（图 3-34），也有大草《千字文》（图 3-35）。他的小草《千字文》，散缓淡泊，好似不食人间烟火；而大草《千字文》则是激昂澎湃，很有"驰毫骤墨剧奔驷，

图 3-36　赵佶楷书《千字文》（局部）

满座失声看不及"（戴叔伦《怀素上人草书歌》）的感觉。

再看宋徽宗赵佶的《千字文》。他有楷书《千字文》（图3-36），也有草书《千字文》（图3-37）。他的楷书《千字文》，每个字3厘米左右，笔画极瘦细，而又极劲健，是其"瘦金体"的代表之作。他的草书《千字文》，写在描金云龙笺上，高31.5厘米，长达1172厘米，这么长的纸张，全幅长卷纸，而非拼接而成，由此可见当时造纸技术的水平之高。赵佶书此卷，兴致勃发，行笔迅疾，有一泻千里之势。

书法家写《千字文》者实在太多。又如元代书家俞和以小字篆、隶二体写成（图3-38），俊秀清挺，颇有书卷气。明代的祝允明既有草书《千字文》，也有楷书《千

图 3-37　赵佶草书《千字文》（局部）

图 3-38　俞和篆隶《千字文》（局部）

图 3-39　祝允明楷书《千字文》（局部）

图 3-40　徐渭草书《千字文》（局部）

字文》（图 3-39）。此册楷书，是祝允明 36 岁时书，以颜体风格写成。前人说祝允明"于书无所不学，学亦无所不精"。这件楷书，亦是一证。

晚明书家徐渭有草书《千字文》卷（图 3-40）。徐渭最欣赏米芾的书法，他赞美米芾的书写过程是"朔漠万马，骅骝独见"。我们看他这卷草书，潇散爽逸，较之米芾，更为纵横驰骋。

还有隶书版的千字文（图 3-41），书者王福庵，西泠印社的创始人之一。王福庵的隶书，结构喜欢掺入篆书字形，点画凝练厚实，行笔速度悠缓，由此呈现出静谧高古的意境。

图 3-41　王福庵隶书《千字文》（局部）

书法的文字内容，常见的还有佛经。自东汉时佛教传入中国以来，为传播需要，大量的佛经被译成汉语，不仅有经生抄写佛经，而且许多书法家也将之作为书法的书写内容。

经生写经，如隋人小楷《光瓒经》（图3-42），结构比较宽博，笔画厚重，行笔洒脱。又如唐人写经，有小楷《法华经》（图3-43）。此作结构严谨，点画交代得非常干净舒展，是抄经书法里的上品。

我们再来看看书法家们的佛经书作。图3-44是传为张旭所书的《心经》，草法精熟，潇洒自如。行书的这一幅《心经》（图3-45），是赵孟頫所书。赵孟頫是居士，写过很多遍《心经》。这幅行书，从《怀仁集王羲之书圣教序》最后部分的《心经》演化而来，但是赵孟頫笔法运用纯熟，直入"心无挂碍"之境。

图3-42 隋人小楷《光瓒经》（局部）

图3-43 唐人小楷《法华经》（局部）

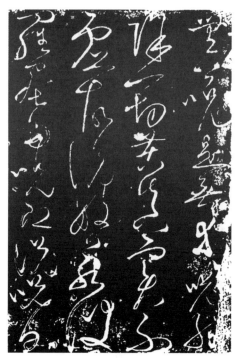

图 3-44　张旭草书《心经》（局部）

图 3-45　赵孟頫行书《心经》（局部）

除了《心经》，还有《金刚经》也是常见的书写内容。我们看这一幅小楷《金刚经》（图3-46），是文徵明87岁时所书，用金粉写在深色的纸上面，一笔不苟，字字精神，毫无衰颓之气。傅山也有小楷《金刚经》（图3-47），他的小楷有钟繇的古拙，也有颜真卿的圆浑，写来轻松而宁静，值得细细品味。

（四）手札

手札，即书信，也叫"尺牍""尺札"，因为所用纸张一般以一尺左右高为多，所以基本都是小字。手札是古代书法作品中最常见的样式，也是最能出得意之作的。我们挑几幅手札，看看文字内容。

如王羲之的《十七帖》，汇集了王羲之写给友人的二十九通信札。这一札叫《儿女帖》（图3-48），是给朋友周抚的。王羲之在信中谈到自己

图 3-46　文徵明小楷《金刚经》（局部）

图 3-47　傅山小楷《金刚经》（局部）

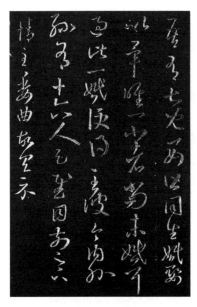

图 3-48　王羲之《儿女帖》

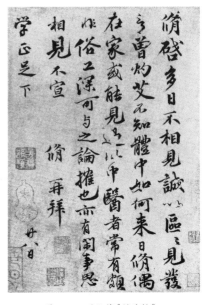

图 3-49　欧阳修《灼艾帖》

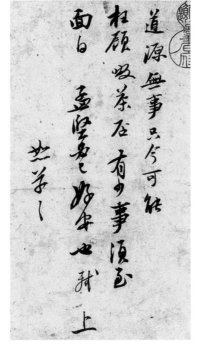

图 3-50　苏轼《啜茶帖》

目前的状况："吾有七儿一女，皆同生。婚娶以毕，唯一小者尚未婚耳。过此一婚，便得至彼。今内外孙有十六人，足慰目前。足下情至委曲，故具示。"大意是，我有七个儿子一个女儿，都是同一个母亲所生。现在孩子们的婚姻大事基本完成了，就还剩一个小儿子尚未结婚。等他结了婚，我就可以安心去你那里游玩了。而今我膝下有孙子和外孙十六人，这让我倍感欣慰。你对我情深意厚，我就把这些情况一一告诉你。

再看北宋欧阳修的一通行草手札《灼艾帖》（图 3-49），是写给一位正在担任学正的朋友。内

容为："修启，多日不相见，诚以区区。见发言，曾灼艾，不知体中如何？来日修偶在家，或能见过。此中医者常有，颇非俗工，深可与之论榷也。亦有闲事，思相见。不宣。修再拜，学正足下。廿八日。"从信中可知，这位朋友之前接受过中医的艾灸治疗，欧阳修认为艾灸是一门学问，值得深入探讨。

我们再看苏轼的《啜茶帖》（图3-50），是给朋友道源的一纸短札："道源无事，只今可能枉顾啜茶否？有少事须至面白。孟坚必已好安也。轼上，恕草草。"苏轼此信，是想邀请道源来一起喝茶聊天的。文辞柔婉，书写的笔致也很细腻轻灵，与苏轼常见书作的阔扁丰腴大有不同。

再看明代书画家沈周写给祝允明的这封行书信札（图3-51），文字内容为："捧诵高作，妙句惊人，可谓压倒元白矣。健羡健羡。敬谢敬谢。但缠头之赠恐是虚语，所见者星银之犒耳。呵呵。草草附复，余容面悉。契生沈周再拜，希哲契兄先生。七月五日具。"沈周在此

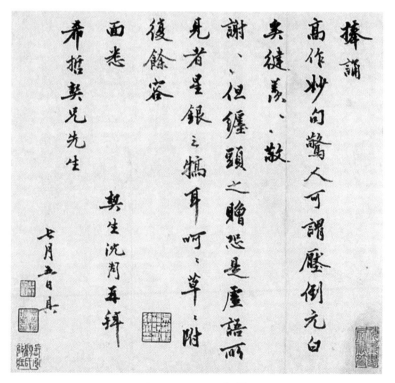

图3-51 沈周致祝允明札

图 3-52　吴大澂致潘祖荫札

信中对祝允明给他写的文章大加赞誉，认为可以力压元稹和白居易，真是让人佩服不已；本来说要给祝允明丰厚的酬资，现在怕是一句虚语了，只能给他点碎银犒劳一下。

再看图 3-52 这封信札，用的是大篆，是晚清篆书名家吴大澂写给朋友潘祖荫的。两人都酷嗜金石收藏，潘祖荫曾多次向吴大澂请教如何学习大篆。吴大澂在大篆书法方面研究颇深，还曾以大篆书写过《论语》。这封信中谈到的，也是关于金石彝器的事宜："夫子大人函丈：许假拓本，至感至感！以一日为度，不敢缓，当蒙鉴谅。所带五彝二鼎、《王伯姜鬲》，本未寄归，其余各器未及多带，亦自悔之。昨得残铜恐出伪造，乞再审定。敬叩钧安，大澂谨启。二十二日。"

六、临古

书法的文字内容，还有一块比较特殊的"领地"，那就是临摹古作。

我们看苏轼临王羲之《十七帖》里面的《汉时讲堂帖》。王羲之的这幅草书（图 3-53），原本是不激不厉、散淡平和的韵味。苏轼的临作（图 3-54）则走向了摇曳多姿、绚烂和浓郁。东坡对自己这幅临

图 3-53　王羲之《汉时讲堂帖》

图 3-54　苏轼临王羲之《汉时讲堂帖》

图 3-55　董其昌临《淳化阁帖》（局部）

图 3-56　吴昌硕临《石鼓文》

作也是颇为得意的，后面还自题了一段："此右军书，东坡临之，点画未必皆似，然颇有逸少风气。"确实如此。

我们再看董其昌的临帖。如果你有兴趣，可以多找一些董其昌的书法看看，会发现一个有趣的现象，他的作品中临帖作品占了很高的比例。他几乎是临古临到老，但是同时并未陷入"泥古不化"，而是自成一家，风格辨识度很高。图3-55是他78岁临的《淳化阁帖》，行笔如清泉流泻，字字翩然出尘，似有一种仙气溢出纸面。

图3-57　沈曾植节临《爨宝子碑》

图3-56是吴昌硕以四条屏形式临的《石鼓文》。清代有许多书家临习过《石鼓文》，吴昌硕是其中成就最高的。从年轻时开始临习，到老了还在临，自家面貌越来越强烈，境界越来越高，吴昌硕自己也说："余学篆好临《石鼓》，数十载从事于此，一日有一日之境界。""吴家样"的《石鼓文》，写得特别活，行笔过程好似在写行书，无比流畅，但同时笔力苍劲，厚实而有质感。

清末书家沈曾植是一代碑学大家，图3-57这幅是他节临《爨宝子碑》："在阴嘉和，处渊流芳。宫宇数刃，循得其墙。"康有为《广艺舟双楫》中说《爨宝子碑》"端朴若古佛之容"。沈曾植的临作，便有这个意思。

七、小结

其一，古代书法的文字内容，涉及社会生活的各个方面，与政治、经济、法律、哲学、文学、道德等均有关联。

其二，对于学书者和观书者而言，了解文字内容，可以更深入地"理解"一件书法作品。当我们临习某个范本时，如果对范本的文字内容有所了解，就会与范本更少一些"隔"，有助于感受范本之妙。

其三，文字内容与书法形式之间是否存在关联？不能说文字内容完全决定了书法形式，但不可否认文字内容对书法形式有一定的影响。如汉代碑刻《礼器碑》《曹全碑》《史晨碑》等，唐代碑刻《多宝塔碑》《玄秘塔碑》等，均书刻精美，工整端庄，而一般的刑徒墓志砖则草草刻画。这是不同的"人事"带来的书法的差异。不过也应看到，同样的文字内容可以有不同的书法表现形式，所以《千字文》有不同版本的佳作，《心经》有多种书体的名家经典，祝允明的狂草《赤壁赋》与文徵明的小楷《赤壁赋》一起受到后世尊崇。

其四，最理想的书法作品，自然是文字内容与书法艺术"俱佳"，最好是自撰自书集于一身。不过也应看到，书法史上有一部分伟大的作品，文字内容并非书写者原创。例如最有影响的狂草经典——张旭《古诗四帖》，杨凝式的行草《神仙起居法》，苏轼的行书《李白仙诗卷》，黄庭坚的草书巅峰之作《诸上座帖》《廉颇蔺相如传》等等，均是抄录他人诗文。

所以，相对而言，书法这门艺术，"书法世界"要比"文本世界"更为重要。书法成为一门艺术，自有其本体的艺术语言形式，而不是文学的附属。也因此，米芾节临王献之《十二月帖》而成的《中秋帖》，赵孟頫临王羲之的《兰亭序》《圣教序》，董其昌与王铎的大量临古之作，都能光照千秋，成为书法史上的传世经典。因为这些作品在书法本体语言方面的熟练驾驭与开创性拓展，构成了一个个极富艺术感染力的"书法世界"。

讲到这里，你也许在问，那么什么是书法的本体语言？从下一讲开始，我们将逐渐展开探讨。

中国书法十五讲

第四讲　点画（线条）

对于点画，我们每个人都不陌生。小时候上书法课，老师一般都让我们从点、横、竖、撇、捺开始练起，这些就属于基本笔画，即"点画"。一篇书法作品，"点画"是最基本的元素。点画组成字，字组成篇。

点画，来自用笔。点画是可见的形迹，是用笔书写的结果。用笔，是毛笔运动的过程。例如我们写一个横画，起笔—行笔—收笔，就是一个笔法动作过程。动作完成，横画就写出来了。用笔，是书法的一个核心问题，后面我们还会专有一讲讲笔法。

今天这一讲，我们先来看点画。

一、字体不同，点画（线条）不同

篆、隶、楷、行、草，五种不同的字体，它们的基本点画也是不同的。

我们先看篆书。"篆，引书也。"这是东汉许慎《说文解字》里的解释。引，牵引、拉的意思。所以篆书主要的用笔动作，就是拉线条。线条有直线，有弯曲的弧线，篆书则以曲线为主，所以唐代孙过庭《书谱》讲到篆书，"篆尚婉而通"。"婉而通"这三个字，用得非常贴切，既婉转柔和又通畅流动，篆书的笔法动作和意象之美都含在里头了。

图4-1　西周《散氏盘》铭文（局部）

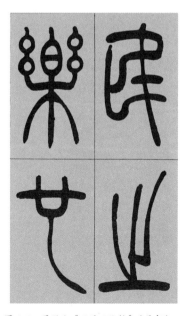

图4-2　吴让之《三乐三忧帖》（局部）

篆书的基本点画，例如西周金文《散氏盘》（图4-1），吴让之的小篆《三乐三忧帖》（图4-2），我们把它分解一下，即弧线、直线和点。所以篆书虽然看似字形繁复，但是基本点画却是五种字体里最简单的。

再看隶书。

从篆书到隶书，文字演变史上经历了一次"隶变"。"隶变"

图4-3 东汉《朝侯小子碑》（局部）

对书法的点画来说，也同样是一次"巨变"。从原来的以线条为主，到以点画为主、线条为辅了。比如东汉《朝侯小子碑》（图4-3），这个碑的隶书特征相当明显。我们看，隶书还遗存了极少的曲线，如"曜"字。除此之外，主要是各种形态的点画。为方便比较着看，我特意找了《朝侯小子碑》里的"为"（图4-4.1）和"德"（图4-5.1），对比小篆《峄山刻石》里的"为"（图4-4.2）和"德"（图4-5.2）。在比

图4-4.1 《朝侯小子碑》"为"　　　图4-4.2 《峄山刻石》"为"

图4-5.1 《朝侯小子碑》"德"　　　图4-5.2 《峄山刻石》"德"

较中可见，隶书的主要点画
有横、竖、撇、捺、折等。

再来看楷书。

我们讲到楷书的时候，
经常会提到"永字八法"。

"永字八法"不是针对
隶书，是针对楷书的，分别
是侧、勒、弩、趯、策、掠、
啄、磔（图4-6）。这八个字，
记录的是八个基本的笔法动
作要点。这八个基本的笔法

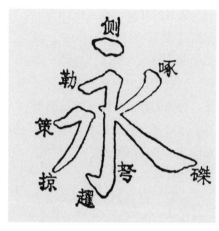

图 4-6 "永字八法"

动作，分别对应了点、横、竖、钩、提、长撇、短撇、捺。笔法动作
是为了更好地完成八个基本点画。例如，写"长撇"，动作是"掠"，
意思是写撇的时候，毛笔要有一种类似于"燕子掠水"那样顺势轻盈
地一掠之感。

如果我们把楷书作一拆解，基本点画主要有点、横、竖、撇、捺、
钩、提、转、折等。

楷书与隶书相比，谁的点画更丰富呢？我们将智永的楷书"永"
（图4-7.1）与邓石如的隶书"永"（图4-7.2）作一比较，可见楷书
的点画要比隶书丰富。因为先有隶书，后有楷书，楷书是在隶书的基
础上发展而来。

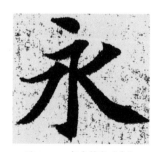

图 4-7.1 智永楷书"永"

图 4-7.2 邓石如隶书"永"

再看行书。

行书的字形介于楷书与草书之间，兼具楷书与草书的特点。所以

行书的点画有这几个特点：

（一）楷书点画的"变体"

楷书的点画，行书中较少有直接照搬使用的，因为行书的点画注重笔势的连带和呼应，是在如同挥写草书那样的运动中一带而出的，所以用楷书的点画来衡量的话，行书的点画可以说是楷书点画的"变体"。

比如王羲之《兰亭序》里的"悼"（图 4-8.1），右边"卓"字上边的撇画，像撇也像竖，但又与楷书里的撇或者竖不同；"卓"的最后一竖，像竖也像点，与楷书里的点和竖也不同；又如《兰亭序》里的"虽"（图 4-8.2），右边标记出来的部分，找不到楷书的对应形态，其实是撇与竖合在一起，是在运动中完成的，中间还有明显的提按起伏动作。再比如《兰亭序》里的"畅"（图 4-8.3），大家盯着看左边的长竖画，起头处多了一个"喇叭"，为什么会这样？要是去查阅楷书大字典，没有一个楷书的点画会是这样的。它是非常态的、临时偶然写出来的。再比如《兰亭序》里的"迹"（图 4-8.4），走之底的撇画，写得太飘逸了，很像古代画家画兰花时撇叶子那样，一撇下来，清风自舞。我曾经特别想去模仿他，但是怎么都出不来。要想自然地一笔带出来，确实是很难的，它与楷书的撇有些貌似，但并不一样。

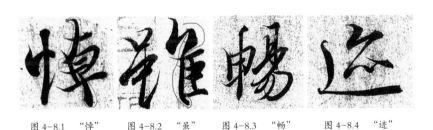

图 4-8.1 "悼" 　 图 4-8.2 "虽" 　 图 4-8.3 "畅" 　 图 4-8.4 "迹"

为什么会出现变体呢？因为行书的点画不是像楷书那样是在安静的状态（相对行书而言）下一笔一画去完成的，而是在笔势飞舞中顺带出来的。

（二）点画的"连带组合"

因为行书经常是前后相邻的笔画连在一起，所以点画的连带组合成为一种常见形态。

 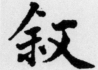 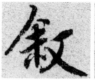 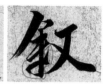

图 4-9.1　　　　图 4-9.2　　　　图 4-9.3　　　　图 4-9.4
蔡襄楷书"叙"　赵秉冲楷书"叙"　陆柬之行书"叙"　王羲之行书"叙"

比如蔡襄的楷书"叙"（图 4-9.1），左部下边的两点是独立的；清代赵秉冲的楷书"叙"（图 4-9.2）则是增加一些连带；唐代陆柬之的行书"叙"（图 4-9.3），两个点就用牵丝连在一起了；王羲之《兰亭序》里的"叙"（图 4-9.4），则是竖钩和两个点连接组合在一起了，而且两个点还是翻折用笔反着连的，对学书者而言特别有难度。

行书这种书体，连带多就会感觉偏于草一些，连带少就会偏于楷一些，例如《兰亭序》里的两个"为"（图 4-10.1、4-10.2），对比褚遂良的楷书"为"（图 4-10.3），前一个偏于草一些，点画组合变形多，后一个偏于楷一些，点画就更分明。

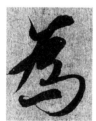 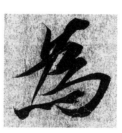

图 4-10.1　　　　　　图 4-10.2　　　　　　图 4-10.3
王羲之《兰亭序》"为"　王羲之《兰亭序》"为"　褚遂良《倪宽赞》"为"

（三）"使转"

使转，是行书和草书都要用到的，草书则是用使转最多的书体。

比如行的"情"字，第一个（图 4-11.1）出自王羲之《姨母帖》，偏楷书一些，第二个（图 4-11.2）出自王羲之《兰亭序》，第三个（图 4-11.3）出自徐渭行书《唐诗宋词》，第四个（图 4-11.4）出自赵构草书《洛神赋》。前三个都属于行书的范畴，最后一个是草书。第二个字中用了少量使转，第三个字中则是大量使用使转，与第四个字草书的笔法是很相近的。

图 4-11.1	图 4-11.2	图 4-11.3	图 4-11.4

王羲之《姨母帖》"情"　王羲之《兰亭序》"情"　徐渭《唐诗宋词》"情"　赵构《洛神赋》"情"

再来看草书。

解析过行书的点画后，草书的点画就容易理解多了。孙过庭说，草书以使转为形质，点画为性情。所以，大家不要以为草书只有使转，只有弯弯绕绕的线条，其实它是有点画的。没有点画的草书，会显得很沉闷，很单调。例如张旭的狂草《古诗四帖》的一个局部"大火炼真文。上元风雨散"（图 4-12），"炼""真""雨"均是使转中穿插了点画，形成了"点"和"线"的强烈对比。

如前所述，草书分为章草和今草，今草中分小草和大草（狂草）。

图 4-12
张旭《古诗四帖》（局部）

图 4-13
元代邓文原《急就章》（局部）

章草（图4-13）与小草（图4-14）的点画比大草（图4-15）要多一些，大草的使转更多一些。

前面我们提到了行书的点画是楷书点画的"变体"，狂草更是如此，

图4-14　王羲之《游目帖》

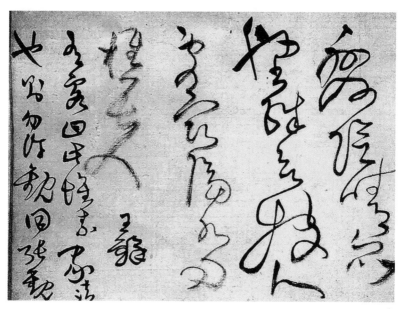

图4-15　王铎《草书唐人诗九首》（局部）

几乎把各种书体的点画都"变体"之后，蕴含吸收进来了。也因此，清代的刘熙载说："草书之笔画，要无一可以移入他书；而他书之笔意，草书却要无所不悟。"（《书概》）为什么说"无一可以移入他书"？狂草是最注重书写时瞬间变化的，变化到脱去一切羁绊，每个点画、每根线条都是为了整体而存在，难以独立抽取出来。但是这样的变化又始终不离书法的基本理法，所以同时又是"他书之笔意，草书却要无所不悟"。

二、点画之美

中国的书法经历了数千年的审美积淀，大家对点画的美感已经形成了一些审美上的共性认知。换句话说，即便是书法里最基本的点画，也成为我们中华民族的审美理念的外化形式。

（一）横和竖

横和竖一个横向，一个纵向，是一个字最重要的支撑。

例如魏碑体楷书的代表《始平公造像记》里的"平"（图 4-16.1），和伊秉绶隶书里的"平"（图 4-16.2），这个字的结构主要就靠横、纵这两个支撑点，横、竖这两个笔画处理不好的话，整个字就撑不起来。我们经常说一个字有主笔，就靠这一竖，就撑起来了，这有点像我们人体中的骨架，是最重要的支撑起人身体的部分。又如颜真卿的楷书"晋"（图 4-16.3），这个字最重要的笔画是中间的长横，是一个主笔，支撑起整个字，它就像一座建筑的横梁，承载了整个建筑的重量。

图 4-16.1
《始平公造像记》"平"

图 4-16.2
伊秉绶隶书"平"

图 4-16.3
颜真卿楷书"晋"

（二）撇与捺

撇画向左，捺画向右，也是一对。撇和捺会带来一种飞动的感觉，像大鹏展翅一样，有一种凌空而起的势态。就像中国园林里的亭子，亭子一般都要有翘檐，就是希望能够化重量为一种飞动之美，一种灵动盈巧之美。撇和捺就有类似的作用。

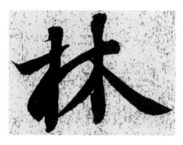

图4-17　王羲之《兰亭序》"林"

如王羲之笔下的"林"（图4-17），看到这个字的时候，尤其看到最后一笔长长的捺，心情也跟着它舒展了。所以我们欣赏书法，到后来，自己会跟书法融为一体，读帖带来的快感真是难以言说的享受。

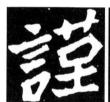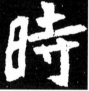

图4-18.1　"谨"　　图4-18.2　"时"　　图4-18.3　"今"　　图4-18.4　"着"

又如魏碑体楷书"谨""时"这两个字（图4-18.1、4-18.2），为什么看起来比较敦实？因为它的笔画基本上是横和竖结合，没有撇捺。对比"今""着"（图4-18.3、4-18.4），两个字有撇、捺，视觉上显得有飞跃感，像我们说的鸟的翅膀一样，振翅欲飞。但是，如果一篇书法中每个字都有撇捺，这也不现实，而且也不一定好看，撇捺要穿插于其中。

（三）点

点带来什么美感呢？带来一种跳荡感、跃动感。我们看赵孟頫的"可"（图4-19.1）真有味道，顶上一个长横画，右边一个竖钩画，就是整个字的支撑，很有力度，但如果加了点上去，变成"河"（图4-19.2），瞬间就"叮叮咚咚"地动起来了。"点"起到的作用于此可见。

我们再看这几个"马"。第一个"马"（图4-20.1）跳跃感很强，似乎能听到"哒哒哒哒"的声音。第二个马（图4-20.2）可以感觉到是很壮实的，腿很长。第三个"马"（图4-20.3）四个点写成一横，

图 4-19.1 赵孟頫"可"

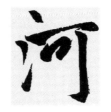
图 4-19.2 赵孟頫"河"

有横扫之感。三个"马"字中，跳跃感最强的是第一个。

书法史上，有一位特别善用"点"的书法家，那就是祝允明。祝允明的草书，满纸点点。草书字形，本来就是五体中最省简的，也是最抽象的，祝允明的草书则是草书中的极简形态。祝允明对草法精熟之后，就强化了点，完全打破了我们惯常有的狂草印象。狂草通常是线条缠绕多，连绵不断。祝允明的草书则是断比连多，点比线多，所以整体呈现出强烈的跃动跳荡感。点的用笔动作，以提按（毛笔上下）

图 4-20.1 颜真卿"马"

图 4-20.2 吴昌硕"马"

图 4-20.3 赵孟頫"马"

的动作为主。祝允明的狂草，行笔速度快，这意味着频频使用迅捷的上下提按的用笔动作。徐悲鸿先生曾说："中国书法造端象形，与画同源，故有美观。演进而简，其性不失。厥后变成抽象之体，遂有如音乐之美。点画使转，几同金石铿锵。"（《〈积玉桥字〉跋》）当我读到徐悲鸿先生这段话的时候，最先想到的就是祝允明的草书。看祝允明的《草书赤壁赋卷》（图 4-21），在视觉上感受到极大跳跃感的同时，也似乎能听到金石铿锵声，真是奇妙。

（四）钩

在书法的点画美感中，"钩"可以带来精神外耀的作用。

图 4-21 祝允明《草书赤壁赋卷》（局部）

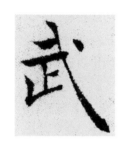

图 4-22.1 褚遂良"武"

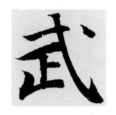

图 4-22.2 赵孟頫"武"

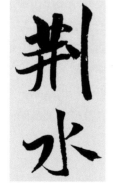

图 4-23
米芾《苕溪诗帖》"荆水"

这里有两个"武"字，上边这个（图 4-22.1）出自褚遂良楷书《倪宽赞》，下边这个（图 4-22.2）出自赵孟頫行书《赤壁赋》。看两个斜钩，第一个含在这里，稍微意思一下；第二个笔尖"唰"地出去了。一个很含蓄，一个很张扬，这是不同的两种美感。出锋有出锋的好，不出有不出的好，不能每个字出去，但是也不能每个字都不出去，它是辩证的，既要讲究含蓄，也要有外露。有锋可以外耀其精神，无锋可以内含其气味。

所以我们在处理章法的时候，碰到钩接连出现时，可以加以变化，如米芾行书《苕溪诗帖》里的"荆水"二字（图 4-23）："荆"的右边的竖钩就很含蓄，"水"就笔锋锐利出尖，正是"有锋以耀其精神，无锋以含其气味"，这个里面就是收和放、藏和露的辩证关系，这是书法的"理"，背后隐含的是中国人艺术审美与为人做事统一的思想观念。

（五）转跟折

一转一折，美感对比鲜明。转可以体现一种柔婉之力，折可以体现一种果敢之力。

篆书是转的笔画使用最多的书体，但是汉

代以来，受隶书的影响，有些篆书家以隶法写篆，所以折比较多。例如齐白石的篆书四言联《寿高日永，花好月圆》（图4-24），转折处以折为主，体现出斩钉截铁的刚坚之力，与以转为主的清代莫友芝的篆书七言联《江湖万里水云阔，草木一溪文字香》（图4-25）完全是两种不同的美感。又如米芾，特别注重笔法的变化，通常对转与折进行交互的变化。看他的《粮院帖》（图4-26），第一行，"粮"字的"良"转多折少，"院"字右边的"完"折多转少；第二行，"勘"字转多折少，"使"字折多转少，"句"字转多折少。这样的变化，其实是平时的书写训练习惯成自然，在心手之间养成了一种转和折的对立变化统一。所以，转和折不是一个固定的概念，而是一种节奏变化。一

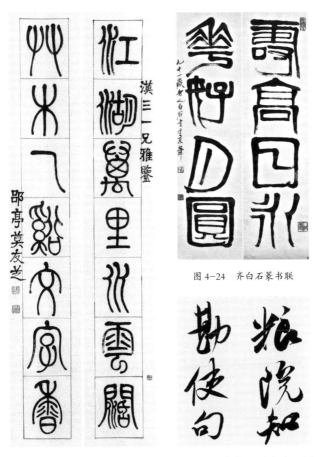

图4-24　齐白石篆书联

图4-25　莫友芝篆书联　　图4-26　米芾《粮院帖》（局部）

旦养成了这种节奏感，就不必拘泥于具体某一个字或某一笔的转折，下次同样遇到这些字，也许就转处变为折，折处变为转了。

三、从有限到无限：点画中有象

金庸先生的小说《侠客行》里，有一段讲到石破天在侠客岛参悟《太玄经》剑法秘籍。通常，习武者看到石壁上这篇奇奇怪怪难以辨识的经文书法时，首先想到的是"这是个什么字"，并习惯性地逐字逐句推敲文字的意思。但石破天不识字，他靠的是对图像的直观感受，因而感悟到的是笔墨之象——一把把"剑"的飞动。这与我们欣赏书法也有相似之处。很多人欣赏书法，一上来就去辨识文字。其实也可以不用这样，可以从意象的角度去欣赏，即便是点画，也可以从意象的角度去看。

古人很早就意识到书法点画的意象之美。传为卫夫人的《笔阵图》说：

一　如千里阵云隐隐然，其实有形。

、　如高峰坠石磕磕然，实如崩也。

丿　陆断犀象。

乀　百钧弩发。

丨　万岁枯藤。

乁　崩浪雷奔。

勹　劲弩筋节。

书法的基本点画，都是有限的，但是人的想象是无限的，每个书法欣赏者对美的发现也是无限的，所以书法的点画可以说是美的启示符号。比如，钟繇楷书《贺捷表》里面的"不"（图4-27.1），顶上的长横画，落笔后略向右上仰，顺势一勒，"哗"地过去了，所以它有一种势在里头。这就是《笔阵图》里面讲到的一种"千里阵云"的美感意象。这种宏大的意象，突破了横画就是一个横画的局限，而是要跟天地万物的自然意象相应。

又比如钩或卧钩，如百钧弩发，像弓上要发出去的箭，这是赵孟頫笔下的"心"（图4-27.2）。还有蔡襄笔下的"志"（图4-27.3），

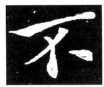 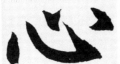 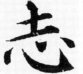 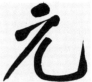

图 4-27.1　　　　图 4-27.2　　　　图 4-27.3　　　　图 4-27.4
钟繇"不"　　　　赵孟頫"心"　　　　蔡襄"志"　　　　黄庭坚"元"

都有一种笔势的冲击力和无限延展感。

又如黄庭坚笔下的"元"（图 4-27.4），长撇画"哗"一下，笔锋向左下飞泻而下，然后竖弯钩，笔势回环一圈，"唰"一下，像箭一样直接又回转上去了，如上九霄云外。这笔势的张力，就不只限于方寸的字迹内部空间了。

传为王羲之的《笔势论十二章并序》"说点章第四"云："夫著点皆磊磊似大石之当衢，或如蹲鸱，或如科斗，或如瓜瓣，或如栗子，存若鹗口，尖如鼠屎。如斯之类，各禀其仪，但获少多，学者开悟。"这里讲到了点的种种意象。所以书法的欣赏，是需要悟性的，这个过程是一个打开自我、参悟天地万象的过程。

"宋四家"之一的米芾，很擅长将点画作出最丰富多样的变化，从而营造出不同凡俗的瑰奇意象。看他笔下的"行"，一共六个笔画，三个字（图 4-28）每个笔画都极尽变化。当你盯着笔画看的时候，似乎可见各种意象，很有画面感。有人说"书法是线条的艺术"，我觉得针对篆书还可以这么说，但是其他书体如果也这么定义的话，很容易失去书法艺术的核心内容——一点一画的意象美。古人说"点画"，不仅仅是笔画，还有一种画面感在里头。一说"点画"，活泼泼的画面感瞬即就有了。

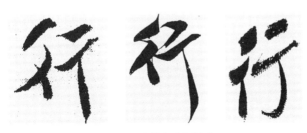

图 4-28　米芾笔下的"行"

中国书法美学的一个理想是，用点画与字形去创造一个气象万千的世界，就像唐代的大书法理论家张怀瓘说的"囊括万殊，裁成一相"，书法就是囊括天地万物，各种各样的物象被凝结为"一相"，通过笔墨和点画呈现出来。"囊括万殊，裁成一相"这八个字把书法的这种美感高度概括出来了。

这种意象与绘画不一样，书法远离了物象，更加抽象，所以相对而言也更自由，因为不必依赖于某种客观物象来进行创作。

如唐代高闲《草书千字文》的"乎"（图4-29.1），重心向左倾侧，有向右上仰首的感觉；还有"也"（图4-29.2），在极其险峻中造成一种平衡，像一幅画：一根树枝上停了一只鸟。"乎"和"也"这样的笔墨图像，与传统的山水、人物、花鸟并不一样，邻近于抽象的绘画。当然，每个观者的理解不同，自然也就有别的各种各样的方式来阐释它。

图4-29.1
《草书千字文》"乎"

图4-29.2
《草书千字文》"也"

在书法中还有一些特殊的点画，我们把它们叫"块面"。块面的意象也别有趣味。

如高闲《草书千字文》里面的"吴兴"两个字（图4-30.1），几个大块面，上下堆积，很有雕塑感。又如他的落款"高闲"两个字（图4-30.2），"闲"字是草书的写法。"高闲"这两个字，点、线、面都有了，布白也很耐得住细品，疏密对比自然。还有"书"字（图4-30.3），很大一个块面，这在书法中也属于常用的手法，是书法美感元素之一。

图 4-30.1　　　　图 4-30.2　　　　　　图 4-30.3
《草书千字文》"吴兴"　　《草书千字文》"高闲"　　《草书千字文》"书"

四、点画的共性审美追求

在书法的世界里，每个人书法的点画特征不一样，每个时代书法的点画特征也不一样，但是有一些审美追求是共性的、一致的。

第一，点画需要圆浑饱满，有立体感。

就像我们每个人一样，有骨架，还有筋肉等。同时我们中国人还讲气，如中气很足、元气淋漓等，在书法当中，也讲究点画线条圆浑饱满的立体感。

例如，左边的"宣"是来自吴昌硕的《石鼓文》（图 4-31.1），右边的"宣"是学生的临作（图 4-31.2），这两个"宣"对比可见，学生有些笔画写得圆浑饱满，有几处线条则扁掉了，达不到点画的理想状态——像吴昌硕原帖里那样的圆浑饱满感。

又如"贲"字，左边是吴昌硕的范本（图 4-32.1），右边是学生的临作（图 4-32.2）。一对比，可以看出右边的尖角太多了，气没有藏住，未能做到圆浑饱满。特别是中间的小圆点，立体感的差异最为明显。

图 4-31.1　　　　图 4-31.2　　　　　图 4-32.1　　　　图 4-32.2
吴昌硕《石鼓文》"宣"　学生临作"宣"　　吴昌硕《石鼓文》"贲"　学生临作"贲"

第二，点画的形态要到位，要完足。

看这两个"万（萬）"字，左边是褚遂良楷书《大字阴符经》（图4-33.1），右边是一个学生的临作（图4-33.2），两相一对照，问题就可以看出来了。草字头的左竖，这个笔画直接写成了三角形的，它其实不是三角形的，是"轻—重—轻"的一个笔画。再看中间部分，横折的"折"顿折动作不足，折过去之后的竖本来是上重下轻，临作反过来了，变成上轻下重；左竖则完全相反了，原帖是上面重下面轻，临作是上面尖下面重。

再如"也"字，左边是原帖（图4-34.1），右边是学生临作（图4-34.2），中间的竖画不到位，竖弯钩也不到位，最后一笔出钩力量不足，笔势就少了无限延伸的张力。点画的细节要想做到位，不是一蹴而就的，需要长时间的功夫累积。但是我们如果不这么去努力，就难以呈现点画的美感。

图4-33.1 《大字阴符经》"万"

图4-33.2 学生临作"万"

图4-34.1 《大字阴符经》"也"

图4-34.2 学生临作"也"

第三，点画要有力度。

古人形容点画之美，常说"铁画银钩"，其实就意味着点画刚健有力。

我们看下面两幅草书，左边是怀素《自叙帖》原作（图4-35.1），右边是学生的临作（图4-35.2）。从力量的角度对比一下，临作这张

感觉飘掉了，用笔没有如锥画沙那样扎进纸里。

再看吴昌硕的篆书"西泠印社"（图4-36），线条中部的墨色很润，线条两边则是毛涩涩的，这是源自毛笔在纸上运行时的强大的摩擦力，所以"锥画沙"的感觉非常强烈。特别是第三个字"印"，苍茫雄浑，最明显可见吴昌硕书法的笔力遒健。

图4-35.1　怀素《自叙帖》（局部）　　图4-35.2　学生临作《自叙帖》（局部）

图4-36　吴昌硕篆书"西泠印社"

第四，点画要有"势向"。

书法里经常讲到"笔势"，即笔画具有一种方向感，有一种势向。就好比大家齐整地站一排，有人说"向右转"，大家"啪"一下往右了，结果有个人弄不清楚，向左了，这就是势向不对。书法的点画，也是

图 4-37.1 　《大字阴符经》"心"　　图 4-37.2 　学生临作"心"

讲究势向的。左边是原帖（图 4-37.1），右边是临作（图 4-37.2），要是光看每个点画也还不差，但是与原帖一对比，就会发现卧钩在最后出锋时的势向是有偏差的，应该还要向内一些。

　　又如近代书家于右任的大字草书五言联"醉歌田舍酒，笑读古人书"（图 4-38），气息散淡悠远，不仅上下字不连，单个字的偏旁部首之间也很少连带，但是整体却一气贯通，酣畅淋漓，主要原因就在于借助点画的势向来呼应贯气，即"笔断而意连"。

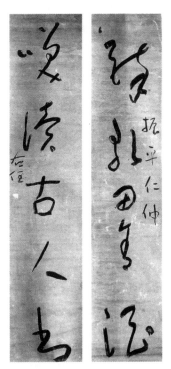

图 4-38 　于右任草书五言联

第五，点画要变化丰富。

　　前人说，"点不变，谓之布棋；画不变，谓之布算"。点画要变化生动自然，是一个共性的审美追求。我们推崇王羲之《兰亭序》里面的二十个"之"每个都不一样，就是欣赏它们的变化。抽取其中四个"之"（图 4-39），光看第一笔"点"，也是各不一样，太了不起了！

　　再看王羲之《兰亭序》的一个局部（图 4-40），这里三个"之"字的变化不是独立的，它是对应于上下字章法的变化关系的。比如说第一行的"之"字，呼应上下字的大（重）—小（轻）—大（重）的关系；第二行的"之"的瘦长，对应上面的"听"的宽博；第三行的"之"的内收，对应上面的人的舒展开张。又如"俯仰"两个单人旁的变化，一重一轻，一正一欹。

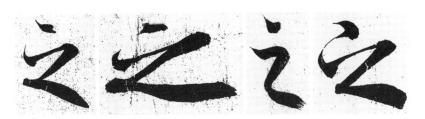

图 4-39 王羲之《兰亭序》四个 "之"

图 4-40 王羲之《兰亭序》（局部）

五、点画的法、理、意

书者，心画也。书法是表达自我的一种艺术形式，但是又不能不讲究法度。所以书法当中有理、有法，也有意。意指的是"我"，就是每个书写者的心意、精神、思想、性情等等。

那么什么是理？什么是法？

五种字体，各有不同的理，也有不同的法。例如下面有两个"学"字，一个是隶书（图 4-41.1），一个是楷书（图 4-41.2），各自有其独特的美感，背后其实是蕴含了不同的理与法。

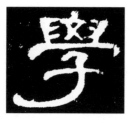

图 4-41.1　隶书"学"

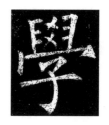

图 4-41.2　楷书"学"

　　再看下面隶书的三个"学"字，左边的出自东汉隶书《曹全碑》（图4-42.1），中间是学生的临作（图4-42.2），每个笔画写得还可以，但却违背了隶书的基本之"理"——字势的横平竖直，写成像楷书那样左低右高的斜势了。横平竖直，这一条即是隶书的理。再看右边的"学"（图4-42.3）也是学生的临作，横平竖直的字势是有了，但是"子"的弯钩，写成了楷书的形态，而不是隶书的形态，这就违背了这个笔画的"法"，所以"法"是具体的某一个笔画的写法。

图 4-42.1
《曹全碑》"学"

图 4-42.2
学生临作"学"

图 4-42.3
学生临作"学"

　　又如下面四个"林"字，第一个是智永的（图4-43.1），第二个是唐人写经里的（图4-43.2），第三个是学生的临作（图4-43.3），写成上面很长下面很短，整个字的重心就往下坠了。前两个字是立起来的，第三个字突然趴在地上了，这就意味着违背"理"了。再看第四个"林"（图4-43.4），也是学生的临作，问题出在哪儿？最突出的问题是两个竖都出锋冲出去了，两个撇都收着。这是没有处理好收跟放之间对立统一的关系。

　　所以，具体到每一个点画怎么写，就属于法的范畴，而点画的基本审美要求就属于理的范畴。

图 4-43.1　　　　　图 4-43.2　　　　　图 4-43.3　　　　　图 4-43.4
智永"林"　　　　　唐人写经"林"　　　　学生临作"林"　　　　学生临作"林"

这里还需提到一个"意到笔不到"的问题。

不知道大家是否留意过，古代有些书法家的点画，看上去好像"哎，怎么回事？不精美吗"！例如颜真卿的《祭侄文稿》（图 4-44）就经常遭到误解。这其实是"意到笔不到"。意到笔不到，是书法的一个高妙境界。当书写者精熟笔法后，会越写越放松，书写时往往感觉上都是笔笔送到的，但是或者出于笔、纸、墨的原因，或者出于当时的书写状态的原因，当然也很有可能是出于书写者审美理想的原因，最后写得貌似不到位；其实它不是不到位，而是"意到笔不到"，是艺术的一种表现形式，既不违背理，也不违背法。换句话也可以说是，以意行之，法理俱在。

比如西晋陆机的章草《平复帖》（图 4-45，释文：主吾不能尽 / 仪详跱举动 / 之美也思识），即有"意到笔不到"的感觉。与之相对，元代书家邓文原的章草《急就章》（图 4-46）则笔墨温润精致，轻灵飘逸，每个点画都清晰完整，这样的书法则可谓"意到笔到"。相对

图 4-44　　　　　　　图 4-45　　　　　　　图 4 46
颜真卿《祭侄文稿》（局部）　陆机《平复帖》（局部）　邓文原《急就章》（局部）

111

而言《平复帖》更难被一般人欣赏和接受,它的美感乍一看不是悦目的,而有一种斑驳、苍茫的内美。

图 4-47
唐代隶书《隋故王夫人墓志铭》(局部)

图 4-48
东汉隶书《史晨碑》(局部)

又比如唐代的隶书《隋故王夫人墓志铭》(图 4-47)对比东汉的隶书《史晨碑》(图 4-48),左边的每个笔画都交代到位,明晰干净,但是一对比右边的,你又觉得左边的好像少了一些味道。初学书法时很可能觉得"左边更好看",右边的斑驳残损,不好看。但是学书时间日久,就逐渐能体悟出右边的模糊自有一种深幽之境。

六、点画质感的三大类型

质感,是我们的手触摸某种物体的感受。书法的点画也是有质感的。书法点画的质感,大体上可以归为三大类型:1. 温润如玉;2. 万岁枯藤;3. 刀感铮铮。

比如说这两个"兰"字,左边是王羲之书(图 4-49.1),右边是颜真卿书(图 4-49.2)。同为"兰"字,两个字的点画线条的质感是很不一样的,左边的趋于温润如玉,右边的趋于万岁枯藤。

再看清代书家赵之谦的五言联"猛志逸四海,奇龄迈五龙"(图

图 4-49.1 王羲之"兰"

图 4-49.2 颜真卿"兰"

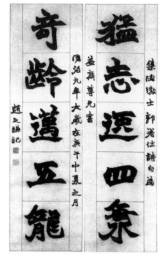

图 4-50 赵之谦五言联

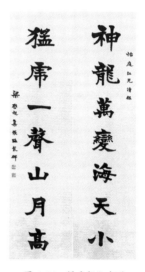

图 4-51 梁启超七言联

4-50）。这样的点画，方笔凌厉，很有刀感，正是刀感铮铮的质感的鲜明例证。梁启超的书法，也是传承了这一路，例如他的七言联"神龙万变海天小，猛龙一声山月高"（图 4-51），在起笔和转折处特别体现了"切"的刀感，锐利而棱角分明。

赵之谦和梁启超这类书法风格的源头在北魏体楷书，例如北魏曹法喜的楷书《华严经卷四十一》（图 4-52），尽管是小楷，也仍然体现出刀感铮铮的方折刚劲。又如高昌延昌十一年（571）的《令狐天恩墓表砖》（图 4-53）也是同一类型的。

在书法上能体现"万岁枯藤"的点画质感类型的书家，除了颜真卿，还有晚明的倪元璐、现代的黄宾虹等。倪元璐的用笔带有一种揉搓感，所以他的大字行草书（图 4-54）经常在涩行中有轻微的波颤，隐含了

113

图 4-52
北魏《华严经卷四十一》（局部）

图 4-53
高昌《令狐天恩墓表砖》

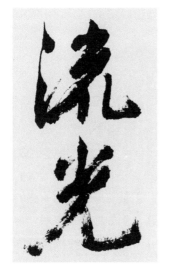

图 4-54　倪元璐"流光"

图 4-55　黄宾虹行书《黄山诗》

一种"拗劲"，这正是倪元璐的点画的耐看处。黄宾虹同时也是大画家，其山水画的线条与书法（图 4-55）在晚年都走向浑厚华滋，所以即便苍涩仍能墨含春雨，不落枯瘠，点画里透显出极强的生命韧劲。

清代的刘熙载《书概》说："笔有用完，有用破。屈玉垂金，古槎怪石，于此别矣。""用完"，好理解；"用破"，有些人可能难以接受。其实，"用完"和"用破"是两种不同的用笔类型，其背后通向两种

 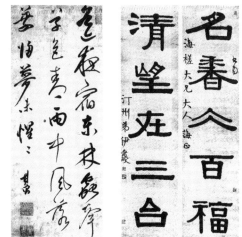

图4-56　蔡襄《蒙惠帖》　　图4-57　董其昌《五言绝句轴》　　图4-58　伊秉绶五言联

不同的审美，即"屈玉垂金"和"古槎怪石"。"古槎怪石"不正如万岁枯藤吗？"屈玉垂金"不正如"温润如玉"吗？这两种美感的质感是不一样的，古人对书法的点画感觉其实是相当敏锐而细腻的。

纵观书法史，点画的三大质感类型中"温润如玉"最为常见，如蔡襄的行书手札《蒙惠帖》（图4-56）、董其昌的行草《五言绝句轴》（图4-57）、伊秉绶的隶书五言联"名香凝百福，清望在三台"（图4-58）。

七、点画的难度

点画写得怎么样，源自用笔（笔法）。书法以用笔为上。点画——用笔之难，难在哪里呢？难在一笔成形（到位），不能描画修补。为什么不能描、不能修呢？因为书法以天趣为上，描修之后就会失去天趣，笔画就会显得笨拙呆滞，难以灵动活泼。

孙过庭《书谱》说："一画之间，变起伏于锋杪；一点之内，殊衄挫于毫芒。"失之毫厘，谬以千里，无论是一点，还是一画，都是笔尖上的舞蹈。所以，书法点画的美妙，关乎的是细节的精微。

你看，褚遂良《大字阴符经》里"发（發）"（图4-59.1）字中间的长横画，起笔轻轻一点，随后由轻到重，重到末端，又提笔一"甩"而出。只这一个横画，要写好就相当不易。再看《大字阴符经》里"人"字（图4-59.2）撇画的书写，起笔处一点下去，随后提笔起来，由轻到

115

图 4-59.1 "发"

图 4-59.2 "人"

图 4-59.3 "道"

重，最后面还"啪"带出来一小钩（牵丝），转向捺画，捺画入纸时不重，但是入纸后瞬间压笔到很重，前行，经历一个弧度到捺尾处，提笔出锋。我这么描述一遍，其实是相当于放了一遍慢镜头，事实上褚遂良在书写时完全是凭借着熟练的惯性一带而出，很是轻松自然。但是你要是没有经历过笔法的锤炼，只是以轻松自然的心态写，笔画是不可能有这么丰富精微的细节的。再看《大字阴符经》里"道"字（图 4-59.3）的走之底，第一笔点，很重，重如高峰坠石，然后后面的笔画连绵不断，一笔打出，有形态，有势向，柔中带刚，律动如高山泉流，曲曲弯弯，真是妙极了。

所以点画的完成，是一笔成形的运动过程，这个过程是一次性的、不可逆的，就像演奏乐曲，就像跳芭蕾舞，就像体操表演，都是一次性的。这次不行，只能下次。不像素描，还可以做一点修改、补笔；写文章也可以"不厌百回改"。但是，书法如同音乐演奏，不能描画修饰，是一次性的艺术。

图 4-60 米芾 "武"

例如米芾的《晋贤帖》里面有个"武"字（图 4-60），斜钩上去牵连着点，这一点悬在空中，如体操运动员在做体操表演，真是神来之笔。我们要是临写这个"武"字，如果没有精熟的笔法，是很难写出哪怕是稍微相似一些的形态的，所以要千锤百炼。也因此，古人强调"池水尽墨""秃笔成冢"的修炼功夫。

中国书法十五讲

第五讲　结构

课程视频

前面一讲讲点画，这一讲进入结构。结构的问题，就是怎么把一个字的点画组构在一起。结构是很微妙的，稍有变化，感觉就大不相同。例如同样一个"奇"字，不同书家写的有着明显差异。第一个是柳公权的（图5-1.1），竖钩特别长，像人的腿很长，很挺拔。第二个是欧阳询的儿子欧阳通的（图5-1.2），也属"欧体"。"欧体"到了他这里，棱角特别分明，强化了那种铁骨铮铮感。这个"奇"字结构的特点是中间的长横往右边伸得很长，顶上的第一点位置不在短横的中间，而是偏右，但整体又是平衡的。第三个是三国魏钟繇的（图5-1.3）。钟繇被称作楷书的鼻祖。这个"奇"的结构最奇异，中间的横画左右伸展得极长，整个字的形态是扁阔的，因为钟繇时代的楷书刚从隶书演变出来，仍保留了一些隶意。

图 5-1.1　柳公权"奇"　　图 5-1.2　欧阳通"奇"　　　　图 5-1.3　钟繇"奇"

赵孟頫曾说："书法以用笔为上，而结字亦须用工。"（《定武兰亭跋》）用笔比结构更重要，不过结构也是要用工的。结构到底有哪些诀窍？这一讲我们就来探讨结构的一些基本问题。

一、结构的核心原则：八面拱心

结构的一个重要的问题是怎么把一个字的笔画组合在一起。如何把一个字的所有笔画组合在一起产生美感？前人总结出来一个原则，那就是"八面拱心"。

什么叫八面拱心？一个字怎么会有八面呢？我们小时候写毛笔字的时候用过米字格。为什么要用米字格？目的是借助这样的格子帮助我们定位，这个笔画在什么位置，那个笔画在什么位置。这背后暗含了一个结构的基本理念，即所有的笔画都要凝聚成一体，也就是"八

图 5-2 "为"

图 5-3 《朝侯小子碑》"然"

面拱心",如米字格里的"为"(图 5-2),从方位看是有八个方向,东、西、南、北、东南、东北、西南、西北。每个方向的笔画写在合适的位置上,才能凝聚在一起,这个字的结构才不会变成一盘散沙。所以"八面"的"八",其实是指所有方向的笔画。"拱心"则是指向字的中心。书法的结构很奇妙的一点是,所有的笔画都能向心凝聚的时候,这个字在视觉上就有一种向上挺立感,所以是"八面拱心",不仅向着字心团结一体,还在字势上具有挺拔感。

米字格是我们今天才用的,前人讲结构用"九宫"。九宫之说,可能始于宋代。九宫里面最重要的是中宫,因为字心一般处在中宫的位置。清代书家包世臣说:"凡字,无论疏密斜正,必有精神挽结之处,是为字之中宫。"(《艺舟双楫》)一般来说,中宫的位置就是"精神挽结之处",一个字的所有笔画能够牵连在一起,就是字的中心,也就是视觉中心。这个中心,可能在这个字的实画处,也可能在这个字的虚白处。

一个字要有精神挽结处,即"八面拱心",是结构最重要的原则。

例如东汉隶书《朝侯小子碑》的"然",上半部分是左右结构,下半部分是四点底("火"字),结构是比较难处理的。但是看这个字的结构处理(图 5-3),完美融合成一体。虽然点画向外很舒展,很有开张的气势,但同时又好像有一种无形的牵制力,把它往中间拉。画圈标记的位置,就是中宫,也就是视觉的中心位置,是"精神挽结之处"。注意下面的四个点,为什么看起来也是向中间会聚?因为这四个点的势向是一起对着中间这个位置去的;如果缺少这种势向,四个点就离心而去,整个字也就散架了。

图 5-4 柳公权 "雄"　　图 5-5 隋《苏孝慈墓志》"领"

再如柳公权的 "雄" 字（图 5-4），左右结构。这个字的结构，妙在哪里？左边的部分高，下边留出空白，右边的低，单人旁与左边部分形成穿插。这是结构 "侵让"：一个是侵入，一个是避让。再看隋《苏孝慈墓志》的 "领" 字（图 5-5），左右结构，左右之间也是侵让，彼此镶嵌得很紧密，有点像我们古代木建筑的榫卯结构。

精神挽结处——视觉中心，有可能在 "实处" 即有 "点画" 处，也有可能在 "虚" 处，也就是在 "空白" 处。如赵之谦篆书 "求臣视其" 四个字（图 5-6），我们分别标出它们的字心位置，有的在实处，有的在虚处。

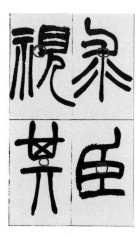

图 5-6
赵之谦篆书 "求臣视其"

又比如 "明" 字（图 5-7），它的中心位置正好在两个字的中间，在空白处。所以结构感不太好的学书者，不妨使用九宫格、田字格、米字格之类的字帖，对着练一练，可以在短时间内快速提升对结构的把握力。当然也有一个前提，首先你要学会笔法，能将基本笔画写得有些模样，不然容易陷入描字的境地。

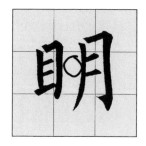

图 5-7 "明"

一个字的 "精神挽结之处"，即 "八面拱心" 的 "字心" 所在位置，有高、低之别。

例如这里三个 "承"（图 5-8），第一个和第二个的字心位置高一些，第三个要低一些。

图 5-8 三个"承"字

就书体而言，小篆的字心位置普遍较高，而隶书的字心位置普遍较低。我们对比秦篆《峄山碑》（图 5-9）与汉隶《张迁碑》（图 5-10），前者字心要高一些，后者的字心要低一些。若是抽取一个"帝"字（图 5-11.1、5-11.2）比较，更是明显。我们经常说《张迁碑》是很拙朴的，除了点画线条，也与结构有关。一般来说，凡是字心比横中线位置要低的，就会带着拙朴的感觉，这是一个视觉形式规律。《张迁碑》被称作汉代隶书拙朴的代表，结构方面正体现在字心位置整体偏低。

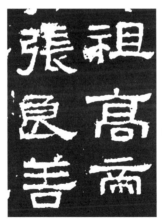

图 5-11.1 《峄山碑》"帝"

图 5-9 《峄山碑》（局部） 　图 5-10 《张迁碑》（局部） 　图 5-11.2 《张迁碑》"帝"

相比于篆书、隶书和楷书的字心的稳定性——大体是在竖中线上，行、草书的字心位置往往是不固定的，字心在中宫的字只是其中的一部分字，很多字是在中宫的左、右、前、后的其他宫的位置（图 5-12）。

在"八面离心"方面，米芾是一个高手。例如米芾《蜀素帖》"天分"二字（图 5-13），"天"字的心不在中线上，向左倾侧移位了，"分"

图 5-12 行、草书字心

图 5-13 米芾《蜀素帖》"天分"

字的中心向下移位了。这样会带来什么样的美感？潇洒不拘，自由自在。我们不要以为只有把每个字的重心都写在中宫位置，很正才是最好的。如果是行、草书，字字中正，就会很呆板。行、草书之所以有一种跌宕起伏，就是因为其"精神挽结之处"时常不处在中宫位置，而是在中宫的周围"飘移"。行、草书的美妙，正在于"八面离心"。这就涉及"字势"的问题。

二、结构有"势"：字势

讲到结构的问题，就要讲到字势。什么叫字势？就是一个字的走向、势向。比如写板书的黑板，左右方向看是水平的，就是一个走势；上下看是垂直的，也是一个走势。

书法里的字势，不同书体、不同书家均有差异。

字的结构也可以像画坐标一样，画出一个横坐标和一个纵坐标。借助它（图 5-14），可以看到字势的变化，有利于我们更好地把握结构。

五种书体中，篆书和隶书的字势基本上是"横平竖直"。如邓石如的小篆（图 5-15），很明显的"横平竖直"，如果把每个字横向和纵向的走势线都画出来，你会发现与每个字外围的长方形格子线是平行的。

再来看西周金文《大盂鼎》（图 5-16），

图 5-14 字的结构坐标

图 5-15 邓石如《四体书册》（局部）　　　　图 5-16 《大盂鼎铭文》（局部）

乍看线条弯弯曲曲的，有很多斜向的弧线笔画，容易干扰我们对字势的感知，而且也不像小篆那样可以找到明显的中轴线对称，但细加体会，它的字势仍然是"横平竖直"的。

再看隶书的字势，与篆书相似，也是"横平竖直"。左边是隶书的"令"（图 5-17），右边是小篆的"令"（图 5-18），尽管有较多斜线，但是整个字的势还是"横平竖直"。"横平竖直"，也是隶书的字势特点。

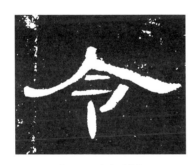
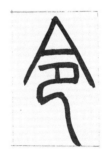

图 5-17 隶书"令"　　　　图 5-18 小篆"令"

字势的"横平竖直"，并不意味着每一个横向的笔画都是完全水平的，每一个纵向的竖画都是完全垂直的。它会有变化，横画可能会向上拱或者向下拱，竖画可能会向左或向右倾斜，但是不管怎么变化，最终不会影响这个字的走势在整体上接近"横平竖直"。如"车"字

图 5-19　"车"

图 5-20.1　学生作业"美"

图 5-20.2　学生作业"美"

（图 5-19），有些横画的中段就是有点向上拱的。

再看隶书的两个"美"字，哪一个字势是"横平竖直"的？左边这个（图 5-20.1）。右边那个"美"（图 5-20.2），笔画写得有力，但是没有掌握好"横平竖直"的字势，写成了"左低右高"的字势。

再比如这一幅《张迁碑》

图 5-21　学生临《张迁碑》（局部）

的学生临作（图 5-21），也存在着类似的问题，"孙"与"萌"两个字，原本是"横平竖直"的势，被写成了"左低右高"的势。

"左低右高"的字势，是楷书的常见字势。例如欧阳询楷书"者"（图 5-22.1）和赵孟頫楷书"者"（图 5-22.2），横画都是向右上方向翘的。对比东汉隶书《曹全碑》"者"（图 5-22.3）和吴昌硕篆书"者"（图 5-22.4）的"横平竖直"，这种字势的差别一目了然。

图 5-22.1
欧阳询楷书"者"

图 5-22.2
赵孟頫楷书"者"

图 5-22.3
东汉《曹全碑》隶书"者"

图 5-22.4
吴昌硕篆书"者"

图 5-23 《怀仁集王羲之行书圣教序》（局部）

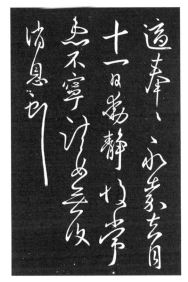

图 5-24 王献之《适奉帖》

再看行、草书。

大多数的行、草书，字势基本呈"左低右高"，与上面提到欧阳询、赵孟頫的楷书字势相近。如《怀仁集王羲之行书圣教序》（图 5-23），这样的字势显得俊朗挺拔。

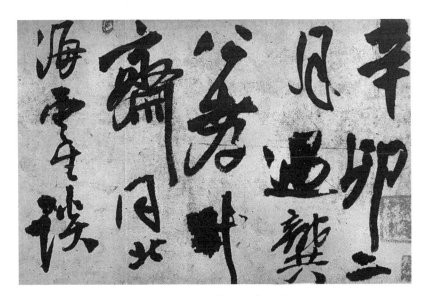

图 5-25 王铎《奉龚孝升书卷》（局部）

不过，行、草书因为追求字的跌宕起伏、"八面离心"，所以经常夹杂一些横向水平方向的字势，甚至左边高右边低的字势，尤其是那些以险绝为美的书法家更是如此。王献之和米芾便属于这一类。看王献之的《适奉帖》（图5-24），像"患""如""无""息"等字，字势就趋向水平。再看王铎的行书《奉龚孝升书卷》（图5-25），字势不像篆书、隶书和楷书那样比较稳定，而是各种字势都有，所以动荡感很强，可谓"运动中的平衡"。

三、"尚法"与"尚意"

刚才讲到结构时，提到借助米字格、田字格之类来给每个笔画精准定位。这样的办法，最适合的是唐代的楷书。书法史上，"唐人尚法"是大家公认的。"唐人尚法"的突出表现是以欧阳询、颜真卿、柳公权等人为代表的楷书。

图 5-26.1　颜真卿楷书"祖"　　图 5-26.2　北魏楷书"祖"

比如上面有两个"祖"，左边的是颜真卿楷书（图5-26.1），右边的是北魏楷书（图5-26.2）。同为楷书，哪一个法度更为严谨？明显是颜真卿的。每个笔画都做到了精准到位，笔画之间的布白以及结构的精密组合都很严格。而北魏楷书的"祖"，有没有法？有，但是写得比较自由和率意。像这样率意的结构，未必是出于自觉审美，所以相对于唐代楷书的"尚法"，我们可以称之为"尚意"。尚意的楷书结构，仍然还是楷书，因为它没有违背楷书的基本之"理"，只是法度比较宽松，书写过程比较率意。

下面有四个楷书"得"字，分别是柳公权（图5-27.1）、钟繇（图5-27.2）、姚孟起（图5-27.3）、褚遂良（图5-27.4）所书。从尚法和

图 5-27.1　　　　　图 5-27.2　　　　　图 5-27.3　　　　　图 5-27.4
柳公权"得"　　　　钟繇"得"　　　　　姚孟起"得"　　　　褚遂良"得"

尚意的角度来看，哪些趋于"尚法"，哪些趋于"尚意"？第一个和第三个趋于尚法，第二个和第四个趋于尚意。第三个特别像欧阳询的，但不是欧阳询写的，是学欧阳询楷书的清代书家姚孟起写的。

我们很多学书者最初接触书法，往往最先接触的是楷书，而楷书范本中首先接触的往往不是欧阳询就是柳公权，要么就是颜真卿。所以，先入为主的其实是唐代楷书，也就是法度最严谨的一类书法。当你先入为主，习惯了唐楷之后，就会发现看别的都不习惯了。其实，除了唐楷之外，楷书的世界还很精彩。比如在历史上，大家都普遍推崇钟繇的楷书，一点都不比欧阳询、柳公权差，甚至历史上有一部分书家认为欧阳询、柳公权的楷书写得太呆板了，跟钟繇不能比，钟繇的楷书很有天趣，每个字都是自在活泼的。因为钟繇的楷书处在才从隶书转化过来的楷书初创的阶段，不可能像颜、柳那样的唐楷法度严谨，这是时代决定的。钟繇时代的楷书，充满了从隶到楷的兼而有之的独特趣味。钟繇的楷书就像一个人的孩童阶段，天真烂漫是本然状态，怎么可能有太多的条条框框呢。

换一个角度来看，如果我们先入为主，一开始接触到的是钟繇楷书（图 5-28），然后再接触到欧阳询、柳公权的楷书（图 5-29），很可能会怎么看欧、柳楷书都不顺眼，甚至会想：怎么可以把每个字都写成一样大小，每个笔画也写成一模一样呢？

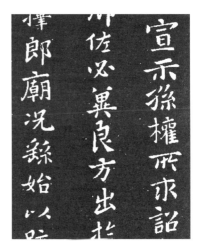

图 5-28　钟繇《宣示表》（局部）

图 5-29　柳公权《玄秘塔碑》（局部）

图 5-30　北魏《贺兰汗造像记》（局部）

当然，站在法的角度来看，唐代楷书的间架结构法度这么严谨，每个字都达到最理想的结构布置，也是很了不起的。

再来看魏碑的楷书（图5-30）。我们这个时代受到清代以来的碑学风气的影响，北魏楷书也被纳入楷书学习的常见范本了。总体来说，北魏楷书是尚意的，不像唐代楷书那样法度严苛。对一个初学者来说，是魏碑容易一些还是柳公权楷书容易一些？相对而言，魏碑要容易些。柳公权的更难学，因为欧阳询、柳公权这样法则谨严的楷书，笔画稍有不到位，结构稍有点偏离，整个字就会比较"难看"。

对于楷书的尚法和尚意的不同，我们可以稍作概括。

唐代人楷书的尚法表现在：1. 同样的笔画，它们的形态严格到了一种接近标准化的"模件"。2. 笔画之间的布白，接近于数学上的匀称整齐。若是去量一量，差不多是均等的。3. 笔画跟笔画之间的配合——结构，非常紧凑。就像制作一个手表，零件与零件之间组合极其精密。

而以钟繇为代表的魏晋人楷书与北魏楷书的尚意一路，表现为：1. 同样的笔画，在形态上只是感觉相似。2. 笔画之间的布白，感觉上匀称。3. 字的结体多变化，只需感觉上协调。

唐代人在楷书上的尚法，跟诗歌的发展也很相似。中国的诗歌发展到唐代，开始尚法——特别注重格律。早期的诗歌如《诗经》也有平仄，也有押韵，但比较宽松。唐代的诗歌则是严格讲究平仄和押韵，

图 5-31　钟繇《贺捷表》（局部）　　　　图 5-32　颜真卿《颜勤礼碑》（局部）

不同于早期诗歌宽松的法则。

若是以诗家作喻，钟繇的楷书（图5-31）相当于陶渊明的诗，颜真卿的楷书（图5-32）相当于杜甫的诗，它们属两个不同的类型，但是都好。

图 5-33　顾闳中《韩熙载夜宴图》（局部）　　　图 5-34　梁楷《泼墨仙人图》

尚法和尚意的两种结构，我们在中国绘画史上也可以找到对应：尚法的结构类似于工笔画，尚意的结构类似于写意画。

看前面两幅绘画，一幅是五代顾闳中的工笔人物（图5-33），一幅是南宋梁楷的写意人物（图5-34），你喜欢哪一种？是不是很难选择？工笔有工笔的好，写意有写意的味道，事实上这两种做到极致都挺难的。就像你能写陶渊明那一类风格的诗，不一定写得了杜甫那一类的；而写得了杜甫那一类的，不一定写得了陶渊明那一类的。但是陶、杜二家都各自达到了一个极致。

书法当中，除了楷书具有"法"和"意"之别，其他书体也大致如此。

例如，同样是秦始皇时代的小篆，左边是《峄山刻石》（图5-35），右边是《秦诏版》（图5-36），一个是工笔的结构，一个是写意的结构。所以不要以为提到小篆就一定是工笔的，《秦诏版》属小篆，却很写意。

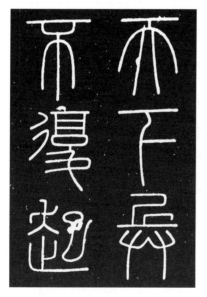

图5-35　《峄山刻石》（局部）　　图5-36　《秦诏版》（局部）

又如隶书，也有这样的结构差异。《曹全碑》（图5-37）的结构偏向于工笔，《石门颂》（图5-38）的结构则属写意派。写意的结构容易引起误解，以为可以抛下一切法则，为所欲为了。其实不是。比如隶书，不管怎么写意，基本的原理不能违背——最核心的一条"横

图 5-37 东汉《曹全碑》（局部）

图 5-38 东汉《石门颂》（局部）

平竖直",是不能违背的。这里有一幅学生临《石门颂》的作业（图5-39），写得很痛快，感觉不错，但是问题在哪儿？隶书的基本字势跑掉了，跑到"左低右高"的斜向字势里去了，所以显得"味道不纯正"。

了解尚法的结构和尚意的结构的差别，对我们学习书法有什么启示

图 5-39 《石门颂》学生临作（局部）

呢？如果我们学习一段时间书法后，觉得驾驭工笔结构不太契合自己的性情，那就可以像绘画一样走写意一路，不一定非得要画工笔的。反之亦然。找到跟自己性情相契合的表现方式，是很重要的。

四、"集古字"：结构的创新来源

书法的创新，可以从多方面探索，那在结构方面又如何创新呢？

结构的创新，不是凭空想象的，最常用的路径是"集古字"。"集古字"三个字，听起来好像是继承前人，不是出新；其实"集古字"是书法自魏晋走向自觉以来，学书者普遍遵循的一个共同的结构出新规律。

"集古字"的概念是米芾提出来的。米芾曾说:"壮岁未能立家,人谓吾书为'集古字',盖取诸长处,总而成之。既老,始自成家,人见之不知以何为祖也。"(《海岳名言》)

米芾的书法,到了壮年尚未能自成一家,大家都说他的书法还在博学古人——"集古字"。最终,米芾"取诸长处,总而成之",把各家的好都吸收容纳到一起,大家就不知道米芾到底是学了哪些家数了。"集古字"主要就是学习古人的间架结构,当然也包括学习古人的笔法。学习前人的间架结构,是每一个学书法的人都要经历的。所以,"集古字"的概念虽然是米芾提出,事实上是一条共性的学书途径。学习前人的结构,熟练把握结构的规律,集合前人的长处,形成自己的结构特色,这就是"集古字"的主旨。

明末清初的书家傅山,也有与米芾相似的观点。他在家训中说:"字与文不同者,字一笔不似古人即不成字,文若为古人作印板,尚得谓之文耶?此中机变不可胜道,最难与俗士言。"(《霜红龛集》)傅山这个人极有个性,极有创新意识,在书法学习方面反而认为"字一笔不似古人即不成字"。也就是说要想创新,前提是踏踏实实地学习古人,学习古人的结构,否则就没有办法去创新。傅山的书法里可见大量的临作,尤其是"二王"法帖,他临得很多、很熟,最终集古出新,成为一代大家。

书法的结构,为什么要这么注重传承呢?因为前人积累了大量的结构审美经验,我们学习书法的结构,一般要先学会这个字的结构形态,在此基础上再进行自由发挥,而不是自己想怎么写就怎么写。

比如"成",写成行书怎么写?看下面有六个行书"成"(图5-40)。第一、二个是王羲之的,第三个是苏轼的,第四个是黄庭坚的,第五个是文徵明的。通过比较,你会发现从王羲之到文徵明,"成"的行书写法也就是结构都差不多。差异体现在哪里?体现在布白的疏或密、转折的方或圆等这些细微方面。而最后一个"成"字,是学生的作业,结构就不在这条"脉络"上。

不仅行书,草书也是如此。一说到草书,有些人可能会认为把行书写得更加潦草纵放,笔笔相连,就是草书了。不是的。草书的结构是约定俗成的,也是有传承的,不能"任笔为体"。

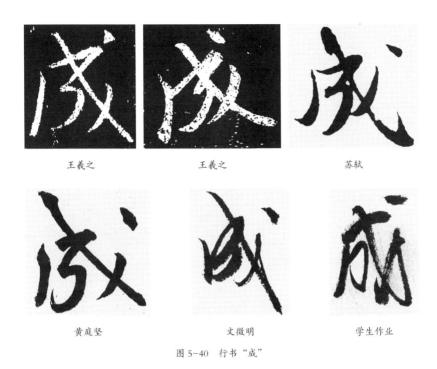

图 5-40　行书"成"

例如"能"字的草书。看王羲之《十七帖》里的草书"能"（图5-41），后来的草书家写"能"，基本就在这样的草法结构里自由发挥。孙过庭、怀素，这两位唐代草书家就是这样写的。不过可以有提按轻重、疏密收放等方面的变化。如孙过庭的"能"，左重右轻；怀素的"能"，中宫收紧，上下放开舒展。再看明代祝允明的，夸张了左低右高的斜势，显得非常险峻；王铎的，左放右收，左边写得很大，右边写得很小。

从这些草书家的变化方式中，可知基本的草法是彼此相似，都需要遵循的，在"守住"这一基本结构的前提下，则可以尽最大可能自由发挥。这也正是傅山说的，一笔不似古人就不能算书法。熟练掌握这条规律，便可以大胆出新。

回到我们刚才说的米芾"集古字"。"集古字"这一书法学习主张，事实上是"站在巨人的肩膀上"，汲取前人的美感经验。我们对前代书家的结构越是谙熟，就越能洞察结构的原理，也就越能从心所欲不逾矩地自由发挥。所以，你看，米芾、董其昌、王铎、傅山等遍临晋唐法帖的集古字大家，创新的步伐也往往是迈得最大的。

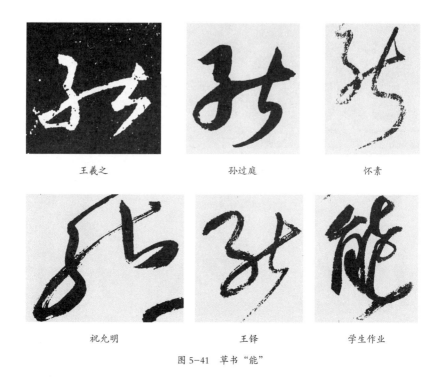

王羲之　　　　　　孙过庭　　　　　　怀素

祝允明　　　　　　王铎　　　　　　学生作业

图 5-41　草书"能"

五、结构的创新：在临古的过程中形成一种新的协调

在学习了前人的结构——"集古字"之后，究竟怎么从"集古字"的过程中走出来，在结构上有所创新呢？

其实，我们若是观察前人大量的临古作品，可以发现一个规律，那就是：在临古的过程中，逐渐形成一种结构的新协调。

这有点类似唱歌里面的翻唱。翻唱者如果唱得与原唱一模一样，其实就没多大意义和价值了。好的翻唱，就在于唱出一种新的感觉。有些时候，我们甚至觉得原唱反而不如翻唱。

书法的"集古字"，即临古，是一个动态变化的、长时间的过程。一开始临习古帖，是努力与范本相像，但这只是马拉松的前半程；后半程则是入古越深，自由发挥就越大，同时也就意味着临帖越来越走向个性化。

越来越走向个性化，意味着结构也逐渐形成个性化特征，但这与一个从不临帖的人的个性化是有着本质区别的。从不临帖者，对结构之理完全没有感觉；但是长期深入临帖者，对结构之理是谙熟于心的，

图 5-42.1　　　　　　　　图 5-42.2　　　　　　　　图 5-42.3
《西狭颂》（局部）　　何绍基临《西狭颂》（局部）　伊秉绶临《西狭颂》（局部）

所以个性化愈加强烈的同时不会违背结构的理。

比如，学习东汉隶书《西狭颂》（图 5-42.1）。它是摩崖石刻书法，斑驳模糊较多，一开始我们难以识辨字形笔画的时候，可以找找清代书家的临本，模糊的字形就能临写出来。我们看清代的两位书法家临的，左边这个是何绍基（图 5-42.2），右边这个是伊秉绶（图 5-42.3）。你会发现同样一个碑，他们两个临出来，间架结构是有差异的。

何绍基有何绍基的特点：率意中蕴含着峭拔；伊秉绶有伊秉绶的特点：宽博方整，强化横平竖直。这样个性化的结构特点，不是一天两天就能形成的，需要长年累月的临古工夫。临得时间久了，自由发挥就越来越大；这种发挥空间的大小，除了功力，也取决于学书者的识见与才华。就像吴昌硕，篆书主要以《石鼓文》为师，从青年时一直临到老，到了晚年，结构特点越来越个性鲜明，艺术感染力越来越强烈，最终成为从《石鼓文》走出来的一代篆书巨匠，实在是因为才气大，功力深。

再比如北魏《郑文公碑》（图 5-43），喜欢魏碑的人经常去学这个帖。面对它，你会怎么临？每个人对于这个碑的反应是不一样的，因为视觉不纯粹是一个视觉，眼睛是心灵的窗户，所以视觉要受到心理的作用。我们看清代赵之谦临的（图 5-44），整体一看，大感觉与范本是比较相似的，再一个字一个字对照范本，会发现赵之谦

图 5-43　北魏《郑文公碑》（局部）

图 5-44　赵之谦节临《郑文公碑》

图 5-45　赵之谦临本与范本对照

对范本的改造，跟原碑差的就不是一点点了。我们抽取两个局部来对照看看（图 5-45）。

如"藉孔"两个字，赵之谦的字形结构更加宽博一些，"藉"字还伸展了撇画，"孔"字左右结构，右边比左边高了好多。所以我们对照前代人临帖跟原帖的时候，特别能启发我们怎么去学习书

图 5-46.1
《怀仁集王羲之书圣教序》(局部)

图 5-46.2
赵孟頫临作(局部)

图 5-46.3
董其昌临作(局部)

法，给我们以信心和勇气。又如"昭达"两个字，他大幅度改造了原来的结构，甚至"达"字的基本笔画都有增补，比范本更有趣味了。当然这样的改造对一个初学者来说几乎是难以想象的，但是学习到一定阶段，对书法结构的理解较为深入了之后，就可以"大胆改造"了。因为学习书法到了一定阶段，范本只是一个参考。像赵之谦这样的临古，便意味着形成了一种间架结构的新协调。这种新的协调，跟范本原来的协调并行不悖，各有其美。但若没有范本这个"素材"，就实现不了结构的新协调。

再看行书，结构的出新也是如此。唐代僧人怀仁的《怀仁集王羲之行书圣教序》(图 5-46.1)，几乎是每个行书学习者都要临一临的范本。我找了赵孟頫(图 5-46.2)和董其昌的临作(图 5-46.3)。

我们挑几个字与范本一一对照。第一个"盖"字，相对来说谁更接近范本一些？赵孟頫。董其昌几乎把所有笔画都连在一起了，范本原本是断开的。再看"仪"字，范本是左边的单人旁高、右边的义低，赵孟頫和董其昌都基本平齐了，不过董其昌的"义"大胆地改变了范本的结构。再看"四时"两个字，范本是分开的，董其昌把"四时"

图 5-47.1 《大雅集　　　　　图 5-47.2　　　　　　图 5-47.3
王羲之书兴福寺碑》(局部)　　王铎临作(局部)　　八大山人临作(局部)

顺势连在一起了，赵孟頫则是稍微改变了左边的日字旁。尽管对比范本，有这样那样的"差异"，但是看赵、董两家临本的结构，却又无不协调美观。

又如唐代僧人大雅的《大雅集王羲之行书兴福寺碑》(图 5-47.1)，也是一个行书名帖。我们看王铎(图 5-47.2)和八大山人(图 5-47.3)是怎么临的。对照着看下来，会发现八大山人的间架结构胆子更大，更奇特；王铎的更加方正一些，比八大山人贴近原帖，但仍然与范本有别。各有各的协调。结构最不可以丢的一个原理是什么？"八面拱心"，也就是协调，所有的笔画需凝聚成一个整体。

在临古的过程中，逐渐掌握结构的规律——结构之理，同时融入自己的个性，个性越来越强的时候，你就会创新了。书法的创新，不是说要把我学过的全部抛掉，而是从临帖中开始建立，逐渐地累积"创

新"的"星星之火"，它是一个水到渠成的过程。当然，有的人个性强，结构的个性也会强一些。

不知道大家有没有留意到一个现象：为什么学了欧体、颜体、柳体这样的楷书之后，结构上不太容易出新？

前面提到的清代书家姚孟起，学欧体学得好不好？学得好。欧体学得最像的人，可能就是姚孟起。如欧阳询《九成宫碑》（图 5-48），姚孟起临到这个份上（图 5-49），可以说到了一个极致。

欧体楷书这样的结构，法度极其严谨，偏离了一点就感觉不对。这就意味着学习者自己的感觉不容易带进去，自己的感觉融不进去，就不容易形成结构的新协调。所以我们说学习欧体作为基础训练可以，但是要想在这个基础上开拓出自己的结构新意来，可能性太小了。

反之，为什么行书的结构形成自己的风格要相对容易一些？历史上也确实是以行书名家者最多。因为行书这样的书体，自由度远比楷书要大，临古的过程中容易带进自己的感觉，结构也就容易出新。

图 5-48　欧阳询《九成宫碑》（局部）

图 5-49　姚孟起临作（局部）

六、行、草书结构的独特性：临时从宜

总体来看，篆、隶、楷的结构是一个类型的，趋于稳定；行、草的结构是另一个类型的，趋于变化。行、草书的结构变化丰富，与书写的瞬间感觉有关，可以用四个字来概括：临时从宜。

临时从宜，是什么意思？即在书写过程中，会有很大程度的自由的临场发挥。比如，我在写行、草的时候，写完一个字，并不确切地知道下面的字会写成什么样的；但是写楷书的时候，大体上知道第二、第三个字写出来会是什么样，预先是清楚的。行、草的书写过程充满了不确定性，即偶然性，所以说是"临时从宜"。

临时从宜，也是中国艺术的一个共性特征。中国画里的写意画，追求笔墨氤氲的瞬间变化，出其不意。中国的园林艺术也是这样。你进了苏州的拙政园，走几步景色就变了，又走几步，又换一景，这就是所谓的"移步换景"。一年四季，不同时间，即使是同样的位置，景色也会随之变化。

临时从宜，是书写过程的魅力所在，也是行书和草书的变化大法。王羲之的《兰亭序》（图 5-50）就是这样。王羲之从第一个字写完了之后，第二个字写出什么样子，是要以第一个字为变化的；第三个字是要看前两个字的。当然他不一定会用理性反复地思考，而是凭借着长期养成的艺术直觉——不假思索地来完成。当写到第二行第一个字"于"的时候，他就要顾及第一行字，根据第一行第一个"永"字来布置结构（同样是长期养成的直觉）。所以《兰亭序》的结构，是根据上下左右的章法关系来对结构作瞬间的直觉处理的。依照董其昌评价《兰亭序》的话来说，是"镶嵌而成"。

临时从宜，在行书中是可以实现的，在草书当中也是可以实现的。但是对于楷书来说，就难以"施展身手"，或者说"施展空间"较小。柳公权写过一篇楷书《金刚经》，里面有大量重复的字（图 5-51），如"恒河""沙""等"等字，如果是写成行书、草书，结构变化就可以很多样，但是楷书这种字体就比较受限。又如"等身布施"重复出现的时候，这四个字的结构几乎是一样的。再看"分"字，三个"分"邻近，稍微变化了一下，已经很不容易了。楷书没办法像行书《兰亭序》里的二十个"之"字那样，极尽"临时从宜"的变化之能事。

图 5-50 王羲之《兰亭序》（虞世南摹本，局部）

图 5-51　柳公权楷书《金刚经》(局部)

图 5-52　王铎《忆过中条山语轴》(局部)　　图 5-53　褚遂良《倪宽赞》(局部)

但是行书就不一样了,你看,王铎的行书(图 5-52)每个字都在变化,字势动荡,充分发挥了"临时从宜"的特点。

不过,楷书也自有其美。楷书的美,是在安静和恒定中有一种平淡从容的舒展(图 5-53)。行书是舞蹈的动态美,与楷书是两种不同的美感。行书是"无定",楷书是"定"。

到了草书,更是将"临时从宜"的"无定"的结构特点发挥得淋漓尽致。清代的刘熙载谈到怀素草书与夏云的故事:

怀素自述草书所得，谓观夏云多奇峰，尝师之。然则学草者径师奇峰可乎？曰：不可。盖奇峰有定质，不若夏云之奇峰无定质也。（《书概》）

怀素是唐代大草书家，他谈到自己在草书上的领悟心得时说，我的草书心得，主要就是看夏天的云，因为夏云太奇妙了，就跟奇奇怪怪的山峰那样变化多姿。这段话最早见于茶圣陆羽撰写的《僧怀素传》。

既然这样，那么是不是可以直接观察险峻多姿的山峰领悟草书真谛呢？刘熙载认为，不可。为什么？因为山峰虽然异态，但终究是有定质的，不像夏云那样是飘忽不定的。夏天的云，这一瞬间是这样，下一瞬间又变了，变成另一个样了。所以刘熙载说奇峰有定质，而夏云无定质。草书的结构和笔势，最能体现夏云瞬间即变的特点。

如张旭的草书《千字文》这一段"匡合，济弱扶倾。绮回汉惠，说感武丁。俊"（图5-54）。这种流动的瞬间变化，真像那"夏云"的"奇

图 5-54　张旭草书《千字文》（局部）

峰"，形质变化无定。

在草书中表现夏云的无定的美感，大不容易，需要心与手在书写中真正处于活泼流转的大自在。在追求"夏云"那样的无定的字势结构过程中，心与手需要破除一切定则。定则，不仅是技法的程式规范，也是内心的既定指向。心师夏云，即意味着一无所定：从第一个字开始，到最后一个字结束，每一时都在变化，每一字都是临时从宜，拒绝重复和定法。你不写行、草，就很难体会到书法中这种最高程度的自由，尤其是写狂草的时候，像张旭、怀素那种狂草，有着最高程度的偶然和自在，每个字都像是变魔法一样出其不意地"蹦"出来了。书法史上，在草书领域有卓越成就的书家被誉为"草圣"，那么在篆书和隶书上有成就的，为什么不叫"篆圣"与"隶圣"呢？因为草书要靠灵性，光有功夫和技法精熟是不够的，最需要的是无限的临时从宜和无限的心灵自在。也因此，书法史上像张旭、怀素这样的大草书家特别少。

第六讲 章法与布白

课程视频

前面一讲，我们探讨了结构的问题，这一讲要扩展到一整篇书法，进入章法问题。布白也是章法的一部分，由于布白在中国的书法和绘画中具有特殊的重要性，因此也有必要作一分析。

什么是章法呢？章法分为小章法和大章法。小章法是指一个字的笔画如何组构，即前面一讲的结构。大章法是指一篇书法整体的布局。上下字之间、左右行之间，怎么把所有的字组构成一个有艺术美感的整体。所以，今天谈章法，主要探讨大章法。整篇的大章法有多重要？就像清代刘熙载说的："诗文怕有好句，惟能使全体好，则真好矣；书画怕有好笔，惟能使全幅好，则真好矣。"（《游艺约言》）

一、章法的三大类型

书法的章法，如果作一个宏观上的大的分类的话，大体上可以分为三大类型：1.纵有行，横有列（图6-1.1）；2.纵有行，横无列（图6-1.2）；3.纵无行，横无列（图6-1.3）。

图 6-1.1　纵有行，横有列　　图 6-1.2　纵有行，横无列　　图 6-1.3　纵无行，横无列

第一类章法：纵有行，横有列。

如东汉篆书《袁安碑》（图6-2），即是纵有行，横有列，上下左右对得很整齐。这么一篇篆书能做到这么匀整，通常要事先画好格子线。

这样的章法，在隶书碑刻中也很常见，例如东汉的《肥致碑》（图6-3）。此碑风格与《张迁碑》相近，结构方方整整，字势比较朴拙。

唐代的楷书碑刻，也大都是这一类的章法，如欧阳询的《九成宫碑》（图6-4）、柳公权的《玄秘塔碑》（图6-5）。

图6-2　东汉篆书《袁安碑》

图6-3　东汉隶书《肥致碑》

　　清代书法家何绍基的楷书，主要从颜真卿楷书变化而来。这一幅长卷作品（图6-6），也是纵向、横向对齐匀整，圆浑厚实，笔力遒劲，显得很有气势。

　　这样的章法，就像北京故宫博物院的建筑布局，井然有序，呈现出一种清晰的秩序和法则之美，与苏州园林错落自然的布局是两种不同的类型。

　　这样的章法用于碑刻时，往往伴随着"庄重其事"，与它的文字

图6-4 欧阳询《九成宫碑》（局部）

图6-5 柳公权《玄秘塔碑》（局部）

内容相称。特别是一些庙堂碑刻，纵有行、横有列的章法不仅有助于文字辨识，也能呈现出一种"庄严感"。

许多小楷作品也常采用这种章法，如文徵明的小楷《太上老君说常清静经》（图6-7），每个字都在方格中，笔笔精到，字字俊朗。若是面对真迹，真是可以让观者息心静气，远离尘嚣。

图6-6 何绍基《楷书程颐四箴卷》

第二类章法：纵有行，横无列。

这幅行书是唐代陆柬之的《文赋》（图6-8），就是"纵有行，横无列"。殷商甲骨文也是典型的"纵有行，横无列"，它是以行为单位，一行一行清晰可辨，但是横向看并不对齐，所以是横无列。事实上，"纵有行，横无列"的章法是最早出现的。如殷商甲骨文的章法（图6-9），就是一行一行，竖着下来的。

早期的楷书也是这样的章法，如楷书之祖钟繇的《荐季直表》（图6-10），也是按照一行一行来布局的。钟繇的楷书作品在后世评价很高，南宋姜夔《续书谱》说："古今真书之神妙，无出钟元常，其次则王逸少。今观二家之书，皆潇洒纵横，何拘平正？"所以很多学楷者都会去学他，欣赏钟、王楷书的自然天真烂漫，与唐代楷书的整饬严谨截然不同。显然，"纵有行，横无列"的章法更少"约束"，也更能表现字的"真性情"。

清代刘熙载《书概》说："凡书，笔画要坚而浑，体势要奇而稳，章法要变而贯。"

图6-7　文徵明《太上老君说常清静经》（局部）

图6-8　陆柬之行书《文赋》（局部）

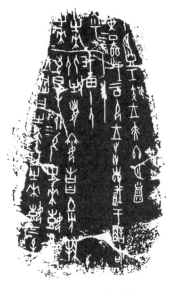

图 6-9　殷商甲骨文

图 6-10　钟繇《荐季直表》（局部）

变而贯的章法是怎样的呢？

不妨以"天下三大行书"《兰亭序》（图 6-11）、《祭侄文稿》（图 6-12）、《黄州寒食帖》（图 6-13）为例，它们的章法就属于"纵有行，横无列"，字字充满了变化，同时一行一行气脉很贯通，从第一个字到最后一个字，组构成一个统一协调的整体，这就是理想的章法——"变而贯"。对于这样的章法，清代书家包世臣有形象生动的描述：

> 古帖字体大小颇有相径庭者，如老翁携幼孙行，长短参差，而情意真挚，痛痒相关。（《艺舟双楫》）

这段描述真有强烈的画面感！看古人佳帖，何止是当字看，更是如同"老翁携幼孙行，长短参差，而情意真挚，痛痒相关"！一篇好书法，即是情真意挚的一个大家庭，彼此相依相存，亲切活泼。

第三类章法：纵无行，横无列。

这样的章法就是第二类章法再往前推进一步。之前是"纵有行，横无列"，现在是"纵"也打破齐整的秩序，从"有行"变成"无行"了。

下面有三件作品，分别是唐代张旭的《草书千字文》（图 6-14）、元代杨维桢的《跋张雨自书诗册》（图 6-15）以及祝允明的《草书杜

图6-11　《兰亭序》（局部）

图6-12　《祭侄文稿》（局部）

图6-13　《黄州寒食帖》（局部）

图 6-14　张旭《草书千字文》(局部)

甫秋兴八首之一》(图6-16)。面对这样的作品,一开始你可能会觉得好乱啊,不知所措,因为它打破了我们平常逐字逐行的阅读习惯。另一方面,你又会感到整体"打成一片",跃动着一种勃发的气势,因为左右字之间的交错穿插,将我们的视觉焦点变得游移不定。这种行和列已经不容易清晰辨认了,所以才叫"纵无行,横无列"。当然,也不是绝对的一点痕迹

图 6-15　杨维桢《跋张雨自书诗册》(局部)

都没有，而是不再清晰可辨，力求挣脱"行"的束缚，最大可能地消解"行"的界限。因此，这样的章法，前人又美其名曰"乱石铺街"。

这种章法，不仅对欣赏者而言一开始难以接受，即便是创作者，也不是每个人都能这么去写的。这也跟个性和情绪有一定关系。通常，性情豪放、无所羁绊者（至少作书时的状态是如此）会更倾向这样的布局。就书体而言，草书尤其是狂草，使用这种章法最多。

二、章法变化与阴阳对偶

章法的三大类型，第一类是最好处理的，只要按照格子将每个字、每个笔画写到位，美感自然就出来了。

难的是第二、第三类，需要"变而贯"。变化多端还要能贯气协调，这就有难度了。

从变化的角度看，历史上每个书家的章法变化都不一样，即便是同一个书家，不同的书法作品，章法也有差异。在种种差异的背后，是不是有什么共性的原则呢？有。这就是"阴阳对偶"。

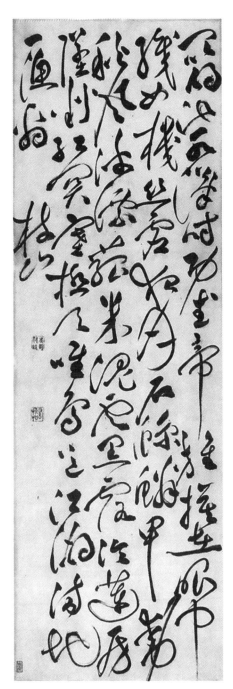

图 6-16
祝允明《草书杜甫秋兴八首之一》

可以说，章法上的所有变化都根源于"阴阳对偶"这四个字，万变不离其宗。阴阳对偶，涵盖了书法里的一系列观念，包括：大小、粗细、轻重、阔狭、长短、连断、虚实、缓急、渴润……

翻阅古代书法理论，我们可以发现，用阴阳对偶来论书是一大特色。这种观念深入人心，因为在中国古典哲学里，"阴阳"是极重要的一对范畴。《易经》以"阴阳"为核心来讨论天地人事，正所谓"一阴一阳之谓道"。老子的《道德经》则讲到，"万物负阴而抱阳，冲气以为和"，万物皆是阴阳和合而成。

中国古典诗词的格律，讲究平仄的变化和均衡，从根本来说也是"阴阳"的对偶与统一。

中国书法的美学原则中，"阴阳对偶"也是核心的一条。那么在书法的章法变化方面，怎么体现"阴阳对偶"呢？

我们可以通过王羲之的《兰亭序》来稍作解析。《兰亭序》的章法，可谓书法章法的典范，明代书家董其昌对它评价极高：

> 右军《兰亭序》章法为古今第一。其字皆映带而生，或小或大，随手所出，皆入法则，所以为神品也。（《画禅室随笔》）

《兰亭序》之所以为"神品"，除了境界、气韵方面，在笔法、结构和章法方面也到了一个至高点。可惜，我们今天好多人学习《兰亭序》，容易把它临得很僵化，貌似很像，但是变化灵动不足，这是因为对它背后的"理"没有吃透，所以不能举一反三，活学活用。

《兰亭序》的章法是"阴阳对偶"的充分体现。我们看《兰亭序》这个局部（图6-17）。先看第一行，第一个字"是"写得较轻、

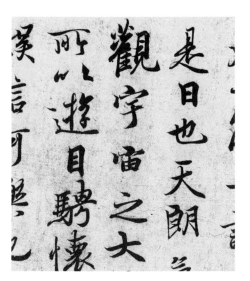

图6-17　《兰亭序》（局部）

较大，第二个字"日"写得较重、较小，这就有了"轻与重""大与小"的对偶。第三个字"也"扁而宽，与第二个字"日"的窄形成一个对偶。再看第四个字"天"是瘦长的，与"也"的扁宽又形成了一个对偶。到第五个字"朗"，它是左右结构，是向内收敛的字势，与"天"的开张舒展形成一个对偶。你看这一行五个字，不正是借助了一系列的阴阳对偶关系环环相扣？这些对偶，包括轻与重、肥与瘦、长与短、阔与狭、内敛与舒展。

那么到了第二行，则不仅要考虑上下字的对偶关系，还要考虑与前面一行（右行）的字的对偶关系，尽量避免雷同。我们看第二行，第一个字"观"，"观"字又大又重，相比之下右行的"是"字显得轻而小，这就形成了左、右行之间大小轻重的对偶关系。"宇"字下面是"宙"，"宙"字很扁很小，与"宇"字形成鲜明对比，这是"大小""长短"的对偶关系。再横向看，"宙"字与右行的"也"和"天"则是"大小""轻重"的对偶关系。"宙"字之后是"之"字，与"宙"字相比，"之"字写得"轻"而"大"，这便是"大小""轻重"的对偶关系。"之"字后面是"大"字，"大"字重，与"之"字形成"轻重"的对偶关系。除此之外，"之"字的字势正，"大"字的字势向左欹侧，因此又有"正与欹"的对偶关系。

到了第三行，也是如此，既要考虑上下字的对偶关系，还要考虑与前面一行（右行）的字的对偶关系。你看，"所"字扁而轻，"以"字扁而重，这是"轻与重"的对偶。横向看，"所以"两个字合在一起才与"观"字差不多大，这就是"大与小"的对偶。到了第三个字"游"，又大又宽，远远大于上边的"所以"二字，也大于右边的"宇"，这就形成了"大与小"的对偶。"游"字后是"目"字。"目"写得小、瘦、重，与"游"字形成"阔狭""轻重"的对偶，与右行的"宙"字也形成一阔一狭的对偶。再看后面的"骋"字，大而宽，与"目"字对比鲜明。"骋"后是"怀"，笔画稍显得轻灵一些，形成一个"轻重"对偶。"骋怀"二字与右行的"之大"二字相比，则有着"大小""扁长"的对偶。

像《兰亭序》这样"变而贯"的章法，诀窍就在：阴阳对偶，字字相扣。也因此，就不难理解孙过庭《书谱》中说的"一点成一字之规，

一字乃终篇之准"。因为笔笔相扣，字字相扣，所以一篇章法不可拆分，动一字而整体散。孙过庭是深解章法之理的，用我们刚才观察《兰亭序》章法的办法来观察他的《书谱》的章法（图6-18），也不外乎一系列的阴阳对偶。

回到刚才董其昌说的"映带而生，或小或大"，彼此依存，所以字与字之间是"映带而生"；而"或小或大"，则是阴阳对偶比较明显的一对，其实还有"或轻或重，或连或断，或阔或狭……"

我们分析了王羲之章法的阴阳对偶，那么王羲之自己是否在书写之前就预先这么设计安排了呢？不会。如果这么预先安排，书法就成了设计艺术。反之，王羲之是不是就只凭着感觉，一点理性都没有呢？也未必。例如王羲之的《二谢帖》（图6-19）的章法，是阴阳对偶更加突出的例子。这说明王羲之对阴阳对偶章法是有自觉意识的。在学书的一开始，可能多一些理性，经过数十年的锤炼之后，就逐渐进入以直觉为之的境界了，就像董其昌说的"随手所如"。随手所如，即是一种境界。但之前肯定要经历一个很长时间有意识地自觉追求的过程，否则一直都是随手写写，是写不出古今第一的章法的。

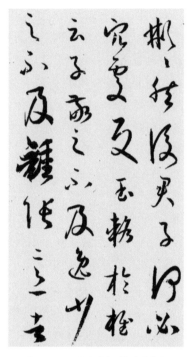

图 6-18　孙过庭《书谱》（局部）

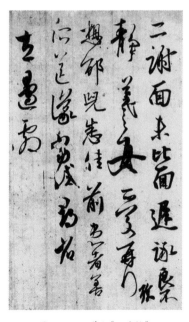

图 6-19　王羲之《二谢帖》

唐代怀仁的《怀仁集王羲之书圣教序》(图6-20)虽然是一件集字作品,仍被大家认为是行书学习的好范本。固然,在章法上肯定不如王羲之《兰亭序》(摹本)那样完美和贯气,但是我们看过《兰亭序》,再来看《怀仁集王羲之书圣教序》,有没有感受到章法的一脉相承?

我们拿《怀仁集王羲之书圣教序》(图6-21)跟《兰亭序》(图6-22)

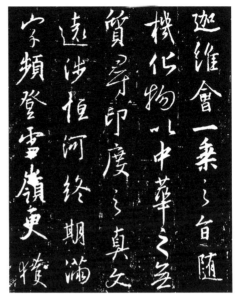

图6-20 《怀仁集王羲之书圣教序》(局部)

作一个章法的对比:长短、大小,轻重、宽扁、连断……这些阴阳对偶变化关系都是有的,这是怀仁的高明之处,他是深解王羲之章法之理的。若是换一个人来集字,

图6-21
《怀仁集王羲之书圣教序》(局部)

图6-22
王羲之《兰亭序》(局部)

图6-23
赵孟頫书前后《赤壁赋》(局部)

未必能有这么好的章法。

再看一生主学王羲之书法的赵孟頫，在章法上也有对王羲之章法的传承。赵孟頫的行书前后《赤壁赋》（图6-23）对比《兰亭序》《怀仁集王羲之书圣教序》，章法的脉络关系清晰可辨。

在阴阳对偶的系列观念中，有一些是不易引起注意的，例如收放、疏密、错落这几对。

先看收与放。米芾的书法总体比较放，但收的时候仍然很收。以米芾《陈览帖》（图6-24、6-25）为例，如第二行"已"字，一般人写到最后一笔很容易就"唰"地出去了，但米芾这个"已"字完全是收着的，含在里头的。第三行"他"字也是，因为"他"字内收着，所以后面"人"字就舒展开张出去了。

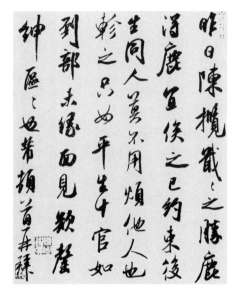

图6-24　米芾《陈览帖》

图6-25　米芾《陈览帖》（局部）

再看疏和密，在章法中也是容易被忽略掉的。疏和密包含上、下字之间的疏密，也包含左、右行之间的疏密关系。大家看前面的《二谢帖》，密的地方很密，疏的地方很疏，形成强烈的疏与密的对比。

章法上还有一点也容易忽略，那就是错落。我画了个图（图6-26），大家看这一行一行下来，小圆圈代表一个个的单字。一般的章法都是竖直下来的，"行气线"基本上呈一条直线，即右边一行的图示。错落，是什么意思呢？它包含两种错落，一种是左右之间，字一会儿跑到左

图 6-26　章法错落

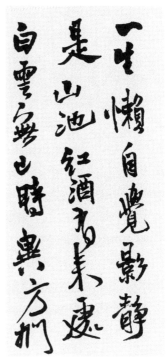

图 6-27
王铎《七月写怀五律诗卷》（局部）

边去，一会儿在右边，即左移位、右移位，最后整体统一，即中间一行的图示。例如王铎的行书（图6-27），第一行，行气线基本是竖直的；第二行，"是"在行气线的中间，"山"与"池"往左移了，后面的"红酒有"又向右回归，等到"来处"又向左回归；第三行也是左右移动摇摆的。

　　还有一种错落更不易觉察——上下字之间的错落，即左边一行的图示。一般人写字，上面一个字写完后，都会留一点距离，再写下一个字，字与字之间趋于等距。但是，追求章法变化的书家会将其变成错落，甚至下一字侵入上一字的空间。例如王铎这幅行书，中间一行里"有"和"来"，"来"字侵入了"有"的空间，可谓"部分空间叠合"。

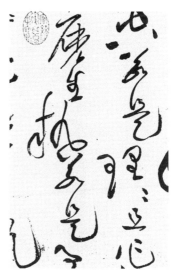

图 6-28
黄庭坚《诸上座帖》（局部）

又如黄庭坚的草书《诸上座帖》(图6-28),也是两种章法并用的典范。

阴阳对偶的变化,是不是想怎么变就怎么变呢?也不是,它要遵循一些客观规律。

南宋姜夔说:"字之长短、大小、斜正、疏密,天然不齐,孰能一之?"(《续书谱》)意思是,字形结构本身就是不齐整的,怎么可以把它们都变成整齐划一呢?他还举了几个例子,如"东(東)"字的字形结构本身是长的,如果你把它写成短而扁,那就违背了这个字的天性,看起来会很难受;"西"字是短的,如果写成瘦长的,就不好看,也是违背了该字的天性;"口"就适宜写小一些,"体(體)"字就适宜写大一些;其他如"朋"字之斜,"党(黨)"字之正,"千"字之疏,"万(萬)"字之密。这都是讲每一个字是有天性的,我们即使要作各种变化,也要遵循这些客观规律。姜夔最推崇的是魏晋书法,魏晋书法为什么那么高妙呢?他认为魏晋书家们让每个字都展现了它们各自的天性,少见有作者以自己的意图去"剪裁"它们。

那么字的这种真态——字形结构的客观规律,我们如何才能把握?从临帖中去感受。尤其是魏晋法帖,多看、多临就能逐渐感知字形结构的特点。慢慢地,可以写成什么样,不可以写成什么样,基本客观规律就掌握了。

章法的布置过程,充满了偶然与意外,越是行、草书,偶然性也就越大。当然,它需要书写者瞬间的判断和处理,落笔成形,几乎容不得想好了一个字,再写一个字。这种对章法处理的瞬间判断的养成,需要长时间的"修炼"。一开始的阶段,需要一些理性,逐渐地要养成直觉,于是就培养了"临时从宜"的章法处理能力。"临时从宜"是书写的乐趣所在,也是章法变化的巧妙所在。当一个书写者谙熟行、草的阴阳对偶章法之理后,几乎每次书写都在上演"章法的冒险游戏",因为它从不重复,就像围棋里的"千古无同局"。

王羲之的书法,被誉为"中和之至",所以《兰亭序》的章法细致入微地呈现了阴阳对偶之理。阴阳对偶也是后世书法章法的核心原理。大家在实践阴阳对偶之理时,往往结合自己的性情,向两端拓展,一端是强化性呈现,另一端是弱化性呈现。强化性呈现,即夸张一点,

强化阴阳对比；弱化性呈现，即含蓄一点，弱化阴阳对比。

就像唱歌一样，从高音到低音，从强到弱，有多层次的维度变化，书法的阴阳两端其实也有很多的变化。比如大小，它有很大、较大、略大，还有略小、较小、很小，这种变化的维度是很宽的，一层一层，很细微。所以我们学习书法越是进入高阶，就越是能体会到这些最细微的层层变化，这与学习古琴是一样的。

例如传为柳公权的《兰亭诗》（图6-29），就是阴阳对偶章法更为显性的表达，重的更重，轻的更轻。又如米芾的《竹前槐后帖》（图6-30），这种对比的变化，也在强化。像这两幅作品，它们的章法可以说是王羲之《兰亭序》章法的"加强版"。

弱化性呈现的，乍看一眼，难以领会，细加察看，也能看出来。它弱化了对偶两端的特点，变得不那么明显了，如五代书家杨凝式的《韭花帖》（图6-31）、董其昌的《跋米芾蜀素帖》（图6-32）。这一类作品，整体上显得平和散淡。

回头再看《兰亭序》的章法，介于强化和弱化二者之间，所以大家公认王羲之的书法是"中和之美"的典范。

图6-29 （传）柳公权《兰亭诗》（局部）

图6-30 米芾《竹前槐后帖》

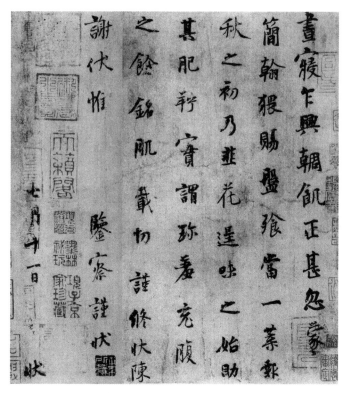

图6-31　杨凝式《韭花帖》

图6-32　董其昌《跋米芾蜀素帖》（局部）

三、计白当黑

讲究布白（留空），是中国文艺的一大特点。

比如中国戏剧里，有演员驾马奔驰的动作，只是以挥舞马鞭来指代，并不会牵一匹真马到舞台上。挥舞马鞭，即是策马前行，予观众以想象，即相当于"留白"。又如乘船而行，就只拿一个简易的船桨摇着，而不会拿一艘真船来做道具。再如开门，只是演员做一个打开门栓的动作，连门栓的道具也不用。这些，可谓戏剧里的几种"留白"。

绘画也是如此。中国传统绘画基本不画背景，西方传统的油画则通常有背景。看，这是清代画家恽南田的画作（图6-33），你会发现此花在旷野当中自由自在地呼吸，事实上他并没有画此花所在的具体环境和背景。

留白，留空，不是真的"白"，不是真的"空"，它是有意义的，是一种"空纳万境"的空，是生机活泼的宇宙自然。

这样的思想可以上溯到老子。《道德经》第十一章讲到："三十辐共一毂，当其无，有车之用。"什么意思呢？三十根辐条汇集在一个轮毂上，因为轮毂中间是空的，于是车就能用了。"埏埴以为器，

图6-33 恽南田《花卉》

当其无,有器之用。"揉和陶土做成器物,如陶罐、陶瓶,中间是空的,才成为可以用的器皿。"凿户牖以为室,当其无,有室之用。"建造房子要留门窗,因为有了门窗,才能成为居住之室。我们上课的这个教室,如果没有窗,没有门,那怎么使用? "故有之以为利,无之以为用",可见,有跟无、虚跟实的关系,是相依相存的。这样的理念,也深刻地影响了文艺的发展。

书法也不例外。书法"肇于自然"(东汉蔡邕语),又"造乎自然"(清代刘熙载语),即要通过笔墨在纸上创造一个自然。书法可以说是黑与白的艺术,处理好黑与白之间的关系,达到看起来如入自然之境,即是书法的一大主题。

20世纪的书法名家胡小石说:"结众字为一体,而布白之说生。结体为点画与点画间之关系,布白则为字与字间之关系。一纸之上,每字各有其领域。着字处为墨,无字处为白。墨为字,白亦为字。书者须知有字之字固要,而无字之字尤要。"(《书艺略论》)

书法又曰"写字",我们一般会把关注点放在有墨的"字"上,而忽略无字之处的"白"。胡小石则强调,"有字之字固要,而无字之字尤要",黑处很重要,布白更重要。因为布白的讲究与否,起到从一般水准的书法之作上升到高妙书法之作的作用。

宗白华先生也谈到过书法里布白的重要性:"字的结构,又称布白,因字由点画连贯穿插而成,点画的空白处也是字的组成部分,虚实相生,才完成一个艺术品。空白处应当计算在一个字的造形之内,空白要分布适当,和笔画具同等的艺术价值。所以大书家邓石如曾说书法要'计白当黑',无笔墨处也是妙境呀!这也像一座建筑的设计,首先要考虑空间的分布,虚处和实处同样重要。中国书法艺术里这种空间美,在篆、隶、真、草、飞白里有不同的表现,尚待我们钻研;就像西方美学研究哥特式、文艺复兴式、巴洛克式建筑里那些不同的空间感一样。"(《中国书法里的美学思想》)

书法的布白,分解来看,主要有:字中之布白、逐字之布白和行间之布白。字中之布白,是单个字结构的留白;逐字之布白,是上下字之间的留白;行间之布白,是左右行之间的留白。

高明的书家往往会"计白当黑",把这三方面的布白处理得竭尽

图6-34　何绍基行书《论画语中堂》

变化，同时又非常自然。例如清代书家何绍基，他的行书《论画语中堂》（图6-34），就留白来看，真是耐人寻味。你反复看它单字里头的布白、上下字之间的布白、左右行之间的布白，一一推敲，很出人意料，但是整体又很协调自然。看似寻常最奇崛，何绍基堪称清代书家里的布白妙手。

四、匀称之白与散乱之白

布白可以分为两大类，一类是匀称型的，一类是不匀称型的。不匀称型的，也叫"散乱之白"。散乱之白以行、草书居多，匀称之白以篆、隶、楷居多。当然，偶有书家也会把篆、隶、楷写得不怎么匀称，

图 6-35　柳公权"无"

图 6-36　智永"无"

图 6-37　陆柬之"无"

图 6-38　米芾"无"

以表达其率意洒脱之性。

我们看这里的两个楷书"无"：图 6-35 是柳公权写的，布白趋向匀称；图 6-36 是智永写的，布白不是很匀称。

再看行书，有的书家会让布白匀称一点，有的则有意追求不匀称。比如这两位行书家笔下的"无"——唐代陆柬之的（图 6-37）与宋代米芾的（图 6-38）一对比，布白的疏密差别明显可见。

隶书，同样也有追求疏密对比，呈现布白不匀称者。如清代的陈鸿寿写的七言联"承家旧学诸儒问，脱手新诗万口传"（图 6-39）。

图 6-39　陈鸿寿隶书七言联

图 6-40 赵之谦篆书"稼孙多事"

清代书家赵之谦的篆书，也追求布白方面有疏密变化，如"稼孙多事"（图 6-40）这四个字，每个字的布白都是上边密下边疏。

总的来说，篆、隶、楷偏向于匀称一些，但是在匀称当中也是有不匀称的。行、草则是不匀称的多一些。

清代笪重光《书筏》说："匡廓之白，手布均齐；散乱之白，眼布匀称。""匡廓之白"，即匀称的布白，这样的布白主要靠不停地锤炼技法功夫，熟练之后，即可呈现它的美感，所以说是"手布均齐"。而"散乱之白"，即那种不整齐的、错落自然的布白。我们常说的"疏可走马，密不透风"，就属于散乱之白，是散乱之白的极致表现。

匡廓之白与散乱之白，这两种布白哪一种更难？散乱之白。这样的布白，光靠勤学苦练是不够的，主要借助"眼布匀称"。眼睛，是心灵的窗户，所以"散乱之白"要靠书写者自己的内心感觉，要敢于疏处疏，密处密，即"疏可走马，密不透风"。唯有如此，散乱之白错落自然的美感才有望在笔下呈现。

如王铎的行书（图 6-41），最善于创造布白的大疏大密之美。

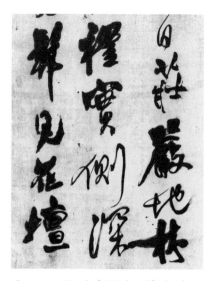

图 6-41　王铎行书《雒州香山作》（局部）

他甚至还借助了墨水晕化开来的效果，更是获得比一般书家"密处更密"的极致效果。以前你看到像王铎这类书法作品的时候，很可能会觉得"怎么会写成这样？墨都晕开了，简直难以理喻"，但是当你站在布白的角度、站在阴阳之理的角度来看，会发现它是深契中国艺术之精神的。

笪重光还说过："精美出于挥毫，巧妙在于布白。"一篇书法，在点画、字形这些"黑"方面做得好，便可以体现"精美"；但是要想达到"巧妙"之境，还是在于布白。

看黄庭坚的草书，这是《诸上座帖》的一个局部（图 6-42）："应也不是。又问：承教有言佛以一音演说法，众生随类各得解，学人如何解？向伊道：汝甚解前问……"我们主要着眼于它的布白，整体一看，

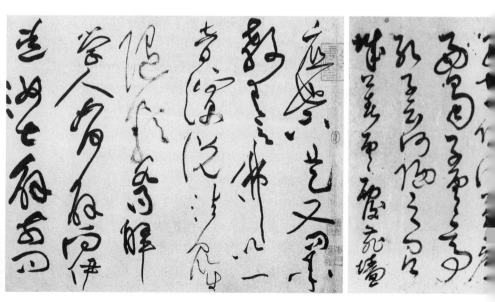

图 6-42　黄庭坚草书《诸上座帖》（局部）　　　　　　图 6-43　解缙《草书诗册》

你就可以感受到它在布白方面疏和密的丰富层次：疏处极其疏朗，密处极其紧密，而且信手拈来，很是自然。

不是每个学草书的人都能够体现出这种布白之妙的。比如明代的大才子解缙，也算明代草书的一家，他的草书（图6-43）虽然笔法精熟，行气非常流畅，但是在布白方面还是未能像黄庭坚的那么耐看，那么变化丰富。

如何才能使得书法的布白走向"巧妙"呢？总结前人的经验，大体是：第一，要有理性认知。首先要能领会那些大书家布白之妙。第二，要有艺术感觉。书法布白的疏密也要能在自家心中"燃起"感觉。第三，要有娴熟的技法。这是实现感觉的保证。

五、布白疏密与美感差异

书家笔下的布白，映现的是每个书写者内心的一种感觉。自然地，书法布白的疏和密的差异，也会带给观者不同的美感体验。

我们可以找一些例子，沿着从"极密"到"极疏"的过程来感受一下。最密的一幅，是徐渭的草书（图6-44），你有没有觉得有一种顶天立地的气势扑面而来？徐渭的很多作品尺幅都很大，甚至有3.5—

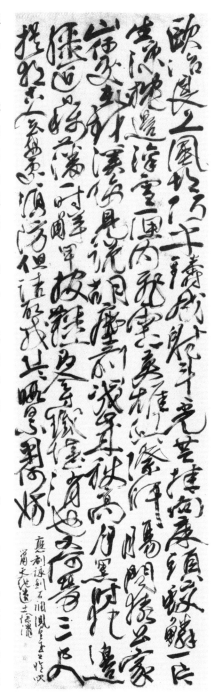

图6-44　徐渭《草书应制咏剑诗》

169

4 米高,你要是有机会去看原作,这种巨幅的密不透风的章法,气壮山河,极有视觉冲击力。

再看傅山的(图 6-45),与徐渭有些相似。看他们两人草书的气质,都有一种勇往直前、类似侠客一样的壮气。不过,傅山的布白比徐渭稍疏朗一点,所以在"满"中还可见气韵流动飘逸。

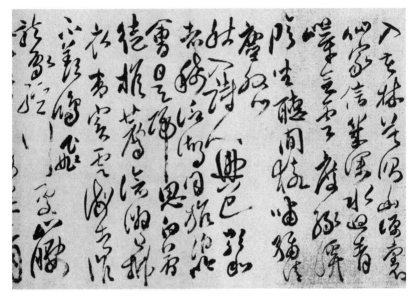

图 6-45 傅山草书《孟浩然诗卷》(局部)

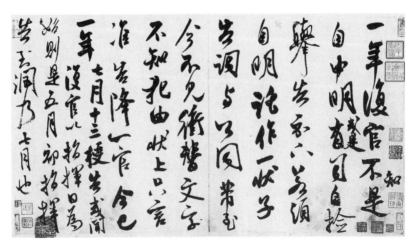

图 6-46 米芾《复官帖》

图 6-47　王羲之《远宦帖》

图 6-48　董其昌行书谢惠连《雪赋》（局部）

再看米芾的《复官帖》（图6-46），整体的布白比傅山更疏朗了，所以显得奔放中有些闲庭信步了。

再看王羲之的（图6-47），这个留白跟我们观者之间的"距离感"，可以说是正好适中的位置，若即若离，既不扑面而来，也不把我们吸进去。

再往后，布白进一步变疏朗，如董其昌的（图6-48），白多于黑。面对它，我们似乎会跟着疏朗的布白——它们犹如有地球引力一样——被吸进去，被带进作品里面去。

图6-49 刘墉《行书录苏轼南堂诗》　　　　图6-50 八大山人《题画诗》

图 6-51　弘一法师五言联

我们再往后看，分别是清代刘墉的（图6-49）、清代八大山人的（图6-50），以及现代弘一法师的（图6-51）。布白越来越疏阔，我们感觉越来越散淡悠远，好像吸了一口纯粹的清凉之气，完全进入它的世界当中去，自己的心境也随之变得一片静宁。

你不妨回头再过一遍这一场布白的体验之旅。布白的巨大差异，归根结底源自书写者性情的差异，彼此无可替代。所以，如果你是学书者，最终还是要找到契合自己的章法与布白的形式。看过这些前人的布白，会更有助于找到自己的方向。

第七讲 神与气

课程视频

　　"宋四家"之首的苏东坡，有一句论书名言："书必神、气、骨、肉、血，五者阙一，不为成书也。"（《论书》）今天我们看书法，往往把书法当"字"来看。但是在东坡这里，就不只是"字"，他提出了一个新的视角，从"生命体"的角度来看书法。从生命角度看书法，在东坡之前，也不是没有，例如南齐的王僧虔就说过，书法以神采为上。

　　到了东坡，这一思想得到了完善和升华。东坡之后，类似的观点有很多。比如清代的周星莲提出"字有筋骨、血脉、皮肉、神韵、脂泽、气息，数者缺一不可"（《临池管见》）。周星莲扩展了东坡的观点，不过核心部分未变，即把书法当作一个生命体来看待。这个生命体就像我们在座的各位，不仅有生理生命的层面，而且还有精神生命的层面。如果只有生理层面而没有精神层面，那就成为行尸走肉了。

　　我自己一开始学习书法的时候，更多地从视觉形式的角度看书法。现在我看书法，不只如此了，更能从生命的角度去理解书法了。

　　今天这一课，我们先讲"神"和"气"，下一课讲"骨、肉、血"。

一、怎么才能见出神采

　　先看"神"。古人谈书法，除了用"神"，还用与之意思相近的说法，如"精神""神采""风神"等。我们谈论书法的神、神采或精神的时候，跟我们平时在日常生活当中提到的，是很相似的。

　　比如，前面走来一个同学，眼前一亮，"好精神啊！"相反很可能就是"哎呀，怎么这么没精打采！"这说的就是一种精神面貌。再比如，上课时我发现有同学"走神"了，或者有时候你觉得听课累了，还可以"闭目养神"一会儿。所以，"神"是人的生命状态。书法也是如此，没有神，就不是好书法。

　　那么书法怎么才能见出神采呢？

　　第一，笔力。

　　书法要想写得有精神，有神采，首先要有"笔力"。没有笔力，就会神采靡弱。

　　《汉汲黯传》（图7-1.1）传为元代赵孟頫的作品，图7-1.2是一位同学临写的。二者对比，我们可以看到在笔力方面，原帖的每一笔都是挺拔的、有力度的。再看学生的临写，明显欠缺了把点画和字形

图 7-1.1
（传）赵孟頫小楷《汲汲黯传》（局部）

图 7-1.2　学生临作

撑起来的那种力度。所以，原帖精神灿烂，这就是笔力对神采起到的作用。

那么怎么才能有笔力呢？书写过程须"有节奏"和"有发力点"。如果没有节奏和发力点，一个字写出来就只有形，但是缺少支撑起"形"的力度，就没有"精神"和"神采"。书写时有节奏感，笔跟纸之间产生摩擦力，书写者以"四两拨千斤"之力注入笔画，才会有力，字才能有精神。

行书、草书也是这样。行书和草书看似飘逸，其实对笔力的要求很高，需要笔笔飞动又笔笔沉着。我们看一位同学临习米芾《李太师帖》，对比原作（图7-2.1），可以很容易看出米芾原帖笔力遒劲，神采稳健而潇洒。学生的临写（图7-2.2），字好像趴在纸上没有立起来，看似很"痛快"，但不"沉着"，字是飘浮在纸上的。

第二，结构。

字要见出精神，第二个方面就是要做到结构协调。就像清代书家翁方纲说的："究竟当以神骨与结构为重，岂得竟抛荒结构而高谈神骨，试问神骨奚从出乎？"（《苏斋题跋》）一个字各个方向的笔画必须达到完美的配合协

177

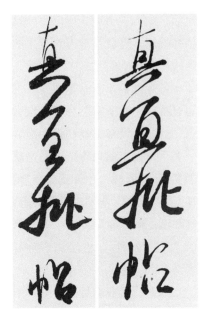

图 7-2.1 米芾
《李太师帖》(局部)　　图 7-2.2
学生临作

调,向字的中心聚合一体,这叫"八面拱心"。如果某些笔画未能精致地协调于一体,那就像盖房子一样,成为摇摇欲倒的危房了。

图 7-3.1 是东汉隶书《石门颂》,《石门颂》刻于野外摩崖上,斑驳得很厉害,笔画也不是很直,线条的"一波三折"正是它的魅力所在。图 7-3.2 是何绍基临写的《石门颂》。何绍基遍临汉代隶书名碑,造诣极深。图 7-3.3 是一位同学临的《石门颂》,大家能感到他的笔在纸上沙沙走过,很不错,有杀纸的感觉,笔力有了,美中不足的是结构。

图 7-3.1
东汉隶书《石门颂》(局部)

图 7-3.2
何绍基临作(局部)

图 7-3.3
学生临作

看何绍基的临作，每个字的笔画势态都和顺贯通。再看学生临作，每个字的笔画和笔画之间缺少统一于一体的呼应和顺畅。因为笔画结构的散乱，削弱了字的挺拔感，进而影响到神采。特别是"受"字，对比非常明显。

再举一个楷书的例子。图7-4.1是赵孟頫的《三门记》中的一段。图7-4.2是学生的临作。二者对比，临作的"内"字有点畏畏缩缩，没有施展开；"强"字呢，结构很不协调；"弱"字脑袋歪了下去。由此可见间架结构对神采的重要作用。

再来看行书。图7-5.1是米芾的《临沂使君帖》。这个帖很有意思，前两行还是行书，后面突然之间就变了，这也是"米颠"性情的体现。学生的临作（图7-5.2），乍看也挺流畅潇洒的。现在我们把原帖和临习的局部来对比一下，从间架结构的角度，挑临得最不精神的最后那个"戎"字来看，原帖本来是很精神地站立着的，临作则好像一个人将要坐到地上了，还把腿伸得很长，整个字的结构因此立不起来，显得不够精神。所以，间架结构也如笔法一样，要通过长期的训练才能精致入微。

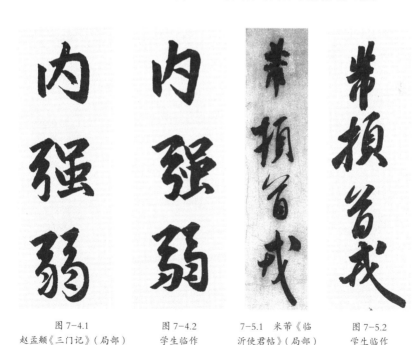

图7-4.1　　　　　图7-4.2　　　　7-5.1　米芾《临　　图7-5.2
赵孟頫《三门记》（局部）　学生临作　　沂使君帖》（局部）　学生临作

第三，用墨。

除了用笔和结构，用墨也关乎神采的表现。用墨当然要尽量浓一些，但是过于浓厚，又会拖不动笔。跟我们今天的墨不一样，古人的墨是现磨的，磨墨时是新汲的清水，非常鲜活，所以即使很浓，也不易滞笔。我们今天买的浓墨汁，往往胶性也大，容易滞笔，滞笔了就要兑水，兑了水之后就很难控制浓淡，甚至要兑得很淡才能书写流畅。

你看赵孟頫的行书《归去来辞》（图 7-6），笔笔黑润，字字精神！如果没有这种黑而润的感觉，精神就要差一些。

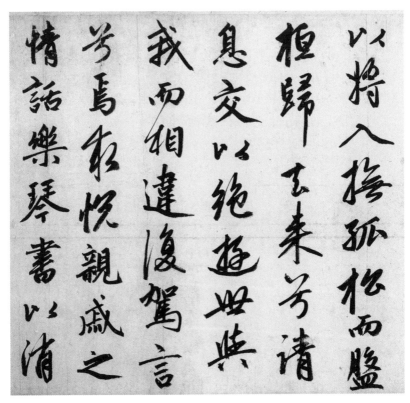

图 7-6　赵孟頫行书《归去来辞》（局部）

又如智永《千字文》（图 7-7.1），相隔千年，墨色依然黑亮。右图是学生的临作（图 7-7.2）。他用了淡墨，因为他感觉"浓墨在这纸上写，笔拖不动"，所以他就加清水，加了水之后的墨色就变成这样了。两相对比，这位同学淡墨写的字就好像平铺在纸上，点画缺少

图 7-7.1 智永《千字文》（局部）

图 7-7.2 学生临作

一种浑圆的立体感；而智永的点画则显得很饱满厚实，有从纸上跃起之感，似龙飞凤舞，这就是用墨用得好带给字的神采。

当然，也并不是说书法史上就没有人能把淡墨用好。明代书家董其昌就擅长使用淡墨（图7-8）。虽然淡墨容易"伤神"，一般人避用淡墨，而董其昌却大胆地作了一些探索。他使用淡墨有个特点，就是在笔跟纸之间经常有渴笔出现，带一点涩涩的笔触，所以把淡墨带来的对神采的减弱，通过涩笔（容易表现苍劲）

图 7-8 董其昌草书《杜甫诗》（局部）

中和掉了。这样，反而让他的书法蕴含了一种独特的趣味，苍劲和淡雅二者协调在一起，成为董其昌书法的一大特色。不过淡墨的作品，在董其昌书法中也不是全部，他有一部分作品确实用了稍微淡一点的墨，但大多数的作品是浓墨。

我们上面谈了笔法、结构、墨色，都对神采有一定的作用。如果你在笔法、结构、墨法、章法这些方面技法精熟的话，毫无疑问能够给神采带来巨大的帮助。所以技法是书法"神采"的一个基础。对一个学书者而言，技法的精熟不是朝夕之间可以一蹴而就的，而要经历长年累月的日课练习。所以一个书法家的作品，神采会有着历时性的变化。

这里，我想以米芾为例稍作说明。米芾的书法，早期跟后期有着巨大的差别，他早期的书法也经历过有欠精熟的阶段。目前能够看到的米芾最早的作品是他 30 岁在阎立本《步辇图》上的题跋（图 7–9）："襄阳米黻，元丰三年八月廿八日，长沙静胜斋观。"我们再来看看他后来跋欧阳修《集古录》（图 7–10），时年 56 岁。两幅作品，前后相隔二十六年。

图 7–9　米芾　　　　　　图 7–10　米芾
跋阎立本《步辇图》　　　跋欧阳修《集古录》

图 7-11 米芾《来戏帖》

我们来对比一下，一个是米芾 30 岁的，一个是 56 岁的，你觉得哪一个神采更绚烂？很显然，无论是整体气势还是细节灵动方面，56 岁时都要远胜 30 岁。30 岁时，还有点痴钝的感觉，56 岁的作品精气神跃然纸上，活灵活现。

可见，同一个人在不同阶段的技法精熟度与作品的神采是密切相关的。米芾自称"无一日不书"，他是一位极其勤奋，连大年初一也要用功习字的书法家。经过了那么多年锤炼后，终于到了出神入化的境地。

如《来戏帖》（图 7-11），是米芾后期的作品，尺寸虽只有纵25.5 厘米，横 43.6 厘米，但笔精墨妙，字字顺势而成，间架结构欹侧自如，真是满纸烟云，片纸而有汪洋之势。

二、神采的独特性

刚才我们讲的怎么体现神采，侧重的是一种共性化的神采，它是每个学书者的共性追求。书法的神采，其实有两层意涵。一层是共性化的神采，另一层是个性化的神采。凡是杰出的书法家和作品，都是

图 7-12 米芾《苕溪诗帖》（局部）

图 7-13 陆游《自书诗卷》（局部）

二者高度合一的。

下面我们着重来看看个性化的神采。

图 7-12 是米芾的《苕溪诗帖》。当我们看到米芾这样的书法，很奇崛、浪漫、跳宕的时候，他的神采包含了两层神采，一是作为鲜活生命必需的精、气、神，二是他个人所具有的独特精神气质。

再看另一幅作品，陆游的行书《自书诗卷》（图 7-13）："原上一缕云，水面数点雨。夹衣已觉冷，秋令遽如许！行行适东村，父老可共语。披衣出迎客，芋栗旋烹煮。自言家近郊，生不识官府……"《自书诗卷》是陆游的代表作，置于整个书法史，也算得上一件杰作。共性化的神采，比如结构、用笔、力度全都有了。同时，也有他个性化的精神气质流露：行草混搭，字形瘦瘦长长，轻松拙朴，甚至还有点"谐趣"。

书法的可贵，不仅在于共性神采，更在于作书者的一种独特的精神气质。这种精神气质包含了这几个方面：个性、情感、境界、格调等。

我们平常用电脑打字，有一种字体是"行楷体"，看起来也有点"龙飞凤舞"感。但是你看了之后，为什么不能打动你呢？而当我们看到黄庭坚的行书（图 7-14），不由得眼前一亮，因为有一种独特的、个性化的气质。我们会觉得这样的书法好有趣味，不同寻常，值得我们一点一画去揣摩。而"电脑体"呢，千篇一律，缺乏这种独特性。

书法史上，即便是出自古人的手迹，在独特性的表达方面也有着很大的差异。例如明代沈度的隶书（图 7-15），写得非常工整清丽，你看了也许会感慨"写得好工整，真有功夫！"你再看清代何绍基的隶书（图 7-16）。何绍基的隶书首先让你感受到的不是功力深厚，而是别有一种意趣，即很有独特的个性，在这方面远胜于沈度的隶书。"见字如

图 7-14　黄庭坚《庞居士寒山子诗》（局部）

雞鳴紫陌曙光寒

鸎囀皇州春色闌

金闕曉鍾開萬戶

玉階僊仗擁千官

花迎劍佩星初落

柳拂旌旗露未乾

獨有鳳皇池上客

易昜一曲咊皆難

雲間沈度誄古難

图 7-15　沈度隶书岑参《奉和中书舍人贾至早朝大明宫》

仁和齡性美鍾

治履舍淵受其

图 7-16　何绍基《节临夏承碑》（局部）

图 7-17　王献之《鹅还帖》　　　　图 7-18　王羲之《适太常帖》

面",欣赏一幅书法作品,除了看共性的精气神之外,我们更要看它作为个体的独特性如何。当你的审美经验日渐积累后,会越来越欣赏那些在遵循共性法则的前提下,突出鲜明的个性的作品。

书法就像人,四肢五官,外貌相似,但每个人的举止,流露出的气质却大相径庭。所以我们看"二王"父子的书法,一开始觉得差不多,看久了以后,就会觉得差别越来越大。王献之的草书(图7-17)洋洋洒洒,风流倜傥,一挥而就,非常奔放。王羲之的草书(图7-18)则从容平淡、含蓄温雅。同样是草书,个人性情上的差别造成了他们作品的神采有很大的差别。

即便同一个书法家,在不同的状态下,也会有差别。同一人,也会因时而异。这两幅作品都是王羲之的,左边的《快雪时晴帖》(图7-19)是带着平和与愉悦的心境写的,右边的《丧乱帖》(图7-20)是在"痛贯心肝"的极度哀痛的状态下写的。书写者不同的"情"赋予

图7-19
王羲之《快雪时晴帖》

图7-20
王羲之《丧乱帖》

了书法作品"神"的变化。

好的作品，不仅要体现出书写者的独特性情、气质、境界和格调，还要有能够将之表现出来的精熟技法，二者缺一不可。明代书家祝允明有句话把这二者的关系讲得特别清楚："有功无性，神采不生；有性无功，神采不实。"（《评书》）一个人书法技法功夫再怎么精湛，但是如果没有自家的性情，那就缺少独特的神采了；反过来，如果这个人情绪、性情非常突出，很独特，但是技法不精熟，那么也就无法真切如实地把自己想表达的传递出来，于是就成了"神采不实"，像空中楼阁了。

三、神采的超越性

书法的神采，除了是个性独特的呈现，还有一个"超越性"的问题。中国书法是追求境界的艺术，追求在书写中超越尘俗，精神拒俗。上面提到的黄庭坚，他的书法不同流俗，其实是他自觉审美的结果。黄庭坚曾经忠告年轻的学子："士大夫处世可以百为，唯不可俗，俗便不可医也。"（《论书》）有的人就问："那什么是不俗呢？"黄庭坚回答，这很难说，因为这样的人平时看起来跟别人也没什么差别，但是"临大节而不可夺，此不俗人也"。如果读过黄庭坚的生平传记，他真的是一个光明磊落的大丈夫，与他书法的矫矫不群、气象宽博宏大是一致的。

黄庭坚的书法学习道路，也曾经历过"走弯路"。他曾说："我学草书三十余年，初以周越为师"，结果"二十年抖擞俗气不脱"。后来，他有机会看到当世名家苏舜元、苏舜钦的书法，后又看到前代张旭、怀素、高闲等人的墨迹，"乃窥笔法之妙"。由此，他的书法得以摆脱尘俗之气。

黄庭坚的草书《花气薰人帖》（图7-21）："花气薰人欲破禅，心情其实过中年。春来诗思何所似，八节滩头上水船。"整篇书法写来很是散淡从容，与寻常草书的激情与动荡大有不同，开辟了草书的新境。

其实，黄庭经提到的周越也是一位草书家，下笔狂放、迅捷（图7-22），比较符合我们对于草书的一般性认知。然而，在黄庭坚看来，周越的草书并未能脱离世俗的轨辙。

黄庭坚成熟后的草书（图7-23），简洁空灵，布白巧妙，字里行间带着清凉之气，虽然也狂放，但狂放得萧散而从容。黄庭坚追求超

图 7-21　黄庭坚《花气薰人帖》

图 7-22
周越草书《贺秘监赋》（局部）

图 7-23
黄庭坚草书《廉颇蔺相如传》（局部）

越尘俗的书法，不与他人同，终于形成自己独特的风格，成为一代草书大家。

由书法的超越性问题，也可以回答很多人的一个疑惑：为什么隋唐人写经，还有明清时代的官文书体——台阁体和馆阁体之类的书法（图7-24），一方面看起来"很漂亮"，另一方面却总是受到指责和批评呢？那是因为这些看起来很漂亮的书法，并不缺乏共性化的神采——事实上，书法只要共性法则精熟，就可以获得共性化神采——缺的是个性化的独特的神采，更别说神采的超越和升华了。

那么，对于书法的创作者和学习者来说，如何在个体的精神层面获得提升和超越呢？苏东坡《柳氏二外甥求笔迹二首》其一有道："退笔成山未足珍，

图7-24　董诰跋米芾《蜀素帖》

读书万卷始通神。"古代的毛笔写秃了笔锋之后，就拆卸下来再装一个新笔头，这就意味着书法学习要下"退笔成山"的大功夫，才能练就技法。技法的熟练，只是书法的基本要求，相当于书法的"字内功"。书法要想造妙入神，光打磨"字内功"还不够，还需要心性的修炼。如何修炼？读书万卷。作书者胸中有书万卷，气质和性灵就会得到滋养和变化，书法才有望从"能品"上升到"妙品"甚至"神品"。

在我们今天这个时代，常见一种倾向，将书法单纯地理解为书写

图 7-25　林逋《松扇五诗卷》（局部）

技能训练，不重视古人强调的饱学以养"胸中不凡"。这样一来，神采难免落入尘俗一路。所以多读书未必一定擅书法，但要想在书法上有所造诣，多读书则是必备前提。就像《宣和书谱》说的，"大抵胸中所养不凡，见之笔下者皆超绝，故善论书者以谓胸中有万卷书，下笔自无俗气"。书写者的胸襟和气质养出来了，笔墨之中才能见出不同流俗之深味。

　　例如"梅妻鹤子"的北宋高士林逋，在书法上虽然不像苏、黄、米、蔡的影响那么大，但是他的书法自有一种神采上的超越，远离喧嚣尘气。如他的行书作品（图7-25），峭拔悠远，点画里弥漫着无上清凉之意。这种神采，来自他的心胸洁净无染。正是因为胸中养得无一毫浊俗，才能有这么高洁的书法气质。张怀瓘说，深识书者，唯观神采，不见字形。林逋的书法，为后世所仰，原因正在于此。

四、以气充之，精神乃出

　　中国人很早就意识到"气"的存在了。甲骨文里就有气的象形字（图7-26），气是流动的，像天上的云一样，很有动感。

图 7-26 甲骨文"气"

同样地，中国人很早就意识到，气是一个鲜活生命之必需。《管子·枢言》说："得之必生，失之必死，何也？唯气。"气关乎我们每个生命的生与死，没有气怎么行？《庄子·知北游》里则谈及："人之生，气之聚也。聚则为生，散则为死。"生与死是气的不同形态的呈现，庄子的生命观意在超越生死。

张岱年先生在《中国哲学大纲》中提出，中国古典哲学是以气为本的气本哲学，而西方古典哲学则是以原子为基础的原子论哲学。气本哲学对中国整体的观念影响是很大的，思想、哲学、文艺各个方面都会谈到气的问题，如果溯源，就会溯源到中国古典哲学的气本哲学观。

中医也特别讲究气，气是中医的一个核心观念。中医早期经典《黄帝内经》中讲道："天地之间，六合之内，其气九州、九窍、五藏（脏）、十二节，皆通乎天气。"这就是说宇宙天地当中，大如九州之域，小如人的九窍、五脏、十二节，都与天气相通。人体小宇宙跟整个大宇宙完全是相通的，气都是相通的。

书法虽是以文字书写的艺术，中国人却是将书法视作一个个鲜活的生命体来看待。正因此，气的问题在书法中也不可或缺。

传为王羲之的《记白云先生书诀》说："书之气，必达乎道，同混元之理。"书法不仅要有气，而且书法之气是与宇宙自然之气浑然一体的。

我们再看苏轼提出的"书必神、气、骨、肉、血，五者缺一，不为成书也"。站在生命的角度看书法，如果少了"气"这一点，作为一个完整的生命是难以成立的。

清代书家姚配中在此基础上提出："字有骨肉筋血，以气充之，精神乃出。"（《论书诗自注》）"骨肉筋血"，好比人的生理层面，"以气充之，精神乃出"则意味着：有了流动的气弥满整个作品，字的精神才能映现出来。所以从气的角度来看，一篇书法就是一个气场。一篇神采灿烂的书法，能让我们感受到字里行间气的流行回环。我们平常评论一幅书法，经常会说"非常贯气"，反之则说"气不够畅通"。

图 7-27　担当《草书册》之一

图 7-28.1　褚遂良《大字阴符经》（局部）

图 7-28.2　学生临作

　　我们看晚明高僧担当的这幅草书（图 7-27），明显可以感受到有一种气贯通流动于每一行，顺着笔势从上至下，纵贯全篇。这当然需要技法熟练，技法不熟练，气肯定不会这么流畅自然。唯有笔法、字

法和章法熟练了，游刃有余了，气的流动感自然一笔带出。

不妨对比一下上面两幅书法，图 7-28.1 是褚遂良楷书《大字阴符经》，图 7-28.2 是学生的临作，两相对照，可以更好地理解"作字要熟，熟者神气充实而有余"。学生的临作尚未熟练，气就明显不足。

图 7-29.1　何绍基临《石门颂》（局部）　　　　图 7-29.2　学生临作（局部）

再看上面两幅隶书，哪一幅看上去更能明显感受到气？图 7-29.1 是清代书家何绍基临《石门颂》，游刃有余，非常率意，点画之间顾盼呼应，轻松自然。图 7-29.2 学生的临作，笔法还比较生硬，所以流畅不足。

所以，如果将书法看作一个生命体，气充实了整个生命体，就如同人的呼吸。当你欣赏书法的经验日渐丰富后，对书法作品里气的微妙变化和差异，也就慢慢能感受到了。

五、气质和气息

书法里的气，除了在字里行间流动——贯通一气这一层意思外，还有抽象一点、形而上的，但却又是可以感受到的另一层意思，那就是"气质"或者说"气息"。就如"腹有诗书气自华"的"气"，与构成生命体必需的呼吸之"气"，意思是不同的。在这个层面上的气，又与书法的"精神""神采"有交集了。也因此，"神气"两个字经常一起使用，如董其昌说："古人神气淋漓翰墨间，妙处在随意所如，自成体势。"（《画禅室随笔》）

就跟人一样，不同的人有着不同的气质。字如其人，作书者的不

同个性和人生，就会造成书法作品的气质之别。书法中出现了许多品评书法气质的概念，有一些是共性的理想追求，很有审美价值。

（一）士气

"士"，即士人、士子，是中国社会几千年来最重要的阶层。在书法里，谈到气息，最重要的就是以士气为上。最具代表性的当数清人刘熙载《书概》中谈到的：

> 凡论书气，以士气为上。若妇气、兵气、村气、市气、匠气、腐气、伧气、俳气、江湖气、门客气、酒肉气、蔬笋气，皆士之弃也。

书法的气质，"以士气为上"，至于"妇气、兵气、村气、市气、匠气"等，都是要摒弃的，那些气质的书法或许有自己的个人特点，但没有什么价值和意义。这里所说的"士气"，就是书法中流露出的一种士人君子光明磊落的精神气质，其实与作书者是什么身份和地位并无绝对关联。

颜真卿是书法士气的杰出代表，图7-30是他的楷书《大唐中兴颂》。看颜体大楷，一种伟岸、博大、中正、雄浑之气迎面而来，坚不可摧。

推崇书法的士气，就是崇尚书法里寓含一种理想人格。这种理想人格包含了至大至刚的气象，也包含了风骨、洒脱、清峻等精神气质。

图7-30 颜真卿《大唐中兴颂》（局部）

所以我们对"士气"的理解，尽量避免刻板单一，它有儒家正大的一面，也有道家潇洒的一面，二者合而为一，才是一个比较完整的"士"，即所谓的"儒道互补"。如颜真卿的《争座位帖》（图7-31），自然轻松，充满了天真烂漫之趣，所以被后世推为颜真卿行书的典范之作。

图 7-31
颜真卿《争座位帖》（局部）

（二）逸气

"逸气"的书法，是另一个类型。逸，既是逸于法，也是逸于心，即游走于法则的边界，不时地突破法则和界限。唯有如此，才能表达内心的不羁和放逸，甚至很可能契合自己的日常生活状态。所以书法史上一些以"逸气"胜出的书家，有不少是隐逸之士。

看王献之的《奉别帖》（图 7-32），笔势纵横，洋洋洒洒。他的书写，特别注重过程，在笔锋跃动的瞬间，获得偶然的天真，对字形的妍丑并不在乎，在意的是跌宕起伏的自由自在。所以书法史上普遍认为王献之的书法在"逸气"方面要胜过父亲王羲之。

清代书家宋曹说，想写出楷书佳作，需"笔笔着力，字字异形，行行殊致，极其自然，乃为有法。仍须带逸气，令其萧散"（《书法约言》）。书法带有逸气，个人真性情和独特趣味才能呈现出来，否则就容易落入千人一面的庸常。

我们看下面两幅小楷，左边是传为赵孟頫的《汉汲黯传》（图 7-33），右边是元代倪瓒的小楷（图 7-34）。从书法的法则来看，左边的小楷笔笔精致，结字唯美舒展，很是悦目。那么从逸气的角度来

图7-32　王献之《奉别帖》

图7-33
《传》赵孟頫《汉汲黯传》(局部)

图7-34
倪瓒小楷

看，哪个更见逸气呢？倪瓒。倪瓒的小楷，在形体结构上并不属于"好看"类型的，但是他的艺术追求是逸气，在笔势的自由跳荡中，有一种萧散和野趣，一种诗意的烂漫。

再看元代书家杨维桢的行草《真镜庵募缘疏卷》(图7-35)，"逸气"十足，一反常态，点画带着刀感，将侧锋的顿挫之美演绎到了极

图 7-35　杨维桢《真镜庵募缘疏卷》（局部）

致，不避锋芒，不惧残破。正如明代书家吴宽《匏翁家藏书》所赞："大将班师，三军奏凯，破斧缺斨，倒载而归。"突破了人们的惯性审美，在执守"雅正"书风的人眼里很可能是"丑书"，不过细细地看，又觉得极有趣味。杨维桢的书法透显着一种挣脱世俗审美的"野逸"之气，是书法史上野逸一路的代表。

（三）清气

不知道大家是否留意过，如果你去一个博物馆，步入中国古代书画馆的时候，如同进入一个静谧清幽的世界。因为中国书法和中国绘画，都以"清气"为理想，"清气"是一个个体应对尘浊、平衡内心世界的生命支点。所以，落笔之前，要先散怀抱，在精神上获得清宁，然后再进入创作。这一点，书法与古琴很相似，如明代琴家徐上瀛《溪山琴况》说："清者，大雅之原本，而为声音之主宰。地不僻则不清，琴不实则不清，弦不洁则不清，心不静则不清，气不肃则不清，皆清之至要者也。而指上之清尤为最。"

绘画也是如此。例如南宋赵孟坚的画，高远清绝，他曾自题画"幽香一喷冰人清"。看他笔下的水仙（图 7-36），叶叶柔婉飘舞，花香清幽欲出纸外，真令观者的心神为之清绝。

清气，也是一幅书法佳作的灵魂。如看褚遂良的《倪宽赞》（图 7-37），至纯至净之气扑面而来，每一笔都是笔尖上的灵性舞动，每一

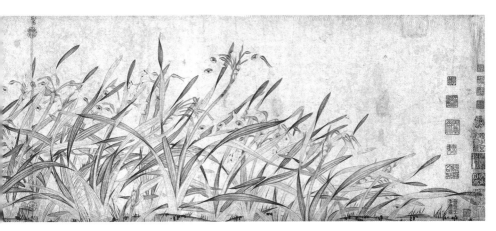

图 7-36　赵孟坚《水仙图卷》（局部）

图 7-37　褚遂良《倪宽赞》（局部）　　图 7-38　姜夔小楷《跋王献之保母帖》（局部）

笔都是带着清冽之气写出来的。

　　南宋的音乐家、词人姜夔也是书法家，他的小楷（图 7-38）并不十分追求笔画的漂亮或者字形婀娜，而充盈着一种散淡清冽，这是最可贵的。

　　清气从何而来？来自心源。清代书家姚孟起《字学臆参》说："渣滓去，则清光来，若心地丛杂，虽笔墨精良，无当也。"只有内心无丝毫渣滓，笔下才有望见出一片清光。

　　除了心源，善用笔也是获得"清气"的一个方面。董其昌《画禅室随笔》说："善用笔者清劲，不善用笔者浓浊。"董其昌是大书法家，这是他在书法实践上的甘苦自得。确实如此，有些学书者，胸襟清朗，冰清玉洁，但是一到书法实践中，写出来的笔画却难见清澈之气，原

图 7-39 董其昌《方旸谷小传》（局部）

因何在？因为不善用笔。

董其昌自己的书法（图 7-39），就是以"至清之气"为本。这是他长期做功夫的结果，平日里，即使一笔一画，也极致地追求笔锋干净清明。更重要的是，董其昌强调心体对清气的涵养。他说："虚室生白，吉祥止止。予最爱斯语。凡人居处，洁净无尘溷，则神明来宅。扫地焚香，萧然清远，即妄心亦自消磨。古人于散乱时，且整顿书几，故自有意。"（《画禅室随笔》）净心为本，是董其昌生活和艺术的理想。

（四）静气

书法里，除了"清气"，还有"静气"也是经常被提到的。静气为什么重要呢？《道德经》里就讲到静的重要性，"归根曰静，是谓复命"，人的本性、世界的本来皆是静的，动中也是含着静的。所以《道德经》又说"清静为天下正"。这也影响到了中国书法的审美，以静为追求——哪怕是动，也强调动中有静。对于身处喧嚣中的人们来说，有静气的书法是生命的清凉剂。

书法史上一些书家及其书法作品，便是以"静境"为审美追求的。

如现代书家王福庵，最擅长篆书，尤其是铁线篆（图 7-40）。工整细瘦的铁线篆，在王福庵写来，每个笔画、每个字的间架结构都达到了近乎完美的境地，整幅作品显得温和、清凉、细腻，从头到尾，恬静之气远隔世尘。不仅篆书，他的隶书作品中也是这样的静谧清迥，

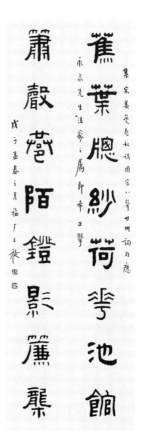

图 7-40　王福庵篆书班固《西都赋》（局部）　　　图 7-41　王福庵隶书八言联

如隶书八言联《蕉叶窗纱荷花池馆，箫声巷陌灯影帘栊》（图 7-41）。

篆、隶这样的书体，是相对静态一些的书体，写出静气也相对容易一些，而行书、草书这样偏于动态的书体，要写出静气是比较难的。动中求静，是一个矛盾，但是这个矛盾解决得好，则可以丰富作品的艺术内涵。

王羲之的书法被大家喻为"龙跳天门，虎卧凤阙"，其实是动静二者的合一：龙跳天门是向上飞腾的，虎卧凤阙是向下沉静的。所以王羲之的《行穰帖》（图 7-42）尽管是草书，但是不乏敦厚沉静，静中蕴动，动不失静。明代董其昌的草书（图 7-43）也是这样，整体温润，一气呵成，但是线条凝练纯粹，笔势飞舞而又悠游散缓，正是动而不躁，静而不滞。

图 7-42 王羲之《行穰帖》

你也许会问，写行草书不见静气的书法是什么样呢？有一个学生临了一张王铎的行草。我们作一个对比，左边是王铎的原作《触意之二首》（图 7-44.1），挥毫痛快中依旧很从容，动中带着静；右边是学生临作（图 7-44.2），挥毫也很痛快，但是显得有些躁和急。

（五）书卷气和金石气

书法"气质"的审美概念，还包括书卷气和金石气，这是意涵相对的一对。大体说来，书卷气偏于文，趋于温润、精雅、细腻；金石气偏于质，趋于苍劲、朴拙、粗犷。书卷气和金石气属于两种不同的审美气质类型，彼此之间是互补的。

如苏轼的行书《东武帖》（图 7-45）和赵孟頫的行书《跋定武兰亭序》（图 7-46），清新、灵动、飘逸，

图 7-43 董其昌草书

图 7-44.1 王铎《触意之二首》（局部）

图 7-44.2 学生临作

图 7-45 苏轼《东武帖》

图 7-46 赵孟頫《跋定武兰亭序》

是书卷气的代表。

相对于"书卷气"，"金石气"（也叫"金石味"）是美感的另一端。"金石气"源自以金石作为载体的书法，本就坚实刚健，又由于经过

图 7-47　居延汉简

图 7-48　《西狭颂》（局部）

图 7-49　金农《临华山庙碑》（局部）

图 7-50　邓石如《世虑全消隶书四屏》（局部）

图 7-51
赵之谦行书《张雪林诗屏》

图 7-52
董其昌《题湖庄清夏图》（局部）

漫长的岁月——自然之手的"再创作"，多了一层"包浆"，所以具有一种斑驳沧桑的诗意。例如图 7-47 是汉代的简牍隶书，与同是汉代的隶书《西狭颂》（图 7-48）相比，可以看出后者具有一种独特的"金石气"，既雄浑有力，又古朴朦胧。

清代书法最大的成就是在篆和隶上。之所以能在篆、隶上再树高峰，重要的一点是对金石气的"发现"和"实践"。如"扬州八怪"之一的金农，他的隶书（图 7-49）点画和线条压得很重，笔与纸之间"锥画沙"的毛涩感特别强，这种质感与"二王"一路的行草书的流美飘逸大不一样。又如被包世臣誉为"国朝第一"的邓石如，他的隶书（图 7-50）也充分表现了金石气的厚重和拙朴。

晚清书家赵之谦，同样是金石气这一审美理想的践行者。与金农、邓石如稍有不同，赵之谦从北魏楷书的刀感受到启发，以侧锋涩行和魏碑的字形结构融入行书（图 7-51），在行书的流动中带着金石味，为金石气内涵的拓展作出了贡献。对比董其昌的行书《题湖庄清夏图》（图 7-52），同样是行书，一个拙朴到极致，一个空灵到极致。

第八讲 骨、肉、血

课程视频

上一讲，我们从生命的角度看书法，对苏轼的"书必神、气、骨、肉、血，五者缺一，不为成书也"的观点，有了初步感知。书法的"神、气、骨、肉、血"这五者，"神"跟"气"相对来说是比较玄、比较虚、比较高的层面；"骨、肉、血"则是比较具体的、实在的、摸得着的层面。这一讲，我们主要谈"骨、肉、血"。

一、初识"骨、肉、血"

首先，我们通过一些书法的单字，来认识一下"骨、肉、血"这三者。

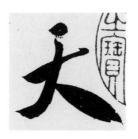

图 8-1　米芾"天"　　　　图 8-2　米芾"去"

这是米芾笔下的"天"（图 8-1）。这个"天"字，一共四个笔画，最有特点的是哪一个笔画？是最后一笔"捺"。就骨、肉、血来说，它最能体现"肉"，感觉好结实，就像跑步运动员的腿。又如米芾的"去"字（图 8-2），也是肉感很明显，看上去很丰腴。

图 8-3　柳公权"哀"　　　　图 8-4　米芾"拆"

我们再来体会"骨"的感觉。如柳公权《玄秘塔碑》里的"哀"字（图 8-3），骨感比较强烈。这个"哀"字，刀刻起到了一定的增强骨感的作用，如果没有刀感，可能骨感还没有这么突出和强烈。又如米芾《苕溪诗帖》里的"拆"字（图 8-4），显得很硬朗，很有骨力。

相对于"骨"和"肉","血"是最难理解的。书法中，怎么会有血呢？血是红色的，书法的墨水是黑色的。所以，书法里的"血"并不是指红或黑的颜色，而是指在点画线条里流动的墨水。因为我们把书法当生命看了，所以才觉得它有骨有肉有血。

如米芾写的"好"字（图8-5），你是否感受到沿着笔画的笔势，里面有着流动的水墨韵味？里面还有微妙的层次感。如果我们用放大镜去看古代真迹，特别是唐宋时期的真迹，尽管隔了千百年，仍然能感受到水墨的流动，有一种水墨氤氲的微妙的画面感。

"血"不容易看出来，我们再通过黄庭坚笔下的草书"会"（图8-6）体会一下。"会"字有层次感，自上而下，墨色由重到轻，小墨丝的笔触出去的感觉都有了，可以看得特别清晰。我们可以看到笔墨顺着书写的笔势在流动，犹如生命里流动的"血"。所以书法里的"血"，总是与流走的笔势相伴相随的。

图8-5 米芾"好"　　　　图8-6 黄庭坚"会"

在书法里，骨、肉是一体的，骨力是在里面，肉附于外面，可谓"骨肉相连"。"骨力"一词中，骨形象、明显，平时可以看到很多关于骨的东西；力抽象，但它也是一种表现出来的感觉，是可以被感知的——张力、柔韧之力、坚挺之力，力的感觉是不一样的。如王羲之《兰亭序》里的"年"字（图8-7），肉跟骨是匀称地结合在一起的，很难区分骨肉的明显对比。但有的字，骨、肉相对容易区分一些。

如米芾笔下的"军"字（图8-8）。左边的"军"更见肉一些，右边的更见骨一些。

又比如"堆"（图8-9）、"刘"（图8-10）、"过"（图8-11）这三个字，都是米芾所书，骨力最突出的是哪一个？是"刘"字。

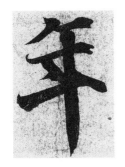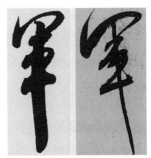

图 8-7　王羲之《兰亭序》"年"　　图 8-8　米芾"军"

图 8-9　米芾"堆"　　　　图 8-10　米芾"刘"　　　　图 8-11　米芾"过"

当我们说一个字的骨、肉或血某一个方面比较突出的时候，一定是这个字在视觉形式——点画和结构方面具有某种特点，带来了倾向性指示，不然我们就缺少判断的依据。

二、为什么"骨"在先？

苏东坡论书法的"神、气、骨、肉、血"，是一个从高到低、从最重要的逐次往下的排序。"神"与"气"，相当于一个人的精神层面。"骨、肉、血"相当于一个人的生理层面。骨为什么这么重要，在肉和血之先呢？唐代的孙过庭《书谱》里专门讲到这个问题：

假令众妙攸归，务存骨气；骨既存矣，而遒润加之。亦犹枝干扶疏，凌霜雪而弥劲；花叶鲜茂，与云日而相晖。如其骨力偏多，遒丽盖少，则若枯槎架险，巨石当路，虽妍媚云阙，而体质存焉。若遒丽居优，骨气将劣，譬夫芳林落蕊，空照灼而无依；兰沼漂萍，徒青翠而奚托。

这一段话，真是把"骨"的重要性说得形象而又透彻。假如你学习书法已经有模有样了，那就要特别注重"骨"；骨力具备了，然后"遒润加之"，即要有丰腴感的肉，才能显现出一种"遒润"的美感。这是比较理想的状态。如果骨力偏多，遒丽偏少，"则若枯槎架险，巨石当路"，那就意味着缺少妍媚，但是基本的生命架构和活力都在，这样的书法尚可以接受。反过来，要是遒丽太多，"骨气将劣"，那就意味着生命的基本支撑没有了。就像我们在春天里看满树的花，有花、叶、枝干。枝干是骨，花和叶是肉。花和叶若无枝干相配，那就没有了依托；有了枝干，即使花叶少一点，也没有关系，整棵树的生命还是能支撑起来的。

再形象一点说，书法中的"骨力"，相当于一栋建筑的"框架"。盖一栋大楼，我们先把地基、墙、梁这些框架构建好之后，再去慢慢进行细节方面的装修，让它变得舒适和美观。

当然，书法重视骨力，还有另一层原因。除了与人体的骨架、树干、建筑框架相似之外，它还被上升到精神的层面。我们常说某个人的书法"有风骨"或者说"有骨鲠"。如评论王羲之书法的时候，就会称赞他一点。《晋书·王羲之传》说王羲之，"及长，辨赡，以骨鲠称，尤善隶书，为古今之冠，论者称其笔势，以为'飘若浮云，矫若惊龙'"。所以说王羲之的书法"以骨力胜"，既包含了书法艺术的层面，也包含了"字如其人"的人格层面。

来看王羲之的行书《丧乱帖》（图8-12），这是王羲之诸多书迹中骨力最突出的，点画特别硬朗。如其中的"摧"字，简直像一枝老梅的树干立在这里，力量坚不可摧。所以清代刘熙载用"力屈万夫"来形容王羲之的书法。

清代书法篆刻名家邓石如刻过一方印章，印文是"胸有方心，身无媚骨"（图8-13）。这八个字，置于书法篆刻艺术，意在强调，艺通于人，为人为艺均要有骨气，要有独立的人格精神，绝不可从众媚俗。

正因如此，学习书法以立骨为先。经常听到老一辈的书法家点评初学者："你这个字没有力，没有骨，你要先把这个'骨'立起来，把'架子'撑起来。"

唐太宗李世民精于书法，也是善学书法者。他是怎么学书法的呢？

图 8-12　王羲之《丧乱帖》（局部）

图 8-13
邓石如篆刻《胸有方心，身无媚骨》

他说："今吾临古人之书，殊不学其形势，惟在求其骨力，而形势自生耳。"（《笔法诀》）他学书法，尤重骨力，骨力到了之后，形势自然也就有了，由此可见骨力的重要性。

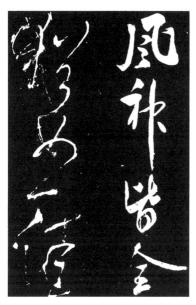

图 8-14 米芾《自叙帖》（局部）

三、"骨力"从哪儿来？

既然在书法中骨力如此重要，那么怎样才能有骨力呢？自然要在人与书两方面着力。这里，且从书的角度来谈一谈。

骨力来自用笔，因为用笔是书法技法的核心。精于笔法的米芾在《自叙帖》中说："要得笔，谓骨筋、皮肉、脂泽、风神皆全，犹如一佳士也。"（图 8-14）米芾说"要得笔"，为什么呢？得了笔之后，才能"骨筋、皮肉、脂泽、风神皆全，犹如一佳士也"。米芾也是把书法当人看的，与苏轼从生命的角度来看待书法完全一致。风神、脂泽、皮肉、骨筋这些全都要建立在会用笔的前提上。毛笔用得好，才能够得到后面的"神、气、骨、肉、血"。

骨力源于用笔，亦即笔力。那笔力从何而来呢？

我们执笔写字，要以我们的身体之力去注入笔锋。笔锋在哪儿？就是圆锥形毛笔前面的"锥尖"部分。书法的笔力，主要就是靠笔锋来获得。有人可能会问，如何以全身之力注入笔锋呢？如果非得要靠自己手劲儿大小来体现笔力的话，那我们一般人肯定不如举重运动员，举重运动员应该是最有力的。然而，事实并非如此。写字时用的力，并不是蛮劲，而是"四两拨千斤"的巧劲。有些学书者以为非要捏破笔杆才能让写的字有力量，这其实用的是蛮力，而不是巧力。苏轼说"执笔无定法，要使虚而宽"，意思也是说要用放松的巧力。

对此，董其昌《画禅室随笔》说得好："盖用笔之难，难在遒劲。而遒劲非是怒笔木强之谓，乃如大力人通身是力，倒辄能起。"用笔之难，难在遒劲，这个遒劲不是"怒笔木强之谓"，而是"如大力人通身是力，倒辄能起"。它是能上能下、能左右活动的，像一根橡皮筋一样，是一种很有弹性、很有韧劲的力。好比我们打羽毛球，如果

我们用的拍子不是用富有弹性的丝线制作的，而是木板拍，击球时就没有弹性。董其昌说"通身是力，倒辄能起"，就如击球时"嘣"地轻轻一弹，就弹出去了，书法用笔追求的便是这样一种很有弹性的力。因此，我们把笔下压的时候，手中的暗劲不能松懈，放松的同时需提着一股劲儿，仿佛我们的脚在冰面上行走，脚上要拎着劲儿，时刻谨防滑倒的那种感觉。所以书法的用笔也可以说是：无按不提，无提不按；无往不复，无复不往。

书写者的手施加于锥形笔锋的力量是，用笔之手的巧劲儿越大，点画线条的力量相应也越大，这是有科学依据的。从力学原理来说，在同等的力的作用下，受力面积越小，压强就越大，受力面积越大，压强就越小。所以，锥形的笔便于把所有的力集中于一点，手上加的巧劲儿越大，点画线条的力量也就越大。如果笔是像排刷一样的形状，它就产生不了像圆锥形笔锋那么大的力量，因为排刷的受力面积大，力量被分散出去了。

用"笔锋"写字，趋于静态的书体要容易一些，一旦进入动态的行、草，奔跑起来的话，很容易"找不到笔尖"，笔锋很容易"趴"在纸上。唯有经过长期训练，用笔功夫达到了一定程度，笔尖才能在挥舞过程中时刻立在纸上，就像一个芭蕾舞演员，在动态中用足尖的力量舞蹈。

我们在学书的初始阶段，最容易碰到的问题就是笔锋不听使唤，写几下笔锋就散开了，或者偏向于一边，找不到笔锋了。特别是写草书的时候，写着写着笔锋就趴下去了，感觉不到笔锋挺立在纸上，这种情况古人称之为"偃笔"。

所以，用笔的最难之处在于：书写过程中，笔锋处于运动中，全身之力贯注笔锋，既要发力下按，又不能用蛮力，不论怎么行笔（做各种笔法动作），都尽量让笔锋立于纸上而不偃倒。

这样的核心用笔要领，前人总结出一个形象的专用语，叫"锥画沙"或曰"如锥画沙"。所谓"如锥画沙"，就是在运笔的时候，身体之力注入笔锋，让笔锋时刻保持尖锐而有力，而不能让它"趴"下来，唯有这样才能有"入木三分""力透纸背"的感觉。骨力，即是这样获得的。反之，则变成了"如棒画沙"，那就意味着在书写过程中，迷失了"笔锋"。当然也有可能是"如锥画石"，而不是画"沙"，那就意味着手上用的是蛮力，不是轻松自然的巧劲。

米芾讲过"火箸画灰"（火箸，拨火的铁棍），这个表述与"如锥画沙"是一致的。米芾《书史》评王献之的《十二月帖》说："运笔如火箸画灰，连属无端末，如不经意，所谓'一笔书'，天下子敬第一帖也。"

"如锥画沙"，既要用上劲儿，又要轻轻松松，这是极难的。在我看来，"如锥画沙"的笔锋训练，最直接有效的办法，是练习小楷。练习小楷有助于我们快速找到用笔尖书写的"锥"感。因为小楷不能用笔肚写，如果用笔肚、笔根来写，那就写不成小楷了，字必然变大；小楷只能靠笔尖，而且要时刻保持用笔尖。

一支毛笔，用旧了就会秃，我们就要及时换笔。古人的笔头是可拆卸的，通常是换笔头不换笔杆，所以有"秃笔成家"的说法。这也启示我们古人对笔锋的讲究。如果不换笔，用旧的秃笔继续写也不是不可以，但没有了笔锋，"锥"就成了"棒"，骨力就会欠缺，精气神也出不来。

四、骨力的"显"与"隐"

虽然骨力是书法的共性审美要求，无骨力不成书，不过不同的书法家之间、不同的书法作品之间，骨力的表现是有差异的，有些书家和作品的骨力比较突出、明显，有些书家和作品则比较含忍、隐性。

（一）不同书家有所偏重

图8-15、8-16两幅作品分别是清代书家刘墉和唐代书家欧阳询的。两个人的作品都有骨力。不过作一比较，可以看出刘墉的（图8-15）骨力更隐含一些，肉多一些；而欧阳询的（图8-16）骨力就特别突显。这对我们学习书法也有启示，如果自己书作太"肉"，骨力不足，则可以多临习骨力突显的范本；反之，如果太"干瘦"，则可以多临习"肉"多一些的范本。

（二）同一书家不同作品骨力有别

图8-17、8-18两幅草书都是王铎所书，左边一幅是51岁时的作品（图8-17），右边的是52岁时的作品（图8-18），哪一幅骨力向外突显一些呢？左边这一幅。右边的要含蓄一些。对书法骨力的细微鉴别，对我们全面了解一位书法家的作品内涵是很有帮助的。

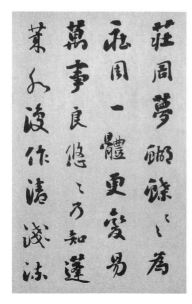

图 8-15　刘墉《行书诗卷》（局部）

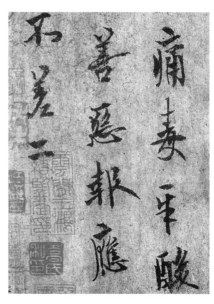

图 8-16　欧阳询《梦奠帖》（局部）

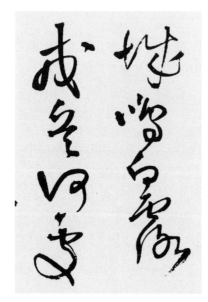

图 8-17　王铎《赠张抱一草书诗卷》（局部）

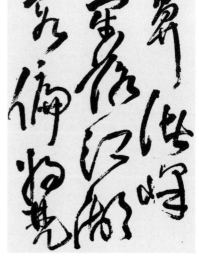

图 8-18　王铎《赠郑公度草书诗卷》（局部）

（三）同一书家的同一作品也存在骨力的显隐之别

骨力的显和隐，不仅在不同书家之间存在差异，即便是同一书家的同一幅作品，也有显隐之别。

图 8-19
米芾《苕溪诗帖》"洲"

图 8-20
米芾《苕溪诗帖》"壑"

图 8-21
王珣《伯远帖》（局部）

例如米芾的行书卷《苕溪诗帖》，我们看其中的"洲"（图 8-19）、"壑"（图 8-20）二字，骨和肉明显有别："洲"字更见骨，"壑"字更见肉。

又如东晋王珣的《伯远帖》（图 8-21），看两个局部，右列的"申分别"三字骨力含蓄一些，左列的"此出意"三字骨力更加突显。所以，同一个字帖中的字在骨力方面也有显性和隐性的变化。从骨力的角度去读帖，会越读越细，感受到的内容也会越来越丰富，审美鉴赏力也会越来越敏锐。

图 8-22　李阳冰《三坟记》（局部）　　　　图 8-23　秦《峄山刻石》（局部）

那么，骨力的显与隐是由哪些因素造成的呢？

其一，方势—圆势。

第一个因素就是字势。字势有方势和圆势的区别，也就是从整个字的势态来看，是方一点还是圆一点。

图 8-22 是唐代李阳冰篆书《三坟记》，图 8-23 是秦代篆书《峄山刻石》。相比之下，方一点的字势更加能够突显骨力，字势圆转一点的就含蓄一些，但这并不是说圆势的字就没有骨力。如果临写两个字帖的话，你会发现《三坟记》更难写，因为字形结构是圆势的，运笔过程中的发力点不好把握，点画线条想加力却不容易使上劲儿。

其二，内擫—外拓。

第二个因素是字势的内擫和外拓。左边是欧阳询的楷书（图 8-24），右边是颜真卿的楷书（图 8-25），为什么欧体楷书看起来骨力要比颜体突显一些？因为两种字势结构不同。颜体楷书的字势是外拓型的，欧体则是内擫型的。外拓型字势，棱角不突出，所以骨力也就内藏一

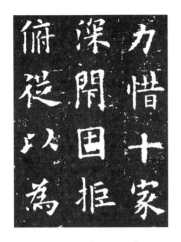

图 8-24 欧阳询《九成宫碑》（局部）

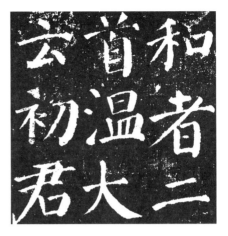

图 8-25 颜真卿《勤礼碑》（局部）

些。我画了个简单的示意图（图 8-26），左图是内擫的字势，右图是外拓的字势。内擫字势棱角分明，力量外耸，所以看起来骨力更为突显。

图 8-26 内擫—外拓

再看两个"甚"字（图 8-27）和两个"攉"字（图 8-28），左边的是王献之的，右边的是王羲之的。王献之的外拓，王羲之的内擫。二者对比显然是王羲之的更见骨力，书法史上也评价说王献之骨力不及父，而媚趣过之。媚趣，即字欹侧跌宕的生动姿态。

图 8-27 王献之和王羲之的"甚"

图 8-28 王献之和王羲之的"攉"

219

其三，笔画的起、收笔处。

造成骨力显与隐的第三个因素是笔画的起、收笔处的露锋和藏锋与侧锋和中锋。一般来说，藏锋多、中锋用笔多会显得力量含蓄一些，露锋多、侧锋用笔多会显得骨力外显一些。

看下面两幅都是祝允明的草书作品。左边这一幅（图8-29），起笔处较多使用侧锋直接入纸，笔锋外露；右边这一幅（图8-30），则是逆锋起笔，藏锋多，显得内敛圆浑。两相比较，前者骨力较后者突出一些。

图 8-29
祝允明《草书曹植诗四首卷》（局部）

图 8-30
祝允明《草书李白诗二首卷》（局部）

其四，转—折。

转与折，是书法里的两个基本笔法动作，它们也关涉到骨力的显和隐：转会使骨力更隐含一些，折会使骨力更突显一些。以横折这个笔画为例，转是从横到折不停顿，直接绞转笔锋向下行，拐角处成弯弧状；折则是在拐角处，笔锋稍驻折锋后再向下行，笔锋有一个翻折的动作。

如下面两幅作品，左边（图8-31）是晚明书家担当的书作，转折处多用转笔，所以骨力要隐含一些；右边（图8-32）是晚明书家张瑞

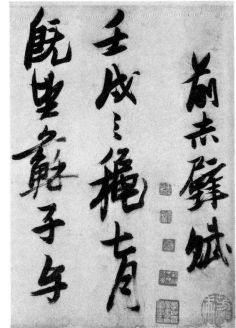

图 8-31
担当《竹诗草书轴》（局部）

图 8-32
张瑞图《行书前赤壁赋》（局部）

图的书作，折特别多，骨力要显露一些。可见，书法风格的差异，在转折上也能体现出来。张瑞图强化了翻折，他把翻折用到了极致，这成为其一大显著特色。

这里，需要对草书的转折问题稍作分析。草书，尤其是大草（狂草），书写速度最快，不可避免地，转折处就会大量使用"转"。那么如何才能不失骨力呢？草书以使转为主，要想有骨力，有一点不可忽视，即清人刘熙载《书概》说的，"草书尤重筋节，若笔无转换，一直溜下，则筋节亡矣"。也就是说，写草书时，如果笔没有转换，一直溜下，就成为单调无味的线条，没有筋节了。

草书的"筋节"，最明显的一个体现，就是在转折处的"疙瘩"。"疙瘩"在这里是个褒义词，来自笔锋在转折处的顿挫翻折（这个动作在草书中一般很迅捷，一带而过，不易察觉）。这样的笔法动作，在王铎的草书（图 8-33）中随处可见。有了"筋节"，既能丰富笔法，同时也把字的骨架支撑得结结实实，它有些类似中国传统建筑里的"榫

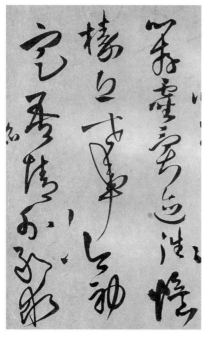

图 8-33　王铎《王屋图诗卷》（局部）　　　　　图 8-34　怀素《自叙帖》"戴"

卵结构"。写草书，如果处处是"筋节"也不行，那样就难以快速和流畅，但是没有"筋节"也不行，那样就一滑而过，既无骨力也很单调。

也有人说，怀素的草书《自叙帖》不都是瘦瘦细细的线条吗？有

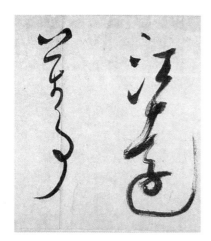

图 8-35　米芾《吴江舟中诗帖》（局部）

筋节吗？其实仔细观察，怀素的《自叙帖》每一行都存在着"筋节"，因为转折处不只有转，还大量使用翻折。明显的一个例子，如"戴公"的"戴"字（图 8-34），"筋节"突出而分明。

又如米芾的行草书《吴江舟中诗帖》（图 8-35），前一行"江远"多翻折，后一行"万事"则多圆转，所以"筋节"在行书和草书中的运用，不是机械的，是很灵活的，可能连续几个翻折，

图 8-36　　　　图 8-37　　　　　图 8-38　　　　　图 8-39
甲骨文（书）　　甲骨文（刻）　　《张猛龙碑》（局部）　　《石门铭》（局部）

然后又调整一下，连续几个圆转，"筋节"是随着书写者当时瞬间的感觉镶嵌在整体章法中的。

今天有一些学草书者，常见的问题是几乎没有"筋节"，一溜直下，单调乏味，结构也就立不起来。刘熙载说的"草书尤重筋节"，是学草者特别要注意的一点，没有筋节就会造成骨力欠缺。

其五，铭刻书法中"刀"的作用。

对于刻石书法而言，骨力的显和隐与刀的作用大有关联。如果刀感明显，骨力即会相应突显一些。

图 8-36、8-37 两幅甲骨文，左边是朱书的（即书写上去的），右边是刀刻的。因为刀的作用，右边的甲骨文就有了铮铮铁骨的感觉。又如北魏楷书名碑《张猛龙碑》碑额（图 8-38），大刀阔斧，笔笔爽利挺拔，刀感就更明显了。而北魏楷书另一名作《石门铭》（图 8-39），由于是就着山崖的粗糙石质而凿刻，所以显得圆浑质朴得多。

五、关于"肉"

了解了"骨"后，再来看看书法的"肉"。

南朝梁武帝萧衍是一个书法家，同时也留下一些书论。他谈到书法的"骨"与"肉"之间的关系时说："纯骨无媚，纯肉无力。"（《答陶隐居论书》）同样是站在生命的角度去看书法，这八个字说得太形象了。意思是，书法只有骨，缺少肉的话，就少了一种妍美；反之如果只有肉，没有骨，就缺失了力量。无肉不美，无骨也不美。骨带来

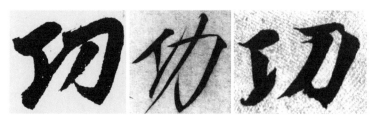

图 8-40 赵孟頫、赵佶、智永"功"

的是刚健，肉带来的是圆润，骨和肉要兼备。

确实，不同的书家笔下，"肉"多或少的感觉是不一样的。

上面有三个"功"字（图 8-40，右半部的撇画可出头，可不出头，两种写法都存在），分别出自元代赵孟頫（左）、宋徽宗赵佶（中）和隋代智永（右）。三个字很难说哪一个写得最好，但体现的肉感是不一样的。赵孟頫的肉最多，智永次之，宋徽宗的肉最少。

就同一个书家来说，通常是年轻时的书法清瘦一些，后期的字筋肉多一些。这是一个有趣的现象，可能是因为学书越久，笔力变强健后，能撑得起更多的肉了，也可能是因为人生阅历丰富了以后，艺术感觉也充实饱满了，清瘦的点画不契合自己的生命感觉。

一个明显的例子是颜真卿的楷书。《多宝塔碑》（图 8-41）是颜真卿早期的作品，刚健清新。《颜家庙碑》（图 8-42）是颜真卿后期

图 8-41 颜真卿《多宝塔碑》（局部）

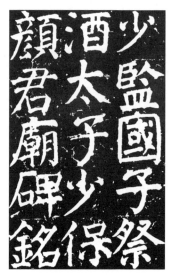

图 8-42 颜真卿《颜家庙碑》（局部）

的作品，雄壮浑厚。这二者之间，《多宝塔碑》偏于骨感一些，《颜家庙碑》则筋肉较丰。

另一个明显的例子是吴昌硕的篆书。图 8-43、8-44 分别是吴昌硕 44 岁和 75 岁时的作品。44 岁时的作品明显要清瘦一些；75 岁时的作品很厚重老到，笔力雄强，有筋有骨，所以尽管线条粗，但并不让人有"肥而无骨"之感。

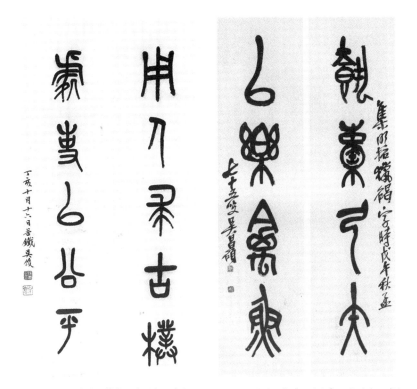

图 8-43 吴昌硕篆书五言联（44 岁）　　图 8-44 吴昌硕集《石鼓文》四言联（75 岁）

就艺术的风格来说，到底是肥好还是瘦好？其实都可以，它是个人的审美偏好。有些人会在审美意识上有意识地追求，有些人则是顺其自然，随着感觉自然流露。

从欣赏的角度来说，对于骨和肉的审美也不是一成不变的，通常会随着岁月而变化。图 8-45 左边是颜真卿的"功"，右边是欧阳询的"功"。我们年轻时可能比较喜欢欧阳询的，年长以后可能更欣赏颜真卿的。当然也可能相反。

图8-45　颜真卿、欧阳询"功"

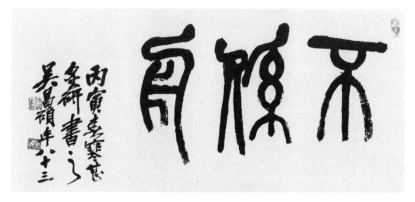

图8-46　吴昌硕篆书《不系舟》

图8-47　齐白石篆书《知足常乐》

又如吴昌硕83岁时的篆书横幅《不系舟》（图8-46），有骨有肉。我们把它和齐白石篆书横幅《知足常乐》（图8-47）作比较，吴昌硕的肉多一些，齐白石的骨多一些，两件作品的骨、肉差别还是很明显的。风华正茂的年轻人可能会比较喜欢骨多一些的《知足常乐》。

不过有一点要注意，风格上的"筋肉丰腴"与"墨猪"乍一看相似，实际上有质的差别。如篆书《金石乐》是吴昌硕所书（图8-48），《早安》是学生所书（图8-49），两幅作品的线条都很粗，但是力量明显不一样，这就不是风格差异的问题，而是水平高低的问题。学生的作品笔力不

足，粗线条处显得臃肿了一些，有"墨猪"之嫌。

书法史上，对"骨"与"肉"的审美，也曾经历过一次观念上的重大转变。自从以"二王"为代表的东晋书法走向自觉以来，从东晋到唐代，一个普遍的审美追求是像杜甫诗句所说的"书贵瘦硬方通神"。到了颜真卿，书法转向笔画粗筋，肉丰。由颜真卿的书法实践，带来了宋人审美观念的一个大转变。苏轼的《孙莘老求墨妙亭诗》道：

图 8-48
吴昌硕《金石乐》

图 8-49
学生书作

> 兰亭茧纸入昭陵，世间遗迹犹龙腾。
> 颜公变法出新意，细筋入骨如秋鹰。
> ……
> 杜陵评书贵瘦硬，此谕未公吾不凭。
> 短长肥瘦各有态，玉环飞燕谁敢憎？

苏轼从颜真卿的书法出发，觉得书法未必一定要瘦硬才会神采灿烂，就像美人，"短长肥瘦各有态，玉环飞燕谁敢憎？"赵飞燕有赵飞燕的美，杨玉环有杨玉环的美，"短长肥瘦各有态"，每个人的天性、真性自有它的价值。苏轼自己的书法，受到了颜真卿的影响，行书扁阔丰腴，同时又从容洒脱，充满了天真烂漫之趣，被后世推崇为"宋四家"之首。所以，书法的审美发展到了苏轼是一个重大的转变。北宋以来，各种独特的个性化书风层出不穷，一定程度上也因苏轼的观念起到了导引和推波助澜的作用。

六、关于"血"

"血"从哪里来？元代的陈绎曾说："字生于墨，墨生于水；水者，

字之血也。"(《翰林要诀》)书法里的水,并不是纯粹的水,而是研磨之后的水与墨的融合物,其实就是墨液。古人是磨墨写字,水一般是新汲,墨通常是现磨,所以墨的温润和流动感要比我们今天的瓶装墨汁强。明代书家丰坊说:"水须新汲,墨须新磨,则燥湿调匀而肥瘦得所。"(《书诀》)我们今天写字,大多数人都不磨墨了,而是用现成的墨汁。现成的墨汁不如新研,那么可以怎样弥补一下呢? 写字倒墨汁之前,可以把砚台或者墨碟先用清水过一遍,让砚台或墨碟先附着一层水,然后再倒墨汁,这样就有利于墨汁变得稍微活一点,不再那么"滞"。还可以倒好了墨汁在砚台里,用好的墨条磨几分钟,将墨水稍作"激活"。不过,书法的"肥瘦得所",将墨水"燥湿调匀"只是一个补充条件,最重要的还是用笔(笔法)。

所以,书法里的"血",不能孤立地只是作"水"来看,纯粹的水,即便是新汲的泉水,也是不能从书法审美意义上来讨论的。古人说"淡墨伤神",若只是用清水写字,就更别提什么神采和骨力了。

所以我们讨论"血",主要是探讨书法用墨(墨色)的变化问题。

这里有两个双勾的空心字"京居"(图8-50),只有字形轮廓,没有墨水,也就谈不上"血"。另外一幅(图8-51)水墨淋漓,笔势飞动,仿佛有"血"在点画的"生命体"里流动着。

石刻书法(图8-52)在水墨的呈现方面有一个客观存在的遗憾。而墨迹明显可见水墨的韵味和层次,具有一种血脉的流动感。如《兰亭序》里的"述"(图8-53),通过高清放大的图片,可以看到竖画很浓,撇画浅一点,这就是很明显的墨的层次感。又如赵孟𫖯《二赞二诗卷》里的"墨"(图8-54),水墨淋漓,就像才写出来的湿润感,笔势与

图8-50 双勾空心字"京居"

图8-51 "京居"

图 8-52
《怀仁集王羲之圣教序》"述"

图 8-53
王羲之《兰亭序》"述"

图 8-54
赵孟頫《二赞二诗卷》"墨"

水墨交融，清晰可见其在纸上鲜活的流淌。清代周星莲《临池管见》说："用墨之法，浓欲其活，淡欲其华……古人字画流传久远之后，如初脱手光景，精气神采不可磨灭。不善用墨者，浓则易枯，淡则近薄，不数年间，已奄奄无生气矣。"这段话真是经验之谈，就像上面说的"墨"字，虽然已过了七百多年，还是很鲜活的感觉。

虽然在书法之中，"法"的核心是用笔，但是用墨方面也绝不可轻忽。影响到墨色美感的因素，主要有以下这几个方面。

（一）纸对墨色的影响

用墨效果会受到纸的质性的影响。不同的纸张和不同的书写状态，可以产生"渴"或"润"的不同效果。下面两个"军"字（图 8-55），均出自颜真卿之手。左边是墨色干渴的状态，叫"渴笔"，它的纸较粗糙；右边的"军"字就是润的，纸也光滑一些。所以，即使同一个书法家写同一个字，也不是一成不变的，随着书写感觉的不同，效果也是有差别的。

纸分粗糙和光滑，比如毛边纸就有光和粗糙的差别。在光的一面写字和在粗糙的一面写字的感觉是不一样的。在粗糙的纸上写字，会有颗粒感，易显出上面的纹路，还会发出"嚓嚓嚓"杀纸的声音，这些都是粗糙的纸的质感。

纸也分生和熟。明代中期以后，生宣开始进入书法，被普遍使用，之前

图 8-55　颜真卿"军"

图 8-56　齐白石《燕归来簃》

图 8-57　吴昌硕篆书横幅《野瀑横秋》

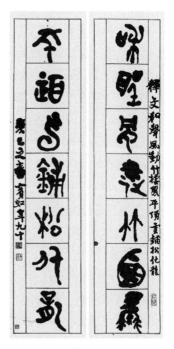

图 8-58　吴昌硕对联　　　　　　图 8-59　黄宾虹篆书七言联

可能偶有使用。今天我们的书法创作经常使用宣纸，王羲之的时代其实尚未有宣纸。当时人用的纸，光洁紧密、纸性偏熟，不洇墨。而生宣这样的纸，洇墨，书写时是比较难以把控的。但生宣也有它的好处，用得好，可以表现出墨色。

你看，齐白石就能把生宣的墨色表现出来（图 8-56），里面一层很浓，外面一层晕化，这种氤氲感，看起来很温润，跟作品中的渴笔形成强烈的对比，润与渴的对比中和，丰富了书法的表现力。齐白石是一个画家，他把绘画中的墨法感觉融进了书法中，把生宣的性能表现出来了，产生了一种墨色变幻淋漓的独特趣味。

吴昌硕的篆书横幅《野瀑横秋》（图 8-57），所用纸张的纸性偏熟，是不洇的，纸面可能还比较光，以至于逆锋起笔的笔触清晰可辨。吴昌硕在这样的纸上写出来的篆书光洁挺拔，与下边一幅对联"奉爵称寿，雅歌吹笙"（图 8-58）的线条质感差别较大。这幅对联用的纸是生宣，所以会出现多处飞白、线条涩涩的，呈现出强烈的金石气。

在水墨方面很有探索性的还有 20 世纪山水画巨匠黄宾虹。在黄宾虹还不为世人所知时，作为忘年交兼知己的傅雷先生就预言，宾虹先生在山水画上的成就必将名留青史。现在看来，傅雷先生的预言完全得到了印证，可见他独到的艺术鉴赏力。黄宾虹在山水画上，不仅在用笔方面具有开创性，在用墨方面也有新的拓展。同时他又把绘画里的水墨法带到了书法里，尤其擅用宿墨，即隔夜的墨。如他的篆书七言联"和声风动竹栖凤，平顶云铺松化龙"（图 8-59）即是用宿墨写的。头一天磨的墨，隔了夜后会沉淀，第二天兑点水再用，可能笔头先蘸了水再去蘸墨，也可能是先蘸墨再蘸水，顺着自己的习惯和感觉，然后就写出了这种效果。中间的一层是浓墨，蘸了水之后，外面一层淡墨水就洇开了。

（二）墨色变化与节奏

宋代以来，一些具有探索意识的书家，在行书和草书的墨色方面不满足于黑而亮，而是将墨色变化作为艺术表现手法之一。有些书家善于用墨色的强烈对比与变化，造成行气节奏的变化之美。

如黄庭坚的草书《诸上座帖》（图 8-60），饱蘸浓墨后，一连写

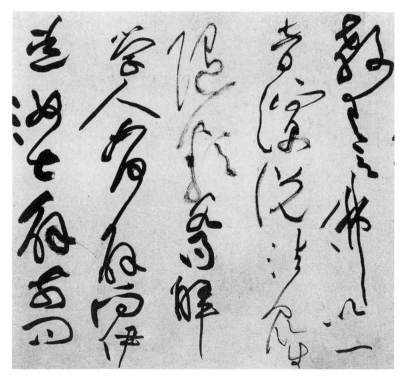

图 8-60　黄庭坚《诸上座帖》（局部）

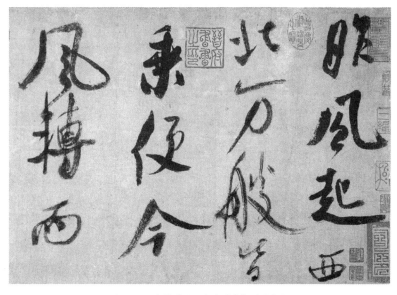

图 8-61　米芾《吴江舟中诗卷》（局部）

到了第三行的中间，而后再次蘸墨。墨色从润到渴，对比强烈，同时也形成了一种从实到虚的渐变节奏。这当然需要精熟的笔法和控笔力，否则一笔写不了这么多字，写几个字笔可能就拽不动或趴下去了。

又如米芾的《吴江舟中诗卷》（图 8-61），从开始写到第二行结束，从第三行开始又蘸墨写到第四行结尾，形成墨色的对比。有人可能会想，写到"艘"都没墨了，怎么不蘸墨啊？这里其实还不只是技法的问题，更重要的是审美意识的突破，通过墨色渴与润的对比，表现一种独特的美感。

图 8-62　王铎《草书杜甫诗卷》（局部）

行、草书的墨色变化上，集大成者当数明末清初的王铎（图 8-62）。一方面，王铎饱蘸浓墨时，第一个字的墨水远比前代书家"饱"，"饱"到整个字常常"糊"成一团，可以说是"润"到了极致。蘸墨后书写时，可以写好几行字，笔锋一直渴到几乎不能再渴，这可以说是"渴"到了极致。"润"到极致成"墨团"，"渴"到极致成"缥缈"，这是王铎用墨的一大特色，真是敢行常人之不敢。

（三）墨色的"丰富"与"纯粹"

像黄庭坚、王铎这样，是追求墨色丰富变化的一类书家，但并不意味着所有书法家都是这样的。每个书家性情不一，审美追求也不同，对墨色的审美理解也不尽相似。极致的丰富是一种表达，极致的纯粹也是一种表达。

图 8-63　刘墉《节临苏轼中山松醪赋》

图 8-64　伊秉绶隶书五言联

墨色保持统一的温润，看上去也是美的。例如刘墉《节临苏轼中山松醪赋》（图8-63），整篇都是浓墨，从头至尾润而黑，同样有一种强烈的震撼力。

又如伊秉绶的隶书五言联（图8-64），始终保持墨色的厚重与纯粹。伊秉绶的书法很少有枯湿浓淡的对比，也很少有涨墨或者渴笔，因为墨色也是生命的一种呈现方式，他追求的是内心的纯一，书法是其心境的外现。

所以，墨色的"丰富"也好，"纯粹"也好，最终是以契合每个个体的内在生命为旨归的。

七、小结

了解了骨、肉、血，我们再回顾一下上一讲的神和气。神和气是比较高的层面。没有具体的骨、肉、血，就不可能有神和气的存在；如果只有骨、肉、血，没有神和气，那就好比行尸走肉。所以，书法必须有精神的层面，追求气质、气息、格调和境界，也可以说是神和气在指挥着骨、肉、血。这两组要素之间既有一个向下的，也有一个向上的回环的关系。

第九讲 情性

中国书法十五讲

课程视频

将书法当作生命体来看，是中国人看待书法的基本态度。那么，既然是生命体，又怎么会没有个性和情感呢？正是在这个意义上，我们欣赏书法，也是欣赏书法里的个性与情感。钱穆先生曾说："我们不必要想自己成个文学家，只要能在文学里接触到一个较高的人生，接触到一个合乎我自己的更高的人生。比方说，我感到苦痛，可是有比我更苦痛的。我遇到困难，可是有比我更困难的。我是这样一个性格，在诗里也总找得到合乎我喜好的而境界更高的性格。我哭，诗中已先代我哭了。我笑，诗中已先代我笑了。读诗是我们人生中一种无穷的安慰。"（《中国文学论丛》）钱先生这段话虽是针对文学的阅读，但在我看来，同样适用于欣赏中国书法。

书法的魅力在于神采，神采从哪里来？根源是书写者这个人的独特个性。祝允明说："有功无性，神采不生；有性无功，神采不实。"（《评书》）没有独特的个性，神采就谈不上有多么光辉灿烂了；反过来说，即便有独特的个性，但是缺乏精熟的技法，神采也只会是空中楼阁。

一、什么是情性？

古人有时说"性情"，有时说"情性"，语言表述不同，意思其实一样，但"性"与"情"这两个概念却不一样。

我们说，有些人性格内向，有些人性格外向，这指的就是一个人的"性"，即"个性"。当这个人生气了，"暴跳如雷"，或者遇到开心的事，"哈哈大笑"，即是这个人的情感、情绪的表现。每个人都有自己的个性，也都有各自喜怒哀乐的表达方式。

"性"跟"情"之间的关系又是怎样的呢？

唐代的李翱在《复性书》中说："性与情不相无也，虽然，无性则情无所生矣，是情由性而生；情不自情，因性而情；性不自性，由情以明。""性"与"情"是紧密相连的。"性"是"情"产生的土壤，但是情如果不抒发出来，我就很难了解你的个性，所以又说"性不自性，由情以明"。

我们说某个人非常活泼开放，某个人比较腼腆含蓄，这不仅包含了情绪，也包含了内在的个性。

书法中，大家经常挂在嘴边的"字如其人""书为心画"，虽然比较抽象，但又是具体的，一个人的情性会在笔迹中呈现出来。书法体现了书写者的志向、修养、学养、审美以及人生阅历等，是一个综合的呈现，其中也包括很重要的一方面——"情性"。唐代书家孙过庭《书谱》说，书法可以"达其情性，形其哀乐"，书写者的个性、喜怒哀乐都可以借助书写的笔迹流露出来。清代刘熙载《书概》则说："笔性墨情，皆以其人之性情为本。是则理性情者，书之首务也。""情性"因此被提升到了一个极高的地位。我们先看性，再看情。

二、无个性，不风格

个性是书法艺术中的重要内容。如果说某个人的书法到了"自成一家"的境界，那就意味着观者一眼就可以辨识出他的作品，至少内行人是可以的。这也就意味着他的书法具有鲜明的个性特征。

例如初唐的两大书法家欧阳询、虞世南，年龄只差一岁，同朝为官。但是他们的书法的面貌，无论楷书还是行书都差别极大。

欧阳询的行书（图9-1）和楷书（图9-3）用笔都像刀一样，非常险峻，间架结构很紧，转折处都是内撅的，很硬朗。虞世南的行书（图9-2）却很飘逸、婀娜、柔美，楷书（图9-4）也是这样的风格，转折非常圆转。

图9-1 欧阳询《卜商帖》（局部）

图9-2 虞世南《汝南公主墓志铭》（局部）

图 9-3 图 9-4 图 9-5
欧阳询《温彦博碑》（局部） 虞世南《孔子庙堂碑》（局部） 张旭《草书千字文》（局部）

书法的风格是一个书法家内在心灵的映现，都会流露出他自己的个性。

唐代最负盛名的两位草书家张旭、怀素，被誉为"颠张醉素"。他们的草书风格差别非常大，前人谓之"旭肥素瘦"。张旭的草书偏肥一些，如《草书千字文》（图 9-5）。而怀素的字特别瘦硬，像钢丝一样，如《自叙帖》（图 9-6），像铁线篆一样。张旭的线条柔和一点，松一点；怀素的线条相对硬一点，紧一点。

站在历史和学术的角度来看，一个书家如果不能最终形成自己的个人风格，他就难以成为书法史脉络上的一个"点"。有些书家也许在某一个时代特别有名，但是放在整个历史长河中却未必立得住，这也是"一时的名家"与"历史的名家"之别。

我们现在看"历史的名家"，无不有高辨识度的独特风格。假如今天有一个书法家很有名，学颜体楷书学得几乎一模一样，被大家捧为"颜真卿第二"。那他可能只是"一时的名家"，而难以成为"历史的名家"，因为他是颜真卿的"复制者"，我们看到的神采其实是颜真卿的神采，而不是模仿者的神采。

学书法的在一起，总有人喜欢问："你是练什么体的？"这个问题其实很难回答。如果是初学书法者还好回答一些。因为我要是说，

图 9-6 怀素《草书自叙帖》（局部）

我是练柳体的，那不就意味着我还在复制柳体的阶段吗？对于一个学习了很多年书法的人而言，可能会让他觉得不舒服。他可能在想："我都已经从古人中走出来，形成自己的风格了，你还问我练什么体？"

所以，学书者的理想目标，是最终能形成自己的个人风格。事实上很多学书者一辈子匍匐于古人的碑帖，很难真正写出自己的风格。不过，这至少也比那些从不临帖，胡乱写者好。

那怎么写出自己的个性呢？

不知道你有没有发现，我们每个人写字，写的时间久了，都会有自己的个性。只要去看看同班同学的硬笔字，几天或者一个月下来就知道是谁的字了。很多时候，语文老师不用看作文本上的名字，只看作文的笔迹，也大概知道是班上哪位同学写的。

毛笔书法也是如此，写的时间久了，就会有自己的特点。

图 9-7、9-8 两幅字，一幅是"舍得"，一幅是"白日依山尽，黄

图 9-7 "舍得"　　　　　　图 9-8 "白日依山尽……"

河入海流；欲穷千里目，更上一层楼"。有没有个性特点？有。但是，有个性特点，不一定就能成为好书法。

个性不等于风格。一个书写者，练了五十年书法，肯定会有个性特点，但不一定就形成了大家公认的艺术风格。反过来说，风格必须包含个性，一个成功的书法家，书风中必然有他自己的个性。

书法的风格，不仅包括"个性"，还包括"共性"。没有后面一条，再突出的"风格"也难得到同行的认可。尽管有些书法风格是独辟蹊径，可能会在当时曲高和寡，但是"共性"仍然不可或缺，否则在书法史上就难以被认可。

书法的个性，是建立在共性法则，也就是法度（包括笔法、结构之法、章法、墨法）的基础上。如果法度荡然无存，那就空有"个性"了。就像祝允明说的，"有性无功，神采不实"。这个"功"，就涵盖了对共性法则的熟练把握。没有这一条，神采即会落空。

学书者，都知道要"取法乎上"，要"入古"。"入古"不是要陷入古人不能自拔，而是去学习共性的美感法则。共性的美感法则，即是前人的书法审美经验的高度概括。学习前人的经验，相当于站在巨人的肩膀上往上走，起点就会很高。

学习书法的第一步，就是从临帖开始。不临帖，怎么能够获得共

性的美感法则？康有为说得好："学书必须摹仿，不得古人形质，无自得性情也。"又说："形质具矣，然后求其性情；笔力足矣，然后求其变化。"（《广艺舟双楫》）如果不能先努力求索前人总结出来的经验法则，又哪里来的"自得之性"呢？得了古人的形质，即得了书法共性法则后，才能去求自家的性情。

学习古人，还有一个更高的追求，即要学古代的大家。借助书法大家的指引，才能更有效快捷地获得共性法则，领悟书法美感的广度与深度。如果是学习水平一般的书家，见效就要慢得多。大家之所以为大家，是超越一般人的，不是我们吹捧吹捧就能成为一代大家了，是经得住历史时间的检验的。"书圣"王羲之，历经一千六百多年，其艺术内涵的广度与深度，岂是一般书法家可及？

正如《庄子·秋水》篇里说的："井蛙不可以语于海者，拘于虚也；夏虫不可以语于冰者，笃于时也；曲士不可以语于道者，束于教也。"井底之蛙，你怎么可以跟它讲大海之大呢，它一直处在那一小片区域中，永远都见不到大海；夏天的虫子，你要跟它谈冬天寒冷，冰冻三尺，谈不了的，因为它熬不到冬天就没了。所以如果不去学古代的大家，你还以为"王羲之好像写得跟我差不多，我觉得我跟他好像没多大差别"，很容易产生这种美丽的幻觉。

书法学习的道路，从个性、共性和风格的角度来看，大体要历经前、后两大阶段。

前一个阶段，是从"无法"进入"有法"。书法之法，就像一个游戏规则，它可以用一个圆圈来表示。初学者本来是在圆圈外，什么法都不懂，笔法、字法和章法等各方面知识几乎为零，是一个"小白"。现在要进入圆圈内，玩一场游戏，那就要先懂得游戏规则，即从"无法"进入"有法"。这个"法"，就是笔法、字法和章法等各方面的共性规则。如果你不先掌握这些，就意味着一直在圆圈之外，也就意味着永远只能在圆圈外自娱自乐，不会感动别人，也不会感动历史。

后一个阶段，就要从共性法则走向个人风格了。要在共性法则里加入个性的东西，才能形成自己的个人风格。这种自觉的意识，至少在王羲之所处的魏晋时代就开始有了。王羲之曾经向他的叔叔王廙请教书画，王廙对他说："画乃吾自画，书乃吾自书。"（《平南论画》）

这个回答就体现了个性的自觉意识。当然，这么说也是要有背景的，需要有一个代代相传的法则做基础。这话对一个连毛笔都还拿不稳的人说，是毫无意义的。

掌握了一定法则，即意味着走入了游戏的圆圈，后面的问题就来了：怎么才能走出一条自己的路？唐代草书家释亚栖《论书》说，"凡书通即变"。领会了书法的道理后，就要思变求变。如果执法不变，纵能入石三分，也会被叫作"书奴"。"书奴"和"奴书"的概念，在古人那里经常被提到。米芾《自叙帖》就说："古人书各各不同，若一一相似，奴书也。""奴书"用我们今天的话来说，就是"山寨版"。

黄庭坚《以右军书数种赠邱十四》诗云："随人作计终后人，自成一家始逼真。"古代的书家从学习共性的书法法则，到融入自己个性，最终自成一家，往往经历了一个长时间的过程。我们以唐代褚遂良的楷书为例来看一看。

褚遂良在46岁的时候，写了楷书《伊阙佛龛碑》（图9-9），俊秀宽博，写成这样已经相当不错。但如果止步于此，不再往前发展，恐怕他在书法史上的地位就不会那么高了，因为还是传承得多，个性

图9-9　褚遂良《伊阙佛龛碑》（局部）　　　图9-10　北齐《高淯墓志》（局部）

图 9-11 褚遂良《孟法师碑》（局部）

图 9-12 欧阳询《九成宫碑》（局部）

化特点不足。为什么这么说呢？我们拿它与北齐《高淯墓志》（图 9-10）的风格作一对比，二者是比较相似的。这说明他还在学习共性法则，还停留在前期的阶段，尽管已经 46 岁了。他 47 岁时写的《孟法师碑》（图 9-11），跟《伊阙佛龛碑》相比，风格有了一点变化。此时的变化也不是来源于他自己的个性，而是受到师辈欧阳询的影响。从《孟法师碑》可以明显地看出欧阳询书法的影子。把《孟法师碑》与欧阳询的《九成宫碑》（图 9-12）进行一个细节对比，可以看出褚遂良学到了欧阳询用笔的果断和坚劲。不过欧阳询的间架结构更窄一些、紧一些，褚遂良的要宽博一些，这是受北齐书风影响的缘故。如果褚遂良只写到《孟法师碑》这个样子，在历史上仍然不能成为楷书大家。

再过十年，到了褚遂良 57 岁时，他自己的风格就很明显了。当然也有可能在这之前就形成了，但是我们目前能见得到的，是他 57 岁时写的《房玄龄碑》（图 9-13），点画瘦劲，带了一些行草笔意，

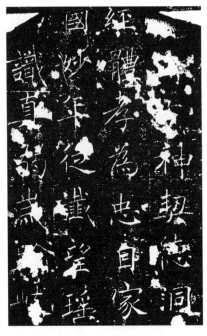

图9-13 褚遂良《房玄龄碑》（局部）

图9-14 褚遂良《雁塔圣教序》（局部）

飘逸灵动，清瘦劲挺。

再看褚遂良58岁时写的《雁塔圣教序》（图9-14），是他的典型风格，也是他的楷书代表作。

从这几件作品，我们大体可以看出褚遂良的楷书风格有一个历时性的变化。他的个性化风格是在漫长岁月中逐渐"打磨"出来的。所以，要形成自成一家的风格，需要长时间的积累和蜕变。

图9-15 文徵明小楷《老子列传》（局部）

褚遂良的楷书代表作《雁塔圣教序》，呈现了秀美婀娜的清俊，同时还具有强烈的书写的笔意，把笔锋柔柔的感觉全体现出来了，因此与唐代的其他楷书有着明显的区分度。

书法到了能出帖，自成一家，也就意味着进入"书乃吾自书"的个性化表达的自由境界。

如明代书家文徵明，精于小楷（图9-15），风格鲜明。他的小楷笔锋很锐利，字形瘦长，很精致，法度比较严谨，有一种整饬之美。虽然瘦，但是笔笔如锥画沙，尖挺有力。他在起笔处喜露锋，笔致锐利；转折处多用折笔，显得骨骼硬朗。文徵明80多岁还能完全凭着感觉写小楷，功夫太深了。稍晚于文徵明的徐渭，小楷写得天真烂漫（图9-16），完全是另外一个感觉。因为徐渭这个人性情潇洒不羁、不拘礼法，无论是在书法上还是绘画上都是放笔直抒胸中逸气。他写小楷也是如此。文徵明与徐渭，一个严谨整饬，一个洒脱奔轶。不一样的性情，带来巨大的风格差异。

徐渭在历史上不以小楷名世，而以行书和草书名世。徐渭的行书和草书（图9-17）太狂放了，总是游离于有法与无法之间，

图 9-16
徐渭小楷《序自作诗文册》（局部）

图 9-17 徐渭《草书诗轴》

图 9-18　文徵明草书诗卷(局部)

令后世学者望而却步。

　　徐渭的草书和小楷，文徵明是写不了的。同样，文徵明的小楷，徐渭也写不了。二者都是无可替代的。文徵明偶尔也写狂草(图 9-18)。他的狂草也很纵放，但是法则严谨，跟徐渭大不一样。虽然他尽情释放自己的天性，但对比徐渭，要更多一些理性。

　　风格的建立过程，越是风格强烈者，越需要一种孤往的精神——极其独特的生命体验和感觉。

　　如清代大家金农的书法，看他的隶书对联"汲古无闷，处和乃清"(图 9-19)，我们一般很难把笔压这么重，而且这么苍涩拙朴，同时又是这么幽寂淡远。这样的风格样式，根源正来自他独特的内在心境和感觉。

　　又如 20 世纪书家徐生翁(1875—1964)。徐生翁在当时没有几个人能理解，但是到了今天这个时代，欣赏他艺术的人越来越多。这样又拙又硬的"苦涩"风格(图 9-20)，逐字细看，却又是契合书法之理的。徐生翁生于清末，那个时代的人从小都有楷书的童子功，写出一手"漂亮"的字根本不在话下，但是他硬生生地开辟出一种迥异

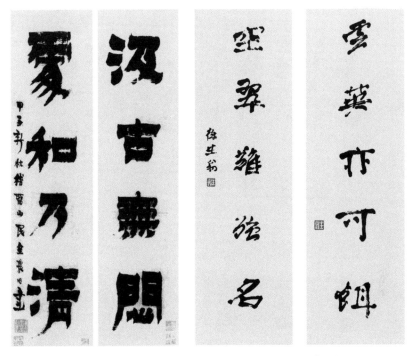

图 9-19　金农四言联　　　　　　　　图 9-20　徐生翁五言联

世俗审美的独特风格。

对我们学习者而言，选择范本的时候是选择风格突出者为好，还是风格不那么突出者为好？

个性越强烈的范本，学起来越容易"上手"，但同时也很难从中开拓出自己的书法之路，它留给学习者开拓的余地是比较小的。相对来说不太强烈的风格，可开拓的空间会比较大一些，学习起来更容易形成自己的风格。

例如图 9-21 这幅行书扇面，风格貌似黄庭坚（图 9-22），其实是文徵明的老师沈周的。沈周的行书主要就学的黄庭坚，在这个路子上他没有能够特立独出，开拓出自己的风格。黄庭坚的字其实很不好学。学的时候容易上手，可能你才学几天，就可以在外形上有几分相似。但是由于他的个性风格实在太强烈了，所以留给学习者自己拓展的空间并不大，想从中走出来并不容易。

同样，清代书家郑板桥的书法也是很难学出来的。郑板桥把各种

图9-21　沈周《行书落花诗扇》

图9-22　黄庭坚《庞居士寒山子诗》（局部）

书体都糅合一点，又参用了"画意"的笔法（图9-23），比黄庭坚书法风格的个性化特点还要突出。当然，郑板桥书法的审美价值和创造性是毋庸置疑的，但对学书者而言，学得越深入，脱化也越难。

三、在追求境界中流露个性

风格的形成，个性起到了主导作用。那么，是不是因此我们就要无限夸张和强调个性了呢？

其实，在中国书法的整个审美体系中，个性并不是最高的追求。最高的审美追求是境界。境界，不仅是书法，也是诗歌、绘画、篆刻等其他中国文人艺术的共性追求：在追求境界中，自然流露自己的个性，形成自家独特的风格。

如诗学经典《二十四诗品》分别为：雄浑、冲淡、纤秾、沉著、高古、典雅、洗炼、劲健、绮丽、自然、含蓄、豪放、精神、缜密、疏野、清奇、委曲、实境、悲慨、形容、超诣、飘逸、旷达、流动。看到这二十四个标题，再读读每一品的文字，如"自然"品："俯拾即是，不取诸邻。俱道适往，著手成春。如逢花开，如瞻岁新。真与不夺，强得易贫。幽人空山，过雨采蘋。薄言情悟，悠悠天钧。"

读完这一品的文字，你会觉得我们理想中的自然，就应该是这样的。这就是诗歌的自然境界。

图9-23 郑板桥五言联

另一方面，从个性化风格的角度来看，这二十四品又是不同的风格类型。

在中国书法中，推崇的理想境界是什么呢？是天然、自然。苏东坡曾说自己写书法追求"天真烂漫是吾师"，他心中所师，是天趣、天然、自然。明代汤临初《书指》说：

> 大凡天地间至微至妙，莫如化工，故曰神、曰化，皆由合于自然，不烦凑泊，物物有之，书固宜然。

无论是一件书法作品，还是我们一辈子的书法追求，都要"造乎自然"。东汉的蔡邕《九势》中讲书法"肇于自然"，意思是说书法起始于自然。

清代的刘熙载觉得蔡邕只讲出了书法的一半，另一半是"由人复天"。什么意思呢？一个作书者创作的书法作品，要能契合自然的精神，毫无刻意做作之痕。这既是技法上的，也是心灵上的。东坡说的"天真烂漫是吾师"，其实就是"由人复天"。追求自然的境界，才是书法最高的审美理念。

为什么书法审美的最高追求要指向自然（天然、天）的境界呢？

这要回到人的本性的问题。其实，我们平时自认为的个性，未必是一个人真正的个性，很可能是一种习气。我们呱呱落地时，最初的个性当然是天性，即澄澈透亮的真性。在后天的成长环境中，逐渐被各种各样的氛围所熏染，于是就带了很多习气。适当的习气，也属正常；但是一旦习气盖过澄澈透亮的真性，就走向另一端了。这反映到书法上，就出现了一些作品，被人批评"习气太重"。

如这里有一幅书法作品《夜色宁静》（图9-24），为了彰显自己的个性，故意拖出很长的尾巴，这已经接近"江湖书法"的路数了。这样的书法，个性固然不缺，但从真正意义上看，并不算有审美价值的个性。

这种情况，古人也面临过。孙过庭在《书谱》中专门有一段谈到书法习气的问题：

图9-24　《夜色宁静》

质直者则径侹不遒，刚很者又倔强无润，矜敛者弊于拘束，脱易者失于规矩，温柔者伤于软缓，躁勇者过于剽迫，狐疑者溺于滞涩，迟重者终于蹇钝，轻琐者淬于俗吏。斯皆独行之士，偏玩所乖。

出现这些问题，其实就是习气太重了。如果不这么重，其实是可爱有趣的个性。一旦习气重，就会令人生厌。

人的本性被习气所遮蔽，因此就需复性，恢复他的真性、本性、天性，也就是要追求自然、天然。要借助于书法这种艺术修养方式，来恢复人的本初真性。书法在我们的传统中，是为人生的艺术。

所以书法学习的过程，是生命升华的过程。书法的理想是尽量去除习气，因为习气是"小我"与"大我"之间的屏障。去除习气，就意味着"我"跟天地自然的屏障破除了打通了，就达到了庄子说的"万物与我为一"，你的心境就和天地万物完全融为一体了，这才是人生的理想境界。

要想在书法中实现这样的理想境界，光靠技法的修炼是远远不够的，还需要心性上的修养。早在汉代，蔡邕《笔论》就讲到："书者，散也。欲书先散怀抱，任情恣性，然后书之。若迫于事，虽中山兔毫不能佳也。"写书法之前，为什么要"先散怀抱"？这是放下一切精神负累，是"为道日损"。唯有如此，书者的本性才能显露出来。这个时候，"任情恣性"才是真性情。如果缺少了"先散怀抱"的工夫，"任情恣性"的结果很可能是"满纸习气"，所以即使是手执"中山兔毫"，也不能写出佳作。可见，"散"是一种生命修养的工夫，是要把遮蔽自己心性的"屏障"和"灰尘"清除，唯有这样才有望在书法中呈现一个无染的、天全的世界，亦即进入道的境界。

中国书法是在以追求天然之境为最高理想的过程中展露个性，从而形成自己的风格的。这种风格因而是一种有境界、有格调的风格。所以读古代大书家的作品时，我们往往会感觉自己跟着作品一起豁然透亮，神游太玄！

四、情绪的变化与书迹的变化

人有七情六欲，有喜怒哀乐，有各种各样的情感、情绪。不同的情感在书法中也能传递出来吗？

如果你留意一下自己的笔迹，其实也能发现情感或情绪的影响。特别是很安静时的字迹和烦躁时的字迹，是有明显差异的。而对于那些经历了长时期笔法锤炼的大书法家来说，则有着更明显而细微的呈现。孙过庭在读王羲之书法的时候，就感受到"写《乐毅》则情多怫郁，书《画赞》则意涉瑰奇，《黄庭经》则怡怿虚无，《太师箴》又纵横争折，暨乎《兰亭》兴集，思逸神超，私门诫誓，情拘志惨。所谓涉乐方笑，言哀已叹。"（《书谱》）孙过庭真是了不起，能够读出这么细腻的差异来。

唐代的散文大家韩愈很欣赏张旭的草书，他在《送高闲上人序》中说，张旭作草书是"喜怒、窘穷、忧悲、愉佚、怨恨、思慕、酣醉、无聊、不平，有动于心，必于草书焉发之"。快乐和不快乐、愉悦和哀愁，一切的生命感受都被张旭写进了草书中。

情感的变化与书法的变化、与书迹之间有着怎样的对应？元代书家陈绎曾认为："情之喜怒哀乐，各有分数。喜则气和而字舒，怒则气粗而字险，哀则气郁而字敛，乐则气平而字丽。情有重轻，则字之敛舒险丽亦有浅深，变化无穷。"（《翰林要诀》）可见，不同的情绪，对应的字迹会有不同变化；同一类的情绪，程度不同，对应的字迹也会有别。如果有可能的话，你可以试一下，在喜、怒、哀、乐时分别留下书迹，甚至在特别开心和一般开心的不同情绪下也留下书迹，看看有什么差别。

情绪与书迹，一方面我们需承认确有关联，但另一方面想要彻底弄明白也并不容易，因为至少在目前还没有一种精密的科学仪器可以帮助我们探查二者间的细致关联。

尽管如此，我们还是能从古代的一些作品当中感受到情绪与书迹之间的关联度。如"天下第二行书"——颜真卿的《祭侄文稿》（图9-25），从右起分别是它的开头、中段和结尾部分。颜真卿写这篇祭文的时候，整体的情绪都在悲恸伤感中，因为他的侄子在"安史之乱"中壮烈牺牲了，只捡了头颅骨回来。为什么会导致这种灾祸呢？因为

图 9-25　颜真卿《祭侄文稿》（局部）

"贼臣拥众不救"，所以其中又有一种愤慨。作品明显有一种情绪的变化轨迹，开头相对平缓一些；写到中间，往事的画面一个又一个浮现，情绪就上来了，涂改增多了，字也变粗壮了；写到最后一部分的时候，变化更大了，中间的字基本还是正的，后面每个字都跌宕起伏起来了。从中可以很明显地看到书迹前后的变化，这种变化显然是与情绪变化有关。

又如，颜真卿另外一篇行书名作《刘中使帖》（图 9-26），是一个手札，纵 28.5 厘米，横 43.1 厘米，尺寸不大，但看起来气势磅礴，像巨幅作品。吴希光已降，卢子期被擒，这两大捷报传来，对忧国忧民的颜真卿来说实在是太舒心开怀了，所以"耳"字一笔拉到底，何其痛快！这与《祭侄文稿》的情感是截然不同的。

对比《祭侄文稿》的最后部分（图 9-27）与《刘中使帖》的后半部分（图 9-28），可以看出后者显得柔松飘逸。《祭侄文稿》用墨多，"渴笔"也多，这当然跟纸的质地略糙有关系，但跟心情有更大的关系。毛笔和纸的接触，像是特别用力地扎在上面，有一种要"戳进去"

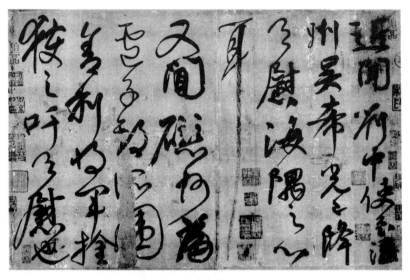

图 9-26　颜真卿《刘中使帖》

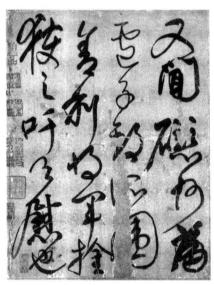

图 9-27　颜真卿《祭侄文稿》最后部分　　　图 9-28　颜真卿《刘中使帖》后半部分

的感觉。而颜真卿写《刘中使帖》，用笔松，笔跟纸之间没有"吃紧"的感觉，手上很放松，所以非常虚和洒脱。这是两种不同的情绪传递出来的不同笔迹。这种差异很微妙，也说明书法确实可以传递情感。

再看元代大书法家张雨的一幅竖轴行书《登南峰绝顶七言律诗

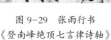

图 9-29 张雨行书
《登南峰绝顶七言律诗轴》

图 9-30
张雨《上闲止诗卷》（局部）

轴》（图 9-29）："缘云觅路作清游，身似饥鹰晓脱鞲。一上怒临飞鸟背，载盘惊天巨鳌头。神来甲帐风飘瓦，月堕下方钟隐楼。为问登高能赋者，陆沉谁复滩神州。"张雨平常的字不是这样的（图 9-30），但是当他书写此诗时，登南峰绝顶的场景如在目前，触景生情，书法就成为这样的感觉了。

看它的几个局部（图 9-31），即使不去认字，只看笔触，也能够体会到笔势的奔放、豪爽。这首诗的内容读起来也使人身临其境，好像整个人都凌空而起，在山顶俯视，所以笔势极其洒脱。这就是内在情绪的表现。读了张雨的诗后，再来体会他的书法，就知道他为何会写出这样一件跟往常很不一样的作品。诗者心声，书者心画，当一个善于书法的书写者用笔墨挥写自己的诗作时，很容易进入诗歌的情境，从而指挥着笔墨的书写节奏，也由此，诗作与书迹便有了对应。其实，二者都是作者情绪的映现。

图 9-31　张雨行书《登南峰绝顶七言律诗轴》（局部）

现在，我们在人的情绪状态与书迹之间，大体感受到了一些关联。一般而言，心平气和是一个人的情绪常态。遇到某些机缘，情绪便有"激起"状态。如果反过来，大多数时候处于"激起"状态，偶尔处于"平和"状态，那就可能与众不同。如荷兰画家凡·高就是这样，他的绘画过程总是处于火一样炽烈的、燃烧的激情状态，最终在 38 岁燃尽了自己的生命。

当然，这也与每个人的个性有关。有的人可能激情比较多一些，有的人会更平和一些，有的人几乎很少有激情。赵孟頫和文徵明作书就整体趋于平和，而米芾的"激昂"状态要比他们多一些。

书法的不同书体，给作书者提供了情绪表达的多种可能。静态书体，比如楷书就不太容易写出激情来；而写行书和草书的话，激情的状态会更多一些。苏轼最擅长行书和行草书。他在不同情绪状态下的书风，就像不同人写出来的。

《跋吏部陈公诗帖》（图 9-32）是苏轼心平气和时所书，所以宁静、从容、平淡。

随着情绪的变化，书法的笔迹会相应变化，这个变化就是阴阳对偶，具体包括大小、粗细、轻重、阔狭、长短、连断等。情绪越高涨，对比就越强烈。

我们再看苏轼的《梅花诗帖》（图 9-33）："春来空谷水潺潺，的皪梅花草棘间。昨夜东风吹石裂，半随飞雪渡关山。"此作显然是激

图 9-32　苏轼《跋吏部陈公诗帖》

情澎湃了。虽是一件小幅作品，但如颜真卿《刘中使帖》那样轻松而有宏大的气势。我们沿着笔迹从头至尾看《梅花诗帖》，前面很安静，还比较平和；第二、三、四行，逐渐有了变化；到第五、六行时，情绪瞬即激昂起来了。字越来越大；前面行距还基本保持着均匀，到第四、五行之间，行距完全拉开来了；轻重也有了变化，开始均匀一点，后面"飞雪"突然特别重，"渡"字又特别细，对比很强烈；最后一行，"关山"二字纵放连成一体。

一般地，随着情绪越来越高涨，字会越写越大，行距会越来越密，行笔的速度也会越来越快。

例如张旭的《肚痛帖》（图 9-34），开始字的大小相近，后面逐渐变大了，最后两行的字最大最重，行笔时的情绪变化明显。

有的学生创作行书和草书时，会问："老师，我前后写得不一样，怎么办？"我说："你又不是机器，是正常的人啊。写着写着，前后不太一样，这正可以见出一个正常人的情绪变化。如果从头到尾毫无变化，一模一样，反而有点怪。"

图 9-33 苏轼《梅花诗帖》

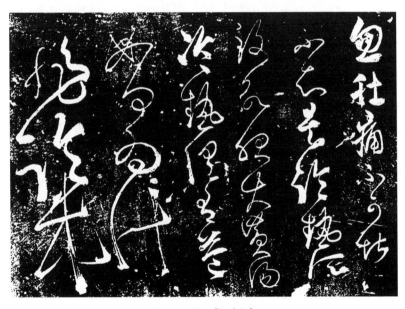

图 9-34 张旭《肚痛帖》

所以，书法中大小、粗细、轻重、阔狭、长短等阴阳两端的对比，会随着情绪的激起而愈加强烈。当然，情感在书法中要想达到精致细微的映现，着实不容易，它需要情感的多情而细腻，再加上笔法的丰富而精熟。

五、"离情"之书

当我们热烈讨论书法的情感给书法带来的艺术美感时，也不要以为情乃书法之"必备"，其实，有一些书法似乎游离于"情"之外，并不特别强调或突出"情"之作用。

例如八大山人早期的行书，写得有棱有角，行笔痛快淋漓，有一种铁骨铮铮的张力，如《酒德颂卷》（图 9-35）。又如他题夏雯《看竹图》（图 9-36），笔迹奔放、洒脱，遒劲肆意。他这一时期的书法，主要受黄山谷和董其昌书风影响，激情外露。

这种慷慨激昂的"性情"的表达，在他后期成熟的"八大体"书风中似乎消失了。如《书画册·对题诗》（图 9-37）和《双鹦诗画册》（图 9-38）这样的作品，吸引我们的显然不是"性情"，而是空灵、澄明、纯粹的境界。凸显情感、情绪的作品，可以说是以"有"胜；八大山人后期的书法则可以说是以"无"胜，似乎荡涤了情感的力量。

弘一法师的书法也与之类似。看弘一法师的五言联"入于真实境，照以智慧光"（图 9-39），如此空明，唯有心底不起丝毫的情绪波澜，才可以有如此极致的静寂。这样的书法意境，真是日日坐观也不觉厌倦，足可一直玩味。

所以，"情"的作用尽管很重要，但也不必为"情"所困。我们不要觉得自己今天没什么情感起伏，可能就不宜作书了，或者认为生来性情平和，就不宜从事艺术的工作了。

六、余论

经常有朋友问我："这个时代，连机器人都能用毛笔写字了，你练字还有什么意义呢？""连机器人都能篆刻了，你刻印章还有什么意义呢？"

这些问题听起来确实会令人有些沮丧，但是说实话，我看过目前人工智能写的毛笔字，控笔技术还很粗糙，远远没有达到"善书者"笔下如跳芭蕾舞般"八面用锋"的境界。

我相信，未来的人工智能技术可能会越来越先进和精致，但是它毕竟是按照既定程序运行的。而书法的美妙，不在秩序和规则，恰在

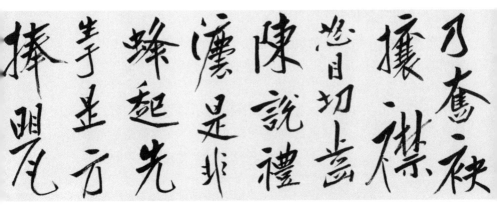

图 9-35　八大山人行书刘伶《酒德颂卷》（局部）

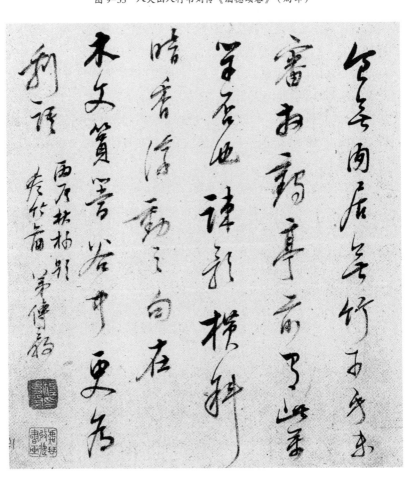

图 9-36　八大山人题夏雯《看竹图》

图 9-37　八大山人《书画册·对题诗》之一

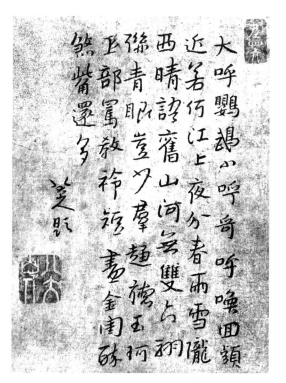

图 9-38　八大山人《双鹛诗画册》之二

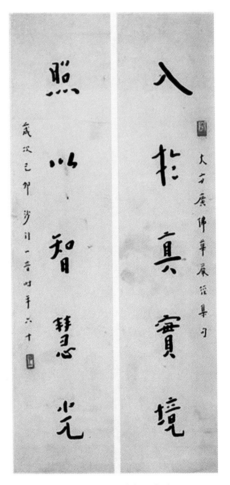

图 9-39　弘一法师五言联

于偶然性。人工智能通过熟悉法则与技术，也许可以达到书法"能品"的境界，但"神品"和"妙品"是难以达到的。

书法不像做数学题，它不是智力之术，而主要是个体的独特的生命感发，是要表达一个人的独特情性。机器人没有生命的感发，也没有性情，而这些恰恰是书法的"灵魂"，也是书法"原创"的价值。

王羲之的叔父王廙教导王羲之："书乃吾自书，画乃吾自画。"也许有一天机器人也发展到了可以表达它自己。但是机器人是机器人，不是你，你是你自己，它表达它的，你表达你的。书法，最终写的不是别人的体，是写自己的"独家"性情。

中国书法十五讲

第十讲　笔法

课程视频

书法之法，有用笔、结字和章法三要素。这三要素中，有些人认为结字比用笔重要，但是翻阅古代书论，可以发现绝大多数书家认为用笔是核心，结字在其次。如"宋四家"的黄庭坚说："古人工书无他异，但能用笔耳。"元代大家赵孟頫说："书以用笔为上，而结字亦须用工。"结字不是不重要，但是跟用笔相比，用笔更重要，因为书法中一切的审美追求均建立在用笔的基础上，通过用笔去实现。

我们在前面的"点画"一讲中，已经提到过笔法问题。笔法与点画，是形影相随的关系，有什么样的笔法，就有什么样的点画。明代大家徐渭说："手之运笔是形，书之点画是影，故手有惊蛇入草之形，而后书有惊蛇入草之影；手有飞鸟出林之形，而后书有飞鸟出林之影。其他蛇斗、剑舞，莫不皆然。"（《玄抄类摘序说》）手执毛笔书写，运笔的动作是形，点画是影，所以是"手有惊蛇入草之形，而后有惊蛇入草之影"。如果没有这个形，哪来这个影呢？反过来说，想要在书法作品里呈现各种各样的点画，就需要有对应的各种各样的用笔动作。可见，笔法是书写过程中的运笔动作，点画是运笔动作后的结果。当然，每个书家的笔法，都自有其特点，这一讲我们讲笔法，主要着眼于笔法的"变中有定"——共性和原理，帮助大家对笔法有一个基本认识。

一、笔法的几个基本概念

善用笔者善用锋，用笔主要靠使用笔锋。我们先了解笔锋使用的一些基本概念。

（一）中锋、侧锋、偏锋

什么是中锋用笔呢？毛笔在运笔过程中，笔尖基本处在笔画或线条的中间位置（图 10-1）。与此相对，运笔过程中笔尖离开中间，在左右的两个侧面，即是侧锋（图 10-2）。我画了一张示意图（图 10-3），是

图 10-1　中锋

图 10-2　侧锋

图 10-3　横画中段的笔锋所处位置示意图

横画的中间一段。笔锋处于中间的"圆圈"是为"中锋",如果跑到两边去了,即是"侧锋";侧到最边缘线位置的时候,就成了"偏锋"。

你自己观察慢动作的时候,也是可以看出来,是中锋、侧锋还是偏锋。事实上偏锋应该属于侧锋,侧到极致就是偏锋了。所以从大的方面看,书法的笔锋就两种:中锋跟侧锋。

我们看这两个"中"的竖画,都是米芾所书。左边的"中"(图10-4)从左边位置竖下来,右边的"中"(图10-5)是从中间的位置竖下来,所以像篆书线条的感觉。

图10-6这个"安"是王羲之所书,看"安"的宝盖头部分,先重落笔,然后翻折笔锋"唰"地提起来了,横画过去用笔是明显的侧锋,横到右边位置的细线条甚至还有点偏锋的意思。不过偶尔一带而过的偏锋,无伤大雅。

图10-4 米芾"中"　图10-5 米芾"中"　　图10-6 王羲之"安"

图10-7 颜真卿"为"　　图10-8 包世臣"为"

再看这两个"为"字。对比一下,左边这个"为"(图10-7)中锋感觉很强烈,所以显得特别厚实;右边这个"为"(图10-8)偏锋较多,所以显得扁平,不够立体饱满。我们尽量少用偏锋。

（二）顺锋、逆锋、逆笔抢锋

图 10-9 是米芾笔下的"年"，有三个横画，注意观察起笔处，上面两个短横画，是顺锋直接落笔。下面的长横画，有逆起笔的动作。要想往右，就先往左，要想往下，就先往上，所以叫"逆锋"起笔。

那么什么是"逆笔抢锋"呢？看褚遂良楷书《大字阴符经》里的"莫"（图 10-10），逆笔抢锋在长横画的起笔处。为什么说是"抢"呢？意即：瞬间快速地逆起，即逆笔抢锋。写"莫"的长横时，起笔处的逆笔抢锋要很熟练，一带而出。一旦慢了，它就迟重、不灵动，这种长横画就没有瘦细的飘逸感。

再看褚遂良临本《兰亭序》里的"可"（图 10-11），第一笔长横，也是逆笔抢锋的动作，显得含蓄浑圆。

图 10-9 米芾"年"　　　图 10-10 褚遂良"莫"　　　图 10-11 褚遂良"可"

（三）藏锋和露锋

看王羲之行书的"欣"（图 10-12），第一笔撇就是藏锋，有一个笔锋逆入的动作，第二笔撇（这里写成竖）起笔是露锋直接下去的，而右边的"欠"第一笔很明显地是露锋起笔。一个字里，笔锋都是藏

图 10-12 王羲之"欣"　　　图 10-13 米芾"画"

或都是露，是很少见的，通常是藏与露并用。这是书法理念，也是人生哲理。如米芾行书的"画"（图10-13），我们看这么多横画，忽藏忽露，变化多端。依靠书写者在快速行笔中的瞬间反应以及笔法的精熟，才能做到这样。

（四）提和按

提和按，是笔锋纵向的、上下的运动。与提按对应的是笔画的轻与重。如王羲之《兰亭序》里的"文"（图10-14），写撇和捺时，明显是一个连贯的提按动作：笔锋按下去，提起来，然后又提起来，由轻到重，按下去。又如黄庭坚的"一篇"（图10-15）的"一"，一横很长，写过去时有明显的提按起伏变化，如水波荡漾。

（五）转和折

转和折在我们今天的硬笔书写中其实是不分的，是一个笔画，但是在毛笔书法中，转与折的用笔有别。折的时候，笔锋在拐角处要有翻折或顿折。转呢，笔锋直接弧线拉过来（笔锋绞转），与写篆书的转弯弧线相似。转的笔法源于篆书，折的笔法最初是从隶书开始的。

图 10-14 王羲之"文"　　图 10-15 黄庭坚"一篇"

图 10-16 米芾"为"　　图 10-17 王羲之"为"

我们看左边这个"为"（图10-16）是米芾写的，折折折，三个折之后来一个转，整体看是折的感觉很强烈。右边的是王羲之的行书"为"（图10-17），折的感觉不像米芾那样突出和明显，把转与折融合在一起，处于"中和"状态。

（六）缓与疾

笔法是一个大体系，它还包含了速度、力度、手上的松紧等方面。

图 10-18　米芾"无"

图 10-19　沈周"无"

图 10-20
米芾"事业"

图 10-21
米芾"竟无"

书写过程中，运笔不是匀速运动，而是时快时慢，有节奏的变化，亦即有缓与疾的变化。

如这两个同样是行书的"无"，看速度，是左边的（图 10-18）疾，右边的（图 10-19）缓。

书写速度的缓与疾，书家之间有别，即使是同一位书家的同一幅作品中，也会有缓与疾的变化。如米芾的行书《虹县诗卷》，看这两个局部"事业"（图 10-20）与"竟无"（图 10-21），有着很微妙的速度变化，细细体会，还是"事业"二字的行笔速度要稍慢一点，"竟无"二字要稍快一点。

二、王羲之与"八面用锋"

我们对笔法有个基本的认知后，再来看王羲之的笔法，至少可以"管中窥豹"了。

世人都推崇王羲之为"书圣"，就书法的笔法而言，王羲之可谓笔法的集大成者。中国书法史上，笔法变化最丰富者当数王羲之。王羲之的笔法，是笔法的巅峰，后学者往往汲取其中的一方面，加以个性化，拓展而成一家。

王羲之善于使用侧锋。因为一方面，侧锋能体现出一种妍美清俊，这是侧锋带来的一个美感特质，前人谓之"侧锋取妍"；另一方面，笔法要想获得丰富的变化，光有中锋是不够的，侧锋用得好才能极尽变化。

图 10-22 是王羲之的《二谢帖》，大量使用侧锋，这个"二"字就是很明显的侧锋，如果你要中锋起笔的话，就不是这样的。它是侧锋起笔，到了后半部分转成中锋。再看王羲之的《丧乱帖》（图 10-23），

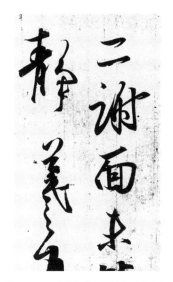

图 10-22　王羲之《二谢帖》（局部）　　图 10-23　王羲之《丧乱帖》（局部）

如"乱"字，也是侧锋为多。

王羲之的特点是大量使用侧锋，侧锋随处可见；但不是不使用中锋，是侧锋与中锋在瞬间不停地转换。

王羲之以审美的自觉，将"侧锋"的使用推到一个前所未有的新高度，使之成为实现自己审美理想的艺术语言。几乎可以说，是王羲之赋予了"侧锋"以新的意义和价值。"侧锋取妍"正与他的审美理想相应。

看这两个"清"字，左边的（图 10-24）明显用中锋多，像篆书一样的用笔感觉，圆浑朴厚，是颜真卿写的。右边的（图 10-25）是王羲之写的，侧锋明显要多，所以显得俊秀飘逸。

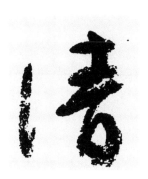

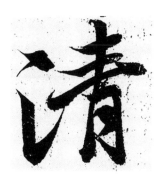

图 10-24　颜真卿"清"　　　　图 10-25　王羲之"清"

王羲之的特点是侧锋瞬即转换为中锋，中锋瞬即转换为侧锋，在起笔之后，行笔过程中很难清楚地去分辨。我的老师黄惇先生将之概括为八个字"即侧即中，即中即侧"。在起笔的时候是比较好分辨的，在书写的过程中，侧锋与中锋随时瞬间转换，几乎很难划分清晰的界限。

王羲之的笔法变化达到了一个巅峰，前人赞誉为"八面用锋"。

"宋四家"中，精于笔法的米芾曾说，他学习书法，学到后来发现还是王羲之的笔法最丰富。王羲之的笔法以《兰亭序》为代表，《兰亭序》最可见"八面用锋"之精妙，一般书法家很难有如此丰富而精微的笔锋变化。

什么是"八面"呢？我们一般的学书者往往都有个用笔习惯：写竖画的时候，从上往下，"很顺"就能写下来了。不仅是竖画，其他如横、撇、捺，沿着左边这张图（图10-26）的箭头所指方向行笔，其实都是感觉比较"顺"的。而沿着右边图（图10-27）的箭头所指方向行笔的时候，会觉得有点别扭，不那么顺了。这有点像打羽毛球或者乒乓球，大多数人"正手"击球感觉会比较"顺"，而反手就不那么"顺"。书法行笔走在像右图所示的这些不太习惯的方向，我们一般人的用笔较少触及，姑且谓之"盲区"。

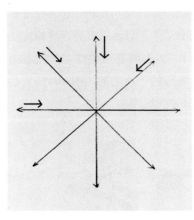

图 10-26 "顺"

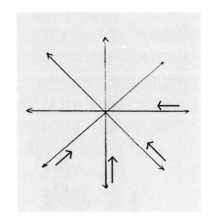

图 10-27 "盲区"

而王羲之的超常之处在于，几乎没有盲区，这是他一个了不起的地方。比如我们写一个草书"当"字，大多数人写最顶上的短竖画时，笔锋所在位置是在左边（图10-28、10-29），这是一种常态。再来看

图 10-28 董其昌"当"　　　图 10-29 孙过庭"当"　　　图 10-30 王羲之"当"

王羲之的"当"字（图 10-30）。单独抽取出来王羲之的"当"字的这一笔，为什么说笔法与众不同？一般人这个笔锋在左边（图 10-31），而他这一笔的笔锋跑到右边去了，见示意图（图 10-32）。

图 10-31 一般人的　　　图 10-32 王羲之的

王羲之的笔法中，像这样的笔法突破了一般人的"盲区"，不过他是"顺势"——顺着前一个字最后一笔的笔势，很轻松自然地带出来的，也谈不上是有意为之，其实是心与手的一种"无为而无不为"状态的呈现。

这种情况，在王羲之这里不是偶然出现一次，而是一种常态。我们没有机会看到王羲之亲自演示"八面用锋"，但是从他留存的书

迹中点画的变化，也足以让我们在想象中领略一番。

我们再看一些例子。

（一）横

看王羲之的"大"（图10-33）与"不"（图10-34），这两个横画有什么特别之处吗？没什么特别之处，是常见的笔法。

再看"集"（图10-35）与"天"（图10-36）。"集"字中间的长横，有点特别：从空中向左下角逆起然后瞬间翻折笔锋顺势向右行笔过去，这个起笔的动作即"逆笔抢锋"。后来的褚遂良大量使用，如在《大字阴符经》里成为常见笔法，源头就在王羲之。

图 10-33 王羲之"大"

图 10-34 王羲之"不"

图 10-35 王羲之"集"

图 10-36 王羲之"天"

"天"的第一笔横，看似寻常其实很难写：起笔时直接切下，随后由轻到重，收笔处笔锋从中间位置轻弹出去。横画的收笔，这样的笔法动作是一般人的"盲区"。所以"八面用锋"，既指起笔处的八面，也指收笔处的八面。

再看这个"一室"的"一"（图10-37），难度可就更大了，露锋起笔，由轻到重，收笔处笔锋轻轻一蹲。这样的笔法，是很少见的。再看"未佳"的"佳"（图10-38），第一横呈三角形，起笔处的笔法与"一"相似，

露锋入纸，由轻到重。收笔处则不同于一的"蹲"，而是由重到轻一下，提笔出锋，就好像"抹"了一下的动作。对照上面的"天"字的第一横收笔，一个是中间位置出锋，一个是下面位置出锋，这都是一般人的"盲区"。像"佳"字这样的笔法，不是特例，又如王羲之的"迁"（图10-39），最上面的横画也是这样的笔法动作。

图10-37 王羲之"一室"　图10-38 王羲之"未佳"　　图10-39 王羲之"迁"

（二）竖

王羲之写的"何"（图10-40），左边竖和右边竖（钩）是常见的。而像"不"（图10-41）字这个竖画，起笔露锋入纸后不漏圭角地调换笔锋，顺势带点弧度下来的，收笔处却是向左掠过来，微微出锋。这样的感觉写出来，好难！他竟然把竖画变形，变得这么独特。

又如"臾"（图10-42）的竖画。垂直而下的竖画，一般人都是起笔处笔尖在左，就像"何"的两个竖画起笔。而"臾"的起笔，是反着的，笔锋到右上方去了，是一般人都不习惯的位置。

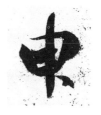

图10-40 王羲之"何"　　　　图10-41 王羲之"不"　　　图10-42 王羲之"臾"

王羲之竖画的用笔，笔锋除了出现在右侧，也会不时地出现在中间。如"当"（图10-43）的第一笔小短竖，"既"（图10-44）最左

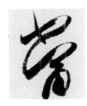

图 10-43　王羲之"当"　图 10-44　王羲之"既"

边的竖,起笔处都是露锋在笔画的中间位置入纸。

再看这里有三个"存"字(图 10-45),哪一个字的竖画笔法最特别?中间王羲之的。左边赵孟頫的和右边陆柬之的是常见的写法。

赵孟頫"存"　　　　王羲之"存"　　　　陆柬之"存"

图 10-45　不同书家笔下的"存"

再看这几个"作"字(图 10-46),我们就只盯着竖画看,笔锋最变化多端的,是哪一个?是王羲之的这个。除了这个字,还有一个也很有变化,那就是米芾的,所以米芾真是深得王羲之笔法的精髓。

欧阳询"作"　　　　王羲之"作"　　　　米芾"作"

苏轼"作"　　　　赵孟頫"作"　　　　黄庭坚"作"

图 10-46　不同书家笔下的"作"

（三）撇

撇这个笔画，在王羲之这里同样变化无穷。像"不"（图 10-47）、"会"（图 10-48）这样的撇，是比较常见的。

图 10-47 王羲之"不"

图 10-48 王羲之"会"

但是，像王羲之的"安"（图 10-49）的这个撇（同时替代宝盖头的点），笔法就有别于他人了，上面是尖的，由轻到重，而且是很重。这个撇，一般人都写成前面重的后面轻，如蔡襄笔下的"安"（图 10-50）。

图 10-49 王羲之"安"

图 10-50 蔡襄"安"

再看"为"字（图 10-51）。王羲之的"为"，长撇画很有特点，它是连续着前一笔，笔锋翻转过去向左下顺势撇出去，还有一波三折的小弧度，手上要非常放松，这样的笔法是与其他书家不一样的。

王羲之"为"

蔡襄"为"

黄庭坚"为"

鲜于枢"为"

图 10-51 不同书家笔下的"为"

又如"知"字（图 10-52）左边的短撇。常见者是像鲜于枢和文徵明这样的笔法：上面重下面轻为常见写法。而王羲之的，则是前轻后重的笔法。米芾也是如此，因为他传承的是王羲之的"八面用锋"。

文徵明"知"　　　王羲之"知"　　　米芾"知"　　　鲜于枢"知"

图 10-52　不同书家笔下的"知"

（四）捺

王羲之的捺画笔法，同样变化多端。

我们先看王羲之这个"林"（图 10-53）的捺画，属常见形态。而"天"字（图 10-54）的捺，乍看很平常，但是细细看收笔处是笔锋在笔画中间位置轻轻地带出来，而不是往上一翘，相当有难度！

再看"大"（图 10-55）这个捺，写成了直线形笔画，特别是捺尾的出锋，是在中间位置出去，真让我们眼界大开。而"慕"（图 10-56）的捺，看它的捺尾，则是笔锋在下边位置出锋。

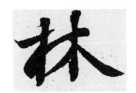

图 10-53　　　　　图 10-54　　　　　图 10-55　　　　　图 10-56
王羲之"林"　　　王羲之"天"　　　王羲之"大"　　　王羲之"慕"

王羲之捺画的笔锋变化，在上下相邻的字里也极少重复。如《兰亭序》里"足不"（图 10-57），"足"字的捺尾，笔锋下出锋，"不"字的捺尾，笔锋轻轻一顿然后上边出锋。一下一上，相映成趣。

以上我们只是举了横、竖、撇、捺的一些例子，就体会到了王羲之"八面用锋"的笔法之妙。八面用锋，意味着起笔处可以使用笔锋任何一个角度入纸，收笔处可以使用任何一个方向出锋，所以，"八"

其实是一个虚数，其实何止于"八"？"八面用锋"意味着在运笔过程中360°无死角，把毛笔的每一个面都用起来了。这样的用笔，带来的结果是点画形态无比丰富，以至于让后来的学书者"如入迷宫"。

王羲之的书法，极尽了用笔（笔锋）的变化。这种万千变化，在一般人（不深解书法用笔者）眼里，很可能不觉得有什么特异之处。但是在像褚遂良、黄庭坚、米芾、赵孟頫、董其昌等深解笔法者看来，几乎是浩

图 10-57　王羲之"足不"

瀚的大海，广无边际，深不可测。可以说，王羲之的书法用笔是"笔法的海洋"。

东汉的蔡邕谈到毛笔，说"惟笔软则奇怪生焉"。毛笔的性能是柔柔的，笔锋是一个圆锥体，蘸了墨水则很温润，可以写出浓、淡、渴、润的墨色变化，更可以写出各种各样的点画线条的形态变化。而王羲之则是第一位充分施展"毛笔的性能"的书法家。就好比乐器，每一种乐器都各有其质性，高明的演奏者总能将其质性充分发挥。

中国的书法，是精致的艺术。王羲之的书法，堪称杰出代表。王羲之笔法（点画）的千变万化，凝结了天地物象的万千变化，他的八面用锋，构建了一个精致、丰富而宏大的笔法世界。

三、颜真卿笔法的"篆籀意"

王羲之之后，名家辈出，它们大都在传承王羲之笔法的基础上，有所拓展。其中一位，我们不得不提的，那就是颜真卿。从整个艺术的境界、高度与内涵来说，颜真卿几乎可以媲美王羲之；从对笔法本身的贡献来说，颜真卿也是书法史上仅次于王羲之的书法家。

前面我们讲到，王羲之实现了从质朴到妍美的一个转变。"古质而今妍"，"今妍"的代表就是王羲之，王羲之之前的可谓"古质"。对比王羲之《兰亭序》（图 10-58）与西晋名家陆机的《平复帖》（图10-59），陆机的笔法显得圆浑质朴，王羲之的笔法则是清新秀逸。到了颜真卿（图 10-60），又复归于质朴，笔法与陆机有些相近了。

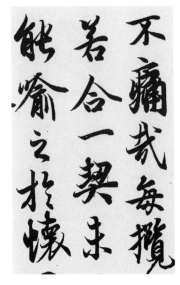

图 10-58　王羲之《兰亭序》（局部）

图 10-59　陆机《平复帖》（局部）

图 10-60　颜真卿《祭侄文稿》（局部）

我们再找一些单字来看看颜真卿的笔法与王羲之的差异。对比一下（图10-61），上边这一排出自王羲之《兰亭序》，下边这一排出自颜真卿《祭侄文稿》。王羲之的笔法，笔锋精致锐利，丝丝相扣，飘逸灵动；颜真卿的用笔很是厚实，苍劲有力，圆浑而有篆籀的感觉。颜真卿的笔法，显然是不同于王羲之的。

颜真卿的伟大贡献，在于他在楷书、行书的书体上不仅汲取了王

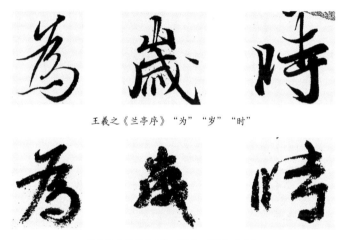

王羲之《兰亭序》"为""岁""时"

颜真卿《祭侄文稿》"为""岁""时"

图10-61　王羲之与颜真卿的笔法对比

羲之的部分笔法，同时还用了篆籀笔法。在"二王"妍美的书法风格之外，结合了自己的性情与时代的气象，审美走向了浑厚雄壮。

篆籀笔法，即意味着中锋用笔多，侧锋少。颜真卿的这种用笔法，也与他师承过张旭有关。唐代李肇《国史补》记载："张旭草书得笔法后，传崔邈、颜真卿。"我们看左边是张旭的草书《古诗四帖》（图10-62），右边是颜真卿的行书《刘中使帖》（图10-63），可以看出二者的传承关系。

就楷书、行书、草书这几种书体而言，在"质—妍—质"这个审美历史脉络中，王羲之处在中间这一环，颜真卿是处在后面这一环，王羲之之前的书家属于前面这一环。

这么说来，颜真卿是历史的倒退，是重复西晋之前的笔法吗？当然不是。我们看西晋书迹楼兰《正月廿四日残纸》（图10-64）的笔法，

图 10-62　张旭《古诗四帖》（局部）

图 10-63　颜真卿《刘中使帖》（局部）

图 10-64　楼兰《正月廿四日残纸》（局部）

图 10-65　颜真卿《祭侄文稿》（局部）

与颜真卿的笔法是有明显差异的。颜真卿的质朴，是经历王羲之"妍美"之后的质朴，是"质中有妍"。看颜真卿《祭侄文稿》（图 10-65）的这个局部，如"归""大""麾""孤城"等字都较多使用了侧锋，笔锋锐利，棱角分明，这是受到了王羲之笔法的影响。就像我们熟悉的颜真卿早期的楷书《多宝塔碑》，清新劲秀，后来的颜体楷书如《颜家庙碑》转向浑厚质朴，与《多宝塔碑》大有不同，但是这种《颜家庙碑》的质朴与汉魏时期钟繇楷书的质朴也有着明显区别。

颜真卿的笔法与王羲之相比，中锋更多一些，王羲之是侧锋更多一些。王羲之侧锋转折的折处，换锋翻折很明显，而颜真卿是转比较多，

这种转与篆书笔法的转比较贴近，也因此，颜真卿的笔法被认为有"篆籀气"或"篆籀意"。

自颜真卿后，书法家的笔法基本未越出以这两家为主体内容的笔法体系。一直到清代碑学的兴起，笔法才出现了一些新内容。

四、清代碑派新法

清代的书法，在书法史上有一个新的艺术变革，那就是碑派书法的兴起。在碑派书法风气的影响下，取法对象开始改变了。学书者在传统的帖学之外，发现了金石碑版上铭刻书法的独特美感——"金石味"。这种金石味的书法，朴实厚重，斑驳沧桑而有历史感。面对这样一种书法，学书者们要通过怎样的用笔去实现这种审美理想呢？

例如北魏楷书《始平公造像记》（图10-66）和三国吴时期的《天发神谶碑》（图10-67），刀感非常强烈，很显然与刀刻有关系，那么学书者该怎么去传递和表达？又如东汉《石门颂》（图10-68）的这种线条，一波三折，苍茫而古拙，这种斑驳感该怎么去表现呢？

这涉及笔法，也涉及笔和纸的材质。

图 10-66　北魏《始平公造像记》（局部）

图 10-67　三国吴《天发神谶碑》（局部）

图 10-68　东汉《石门颂》（局部）

图 10-69 邓石如篆书
《白氏草堂记》（局部）

图 10-70
邓石如草书五言联

对于像《石门颂》这类线条，清代人用长锋羊毫与宣纸，笔法则开创了"裹锋"。起笔时，逆锋入纸，行笔时把笔尖"裹"在里头，让笔锋成"麻花"状，行笔时笔与纸的接触面就能产生一种"沙沙"的涩劲，于是写出来的线条呈现出中间润，两边毛毛的。清代人用这种裹锋书写在生宣上，生宣正可以洇出去，一方面产生比帖学所用材质更明显的渴润对比，另一方面墨水自然氤氲开也与金石碑版书法的朦胧感和苍茫感相似。通过技法与材质两方面的努力，传递他们心中那种金石气的美感。

我们看清代名家邓石如的篆书《白氏草堂记》（图 10-69）就是这样，基本上每根线条都是藏头护尾，墨色则是有一点点洇出去，同时又间杂着一些渴涩的质感。又如邓石如的草书五言联"海为龙世界，天是鹤家乡"（图 10-70），这种线条，要是放在王羲之的体系当中，大家估计会觉得很奇怪，怎么会这么写呢？线条、笔画怎么会变成这种苍苍茫茫、斑斑驳驳的效果呢？这其实是用金石气的线条来写草书，自然与"二王"帖学一路的草书感觉大不一样。

我们再看清代另一位名家何绍基的隶书五言联"蕴真惬所遇，赏心如有余"（图 10-71），线条含蓄、圆浑，行笔中还有一点波曲的感觉。再看他临的《张迁碑》（图 10-72），还有点"抖"，为什么"抖"啊？这种略"抖"的线条，

图 10-71 何绍基隶书五言联

图 10-72 何绍基临《张迁碑》(局部)

并不是有意地"为抖而抖"，而是为了呈现石刻书法久经岁月沧桑后，斑驳迷离的朦胧诗意之美（图 10-73）。书法里的金石味，在何绍基的书法笔墨中得到充分的展现。

那么像北魏《张猛龙碑》（图 10-74）这样的碑刻书法，与同样是石刻的《石门颂》是不一样的，这种强烈的刀感原本是由刀法带来的，那又如何用毛笔来表现呢？晚清名家赵之谦就有办法。

赵之谦的办法是，大量使用侧锋，如他的楷书《憩云楼》（图 10-75）。他写一个横画，

图 10-73 东汉《张迁碑》(局部)

图 10-74　北魏《张猛龙碑》碑额

图 10-75　赵之谦《憩云槎》

图 10-76　赵之谦隶书《张衡·灵宪》四屏（局部）

落笔处使用侧锋切下，而且下笔很重，收笔处顿笔向右下角提笔出锋。写别的笔画，也是类似这样的用笔。这与邓石如、何绍基是大不相同的笔法。赵之谦的这种表现手法，书写很是爽利痛快，在他之前几乎没有人这么写过。

赵之谦书擅五体，他把这种笔法贯穿到了其他书体，如他的隶书（图10-76），用笔也是如此，因此与其他隶书家风格迥异。赵之谦真是个旷世奇才，不仅大胆独造，而且这种创新是有意义和价值的。

由此可见，清代尚碑的审美观和学书观带来的笔法方面的变化，是在"二王"和颜真卿笔法体系之外的一个新拓展。

五、笔法服从于审美

笔法是用来做什么的？是为了实现作书者主体的审美。假如你喜欢写得骨力强一点，你肯定要追求下笔有力；假如你喜欢飘逸一些，你的笔法也会轻灵一些。有什么样的审美观念和追求，就会有什么样的笔法特点。所以是审美主宰着笔法，而不是笔法凌驾于审美。书者心画，笔法就是用来完成心画的手法。

但不论一个人有着怎样的个性化审美追求，都不能离开书法共性审美理想的基础，所以审美观念具有双重性。一方面是共性的追求，如苏东坡提出来的，理想的书法需要"神、气、骨、肉、血"。这是任何风格类型的书法都需要的。另一方面是个性化的审美追求，这种审美理想最终体现为一个人艺术感觉的独特表达。

例如唐人写经小楷《法华经》（图10-77），大家可能感觉"哇，写楷书就应该像这样点画、结构精当到位！"这样的楷书，自然是有功力也有美感的，唐人写经小楷整体而言都有类似这样的审美共性。

再看南宋姜夔的小楷（图10-78），完全是另外一个感觉，更加注重自我的微妙感觉的表达。这独特的表达，有没有共性呢？有，用笔、结构、章法都有。

谁更体现了独特的个性呢？显然是姜夔的。

所以看某一个书法家有没有成就，判断的首要前提是有没有共性，有共性即意味着进入了书法的"正轨"，然后再看他有没有自己的独特表达，即建立在笔法的共性基础上的个性化呈现。

图 10-77
唐人小楷《法华经·方便品》（局部）

图 10-78
姜夔小楷《跋王献之保母帖》（局部）

又如苏东坡的行书（图 10-79），非常有特点。他的审美是怎样的呢？他有诗句道："短长肥瘦各有态，玉环飞燕谁敢憎？"（《孙莘老求墨妙亭诗》）杨玉环的身材趋向丰腴，赵飞燕身材身轻如燕，他觉得"短长肥瘦各有态，玉环飞燕谁敢憎？"晋唐人的行书，总体来说是偏于瘦硬挺拔的，但是到苏东坡这儿转变了，变得丰腴了、雍容了。这种审美导致了他独特的书法风格及笔法的个性化特点。如果他的审美还是延续瘦硬，就不会这么写。

同样，姜夔的词那么清空，那么玲珑剔透，那是因为他有这种审美追求。这种审美追求不仅在词中得以体现，在他的楷书中也得以体现。

有的学书者，往往只顾着埋头练习，几乎从不考虑审美问题，总是期待"老师告诉我这个怎么写，我们跟着练就行了"。那么，到底往哪儿练呢？方向在哪儿？如果没有方向，就会像茫茫大海上迷失方向的船只。所以说审美是"指挥"着技法的，而审美的方向终究要靠自己去找寻。

作为"宋四家"之一的黄庭坚，书法（图 10-80）独树一帜，矫矫不群。他的字，特别有一种宏阔的开张之势。黄庭坚的笔法，沉着痛快而又有流水般的波动感，因为他有他自己独特的审美追求。黄庭坚的审美，主张自出新意，放而能收，追求一种"有余意"的韵味。

当我们讲到笔法，讲到王羲之、颜真卿的时候，大家可能会觉得这一辈子恐怕都难以企及。大概率是如此。但是我们需要换一个角度去思考。笔法一定要学成王羲之那样的吗？当有些书法家追求笔法"八

面用锋"极其丰富的时候，另一些书法家则开始追求做减法，为什么就不能简素一点呢？你追求的审美，与你的笔法是一致的。如果我本来就是想追求简约之美，那么笔法也可以简约一些。

比如明代书法名家王宠，以小楷名于书史，笔法就是以简练取胜。

我们看他的笔锋细节，肯定没有赵孟頫丰富，甚至也没有唐人写经的笔锋那么多变，但是你看他的小楷作品的时候，还是会被他这种简洁、朴素的笔法的空灵气息深深吸引。下面这幅小楷《琴操十首册》（图 10-81），纯粹、宁静、凝练，没有什么繁复的东西。

不只王宠，还有八大山人。八大山人早年的小楷（图 10-82），很明显有王羲之笔法的影响，笔法以侧锋取势，妍美多姿，但到了后期的小楷，做减法了，笔法很是简省。

我们看他的小楷《心经》（图 10-83）。很少见笔锋灵动多变，但是很有一种质朴、天真的独特气质。你要去慢慢品，才能体会个中道理。它不是以单个笔画的横、竖、撇、捺的"好看"来吸引眼球，而是造成一种独特的气息、气质、味道，来把我们引入

图 10-79　苏轼《中山松醪赋》（局部）

图 10-80　黄庭坚《寒山子庞居士诗帖》（局部）

图 10-81
王宠小楷《琴操十首册》（局部）

图 10-82　八大山人小楷《内景经》（局部）

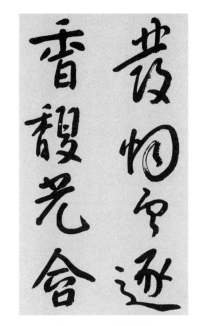

图 10-83　八大山人小楷《心经》　　　　图 10-84　八大山人行书

他的小楷的世界中去。八大山人的行书（图 10-84）也是这样。这样的书法家其实也是很有智慧的，他有着自己独立的思考，书法最终表达的是他那种很独特的生命慧觉。

纵观书法史，名家的笔法皆有其独特处。说到底，笔法的独特即是书家独特的审美理念与艺术感觉的映现。我们很多人学习书法，虽然练得很勤，但可能从来没想过：笔法何为呢？

笔法是服从于审美的。所以，一部书法史，同时也是一部笔法流变史，一部审美观念史。

六、笔法的"变"中有"定"

虽然不同的书法家，笔法各有其特点，但是有一些基本原理是需要共同遵循的。赵孟頫曾说，"用笔千古不易"。这个"易"，从赵孟頫整个书法审美体系去理解的话，是"变易"的意思。千古不易，即千古不变。为什么用笔是千古不变的呢？这个"不变"不是用笔细节的不变，而是核心原理的不变。所以，清代名家恽南田说："古人笔法渊源，其最不同处最多相合。"（《南田画跋》）这也是站在笔法的

核心原理的层面说的。

所以，我们学习书法，笔法的最基本的"底线"要能守住。这个最基本的底线就是"如锥画沙"。

书法史上，不管是哪种风格、哪种审美追求以及哪种个性化的用笔，点画、线条有骨有力，圆浑饱满有立体感，这是共性的基本要求。要达到这个基本要求，用笔就要"如锥画沙"。书写的过程，毛笔在纸上"如锥画沙"，是怎样的形态和感觉？我们在前面第八章"骨、肉、血"中详细谈过。最基本的一点是，笔锋在纸上行笔的运动过程要保持用笔锋书写，时刻感到是笔锋在发力，感受到笔与纸张的触感和弹性——古人谓之"遒劲"，即有弹性、有韧劲的力量，就像跳芭蕾舞一样；同时又是很轻松的书写感觉，用的不是蛮狠之力。这种感觉，即"如锥画沙"。书写能"如锥画沙"，点画、线条则有骨有力，圆浑饱满而有立体感。所以米芾说："得笔，则虽细为髭发亦圆；不得笔，则虽粗如椽亦褊。"（《群玉堂帖》米氏手迹）你会用笔了，"虽细为髭发"，笔画也是圆浑饱满遒劲的；如果你不会用笔，即使把笔画写得很粗，也是像一片纸一样扁平地趴在上面。得笔，即意味着掌握了"如锥画沙"的用笔感觉。

例如同样一个"明"字（图10-85），不管是哪一种书体，不管书写时的笔锋怎么变化来变化去，不管是粗笔画还是细笔画，皆须用笔

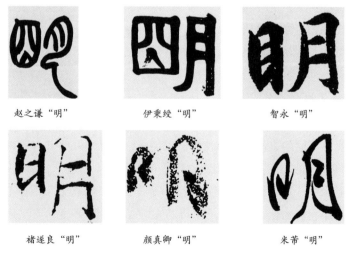

赵之谦"明"　　　　伊秉绶"明"　　　　智永"明"

褚遂良"明"　　　　颜真卿"明"　　　　米芾"明"

图10-85　不同书家笔下的"明"

图 10-86 王羲之　　　　　图 10-87　颜真卿　　　　　　图 10-88
《兰亭序》（局部）　　　　《祭侄文稿》（局部）　　　　赵之谦"憩云"

遒劲，如锥画沙，从而获得圆浑饱满的立体感，这是最核心的，也是
最基本的。

　　再比如王羲之的《兰亭》（图 10-86）、颜真卿的《祭侄文稿》（图
10-87），赵之谦的"憩云"（图 10-88），刀感也好，篆籀气也好，清
秀飘逸的"八面用锋"也好，不管怎样，笔尖如锥画沙，如同在纸上
跳芭蕾舞，这种感觉都是不可或缺的。

图 10-89　　　　　　　　　图 10-90
王羲之《兰亭序》（局部）　　赵孟頫临《兰亭序》（局部）

293

再来看赵孟頫怎么学王羲之《兰亭序》，对照一下。哪个笔法更丰富？

王羲之的（图10-89）更丰富。赵孟頫有没有完全学到王羲之的"八面用锋"呢？没有。但是，尽管赵孟頫不及王羲之笔法丰富，但是笔法中"千古不易"的"如锥画沙"这一核心原理，完全做到了。这种感觉，对王羲之与赵孟頫（图10-90）是共性的存在。

所以，"如锥画沙"是有一定维度的，不是固定于某一个"点"。学会了"如锥画沙"，到运用精熟的时候，每个人的感觉也是不一样的。这是书法用笔的魅力之一，可以在一个基本的框架下尽情地发挥。今天我们评价说某个人的书法线条质量"好"，你不要因此就以为线条质量是有一个标准范式的。那样就会导致"一定要这样，我写不成这样就肯定不对了"的误区。线条的质感或质量是有一定维度的，但"如锥画沙"的用笔感觉因人而异。徐渭笔下的线条的质感，跟苏轼、董其昌的质感不同；何绍基笔下的质感，跟赵之谦也不一样。所以，它既是"有定"的——"定"的是基本定理，但也是"无定"的——在具体细节的表现上，每个人可以作自由的发挥。

第十一讲　书写过程

课程视频

书法也叫"写字"。我们通常对"字"关注得多，即主要关注写字的结果——作品，而对"写"——"过程"本身关注较少。你平日里也可能听很多人说过，练字可以修心养性。这样的说法，主要就是基于书写过程而言。曾国藩也是擅书者，他的《治心经》谈到书写可以怡养心神："写字时心稍定，便觉安恬些，可知平日不能耐，不能静，所以致病也。写字可以验精力之注否，以后即以此养心。"在每日习字的过程中，调养生命，既在生理层面，也在精神层面。

书写，用的是手和笔，同时也是心灵活动的过程，是一个心与手并用的活动过程。明代书家费瀛《大书长语》说：

> 书者，舒也。襟怀舒散，时于清幽明爽之处，纸墨精佳，役者便慧，乘兴一挥，自有潇洒出尘之趣。

读到这段话的时候，练过字的人大都心领神会，觉得真是说到自己的心里去了。没有练过的，兴许也会被激起练字兴趣。书写这项活动，竟可以让书写者的心和手有如此雅趣。

清代书家周星莲《临池管见》也说：

> 后人不曰画字，而曰写字。写有二义。《说文》："写，置物也。"《韵书》："写，输也。"置者，置物之形；输者，输我之心。两义并不相悖，所以字为心画。若仅能置物之形，而不能输我之心，则画字、写字之义两失之矣。

中国的汉字源于自然，取法天地物象，所以说"置物之形"。"输者，输我之心"，写字不是一项重复的体力劳动，而是心灵和性情的表达，一个写物象世界与写我心中世界合一的过程。至少，理想的状态是这样的。

书写过程本身，心与手是最重要的一个方面。此外，不同的书体、不同的审美观念等因素也会对书写过程产生影响。书法，相对于其他艺术，还有一个特别之处，注重临古。临古作品在古人书法中占比极高，所以临古的过程本身也值得关注。这一讲，我们着眼于书写过程本身，来作一番探析。

一、书体不同，书写感觉有别

就书写过程本身而言，历史上，草书是五种书体最先受到关注的。时间是在东汉。你可能很疑惑，为什么会是草书？东汉灵帝光和年间著名的辞赋家赵壹也很难理解，所以他专门撰写了一篇《非草书》。这篇文章，本意是为了抨击当时社会上出现的一种疯狂痴迷草书练习的风气。要感谢赵壹这位文章好手为我们留下当时场景的精彩画面：

> 专用为务，钻坚仰高，忘其罢（疲）劳，夕惕不息，仄不暇食。十日一笔，月数丸墨。领袖如皂，唇齿常黑。虽处众座，不遑谈戏，展指画地，以草刿壁，臂穿皮刮，指爪摧折，见腮出血，犹不休辍。

读到这场景，真是难以想象，东汉的草书竟然可以热到这个份儿上：废寝忘食，十天一支笔，一个月好几块墨，弄得自己"唇齿常黑"。大家聚在一起的时候主要也就是研讨草书，别的也没什么好聊的。大家一起"展指画地，以草刿壁，臂穿皮刮，指爪摧折，见腮出血，犹不休辍"。为了这份热情和痴迷，连皮肉之苦也受得住。

修习草书，痴迷若此，那么获得了哪些"好处"呢？赵壹《非草书》说：

> 且草书之人，盖技艺之细者耳；乡邑不以此较能；朝廷不以此科吏；博士不以此讲试；四科不以此求备；正聘不问此意；考绩不课此字。善既不达于政，而拙无损于治，推斯言之，岂不细哉？

你看，这么忘我地专注练习草书，对社会的贡献，对个人的功业，根本就没有什么意义。既然如此，为什么还要受苦受累，废寝忘食地练习草书？因为他们在自我的精神上获得了极大的满足和愉悦。赵壹哪里能体会到这些草书狂热分子的"自得其乐"呢？就像我们今天好多人学习书法，家人不理解："你怎么还不吃饭？""你怎么天天制造废纸？"

汉代人的草书（图11-1），今天还见得到。看当时的草书简，一行下来，上下气势通贯，酣畅淋漓，要是写篆书、隶书哪能有这么痛快、流动？

所以，要是换一个角度看东汉赵壹这篇《非草书》，恰恰印证了"书写过程本身即是意义"。草书这种书体带来的书写过程中的快感，是

图 11-1　居延汉简《永元器物簿》（局部）

篆书、隶书难以比肩的。

清代的周星莲《临池管见》中讲到："若行草，任意挥洒，至痛快淋漓之候，又觉灵心焕发。"周星莲真能说到"痛点"，草书和行书的书写过程中，那种灵性焕发的愉悦感受，自己练习过一段时间后便能体会到。

那么楷书呢？楷书的书写是另一种感觉了，它与篆书、隶书相似，"作书能养气，也能助气。静坐作楷法数十字或数百字，便觉矜躁俱平"。（《临池管见》）因为相比草书，楷书更讲究秩序感，所以它可以像篆书、隶书那样收摄心意。书法五体，篆、隶、楷书属同一类，是向内的；草书和行书属同一类，是向外的。这是一个大致的情况，当然每个书写者还会有些差异。

你看明末清初书家傅山的小楷《金刚经》（图 11-2）。傅山以草书名于书史，他的草书（图 11-3）豪放至极，但他写小楷的时候，却是如此宁静、从容、淡定，可见他在书写不同书体时完全是两种极端的状态。

写篆书也与此相类似。比如清代王澍的《临石鼓文册》（图 11-4），

信不佛告須菩提莫作是說如來滅後五百歲有持戒修福者
見如來須菩提莫作是說如來滅後五百歲有持戒修福者
相即非身相佛告須菩提凡所有相皆是虛妄若見諸相非相即
身相如來不不也世尊不可以身相得見如來何以故如來所說身
如是不可思量須菩提菩薩但應如所教住須菩提於意云何可以
上下虛空可思量不不也世尊須菩提菩薩無住相布施福德亦復

图 11-2 傅山小楷
《金刚经》（局部）

图 11-3 傅山草书《凭高瞰
迴天怡心七言诗轴》

图 11-4 王澍《临石鼓文册》（局部）

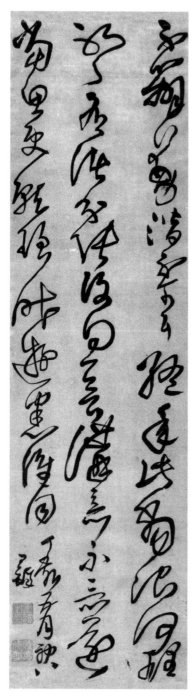

图11-5　王铎《临张芝草书轴》

一笔一笔很从容、很享受的样子，感觉那番天地就属于他，恨不得什么人都不要来打扰，沉醉其中。

王铎跟傅山是同时代的，他们每个人都有对自己的书写的内心感受。例如王铎在草书《杜甫瞿塘两岸诗卷》写完了以后，实在是太激动了，忍不住跋了一段长文："草书须意兴爽然，形体和畅。如登吾嵩顶长啸时光景，然后落笔。不然机滞，神不飞动，止可写行书。有意无意，不可书草也。"这是王铎的一段草书书写感言。如同在嵩山山顶长啸，与天地相应，此时此刻，唯我独尊，王铎的草书挥毫的巅峰体验，令人向往。

所以我们看书法，不能只关注结果，还可以揣摩这个书家当时的书写过程，跟随着他的笔触感受其中的心手状态。

我们看王铎这一幅《临张芝草书轴》（图11-5）。用前面我们说的"变而贯"的章法来看，此幅草书真是极变化而又极贯通，一行下来，笔势连绵不断，彻底"改造"了范本。在王铎这样的一种挥洒中，你会感觉到笔势的飞荡和游刃有余，真的感觉到要飘飘欲仙，从纸面上升跃起来。这是中国艺术的一大特点，也是中国哲学的精神特质之一。20世纪哲学家方东美在《原

图 11-6　唐寅《行书绝句》四条屏

始儒家道家哲学》中讲到："道家在中国精神中，乃是太空人，无法局限在宇宙狭小的角落里，而必须超升在广大虚空中纵横驰骋，独往独来。"所以我读到王铎的草书，就想到方东美的"太空人"的概念。王铎在书写当中获得了在广大虚空中"纵横驰骋，独往独来"的感觉，这八个字真的是把我们写行、草书过程中内心与手、笔融合一体的腾跃感表达出来了。王铎说草书的最好感觉是"如登吾嵩顶长啸"，不正是如此境界吗？

　　行书，则是介于楷书跟草书之间。楷书讲究笔笔到位，趋于理性；草书则最是浪漫，感性最多。行书的书写感觉，介于理性和感性、现实和浪漫之间，与我们日常的生活状态比较相像，从容自在，平和洒脱，所以行书作品是最多的，如唐寅《行书绝句》四条屏（图 11-6）。

二、观念影响书写

　　南宋的大儒朱熹曾评价北宋的书法，说"字被苏、黄胡乱写坏了"。

图11-7　蔡襄《山堂诗帖》

苏即苏东坡，黄即黄庭坚。今天我们赞叹不已的苏轼与黄庭坚，没想到在朱熹眼里，不属书法正道。那么朱熹觉得谁是书法正宗呢？蔡襄。朱熹在《朱子语类》中说："近见蔡君谟一帖，字字有法度，如端人正士，方是字。"蔡襄的书法（图11-7），确实是很有法度，字形结构承了颜真卿的衣钵，笔法则受王羲之的影响比较多。他的审美平和典雅，属于中规中矩的审美，就如朱熹说的"端人正士"。而苏轼、黄庭坚则与这样的书法不是一个类型。

看苏轼的行书（图11-8），东倒西歪的，还"肥"成这样，这是对正统审美的一种背离，但这恰恰也是苏轼书法的意义所在。苏轼的审美理念，主张"诗不求工字不奇，天真烂漫是吾师"，主张"我书意造本无法，点画信手烦推求"。有这样的独特观念，才有那样特立独行的书法。

再看黄庭坚的行书，"瞎驴吃草样故草此"（图11-9），是《诸上座帖》的一个局部，比苏轼更为特别。他的书写，行笔过程如舟人荡桨，波折行进，曲直相间。黄庭坚的理念是怎样的呢？《山谷题跋》中有云：

图 11-8
苏轼《李白仙诗卷》（局部）

图 11-9
黄庭坚《诸上座帖》（局部）

往时王定国道余书不工。书工不工，是不足计较事，然余未尝心服。由今日观之，定国之言诚不谬。盖用笔不知擒纵，故字中无笔耳。字中有笔，如禅家句中有眼，非深解宗趣，岂易言哉。

黄庭坚的书法，特别注重"擒纵"之势，纵横开阖，雄放飘逸。从结构说，字形结构内"擒"外"纵"，呈辐射的态势；从笔法说，舒展开张而又曲折有余意；从章法说，极纵放之字与极收蓄之字"镶嵌"在一起。可以说，正是由主观上的"擒纵"理念，形成了独特的"山谷体"书写过程与风格。

那么朱熹自己呢？他倒是与蔡襄书写的路子相近。朱熹的书法（图11-10），与我们今天相比，当然算很好的，但是跟苏、黄相比，就让人觉得个体的独特性完全没有释放出来。我们不能因为朱熹是南宋大儒，就觉得他在书法上也必然是大家巨匠。在书法史上，苏、黄的成就和影响远高于朱熹。

所以，观念是会影响书写的。儒家的观念、道家的观念，你偏好哪个，书写也会受一些影响。董其昌《画禅室随笔》曾经说他的前辈书家陆深作书，"虽率尔应酬，皆不苟且，常曰：'即此便是写字时须用敬也。'吾每服膺斯言。而作书不能不拣择，或闲窗游戏，都有着精神处，惟应酬作答，皆率意苟完，此最是病。今后遇笔砚，便当起矜庄想。""虽率

图 11-10　朱熹《卜筑帖》（局部）

图 11-11　董其昌行草书《小赤壁诗册》（局部）

尔应酬，皆不苟且"，哪怕是应酬的作品，都不苟且，写字的时候要用恭恭敬敬的这种态度。董其昌对书法也有他自己的理念："字须奇宕潇洒，时出新致，以奇为正，不主故常。"所以，董其昌是很调和的：一方面要用敬，笔笔不苟；另一方面又有一种"潇洒奇宕"的追求。

我们看董其昌的行草书《小赤壁诗册》（图11-11），每个字都不正，每个字都很洒脱，整篇章法飘逸流畅。每一笔都经得起挑剔，笔笔严谨，笔笔放纵，这就是董其昌的特点。他把儒家"用敬"的理念跟道禅的"潇洒"结合在一起，所以学董其昌既可以学到精谨的法度，也可以体会到潇洒的精神。

再看徐渭的行草（图11-12），又是另外一种感觉了，点画和字形不像董其昌那么严谨有度，但是自有其独特的笔墨胜境。一般人根本写不出他这般纵横奔放、奇崛恣肆，甚至临习他的书迹都觉得"力不从心"。他的书法如绘画，他的绘画如书法。书法与绘画在徐渭这里，

图11-12 徐渭《草书春雨诗卷》（局部）

图 11-13 徐渭《花卉卷》(局部)

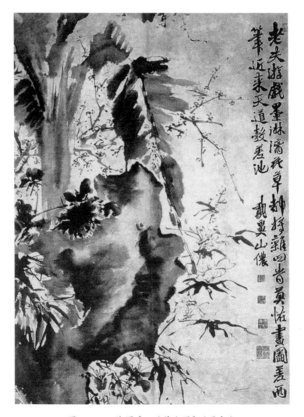

图 11-14 徐渭《四时花卉图》(局部)

几乎要突破各自的临界点，走向融合。如他的《花卉卷》（图11-13），看到这些飞舞、恣肆涂抹的笔触，我们能强烈感受到徐渭当时以狂草的方式去奋笔疾书，画非画，直是"畅写"胸中逸气。

再看徐渭的《四时花卉图》（图11-14），题跋很有意思——"老夫游戏墨淋漓"。在徐渭看来，书法也好，绘画也罢，其实都是"墨戏"或"戏墨"。有了"戏"笔、"戏"墨这样的观念指引，便毫无负担，便可以将自家的性情自然流露于笔端了。所以，有什么样的审美，往往就会有什么样的书写过程。

再看他的行草《七言诗轴》（图11-15）："天产奇葩在空谷，佳人作佩有余香。自是淡妆人不识，任他红紫斗芬芳。"笔笔在跳跃奔走。单个

图 11-15
徐渭行草《七言诗轴》（局部）

字拿出来，像"在""空"好像还有点"丑"，但整体看，巧拙相参，生意十足。就像前面我们讲章法的时候刘熙载说的，"诗文怕有好句，惟能使全体好，则真好矣。书画怕有好笔，惟能使全幅好，则真好矣"，徐渭的书法，正是"全幅好，则真好"的代表。不过，像徐渭这样的"笔墨游戏"的态度，不是一般人能做到的，它需要"勇于不敢"的胆气。

三、临古：改变自我、提升自我的过程

临古，是汲取前人书法的共性经验——"见贤思齐"。经典的书法作品，不仅是技法上，也是心灵上的。我们临古其实是在技法

图 11-16
赵孟頫临《怀仁集王羲之圣教序》（局部）

图 11-17
王铎临《怀仁集王羲之圣教序》（局部）

图 11-18　王羲之《小园帖》

和心灵两方面获得提升。取法乎上，即是"从古人游"。所以，随着临古过程的深入，我们越来越能感受到与前贤的对话，越来越能感受到书法这门艺术的独特魅力。如果没有临古的过程，不仅在技法上徘徊于大门之外，而且在心灵上也永远感受不到先贤书法的美感特质。

图 11-16、11-17 是赵孟頫和王铎临的《怀仁集王羲之圣教序》，他们都经历过"从古人游"的阶段：通过临古的过程，获得书法的共性法则，体会书法艺术的神韵，然后让自己随手写出来的作品，也能够具有一种古意——古今相传的书法共性美感。在这个过程当中，不停地改变自我，提升自我，逐渐地，书写也就愈加自由，那些规矩到自己身上变为"从心所欲不逾矩"了。

如果说王铎临《怀仁集王羲之圣教序》还处在"打磨自己"的"朝圣"阶段，那么像这幅草书竖轴，节临王羲之草书《小园帖》，王铎简直到了"唯我独尊"的阶段了。王羲之的原帖（图 11-18）是手札小字，王铎轻松自然地展大临成了精彩巨制（图 11-19），这是

图 11-19
王铎节临王羲之《小园帖》

图 11-20　朱大有临王羲之《十七帖》（局部）

在精熟法则之后的自由。若是不看文字内容，你完全想不到它是一幅临帖之作。

所以我们临古，首先要入古，到了熟练之后，你跟古人就合在一起了，你就被范本改变了；再往后，越来越熟练的时候，你就开始改变范本。这也就意味着，你在范本与自己之间找到了一个平衡点，这个平衡点随着自己技法的熟练和时间的推移，越来越远离范本那一边，越来越倾向你这一边。这时，你的书写过程（临帖）也就愈加自由了。

如明代书家朱大有临王羲之草书《十七帖》（图 11-20），笔法纯熟，无挂无碍，不见丝毫凝滞。这样自由的书写，哪像是临帖，心手纯然进入顺其自然、顺势而为的状态。

所以，临帖的过程与状态，一开始是"仰望古人"，心手不自在；逐渐地，进入"与古人相对而晤"；最终，达到"恨古人不见我"，心手获得大自在的境地。

四、书写的理想境界：心手双畅

清代的刘熙载说，书法的境界，"练手"——手上的技法练到纯熟，还不算什么，更重要的是"练神"，即书写时精神的忘我和澄明。这种体验，学书者可能也曾体验过：练着练着，突然发现"哎呀，要上班了，要迟到了"，时间过得特别快，因为专注和投入，忘记了周围的一切。

写书法有没有挫折？有。每个学书者都曾遭遇过"瓶颈期"的烦恼。即使是大书法家如米芾也曾感慨，一幅字写了三四次，仅有一两个字满意。尽管如此，书写带给他的愉悦仍是无与伦比的。米芾《自叙帖》说自己"一日不书，便觉思涩"，一天不写，就感到心神不通畅，好像缺了点什么。书写，已经融入血液里了。米芾的《元日帖》（图11–21），就是他大年初一写的。别人可能会想，大年初一也练字，会不会是苦行僧式的生活？非也。这在米芾是一个戏笔弄墨、享受书写的过程。

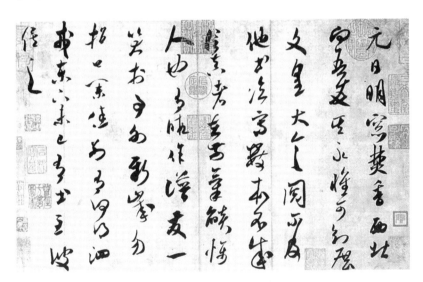

图11–21 米芾《元日帖》

书法的学习过程，固然会有很多挫折，但是理想的书写境界永不变，那就是心手双畅。孙过庭在《书谱》里描述了这样一种心手双畅的感觉：

图 11-22.1
朱大有临作

图 11-22.2
学生临作

心不厌精，手不忘熟。若运用尽于精熟，规矩谙于胸襟，自然容与徘徊，意先笔后，潇洒流落，翰逸神飞，亦犹弘羊之心，预乎无际；庖丁之目，不见全牛。

弘羊即桑弘羊，汉代有名的政治家。规则法度运用到了精熟的阶段，就可以像就像桑弘羊一样，心神舒展到寥廓长远，无所障碍；也可以像庖丁解牛一样，不见全牛，纯然是心和手的舞蹈，完全进入审美的自由之境。

例如，我们看两幅临王羲之《十七帖》的书作（图 11-22.1、11-22.2）。哪一幅更好？左边有精熟的感觉，游刃有余，很是洒脱；右边还不够精熟，就没有办法做到心手双畅，所以行气还有点滞。

书法中心手双畅的状态，很像美国心理学家米哈里（Mihaly）提出的"心流"体验，全神贯注，忘记了周围，忘记了时间的存在，整个人沉浸在书写之中。杜甫《丹青引赠曹将军霸》有句云"丹青不知老将至"，书画家沉浸在自己的艺术中，无数次的心流体验，一转眼，发现"哎！我怎么就老了啊！"犹忆当年初学书画时，可是一个小年轻，时间过得真快！

五、书写与节奏

书写的过程，到底有什么魔力，让这么多人醉心不已？

一个重要原因是，书写的过程是像音乐、舞蹈那样有节奏韵律的运动过程。就像宗白华先生说的，中国书法是节奏化了的自然。

节奏体现在哪些方面呢？

节奏体现于书写的整个过程。从最细微的点画、线条，到一个字、一行字，以及一篇的章法，无不有节奏参与其中。

（一）曲线之美

篆书美感的一个重要方面在于线条，线条大量使用曲线，间用直线。书写的过程，可谓"拉线条"。

例如，赵之谦笔下的篆书"诎"（图 11-23），左右两边各自对称，圆转回环，尤其右边的"出"，平行的弧线，蜿蜒波荡。一旦写熟练了之后，自己的内心也会跟着毛笔一起，感觉像走在园林里面的小径上一样，流转自在。

又如吴让之写的"说己之长"（图 11-24），线条清新脱俗，凝练纯粹，极具曲线的律动感。清代的篆书家，大都强调把行、草书的书写节奏感带进篆书的书写。所以当你学过行、草之后，再来写篆书与隶书的时候，节奏感会更加突出。

在隶书当中也有这种曲线之美，比如东汉的隶书名作《石门颂》（图 11-25），线条几乎无一直线，笔笔带着波动。由于是刻在摩崖上，相比一般的隶书碑刻，它的线条更能产生斑驳迷离的波动感。

图 11-23　赵之谦"诎"　　　　图 11-24　吴让之"说己之长"

图 11-25　东汉《石门颂》（局部）

图 11-26　何绍基隶书五言联

图 11-27　南朝《瘗鹤铭》（局部）

图 11-28　黄庭坚《松风阁诗卷》（局部）

　　清代一些书法家，如何绍基，就有意识地去追求这样的美感（图11-26）。他的笔画通常不是直线行进的，而是有一种一波三折的波

浪感,行笔过程中上下起伏的动作与左右摆动的动作微妙地融合一体,这样就强化了笔画和线条的节奏美感。

又比如楷书名作《瘗鹤铭》(图11-27),也是由于石刻的原因,造成了笔画中斑驳和律动的特殊效果。后来的书法家,因为迷恋这种效果,哪怕在纸上面,也要去获得这种美感,最典型的即"宋四家"之一黄庭坚(图11-28)。

黄庭坚特别推崇《瘗鹤铭》,他从《瘗鹤铭》中看到了章法的收放自如、字势的欹侧和开张、点画的曲直相间。那么怎么才能用笔写出来呢?他曾有意识地观察船工荡桨,桨在水中受阻了之后,不是直接过去的,在水里面它是这样荡过去的,所以他是从船工荡桨的动作里悟到了笔法。

你看黄庭坚笔下的"令"字(图11-29.1),一撇一捺,极力开张,有无限延展之势。但是这么张力的笔画,却又不是直线条的表达,而是带着一种波曲流动,含蓄柔和地写出。面对这么有节奏律动的笔画,观者的内心很难不随之一起波荡起来。又比如"筑"(图11-29.2),这个字的"亮点"在哪里?中间的一长横。这一横,如水波起伏,整个字都有微微晃动起来的感觉,这是他对笔画的"曲"的追求,具有一种音乐起伏的节奏感。从书写的效率来说,波曲行笔不如直线行笔

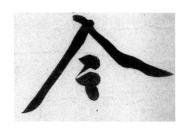

图11-29.1 黄庭坚"令"

图11-29.2 黄庭坚"筑"

高,但是波曲行笔可以带来不同于直线的节奏美感。

(二)单字结构亦有节奏

我们如果对一个字的书写过程——运笔过程作细微观察的话,可以看到它是起止、提按、缓急、长短、顺逆、起伏、收放、连断等运笔动作的组合。

图 11-30.1
褚遂良"天"

图 11-30.2
褚遂良"物"

图 11-31
王羲之《兰亭序》"将"

比如褚遂良的楷书《大字阴符经》。这件书迹，不论是不是褚遂良的真迹，都不失为一件楷书精品。我们从用笔动作的细节来看《大字阴符经》里的"天"字（图 11-30.1），上面一横，轻、重，出去，下面一横细细的，带上去，"哗"撇下来，然后捺出去，这个粗细、轻重、提按的对比，就是一种节奏的关系。再比如"物"字（图 11-30.2），左边撇、横带上去，竖下来，再提带上去，是连的；右边是断开的。左边连的多，右边断的多。连和断、转和折，这也是节奏。

再如看王羲之《兰亭序》里的"将"字（图 11-31），第一笔点，压得很重，笔锋带上去，横切笔锋写竖钩，快速一竖到底，稍停后迅捷出钩，然后是一个侧锋斜切入纸压笔向右笔锋一弹出锋；右边部分，上面是连续使转，笔锋再一带而出写下面的"寸"；"寸"的横画收笔处翻折笔锋，带过去由轻到重写"竖钩"，出钩之后提笔空中落下写出最后一个笔画"点"。在这一个"将"字里，从第一个笔画"点"到最后一个笔画"点"，书写过程经历了提按顿挫、翻折使转、轻重缓急等多种笔法动作，形成了贯通一体的节奏变化。

（三）一行的律动

从一个字扩展到一行字，书写过程同样是一个有节奏的运动过程，而且愈加丰富多变而细微。这里是从王羲之《兰亭序》一行里截取的一个局部（图 11-32）："足以极视听之"。"足"字很重、很大，最后一笔舒展纵放；"以"字，很轻盈；"极"字，则比"以"字稍微要重一点；"视"字呢，左边部分收，右边部分放，左边重，右边轻，"撇"和"竖弯钩"夸张而伸展；"听"字，非常轻盈、玲珑，靠的是笔锋带出来；最后这个

图 11-32
王羲之《兰亭序》（局部）

图 11-33　王铎行草
《高适七绝诗轴》

"之"字，小一点，字形窄窄的。这一行写下来，具有大小、轻重、收放、阔狭等阴阳对偶的变化，从而形成了一种节奏的关系。所以善于临帖者，临一整行的时候，眼里首先看到的是这些节奏关系，而不是作为一个一个文字符号的"足以极视听之"。也因此，临帖的时候，一旦进入范本

图 11-34　王铎《赠郑公度草书诗卷》

图 11-35　曲折多变的不规则行气线

的章法节奏后，你会发现自己往往被节奏带着走了，写着写着，反而不那么在意自己到底是在写哪个字了。

　　一行里的章法节奏变化，也可以通过"行气线"得到部分呈现。"行气线"是什么呢？是从上到下，一行字的笔势和字势的走向，我们可以沿着每个字的走势画出一条线，即行气线。

　　篆、隶、楷书的行气线，通常以直线居多；而行书和草书，往往以曲线居多。有些行、草书家，甚至有意追求行气线的曲折之美。如王铎这一行草条幅（图 11-33），一行下来，明显不是直的，是"歪歪扭扭"的。有些人难以理解为什么不是一溜直地下来，以为是不小心写歪了，其实这是王铎有意识的审美追求，追求行气线的曲中求直——曲线节奏的美感。它是王铎行草书的一大特点，一行下来远看比较直，近看却是左摇右摆地波动，我们若是细细揣摩，却感受到跌宕起伏而又流畅自然，这当然是极不容易的。

不独竖幅，王铎的横幅作品如《赠郑公度草书诗卷》（图 11-34），也是注重行气线的欹侧多变，避免竖直线和行距均等。画一个示意图（图 11-35）的话，就是这种曲折多变的不规则行气线。沈尹默先生谈到书法美感时说过："无色而具画图的灿烂，无声而有音乐的和谐。"（《历代名家学书经验谈辑要释义》）这句话，在王铎的作品中正可以得到印证。

（四）一篇书法，犹如一首乐曲、一支舞蹈

一篇书法，站在文字内容的角度看，是由一个字一个字组成。站在书法审美理想的角度看，却是希望从第一个字到最后一个字，所有字成一个互为关联、贯通一气的整体。每一个字是由笔画组成的，笔画的书写，遵循着一定的笔顺。一篇书法的书写顺次，一般都是从上到下，写完右起第一行，接着写第二行。因此书法的书写，是一个"有序化"的过程。也因此，从书写的运笔过程和节奏看，一篇书法的书写，与用二胡拉一首曲子或者跳一曲舞蹈的过程比较相似。

早在唐代，孙过庭就在《书谱》中谈到书法与音乐的相似性："象八音之迭起，感会无方。"八音，是中国古代音乐的一个总称，是由金、石、土、革、丝、木、匏、竹八种材质做的乐器。"象八音之迭起"，意思是书法的美感，具有一种类似音乐的抑扬顿挫、呼应起伏。可以

图 11-36　王献之《鸭头丸帖》

想见，孙过庭对书法与音乐的节奏和韵律有着深切感受。书法的美感中，确有一种视觉可见但又很抽象，类似音乐的难以名状的节奏律动。

当然，在书法的五种书体中，又以行书和草书将这一音乐性特征表现得最明显。如王献之的《鸭头丸帖》（图11-36），文字内容为："鸭头丸，故不佳。明当必集，当与君相见。"从第一个字到最后一个字的书写过程，不会先写一个"与"，再写一个"丸"，再写一个"佳"，一定是从"鸭"字开始写，写到"见"结束，从头至尾，"一气呵成"。在此过程中，书写者努力将前后贯通在一起，形成一个整体。

再比如第一个"鸭"字，也是先写左边"甲"，后写右边"鸟"，甲和鸟也同样是按照笔顺从上往下。这个过程，并不是一昧只是顺，其中也有逆，可以说是"笔势往来"。但是从第一个"鸭"字开始到最后一个"见"，是一个有先后顺次的毛笔的运动过程，不能因为上下字之间的留空而割裂了字与字之间的呼应连带关系，只有技法不熟练者才会"字断势断"。像王献之这样的大书家，则做到了隔行仍能贯通笔势。

也因此孙过庭《书谱》要说"一点成一字之规，一字乃终篇之准"。为什么？因为丝丝相扣，笔画跟笔画都是贯连在一起的，一个点决定了这一个字怎么去写，第一个字决定了第二个字，第三个字则又是根据前两个字来布置安排……等到写第二行时，则又需根据第一行作应对调整。这里面，存在着一个隐形的内在逻辑——阴阳对偶之理。

一篇书法的书写，是顺时间的、不可逆的过程。书法在这一点上与绘画有着很大差异，绘画虽也讲究节奏，但远不像书法这么接近音乐。

音乐、舞蹈也是时间的艺术。比如我们听一首五分钟左右的曲子，

在这个时间段里，从第一个音符出来，到最后一个音符结束，这个曲子就完成了。而书法，比如写《鸭头丸帖》，从第一个字"鸭"到最后一个字"见"，可能也就几十秒，顺着时间的流走，笔笔相扣，就写完了。它是像舞蹈一样，动作前后连续不断的一个过程，很有节奏，并且是不可逆的。

所以，当你像读文章一样逐字去读书法的时候，节奏跟书法是不吻合的。书法的节奏更像唱歌。比如你阅读歌词《我的中国心》时，"长江、长城，黄山、黄河，在我心中重千斤"，阅读时的节奏与唱歌时的节奏完全不是一回事。唱歌时，"长江、长城"的"长江"二字节奏拉得长，"长城"节奏短，"黄山、黄河"的"黄山"节奏拉得长，"黄河"节奏短。书法的节奏便与此类似，一个字里有的笔画需要照顾上面的节奏，有的笔画需要照顾下面的节奏。

唱歌唱到高潮时，往往有些音拉得特别长，很是荡气回肠。如歌曲《青藏高原》开头第一句的"呀拉索哎"的"哎"，和最后一句"青藏高原"的"高"，音拉得又远又长，嗓音彻底放出去了，还有变化。京剧里面，也常有一个音拉得极长，好几十秒的，抑扬顿挫、高低起伏，连绵不绝，唱毕，引来一片喝彩。

书法作品里面也会有这样的纵笔长舒，如蔡襄的《脚气帖》（图11-37）、苏轼的《邂逅帖》（图11-38），这是节奏的舒展，也是人心灵的舒展。就像你爬到山顶的时候，仰天长啸，天地相应。所以这一笔出去了之后，把人内在的生命全舒展出来了。

书法的书写过程，虽然近于音乐，但又有所不同，因为毕竟是视觉艺术；书法是可视的音乐，这又与舞蹈有相似性，它是毛笔在纸上的舞蹈。也因此，书写过程具有一定的观赏性。在唐代，甚至出现过大家争相看张旭、怀素这样的草书大家现场挥毫的热烈场景。

今天我们透过唐代人留下的一些诗句，可以遥想当年现场的壮观，如诗人任华《怀素上人草书歌》道：

> 狂僧前日动京华，朝骑王公大人马，暮宿王公大人家。谁不造素屏？谁不涂粉壁？粉壁摇晴光，素屏凝晓霜，待君挥洒兮不可弥忘。骏马迎来坐堂中，金盆盛酒竹叶香。十杯五杯不解意，

图 11-37　蔡襄《脚气帖》

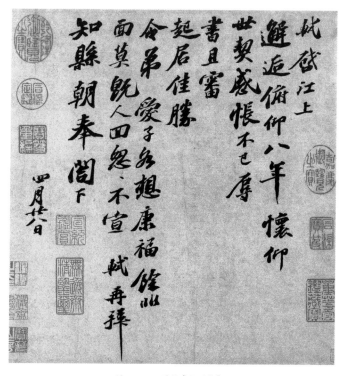

图 11-38　苏轼《邂逅帖》

百杯已后始颠狂。

狂僧指的就是怀素，京华指的是长安。"朝骑王公大人马，暮宿王公大人家。"怀素的草书真是好受欢迎。"谁不造素屏？谁不涂粉壁？"家家户户造素屏、涂粉壁做什么用呢？就是恭迎草僧怀素在墙壁上挥毫。"粉壁摇晴光，素屏凝晓霜，待君挥洒兮不可弥忘。"只要在现场看过怀素挥写一场草书的，那种惊心动魄怕是一辈子也难忘。"骏马迎来坐堂中，金盆盛酒竹叶香。十杯五杯不解意，百杯已后始颠狂。"李白是斗酒诗百篇，怀素则是百杯以后始颠狂，颠狂做什么？后面的诗句描述道：

> 一颠一狂多意气，大叫一声起攘臂。挥毫倏忽千万字，有时一字两字长丈二。翁若长鲸泼刺动海岛，欻若长蛇戎律透深草。回环缭绕相拘连，千变万化在眼前。飘风骤雨相击射，速禄飒拉动檐隙。掷华山巨石以为点，掣衡山阵云以为画。

"一颠一狂多意气，大叫一声起攘臂。"挥毫之前先狂叫，狂草的书写冲动与灵感瞬间兴起，"挥毫倏忽千万字，有时一字两字长丈二"，这个时候怀素的笔挥动得飞快，突然间"唰"地一笔，从上面一直贯通下来了，一字两字竟然长达丈二。旁边的看客有的赶紧鼓掌叫好，也有的可能看呆了，呆呆站着。看客越叫好，书写者越是兴致高涨。"翁若长鲸泼刺动海岛，欻若长蛇戎律透深草。"这后面一连串的诗句，好似带着我们随着诗人的摄像机，看到了怀素书写草书过程中的那种壮观、气势与速度，那种地动山摇的震撼，甚至还有些意想不到的惊奇和刺激，真的是亲历一回，终生难忘。

《全唐诗》里，有好多对怀素、张旭等草书家挥写草书过程的歌赞，因为他们都经历过"在场"的那种视觉和心灵的双重快感。

六、小结

赵壹《非草书》中描述了学习草书的那种狂热状态，如果我们换一个角度，以同情之心来看的话，这些人正是在书写草书的过程中，获得了超越功利的自我实现。他们不为别的，就为了"我"，体验"我"

图 11-39　马斯洛 "需求层次理论"

沉醉于挥毫之中的愉悦和满足。学习书法，有一些人确实是出于实用目的，但还有一些人，像汉代的这批草书的狂热者，就不是为了实用，而是出于一种陶冶生命的需要。

我们不妨用心理学家马斯洛的需求层次理论（图 11-39）来看，最底层是生理需求，这个层次过了，是安全的需求，然后是社会的需求，再向上一层是我们希望获得尊重，来自别人的、外在的，最高的层面是自我实现。在今天这么一个容易被异化的高科技时代，这种自我实现的需求就显得更为突出。作为个体的人，很少有时间或有余力去追求自我实现，回归真性情的自我。但在书法的修习中，恰恰可以弥补这一点。在书写的过程中，可以找回自己，找回真性，在精神上实现个体 "我" 的绝对自由。

所以，在这一意义上说，书法的书写，也是一个获得自我实现的 "方便法门"。

中国书法十五讲

第十二讲　临帖

课程视频

进入今天的主题之前，先厘清几个概念。

书法中，我们经常讲到"临摹"。临与摹其实有别。临，是对着字帖写。摹，是找一张薄的、透明的纸，覆在字帖上，先用一支很细的笔把字形轮廓勾下来，然后再把墨填进去。临与摹，哪个方法更能与原帖相似？自然是摹。摹相当于拷贝，所以古人说，摹书易得位置。但是它也有缺点：多失古人笔意。临书，则正好相反：易失古人位置，而多得古人笔意。书法学习，最重要的是要得笔法，其次才是位置。所以古人学习书法，一般都是临，而不是摹。摹，是不是就完全用不上呢？也不是。对一些总是把握不准字形的人来说，不妨借助摹的办法，强化字形结构的把控能力。

临帖的"帖"，在今天与古代也不同。古代的帖，是把名家墨迹刻在石板或木板上，然后把它拓下来，叫"刻帖"或"帖"，如《淳化阁帖》《大观帖》等，目的是广泛传播名家书迹，因为真迹毕竟只有一份。今天我们讲的"帖"，连甲骨铭文、青铜铭文和碑刻墓志等也包括在内了。所以"帖"的概念发展到今天，已经远离本义，几乎囊括了所有的学书范本。因此，临帖的帖，可能是帖，也可能是碑。

关于临帖，我们经常会遇到一些问题，如：为什么要临帖？怎么临？临帖主要抓什么？临完一本帖，临下一本的时候，要放弃之前的临帖所得，重新开始吗？等等。

这些问题，真是众说纷纭。好在古人留下了大量的临帖作品，以及关于临帖的书论。在这一讲，我们借助诸多古人临帖作品，并结合他们的书论，揭示临帖的一些基本规律。

一、为什么要临帖？

书法老师教学生，通常会要求学生先临帖，"你不临帖，就不要跟我学书法"。学生迫于无奈，只好临帖。至于为什么要临帖，则从未想过。还有些人根本不愿意临帖，认为临帖束缚了自己的天性，甚至反问老师："王羲之临帖吗？"

王羲之是临帖的。

我们看这一幅，传为钟繇的小楷《墓田丙舍帖》（图12-1）。此书作字形很瘦长，笔画很妍美，跟钟繇那种带有隶书意态的、扁扁宽

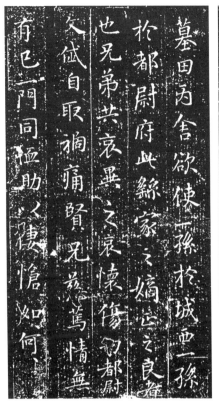

图 12-1　（传）钟繇《墓田丙舍帖》（局部）　　图 12-2　（传）钟繇《宣示表》（局部）

宽的楷书是不一样的。这幅作品，米芾以及其他的一些鉴定家，大都认为是王羲之的临本。我们常见的另一件钟繇小楷《宣示表》（图 12-2），也是王羲之的临本。

如果一个人学习书法不临帖，会怎样呢？就会像唐代孙过庭《书谱》里说的，"任笔为体，聚墨成形，心昏拟效之方，手迷挥运之理，求其妍妙，不亦谬哉！"看来，不独今天，就是在孙过庭的时代，也是有很多人不认真临帖的。"任笔为体，聚墨成形"这八个字，就是指自己随意写写，完全不懂书法的法则。

如何才能改变这种状况？最直接有效的，莫过于临帖。临帖，是让我们获得书法美感的共性法则。书法的美感和法则都凝结在古人范本里了。通过临帖，我们汲取前人的经验，就能比较快地走上书法正道，自己书写才能呈现"妍妙"，避免"任笔为体"。

所以，临帖就像渡河之舟。我们的目标是要到对岸去，临帖就是那个"船"，帮助我们过河的船。

荀子《劝学》说："君子性（按，资质秉性）非异也，善假于物也。"所以学习书法要想学得好，要想在书法上取得长足进步，那就要临帖，取法乎上，借鉴书法史上那些名家的经验。

取法乎上，汲取历代书法家的经验，是一条行之有效的捷径。看似缓慢，甚至在一开始束缚了自己的自由，但是长远来看，却没有比这更有效的捷径了。

董其昌是书法史上的巨匠。他一开始的书法起点并不高。他曾谈到，17 岁时，"吾家仲子伯长名传与余同试于郡"，结果呢，当时的主考官——郡守衷洪溪，看到董其昌字写得不好，就把他放到第二名了。董其昌当时的字不是写不对，也不是不能"创作"，而是美感不足（至少不如第一名）。如果字写得好，第一名就是他了。这件事对董其昌是一个打击。从此，董其昌发愤学书。怎么学？遍临晋唐宋名家法帖，而且是活到老，临到老。

20 世纪的书法教育家、书法家陆维钊先生说："我辈作书，应求从临摹而渐入蜕化，以达到最后之创造。然登高自卑，非经临摹阶段不能创造。"（《陆维钊谈艺录》）你要想登得很高就得夯实基础，一步一步，从最矮最低的地方开始。如果不从临摹蜕化，那怎么能登高？临习古人佳作，是学书的必经阶段。

二、怎么临?

怎么临呢？这是临帖的核心问题。

当你拿到一个字帖的时候，要临什么呢？首先要学会读帖。读得出来，才临得出来。眼高手低是书法学习过程中的正常现象，也许一辈子都会这样。读帖，要领会神采层面的，也要领会技法层面的。神采层面，如气息、性情、意境、风格等；技法层面，包括笔法、结构、章法等。神采层面，更需要个人的领会和感悟，你要跟范本有一种精神往来，心心相印。技法的层面是可学的，所以我们谈临帖，这里主要是就"法"的层面来探讨。

（一）笔法

书法的技法层面，最核心的是笔法。因为书法的一切艺术内涵，最终都要落实到"用笔"，借笔法来传递。笔法是什么？笔法是为了写出理想的点画和线条，笔锋在纸上运动的过程。运动过程的结果，就是形迹——作品。

所以首先涉及的问题就是，临帖到底是学形迹还是学动作？

明代书家徐渭讲到笔法动作和形迹之间的关系时说，笔法的动作是根本，书法的形迹——点画是由笔法动作决定的。前者如"形"，后者如"影"，"影"是随从"形"的。他说"手有飞鸟出林之形"，才会"书有飞鸟出林之影"。也就是说，你有什么样的笔法动作，即会有什么样的形迹点画。

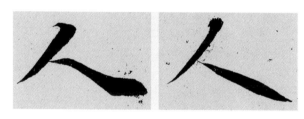

图12-3　王羲之《兰亭序》"人"

我们看王羲之《兰亭序》里的两个"人"（图12-3）。这两个"人"的撇画起笔处很不一样，两个捺的形态也完全有别。造成这种差异的根本原因在哪儿？从笔法的角度而言，正是在于笔法动作的差异。第一个"人"的撇画起笔处，是45°左右角斜切，然后折锋向左下行笔；第二个"人"的撇画起笔处的用笔动作是从左下向右上逆锋而入，然后调锋向左下行笔，有点类似篆书的起笔。再看捺画。左边的"人"的捺，笔锋行走不是直线，是曲线（三处曲折）配以由轻到重，最后捺尾含蓄出锋的动作；而右边的"人"的捺，笔锋行走的是直线，配以轻—重—轻的提按动作，最后的捺尾出锋锐利。

由此可见，这两个"人"的形迹的差异，根源在于笔法动作的差异。

书法的笔法动作有哪些呢？有中锋、侧锋、偏锋，有顺锋、逆锋，有藏锋、露锋，有提、按、顿、转、折，等等。当然，笔法不是一个静止的、匀速的运动，它还包含了速度的缓和疾，这是我们学习书法笔法时很

图 12-4　《神奇秘谱》之《酒狂》（局部）

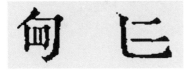

图 12-5　减字谱符号

图 12-6　减字谱符号

容易忽略的。此外，书写时还有手上感觉的松和紧的变化。

了解了这些，我们临帖就有目标了。临帖，就是尽量还原范本的笔法动作和运笔过程，而不是以形迹为核心。若是以形迹为核心，那么最好的办法就是摹，而不是临。

书法临帖的过程，与古琴的打谱很相似。

比如这是明代朱权编的《神奇秘谱》里古琴名曲"酒狂"的谱子（图 12-4），这样的谱子叫"减字谱"。它标识的是什么？是弹琴人双手的手指动作。"减字谱"不像西方音乐的五线谱那样，把一首曲子的音高音低、轻重长短、节奏时长，作出精准的呈现；"减字谱"只是表示第几个手指，按在哪个徽位，做什么样的动作，如勾、托、拨、挑等。

比如，图 12-5 这两个减字谱符号，意思是勾四——右手中指勾四弦，挑二——右手食指弹二弦。

再看图 12-6，意思是

左手大指按在七弦的七徽上，右手大指同时托七弦。

减字谱的奇妙就在这儿，它用汉字偏旁部首给学琴者提供了一首曲子的"骨架"，给了弹琴者很大的自由发挥空间。

书法的临帖，其实就是要学会透过形迹——点画线条，来揣摩笔法动作。众所周知的"永字八法"，记录的便是一些基本笔法动作：侧、勒、努、趯、策、掠、啄、磔。它是唐代人对前人笔法的总结。当然，"永字八法"的笔法动作是不能完全概括中

图12-7　米芾《吴江舟中诗卷》"战"

国书法的笔法动作的。中国书法的笔法，要丰富复杂得多。但是，书法学习总要经历一个从易到难的进阶过程，在一开始学习书法的阶段，从最基本的笔法动作学起，仍然是必要的。

我们很多人看"永字八法"，都是从形迹的角度来看它，其实更应该从动作的角度来看。我们将徐渭说的"手有飞鸟出林之形，而后书有飞鸟出林之影"，与"永字八法"以及古琴的减字谱联系到一起整体来看，就能体会到这是中国古典艺术学习的一个特点。

我们看米芾的《吴江舟中诗卷》（图12-7），这个"战（戰）"字你怎么临？我们的聚焦点是，揣摩出这个字的笔法动作。笔法动作相近了，即使字形有所偏差，也符合书法临帖的规律，即古人所说的"临书易失古人位置"。也就是说，临帖的过程中，获得笔法动作的时候，字形结构的偏差有一个合理区间。

再举个例子，我们看《兰亭序》的几个唐代人的临本和摹本（图12-8），第一个是虞世南的摹本，第二个是褚遂良的临本，第三个是褚遂良的摹本，第四个是冯承素的摹本。一般认为，这几个摹本中，冯承素摹本最接近王羲之原本。

按理说，同是摹本，应该彼此高度相似，但是这几个摹本之间却有着细节上的差异。所以有人认为，摹书的过程中，摹者的主观意识

虞世南摹本　　　　褚遂良临本　　　　褚遂良摹本　　　　冯承素摹本

图 12-8　《兰亭序》临本和摹本

掺进去了，可能出于自觉，也可能不自觉。

最不像的是褚遂良的临本。这个临本临得非常好，点画比几个摹本要瘦细一些，但是笔笔遒劲，很见神采，是书法史上公认的经典之作。

冯承素摹本　　　褚遂良摹本　　　　虞世南摹本　　　褚遂良临本

图 12-9 "长"

从这几个本子中，我们找几个同样的字来比较看看，例如"长"字（图 12-9），第一个"长"，上面三个短横差不多长，下面的竖钩—撇—捺是连带在一起的。

第二个"长"，上面三个短横是第一个长，下面两个短；下面的竖钩—撇—捺这部分是撇捺连带在一起，而且捺画又重又长，放笔舒展，不像第一个"长"字的捺尾那样笔势在末端往回一收。

第三个"长"，首先可以看到的是这个字的布白疏密对比强烈，上面的四个横与撇"挨得比较近"，以至于这个字的上部很密，下部很疏朗；再看最后一笔捺画，是反捺，伸得很长，非常舒展。这个捺反着出去，在《兰亭序》里面有吗？有的。所以它还是符合王羲之书法的"理"的。王羲之在这个字里没有这么写，这也说明虞世南在临摹过程中，对王羲之笔法的活学活用。

第四个"长"，上面三个横均是短如点；下面的竖钩—撇—捺这部分同第一个字一样连带在一起，不过最后的捺尾是出锋，而不像第一个字那样在末端往回一收。褚遂良的这个临本，我们要是整篇观察，再对照冯承素摹本，会发现牵丝很少见。难道是褚遂良临帖水平太差吗？显然不是。这恰恰说明，临帖要抓大放小，要考虑的是揣摩笔法动作，在这个过程中，每个临习者有自由发挥的空间。

我们再看几个字例，如"地""俯""察""品"（图 12-10），大家一个一个比较着看，会发现，尽管是同一个字，彼此之间的用笔差异还真不小。所以古人临帖，主要是体会范本的笔法动作。在这个过

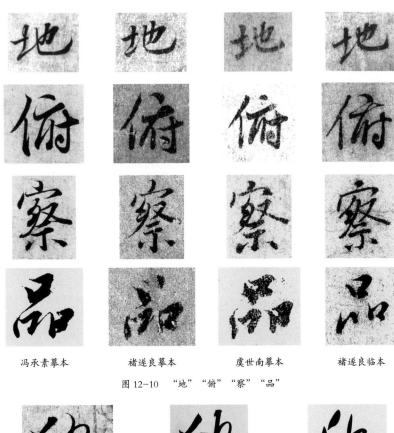

冯承素摹本　　　　　褚遂良摹本　　　　　虞世南摹本　　　　　褚遂良临本

图 12-10　"地""俯""察""品"

图 12-11　《兰亭序》"欣"　　　图 12-12　作者临"欣"　　　图 12-13　竹叶体"欣"

程中，存在着一定的理解差异，同时也有书写习惯的个体差异，因此才会导致针对同一个范本的摹本也有所不同，临本就差异更大一些。

　　所以，当我们掌握了笔法动作的基本原理后，在临帖的过程中，就可以有一定的自由度了。例如《兰亭序》的"欣"（图 12-11），第一笔撇画的起笔有一个笔锋逆入的动作，右边"欠"是直接露锋起笔，这两处起笔是左藏右露的关系。而我临帖的过程中，既可以像范本一样左藏右露，当然藏和露的程度可以有所差别，也可以左露右藏（图12-12），但是如果笔笔都是露锋的动作（图 12-13），没有藏锋的动作，就变成"竹叶体"了，那就不符合笔法的基本原理了。

若是临习"二王"一路书法,用什么样的范本最有助于我们体会笔法动作呢?自然是真迹了。所以如果有机会到博物馆看真迹,必须去看。至于平时临帖,就尽量找印刷高清的字帖。如果实在没有墨迹本,就只能临习刻本了。

如果说只是学形迹的话,刻本也是可以的,但要是体会笔法动作的话,刻本不如墨迹看得清晰。

比如图 12-14 是苏轼《寒食帖》刻本与墨迹,图 12-15 是米芾《清和帖》刻本与墨迹,我们对比一下。想要读出范本的笔法动作,显然墨迹比刻帖要更容易一些。

当然对一个初学书法的人来说,即使面对《寒食帖》和《清和帖》这样的墨迹,想要揣摩出用笔动作也是极其困难的。因为笔法动作的学习过程,是一个从易到难的进阶过程。《寒食帖》和《清和帖》已

图 12-14　苏轼《寒食帖》刻本与墨迹对比(局部)

图 12-15　米芾《清和帖》刻本与墨迹对比(局部)

经属于笔法的"高阶"了。打个比方，以学习数学为例，初学书法的人相当于还处在学习10以内加减法阶段，忽然给他一道线性代数题，想要完成几乎是不可能的。那么为什么很多初学书法的成年人，还要去挑战这么"高阶"的字帖？因为他们以为，这些"高阶"字帖里的每个字自己都认识，临帖不就是照着字帖把这些字写一遍吗？其实笔法自成体系，不同于识字，识字与识笔法是两个不同的"世界"。初学书法者一上来就临习《寒食帖》和《清和帖》，其实就是把字帖里的文字抄写了一遍或者是照着字形"描画"了一遍。就笔法的世界而言，完全没有入门，以为自己识得《寒食帖》与《清和帖》里的全部文字，就一定可以领会笔法动作，其实是一个极大的误会。

所以，书法的学习需要经历一个从易到难、循序渐进的过程。那么，讲到笔法动作，篆书、隶书、楷书、行书、草书这几种书体当中哪一种书体的笔法动作最容易？是篆书。篆书的笔法动作，主要就是拉线条——中锋用笔。从领会笔法来说，它的难度比《寒食帖》与《清和帖》要容易太多了。

以"故"字为例（图12-16），篆书以粗细均匀的线条为主，起笔处逆起，收笔处或驻锋收或出锋，线条的中段基本上是中锋平移。再看隶书的"故"，除了中锋笔法，还多了一些侧锋，多了提按，多了转折，多了捺画这种从轻到重以及速度的快慢变化，所以隶书比篆书的笔法要复杂。

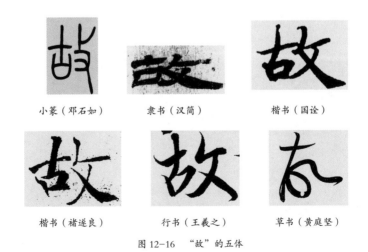

小篆（邓石如）　　　隶书（汉简）　　　楷书（国诠）

楷书（褚遂良）　　　行书（王羲之）　　　草书（黄庭坚）

图12-16　"故"的五体

到了楷书，就更复杂了，因为楷书意味着基本点画的形成，如唐代书家国诠笔下的"故"。而褚遂良楷书《大字阴符经》里的"故"，楷中见行，笔法就显得更复杂一些，因为它的细节是像行书的书写感觉那样借助笔势顺带出来的。

再进入行书，笔法则比楷书又复杂了许多。此外，行书的书写速度比篆、隶、楷快了很多。这种感觉，就好比是一个练习平衡木的体操运动员，之前的平衡木训练只是在上面行走：走过来，走过去；而现在开始，要在平衡木上做各种高难度的动作了。几种书体当中，行书和草书的笔法动作是最复杂的，就像在平衡木上做各种高难度动作，一不小心就会失去平衡。

所以行书与草书的笔法是最难的。我们有的人学习书法，觉得应该"取法乎上"，一上来就要学王羲之的《兰亭序》，这是把初学体操的运动员直接送上平衡木，让他做各种高难动作啊。

王羲之的《兰亭序》当然好，谁都知道它是"天下第一行书"。"取法乎上"的想法，也完全正确，但是《兰亭序》开始不适合初学者，因为初学的阶段，读不懂《兰亭序》的笔法动作。有较好的基础之后再去学，才能迎刃而解。就像学钢琴，有配套的练习曲，从最简单的开始，一步一步往上攀升，不能一上来就去学习那些伟大的经典曲目。初学书法者一上来就练《兰亭序》，就只是把字写对了，而每个字里面丰富的、难度很高的笔法基本看不出来，甚至还可能陷入一味地描画。

（二）字形结构

我们再来看临帖过程中的字形结构问题。

这里有两幅书作，一是范本，一是临本。你看，临得像不像？乍一看，挺像的。左边是"宋四家"之一蔡襄的《澄心堂帖》（图12-17），右边是明代书家祝允明临的（图12-18）。

再看局部对比（图12-19、12-20）。你若是一个字一个字仔细作一个对照，会发现二者的结构与笔法还是有所不同的。但是有一点，祝允明临得很果断，一点都不含糊，这意味着什么？他的行笔动作是很自信的，揣摩出笔法动作之后，即便是字形有点不接近，也不要紧，所以才这么笔笔干净利落。

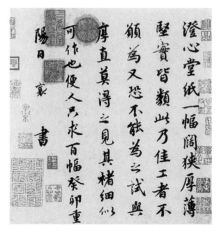

图 12-17　蔡襄《澄心堂帖》

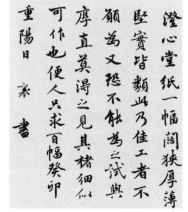

图 12-18　祝允明临《澄心堂帖》

图 12-19　蔡襄《澄心堂帖》（局部）

图 12-20　祝允明临《澄心堂帖》（局部）

　　再看王献之的《廿九日帖》（图 12-21），右边是祝允明的临本（图 12-22）。范本里，第一行有一个"别"字，祝允明未临。因此，祝允明改变了范本的章法，范本第二行的行首两个字"恨深"被移到了第一行行末。范本第三行行首的"匆匆不"三个字被移到了第二行行末。再看几个细节，范本第一行里的"献之"，本来是断开的，祝允明临的时候顺势连在一起了；"恨深"两个字，范本的字（图 12-23）有欹侧的动荡感，而祝允明的临帖（图 12-24）每个字都比较正。

　　这启发我们，临帖的时候，在结构方面不要总拘泥于那些细枝末

图 12-23
王献之《廿九日帖》"恨深"

图 12-21
王献之《廿九日帖》

图 12-22
祝允明临王献之《廿九日帖》

图 12-24
祝允明临《廿九日帖》"恨深"

叶，而是要把基本的动作临出来，在字形结构做到协调的前提下，与范本有一些偏差也是正常的。那么，以后自己写的时候，细节怎么办呢？细节是当自己的书写技法熟练后，处于一种轻松自然的书写状态下，顺带出来的，也就是古人说的"偶然天真"。我们学习书法，临习范本，主要是抓必然。像祝允明的临帖，也主要是抓必然。

我们再看米芾的《元日帖》（图 12-25），右边是祝允明的临本（图 12-26）。乍一看，像是双胞胎，逐个字一一对比，结构并不完全一样（图 12-27、12-28）。这就是我们前面说的，临帖的过程就像古琴打谱，核心的问题是要抓住范本"骨干"，而"细枝末叶"的小细节临帖者可以自由发挥。

"既得古人笔意，又得古人位置"，当然是很难的，在这一点上，祝允明在古代的书家中算是杰出代表了。我们今天有的学书者，临帖的"焦点"在形迹，而不是盯着动作，希冀自己临作的字形与范本达到重叠，就跟复印机似的，这其实是误解了临帖的基本原理。

临帖的时候，我们在结构上的目标是什么？是培养自己对字形结

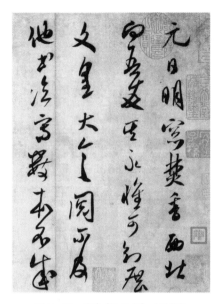

图 12-25　米芾《元日帖》（局部）

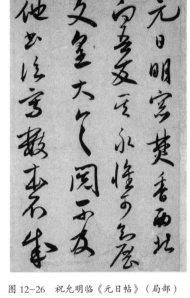

图 12-26　祝允明临《元日帖》（局部）

图 12-27
米芾《元日帖》
"其永"

图 12-28
祝允明临《元日帖》
"其永"

构的协调能力，而不是在长期的临习过程中学得跟范本一模一样。临帖，是书法学习的一个过程，是帮助我们渡河的船，而不是终极目标。目标是要到对岸去。对岸，是自己对字形的一种协调能力，也就是"八面拱心"和"八面离心"的结构能力，最终形成自己书写时间架结构的"新协调"。这个"新"，即在字形结构方面呈现出你自己的个性特色。字如其人，你的人是独特的，体现在结构方面也应是独特的。

形成间架结构的新协调，是一个长时间的吸收—消化的过程。例如明代书家董其昌，他的书法学兼各家，王羲之、颜真卿、米芾等人都学过，因此他后期临《怀仁集王羲之圣教序》（图 12-29、12-30）时，间架结构已经能自如应对，也因此尽管是临帖，却形成了一种新的协

图 12-29
《怀仁集王羲之书圣教序》(局部)

图 12-30
董其昌临《怀仁集王羲之书圣教序》（局部）

调。如"显"字、"扬"字，和原帖中的字都有所差别。这种间架结构的"新协调"，其实就是书法上"推陈出新"的一个表现。

又如《张迁碑》（图 12-31），是学习汉隶的常见范本。拿到这个《张迁碑》，你会怎么临？你临的时候，间架结构怎么把握？是不是连斑驳都要跟它一模一样？不用的，主要也是在临习的过程中，掌握结构字形的协调性。这一笔偏重了，可能在别的地方就要来一笔轻的作出相应的调整，这就是协调的能力。慢慢地，从量变到质变，逐渐就形成了自己的间架结构的协调。我们看"感思旧"三个字，伊秉绶临的（图 12-32）和何绍基临的（图 12-33），对比一下，他们同样临《张迁碑》，都形成了自己的结构新协调。这样的结构新协调，其实从临帖之初，

图 12-31　东汉《张迁碑》（局部）　　图 12-32　伊秉绶临　图 12-33　何绍基临

就埋下一颗"种子"了，然后这颗种子一点点长大，经过几年、几十年就变成这样了。它是日积月累，从量变到质变，自然形成的，亦即形成了个人风格。

所以，在字形结构方面，我们临帖的目标就是培养自己对字形的把握和协调能力，逐渐形成字形结构的新协调。

（三）章法

除了笔法和结构，临帖过程中章法的问题也是要考虑的。

比如面对米芾的行书《戏成诗帖》（图 12-34），章法方面要怎么着手？我们主要考虑的是章法的基本原理，即阴阳对偶的问题。要能"读懂"这篇书法的阴阳对偶的种种微妙关系，临写的时候才能在章法上有所收获。

图 12-34　米芾《戏成诗帖》（局部）

图 12-35 米芾《蜀素帖》（局部）

图 12-36 董其昌临《蜀素帖》（局部）

前面我们谈到过，章法的核心是阴阳对偶关系，包括大小、粗细、轻重、连断、阔狭、长短、收放、错落、疏密、正欹、避让等等。

当你能够读懂阴阳对偶的基本原理，熟练了之后，就可以自由变化章法了。我们看米芾《蜀素帖》（图 12-35），图 12-36 是董其昌的临本。董其昌的临本，整体章法比范本要疏朗得多，而且也没有按照范本一行的字数来临。这是董其昌对法则熟练了之后，按照符合自己内心的章法节奏去临了。尽管如此，章法的基本原理还在，仍然有提按、轻重、大小、连断等阴阳对偶的变化关系。

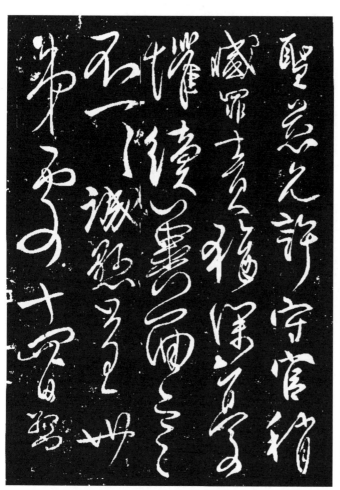

图 12-37　（传）柳公权《圣慈帖》

图 12-38　傅山节临《圣慈

　　再比如传为柳公权的《圣慈帖》(图12-37)，我们看看傅山是怎么临的。范本字帖是小字、五行，傅山是展大临(图12-38)，临写了前四行(第四行的最后一个字"卅"也未写)。我们主要还是看章法。是将傅山临本与范本一一对照，会发现差别很大；但是整体看，却又觉得傅山的章法与范本"神似"。可见，傅山的临本不管怎么变化，阴阳对偶变化关系始终在里头，只不过进行了"重组"，但仍然坚守着基本原理。

　　所以我们临帖的过程，核心是把握阴阳对偶变化关系，可以强化，也可以弱化。比如前面董其昌临米芾《蜀素帖》，是弱化了阴阳对偶；这里傅山临柳公权《圣慈帖》，是强化了阴阳对偶。到底是应该强化还是弱化？全凭一心，但是终究不能没有。这就是临帖过程中，章法上要把握的基本原则。

三、临帖是一个"动态变化"的过程

　　从纵向的时间看，一个人学习书法的临帖过程，是一个动态变化的过程，而不是静止不变的。临帖越往后，就越是与创作"合体"。有些人把临帖理解成就是临帖，创作就是创作，将二者割裂开来，其实是不了解临帖的实质。

　　前面我们讲到，临帖在一开始就埋下了"创新"的种子。不过开始的阶段并不明显，因此看起来临帖即是临帖，创作即是创作。但是随着临帖的深入，五年、十年、二十年之后，逐渐地就分不出来到底是临帖还是创作了。

　　例如吴昌硕，以篆书名于史，篆书主要取法《石鼓文》(图12-39)，并且临了一辈子。我们看他41岁的时候集《石鼓文》联(图12-40)，线条瘦细俊秀，

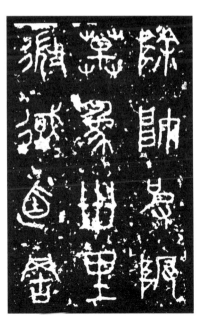

图12-39　《石鼓文》(局部)

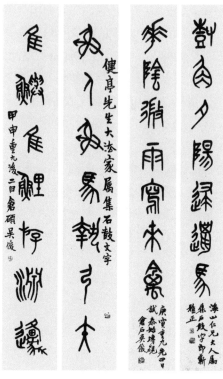

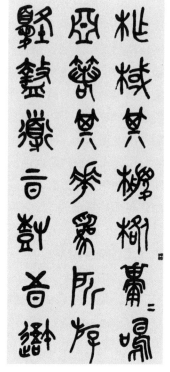

图 12-40
41 岁集《石鼓文》联

图 12-41
47 岁集《石鼓文》联

图 12-42
57 岁临《石鼓文》（局部）

与《石鼓文》范本很像。六年之后，47 岁时集《石鼓文》联（图 12-41），笔力劲健了一些，但整体感觉变化还不大。再看他 57 岁时临《石鼓文》（图 12-42），整体感觉明显有变化了，写出了他自己的特点：用笔走向厚重雄强，结构走向宽博多姿。

再看吴昌硕 63 岁临的《石鼓文》（图 12-43），个人风格越来越突出。有些人以为，临作就是临作，必须自始至终忠实于范本，这么说来，吴昌硕六十多岁临《石鼓文》，岂不是还要像四十多岁那样去临？不会的，绝不会倒回去的。我们看他 75 岁时临的《石鼓文》（图 12-44），愈加成熟老到，个性风格愈加鲜明。到了 83 岁时临（图 12-45），更加宽博，更加率意，线条非常老辣，对比原帖《石鼓文》（图 12-46），已经到了"无心自到"的化境了。

临帖的过程，是一个动态变化的过程，这是书法史上的共性规律，

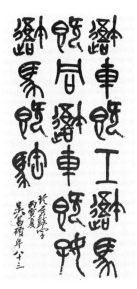

图 12-43

63 岁临《石鼓文》(局部)

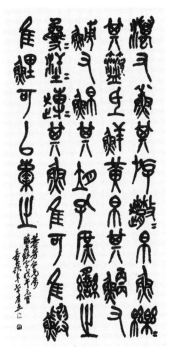

图 12-44

75 岁临《石鼓文》(局部)

图 12 45

83 岁临《石鼓文》(局部)

图 12-46

《石鼓文》(局部)

自由度　个性　共性

图 12-47　临帖的动态变化

每个书法家都如此。也许只有我们这个时代一些不能理解临帖基本原理的人，才会坚持临作就是临作，必须自始至终忠实于范本的观点。正是因为临帖是一个动态变化过程，所以吴昌硕一直临《石鼓文》，一直有变化。

这个动态变化的过程，我做了一个图示（图 12-47）来进一步说明。

先从自由度来看，临帖的一开始，学书者因为要放下自我，努力靠近范本，所以是不自由的。随着日积月累的工夫，技法日益熟练，自由度就越来越大。

再从个性的角度来看，一开始临帖的阶段，学书者的个性在临作中的体现微乎其微，逐渐地个性越来越强烈。

再从共性的角度来看，一开始的阶段，学书者获得共性法则并不多，随着时间的推移，临帖的深入，所得共性就越来越多，越来越熟练。

最终，这三者都是从量变到质变，组成了一个竖长方形。这个竖长方形意味着临帖的境界：既是自由的，也是个性的，更是共性的，这几者全都融成一体了。到了这个份儿上，至少从学术的意义上来说，你已经站到"推陈出新"的高度了。

回到这一讲开头提出的一个问题：临完一个帖后，当我们再临下一帖的时候，是不是需要"清零"——放弃之前临帖所得，重新开始呢？不需要。

比如颜真卿的《争座位帖》（图 12-48），笔法圆浑朴厚，很有一种"篆籀意"。董其昌的书法，笔法主要学王羲之一路，那么他面对颜真卿《争座位帖》，怎么临？我们看董其昌的临本（图 12-49），并没有放弃他学过的王羲之笔法，反而主要用王羲之的笔法来应对颜真卿《争座位帖》，在王羲之与颜真卿之间找到了一个"平衡点"。

我们再来作局部对比，看"今仆射挺不朽"这几个字（图 12-50、12-51）。你看董其昌临的时候，用笔主要是王羲之一路的侧锋取妍，而结构则是较多地汲取了范本的字形结构，显然并没有完全离开颜真卿。董其昌说学习书法要"妙在能合，神在能离"，正是如此。

图 12-48 颜真卿《争座位帖》（局部）

图 12-49 董其昌临《争座位帖》（局部）

图 12-50 颜真卿 图 12-51 董其昌临
《争座位帖》（局部）《争座位帖》（局部）

有的人说"我要推倒我自己之前临的，重新来"，那如果是这样不是变得重新又开始学了吗？所以董其昌、米芾这样的大书法家启示我们，当我学过这一家后怎么去兼容下一家。所以，你学过王羲之之后，可以去学颜真卿；反过来，当你学过了颜真卿之后，仍然可以去学习王羲之。主要是看你怎么样去学，而不是可不可以学的问题。

图 12-52　翁同龢节临《寒食帖》　　图 12-53　苏轼《寒食帖》（局部）

图 12-54　　　　　　　　　　图 12-55
傅山节临王羲之《清和帖》　　王羲之《清和帖》（局部）

四、小字展大，怎么临?

我们在学习书法的过程中，除了学习小字，也会学习大字。这么一来，临帖的过程中就遇到一个问题：小字展大，怎么临?

有的人可能会认为，小字展大临，大概是会像复印机那样成倍率放大吧。这个想法，貌似合理，但是当我们看过古人展大临帖的大量作品后，就会发现事实并非如此。

这里有两幅展大临帖作品。一幅是清代书法家翁同龢节临苏轼《寒食帖》(图12-52)，一幅是傅山节临王羲之草书《清和帖》(图12-54)。《寒食帖》(图12-53)与《清和帖》(图12-55)这两个原帖都是小字作品，两幅临作则是放大好多倍，临成竖条幅。

我们来对比一下，你会发现展大以后的临帖，并不是像复印机那样按照倍率放大。小字展大之后，主干都还在，但是精微的笔法细节少了许多。这是什么原因呢? 因为写小字的动作跟写大字的动作是不一样的。写小字的时候，一般是坐着书写，以腕力和指掌之力为主，用的是小笔，笔锋运动的细节动作比较丰富多变。而一旦拿大笔写大字，通常是站着悬臂书写，主要靠臂与腕运笔。即便是临帖，范本里的小细节也会"自然而然"失掉好多，但是主体的"骨干"还是在的。假如我们像复印机那样放大数倍去临的话，细节肯定不会失掉，但是另一个问题来了，这样的一种书写过程就不是自然的书写，而是陷入了一种"描画"的书写。所以，展大临帖，只要是自然书写，细节必然会少许多。这是自然、合理的"损失"。

再举一个例子，如褚遂良的《家侄帖》(图12-56)，是行书小字信札，飘逸灵动，我们看看王铎怎么临。他把这个小信札临成了一个大字横幅长卷

图12-56　褚遂良《家侄帖》(局部)

图 12-57　王铎临《家侄帖》（局部）

（图 12-57），沉着痛快。临作对比范本，哪个笔法更丰富？肯定是范本（小字）丰富。王铎展大以后，写得很厚重，更注重的是整体的气势磅礴。所以小字展大来临，跟用复印机放大 10 倍、20 倍不是一个概念，它肯定要牺牲一些"小细节"。所以论起灵动性，小字肯定更足一点，但是大字有大字的美感，厚重有张力，有顶天立地的宏大感，在这方面要胜过小字。

所以小字展大临，要秉着"骨干为上""抓大放小"的原则。

五、临帖的终极理想

在歌唱艺术中，常见有翻唱的情况。好的翻唱，并不是对原唱的复制，而是能有自己的特色，演绎出好听的翻唱版本。书法的临帖，也是如此，最终的目标不是为了与范本一模一样，与范本相似只是途中经历的一个小目标，最终是要能创造"有古有我"的精彩临本，就像翻唱者演绎出好听的新版本。

像刚才我们看到的王铎临褚遂良《家侄帖》，"翻唱版本"跟"原唱"差别可大了，但这个"翻唱版本"不失为一件佳作。

所以临帖，临到一定阶段，逐渐形成自己的临帖个性，这是历史的经验。一开始努力临得像，在获得基本法则后，就会越来越不像，同时也可以说越来越像——越来越谙熟书法的共性之理。在临帖过程中，我们对范本的某方面特点会特别"心有灵犀"，那就不妨把这一点跟自己的个性结合，强化它。

如颜真卿的《赠裴将军诗》（图 12-58），在清代碑学名家杨守敬

图 12-58　颜真卿《赠裴将军诗》（局部）

图 12-59　杨守敬临颜真卿《赠裴将军诗》（局部）

图 12-60　《衡方碑》（局部）

图 12-61　伊秉绶节临《衡方碑》

的笔下（图 12-59），写出了金石气，显得圆浑厚重，点画线条特别有质感。

又如《衡方碑》（图 12-60），右边是伊秉绶的临本（图 12-61），他强化了什么？强化了范本的横平竖直，强化了结构的方正感，因为他内心里就倾向于这种感觉，然后在范本与自己的个性之间找到了一个"结合点"。

我们再看东汉隶书《刘熊碑》（图 12-62），下边是清代书家沈曾植的临本（图 12-63）。《刘熊碑》经历了漫长岁月的剥蚀后，点画和线条变得不那么工整和清晰，因此多了一些拙朴和野逸，沈曾植的临本正是突出了这一美感特质。

图 12-62　东汉《刘熊碑》（局部）

图 12-63　沈曾植节临《刘熊碑》

当临帖临到形成了具有自家特色的临本时，临帖也就成为一种创作。下一讲，我们就进入书法的创作问题。

第十三讲 创作与创新

前一讲我们谈书法的临帖问题，探讨了如何入古。不过，光入古是不够的，还要想着怎么才能从中走出来，即出新。入古与出新都不容易，即便是明末清初大书家王铎也感慨："书法之始也，难以入帖；继也，难以出帖。"（刘献廷《广阳杂记》）这一讲，我们就要探讨怎么走出来——怎么创作的问题。

现在有两种常见的书法创作观：一种是创作太简单了，根本不需要临帖，直接去创作就可以了；另一种是创作太难了，先老老实实临帖，等到五年、十年之后再考虑创作。

我们这里要探讨的创作，包含了两层意思：一是怎么从临帖过渡到创作，写出一幅具体的书法作品；二是创新意义上的，怎么形成一种个性风格。相比而言，后一层要难于前一层。书法史上的名家，无不是创造了新风格样式者，而这种新风格则是通过一件件具体作品来呈现的。

一、古人的创作：日常书写

古人的许多书法创作都跟日常应用有关，如长沙马王堆一号汉墓出土的西汉早期漆器上隶书题记"君幸食""轪侯家"（图13-1），写得非常轻松自在。内蒙古居延遗址出土的汉代木楬"望地表"（图13-2），结构方正宽博，线条极具装饰性特征。它们都是书法在日常生活中的应用，书写者的头脑中当时并没有要创作一幅书法作品的概念。

再看明代书家文徵明写给他妻子的一通信札（图13-3），文曰："不

图13-1　湖南长沙马王堆一号汉墓漆盘题记　　图13-2　木楬"望地表"

知出殡事如何，曾砌郭不曾？前银不彀（按，通'够'）用，今再二两去。凡百省事些，再不要与三房四房计，我当初两次出殡，不曾要大哥出一钱，汝所见的。千万劝二官不要与计较，切记，切记。徵付三姐。"

图 13-3　文徵明《致妻札》

这封家书的内容，可见文徵明在日常生活中的细心。从书法角度看，写来很轻松，信手而不信笔，点画结构无不在法度中，法中见意，成为文徵明书法的一件佳作。

在毛笔实用工具的时代，它始终不离日常书写。就像今天离不开电脑和手机，那个时代也离不开毛笔。毛笔是日常使用的一个工具，就像我们从小使用筷子一样。在日常使用中，创作和非创作之间也几乎没什么隔阂。即便是魏晋书法走向自觉以后，那些为书法艺术审美而创作的作品，往往也是以一种"日常书写"式的感觉在进行创作。

自从毛笔退出日常书写之后，创作才变得艰难起来。现代人觉得创作一件作品好难，因为已经离开了"毛笔的时代"。毛笔本来像筷子一样，是手的延伸，但现在每天拿毛笔的时间很少或几乎没有，毛笔在日常的运用也很少见了。

二、书法创作的表层与内质

今天我们要是去看一个大型的书法展，会发现五花八门，有各种样式。但是就书法艺术本身而言，书法的创新和创作有一些核心要素是超越时间的恒久存在。也就是说，古往今来的书法家们努力的目标是一致的，那就是书法的"内质"。包裹在内质之外的，则是表层的形式。最表层的形式是"幅式"。

图 13-4　杨维桢《题邹复雷春消息图卷》（局部）

图 13-5　何绍基隶书《庄子语》四条屏

图 13-6　赵之谦《皆大欢喜》横幅

（一）幅式

比如元代书家杨维桢《题邹复雷春消息图卷》（图13-4），幅式是手卷。清代书家何绍基则是将《庄子》里的一段话，写成了四条屏（图13-5）的幅式。清代书家赵之谦的篆书"皆大欢喜"，写成一个横幅（图13-6），四个大字下面配上一行小字行楷。这也是形式层面的新样式。赵之谦的圆扇（图13-7），一半是节临唐代李阳冰篆书《城隍庙碑》，一半是节临东汉隶书《桐柏庙碑》，合二为一，在他那个时代这是很大胆的形式。

赵之谦同时还是个画家，对形式感很敏锐，十开册页《节书古训》也是他的作品（图13-8）。今天很多人仿照册页的样式，一页一页写好，装裱成竖轴，也属于表层的创新。不论是把横的变成竖的，还是竖的变成横的，或者在纸张做旧方面用尽心思，在装裱样式上让人眼前一亮，类似这样的出新终归是外在的、表层的，相当于一个人的装扮。

（二）内质

深层意义上的创作，是指书法的"神、气、骨、肉、血"，这是书法的内质，是力变不离其

图13-7 赵之谦篆隶圆扇

图13-8 赵之谦《节书古训》十开册页

图 13-9　苏轼行书《归去来兮辞》（局部）

图 13-10　赵孟頫行书《归去来兮辞》（局部）

图 13-11　文徵明小楷《归去来兮辞》

宗的"宗"。

如苏轼的行书陶渊明《归去来兮辞》（图 13-9），不激不厉，在雍容中自然流露一种潇洒出尘，在平正温润中见字字敧侧。

而赵孟頫的行书《归去来兮辞》（图 13-10），与常见的赵书面貌有差异，写得气力鼓荡，遒劲奔放，具有一种酣畅淋漓的气势。

再看文徵明的小楷《归去来兮辞》（图 13-11），是他 82 岁时所书，点画老硬，结构精到，气骨清澈，毫无衰颓之感。

以上三家书法，写的内容均是《归去来兮辞》，但艺术的内质各不相同。所以，深层意义上的创作，不是流于表面外在的形式，而是围绕着书法的本体内容，分为形和神两个方面：形的层面包括点画（笔法）、结构、章法等，神的层面包括神采、气息、境界等。

三、初学者怎么创作？

如果一个只学习了一两个月书法的人想进行创作，是不是也有用得上的方法呢？有。

（一）集字创作

第一个方法是最简单直接的，就是根据书写的文字内容，到范本字帖里去找字。

例如一个学习苏轼行书的人，想创作一幅《学书为乐》，就可以从苏东坡的字帖里找到这四个字，临下来，或者从书法字典（含电子版）里把它们一一找出来，组成一幅作品，把外在的幅式和落款钤印也考虑进去，或者横幅，或者竖幅，然后勤加练习以至于能一气呵成，便成为一幅作品。

这样的作品虽有美感，但在严格意义上说不算创作。不过对一个初学者来说，能力有限，这样来"创作"，也是为日后更高水平的创作积累经验。毕竟，初学书法者想要有突破性的创作和创新几乎是不可能的，就像刚进入一个科学领域，没有一点积累，对整个领域的基本规律都还没有摸透，是很难在这个领域有所突破的。因此，在学习书法的初始阶段，不妨试试"集字创作"法。

（二）"感觉顺迁"法

第二个方法是"感觉顺迁"法。

什么是"感觉顺迁"法呢？就是临帖的时候，临到"手热"——进入了状态时，立即将这种感觉迁移到自己的创作中来，顺手创作一幅。这个方法，适用于书法学习的任何阶段。

临帖初见成效时，就可以用这个方法来进行创作。比如有个学生，在临习了两三个星期的汉简后，就想着怎么创作一幅苏轼的词"大江东去浪淘尽……"（图13-12）

具体创作过程是，临完一幅简牍后，马上就顺着临的感觉去写这首词，用同样大小的纸、同样的章法样式。这两幅放在一起看，乍看一眼，很难分辨哪个是临帖，哪个是创作。细看，还是有差别的：临帖时，点画字形更统一协调，简牍隶书的味道更纯粹。即便如此，创作的作品，已经能把范本的大感觉迁移过来了。

创作前，可以先把内容找好，然后裁几张一模一样的纸，前面几张全部临简牍，临得"手热"了，就可以拿起一张同样的纸张，依照同样的章法布局，趁着"手热"，把创作内容写出来。这个方法即"感觉顺迁"。

如果临帖临得更好，感觉顺迁也会更好一些。另一位同学同样是

图13-12　学生临习汉简并用"感觉顺迁"法创作

图 13-13 学生临习汉简并用"感觉顺迁"法创作

临习汉简，并"顺迁"了一幅岳飞《满江红》词（图 13-13）。因为他临得比前面一位同学好，所以创作也更好。临帖水平决定了"顺迁"创作的水平。像这样章法布局高度相似的"感觉顺迁"法创作，好似一对双胞胎，因此又谓之"双胞胎法"。临帖水准与创作水准是水涨船高的关系，临帖进步了，"感觉顺迁"的创作也会进步。

书法的五种书体，学书者都可以用"感觉顺迁"法进行创作。

如果你正在临习孙过庭的草书《书谱》，也可以用这个方法来同步进行创作。例如这位同学想创作一个四条屏，就先临了一幅四条屏，临完后，趁着感觉正好，立即开始"顺迁"，把预先准备好的文字内容用草书写出来（图 13-14）。当然，预先准备好的文字内容，须先弄清楚每个字的草法，否则即使临《书谱》时状态大好，创作时也未必就能写对每个字的草法。所以，创作草书之前，有不会写的字，要先去查一下草书字典。

对一个初学者来说，"感觉顺迁"法创作往往运用得还不熟练，如果进行长篇幅文字内容的创作，会很有难度，所以可以先从小篇幅开始，一点点积累，积少成多。比如要"顺迁"倪瓒的小楷。倪瓒是元代画坛的"元四家"之一，他的小楷也自成一家（图 13-15.1），很

图 13-14　学生临习《书谱》并用"感觉顺迁"法创作

图 13-15.1　倪瓒小楷《呈大临徵君札》（局部）　　　图 13-15.2　学生临作

图 13-15.3
学生用"感觉顺迁"法创作
（一行临帖，一行创作）

图 13-15.4
学生用"感觉顺迁"法创作
（前三行临帖，后五行创作）

有特点，有野逸之气。图 13-15.2 是一位同学临的作品，略有模样了。此时他想创作《易传·系辞上》里的一段文字内容，但又觉得难度很大。怎么办呢？可以一行临帖（临倪瓒小楷），一行创作（《易传·系辞上》），相间进行，把创作内容混到临帖中去（图 13-15.3），以降低创作难度。

这样的临创方式，练习过一段时间后，就可以进行多行临帖和多行创作。如图 13-15.4，就是临完三行倪瓒小楷，后面就开始《易传·系辞上》的创作。

"感觉顺迁"的创作方式，可以很快把学书者带入范本的感觉中，就像学外语一样，有了语境就更容易说出来。我们自己说老家的方言也是如此，在陌生环境里很难流利说出来，但一回到老家，张口就来。

"感觉顺迁"创作时，一次不理想，可以反复多次。遇到繁体字、篆书、草书不会写，可以查查书法字典。

"感觉顺迁"法是不是只适合初学阶段呢？

不是的，有了一定基础之后，"感觉顺迁"法仍然适用。例如明末清初的人书法家王铎特别强调要学古法，他说："学书不参通古碑书法，终不古，为俗笔多也。"（顾复《平生壮观》）很多人学习书法，

从来不师古，这样的人是没法对话的。师古有多种方法。有的人经常读帖，但不一定天天临，其实也是在师古。王铎有一条重要的经验是"一日临古，一日应请索"。为什么不是"一月临古，一月请索"？因为那样很容易切断范本跟"我"之间的联系。一日临，一日创，这种感觉就"无缝"衔接上了。可以说，王铎数十年的书法学习之路，一直在践行"感觉顺迁"法。所以，"感觉顺迁"法并非只有初学者可用，它是可以贯穿学书者一生的。

你也许会认为，那不是没有创新了吗？那不就一直在范本的笼罩之下了吗？如果你这么想，那是因为你对临帖的理解有偏差。前面我们讲到过，临帖不是一成不变的，是一个变化的过程。你三十年前临某一本帖，与三十年后临同样这本帖，是有质的差别的。相应地，三十年前"顺迁"，与三十年后"顺迁"，也有着质的差别。临帖感觉在变化，"顺迁"创作也会随之而变。临帖与创作，就像软件系统一样，日新月异地在更新升级。

如王铎 34 岁临《怀仁集王羲之圣教序》（图 13-16），临本跟范本是比较接近的。这是现存的王铎较早的作品，通过他的临帖的面貌，我们可以推测他同时期的创作也大体如此。看他 34 岁时创作的《行书诗册》（图 13-17），与临《怀仁集王羲之圣教序》的风格面貌非常一致。

之后的岁月里，王铎依然在临帖。等到 59 岁时，临《怀仁集王羲之圣教序》的面貌已经大不同了（图 13-18），与范本（图 13-19）的差异非常之大。有些人会说，王铎这哪是临帖啊，都像创作了。正是如此，临帖临到后来，即是创作，这才是古人临帖的基本原理。今天的人，以为临帖就是要一辈子像复印机一样追随范本，反而误解了临帖的基本道理。

王铎 59 时的书法变得特别厚重。此时距他 34 岁的临作已经过去了二十五年，前后临本有了很大差别，他的创作也变了风格。

王铎同一阶段的临帖与创作，宛如双胞胎。如王铎 55 岁的《临王献之书轴》（图 13-20）与同一年的创作《五律诗轴》（图 13-21），完全是同样的面貌。所以有什么样风貌的临作，就会有什么样风貌的创作。

临得出，才能创作出来。写到后来，临创一体，临创难辨，临与创相互促进。

图 13-16　王铎 34 岁临
《怀仁集王羲之圣教序》（局部）

图 13-17
王铎 34 岁《行书诗册》（局部）

图 13-18　王铎 59 岁临
《怀仁集王羲之圣教序》

图 13-19
《怀仁集王羲之圣教序》（局部）

图 13-20
王铎《临王献之书轴》

图 13-21
王铎行书《五律诗轴》

四、出新之途

书法的出新，似乎人人各有其途径，但也并非没有共性的规律可循。概括起来，有这么几条。

（一）"专攻"与"博取"

出新有"专攻"与"博取"两种方式。

南宋书法家吴琚走的是"专攻"之路，主要师法米芾（图13-22）。所以他的字（图13-23）跟米芾的比较像，略肥一点，但是骨骼遒劲不如米芾。米芾走的是"博学"之途，遍临晋唐法帖，终成一代巨匠。而吴琚专学米芾，也成为一代名家，不过终究不如米芾。

明代书家吴宽也是"专攻"者，他可能也学过其他书家，但主要学苏轼（图13-24），点画厚重，字形肥肥宽宽，学得还是挺像的（图13-25）。但是与苏轼的书法比，整体感觉更沉实，苏轼更虚灵、潇洒一些。

明代另一位大书画家释担当主要学董其昌（图13-26），也属于"专攻"一派。我们看他的草书条幅"当裁一弯荷叶帽，见人免得更科头"（图13-27），深得董书神韵。不过与董书相比，更豪放，董书显得更含蓄些。

走"专攻"一路者，往往会根据自己的性情和兴趣，选择喜欢的某一两位书家学习。这就涉及一个问题，到底哪一个方向是自己真正喜欢的呢？如果一开始就确定的话，可能会有一点盲目。所以在专攻

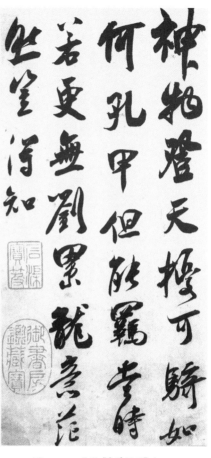

图 13-23 吴琚《杂诗帖册》之一

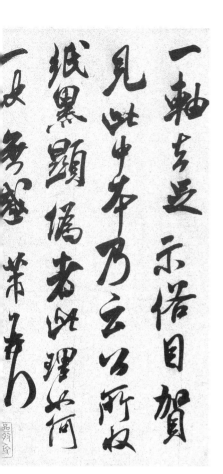

图 13-22 米芾《贺铸帖》（局部）

图 13-24 苏轼《洞庭春色赋》（局部）　　　　图 13-25 吴宽《种竹诗卷》（局部）

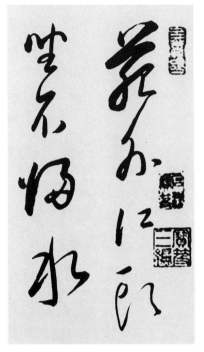

图 13-26　董其昌草书
《杜甫三首诗册》（局部）

图 13-27　释担当
草书《七言诗句轴》

之前，对书法史上的名家进行广泛的了解与"接触"——动手临一临，然后再专攻某一两家，可能会更合理一些。

　　与"专攻"相对的是"博取"，即取法多家范本，把他们的长处都吸收过来，熔铸成自己的。米芾就是走"博取"路线的代表书家，他的《自叙帖》曾自道："壮岁未能立家，人谓吾书为'集古字'，盖取诸长处，总而成之。既老始自成家，人见之，不知何为祖也。"这个方法，即"集古字"。

　　走"集古字"的书法道路，相当艰辛，因为涉猎的名家多，最后还要能收回来，融会贯通，自成一家。见异思迁是人之常情，许多书法爱好者今天学本帖，明天换一本，一辈子下来，学了几十本帖，兜了一大圈，结果没有兜回来，因为缺少统摄、取舍、融兼的能力。但是一旦走成功，即成巨匠，如米芾、祝允明、董其昌、王铎、何绍基等，都是博采众长。

如明代书家祝允明，取法范围非常广博：

> 京兆少年楷法自元常、二王、永师、秘监、率更、河南、吴兴，行草则大令、永师、河南、狂素、颠旭、北海、眉山、豫章、襄阳，靡不临写工绝。晚节变化出入，不可端倪，风骨烂漫，天真纵逸。（王世贞《艺苑卮言》）

祝允明楷书学过钟繇、"二王"、智永、虞世南、欧阳询、褚遂良、赵孟頫，行、草书学过王献之、智永、褚遂良、怀素、张旭、李邕、苏轼、黄庭坚、米芾等人，"靡不临写工绝。晚节变化出入，不可端倪"。这不仅要花费大量的时间和精力，还要有才气，确实很难。当然祝允明的外公和祖父都是书法名家，学习氛围和学习条件也比一般人好。

文徵明的长子文彭也是一代书法名家，对祝允明的书法极其欣赏，他说："我朝善书者不可胜数，人各一家，家各一意。惟祝京兆为集众长……无所不学，学亦无所不精。"祝允明自己也说："仆学书苦无积累功，所幸独蒙先人之教，自髫卯以来，绝不令学近时人书，目所接皆晋、唐人帖也。"（《怀星堂集》）祝允明的取法范围很广，晋唐宋元名家几乎都涉猎过。

祝允明的行书，学过黄庭坚，学过赵孟頫，也学过"二王"等人，但乍一看很难看出来，需要细细去品味，因为已经融会贯通了。如行书《归田赋》（图13-28）善用侧锋，棱角分明，笔笔刚健有力，字势驰骋自如。

祝允明的草书主要学"二王"、怀素和黄庭坚，最后也形成了自己独特的风格。如草书《李

图13-28 祝允明《归田赋》（局部）

371

图 13-29　祝允明草书《李白五言古诗卷》（局部）

白五言古诗卷》（图 13-29）大开大阖的"镶嵌式"章法是从黄庭坚变化而出来，但黄庭坚行笔速度较慢，像打太极一样，祝允明的速度更近怀素，疾风骤雨。而结构主要从"二王"小草一路而来，在此基础上简约字形，以至于呈现出"满纸点点"的艺术特质。

祝枝山的书学道路就属于"博取"，兼容各家。这种方法不能浅尝辄止，不能今天学王羲之，明天学王献之，后天又学苏东坡，而需要阶段性地"专攻"一家，再通过数十年陶炼，逐渐融通，形成自己的风格。

（二）"走主脉"与"辟蹊径"

出新又有"走主脉"与"辟蹊径"两种方式。在书法发展的历史长河中，有些人走的是主流大道，也有的人不蹈常规，独辟蹊径。

在魏晋书法走向自觉之后，到清代碑学兴起之前，学书者一般都尊崇"二王"、颜真卿这一主脉。唐人主要学"二王"，宋人又加了颜真卿，宋以后又加了"宋四家"，基本上就是"二王"、颜及他们开枝散叶的延展。

碑学兴起之后，有些人继续学"二王"、颜和他们的分支，有些人则转向金石碑版铭刻（铸）书法一路，如汉碑、魏碑、先秦青铜器铭文等。在清代，学金石碑版者日多，与学帖者分庭抗礼。总体而言，"二王"一路发展的历史长，学的人更多一些；学碑一路历史短，参与者少一些。这两条路之外，还有少数人走的是独辟蹊径之路。

如赵孟頫就是典型的"走主脉"（图 13-30）。他主要师法王羲之，世人公认他深得王羲之书法真谛。不过也有差别，王羲之书法的骨力

图 13-30　赵孟頫行书
《望江南净土词十二首》（局部）

图 13-31　徐渭
《女芙馆十咏》（局部）

显得更雄强些，笔法变化更丰富些，字形结构也更欹侧奇险些。

明代书家徐渭主要学"二王"和米芾，他把米芾跌宕欹侧的跳跃笔势学到了，不过结构比米芾的宽阔（图 13-31）。米芾是学"二王"一路的，所以徐渭书法虽然有点怪，个性比较独特，其实仍在主脉中。

"独辟蹊径"的书家，宋代以来代不乏人。例如赵佶就属于这一路，他的书法号称"瘦金书"（图 13-32），转折、笔画都很瘦很硬，有人认

图 13-32　赵佶《夏日诗帖》

图 13-33　金农
漆书《节录斛斯征传》（局部）

为可能是从褚遂良变化而出，其实二者在形质和神采上都有很大差异。

清代书家金农的"漆书"（图 13-33），横画特别宽粗，竖画特别瘦细，就好像是排刷写出来的，风格极其独特，正是"独辟蹊径"的代表。

"独辟蹊径"一路，最终能在书法史上立住，也是相当不易的。

（三）笔法"别用"

"二王"的笔法把"侧锋取妍"推到了极致，所以能"八面用锋"，丰富自如。到了唐代，颜真卿又回归了中锋用笔，即敦实圆浑的篆籀笔法。书法的笔法之别，同时也是神采之别，它们体现了"二王"书和颜书在精神气质上的不同。对后世书家而言，则可以灵活运用，演化出书法新面貌。

1.王法写颜

有的人用王羲之的笔法去写颜真卿的字形结构，这也是一种突破和创新。如颜真卿的《裴将军帖》（图 13-34），多用篆籀笔法，点画厚实圆浑，体现出强烈的雄浑之气。而董其昌在临习时（图13-35），主要以"二王"笔法来写，用了较多的侧锋，这样就开出新路了。

又如董其昌临颜真卿《争座位帖》，也是以王羲之笔法写颜之结构，已经临创不分了。原帖的风貌是浑厚、质朴（图 13-36），而董其昌写的非常清秀、典雅（图 13-37）。以王法写颜帖就不纯粹是颜了，但还带了一点颜，实际上是从颜书中获得了补给。当然，也不纯粹是王了，董其昌在二者之间找到了一个突破口。

2.颜法写王

反过来，也有的书家是以颜法写王。

例如清代大书家何绍基特别痴迷于颜真卿的笔法（图 13-38），他

图 13-34　颜真卿《赠裴将军诗》（局部）

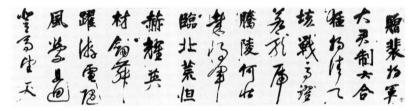

图 13-35　董其昌临《赠裴将军诗》（局部）

强化了颜真卿笔法圆浑厚实的一面（图 13-39），同时又用这种笔法感觉去写王羲之。

如何绍基临《兰亭序》（图 13-40），用颜的感觉去写《兰亭序》，不纯粹是颜，也不纯粹是王，其实是从"王"中获得"补给"，最终又在二者之间找到了一个平衡点。这个平衡点，就成为何绍基的艺术特质，亦即创新所在。

3. 碑法写简

简牍书一般都是很小的字，用小毛笔在很窄的简上写字，行笔速度比较快，灵动跳跃。但是 20 世纪以来的一些书家尝试以碑法写简，凝重古拙。如古文字学家商承祚先生就是用碑法去写简，我们看他临写的秦简，字形虽然源自秦简（图 13-41），但是整体美感却呈现出苍茫古拙的金石气（图 13-42）。今天我们这个时代，仍有一些书家在沿着这条道路前行。

4. 正体草写

像篆书、隶书、楷书这样的书体，总体而言是趋于平正安静的。

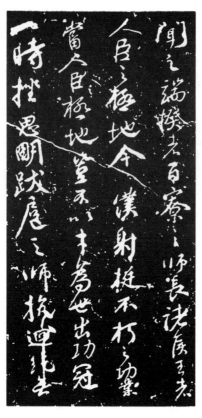

图 13-36 颜真卿
《争座位帖》（局部）

图 13-38 颜真卿
《争座位帖》（局部）

图 13-37 董其昌临
《争座位帖》（局部）

图 13-39 何绍基临
《争座位帖》（局部）

永和九年歲在癸丑暮春之初會于
會稽山陰之蘭亭脩稧事也羣賢畢
至少長咸集此地有崇山峻領茂林脩
竹又有清流激湍暎帶左右引以為流
觞曲水列坐其次雖無絲竹管弦之盛
一觞一詠亦足以暢叙幽情是日也天朗
氣清惠風和暢仰觀宇宙之大俯察品
類之盛所以遊目騁懷足以極視聽之娛
信可樂也夫人之相與俯仰一世或取諸
懷抱悟言一室之内或因寄所託放浪形
骸之外雖趣舍萬殊静躁不同當其欣
於所遇暫得於己快然自足不知老之
將至及其所之既倦情随事遷感慨
係之矣向之所欣俛仰之間以為陳迹猶

图 13-40　何绍基临《兰亭序》（局部）

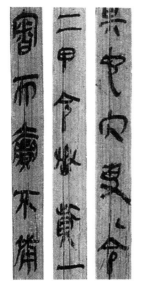

图 13-41　《睡虎地秦简》（局部）

图 13-42　商承祚节临《睡虎地秦简》

图 13-43　傅山楷书七言联

图 13-44　傅山篆书
《天龙禅寺诗轴》

有些书法家不满足于此，大胆地探索尝试把行、草的书写感觉带到正书体中，即"正体草写"。"正体"因此出现了新的面貌，变得欹侧多姿、活泼流动。

如明末清初的傅山，他的楷书七言联"竹雨松风琴韵，茶烟梧月书声"（图 13-43），一看即受颜体楷书的影响，但是又有不同，他把行草的笔意融进了庄正的颜楷中，写得十分生动，不像今天一些人写的颜体如印刷体那么板滞。这么厚重的字，傅山竟可以这么轻松写来，奇崛而野逸，趣味盎然。

傅山写篆书，也与他写楷书相似，多了很多写行、草书的节奏和笔势，如篆书《天龙禅寺诗轴》（图 13-44），注重书写过程中的偶然天趣，每一行的章法曲折起伏，整体艺术感觉圆浑质朴，气息醇厚。

又比如先秦名品《石鼓文》（图 13-45），线条粗细和整体布局趋向工整，在工整中有着细微的错落变化。明末清初的大书画家八大山人临《石鼓文》册（图 13-46）却非常潇洒自如，完全是另外一种风格，正与傅山的方法相似——正体草写。这既是临古，也是创作和创新。

清代的何绍基写金文（图 13-47），也是这一路径。前人用"气韵生动"形容一幅好画，何绍基的金文完全当得起"气韵生动"这四个字。整篇章法如天花乱坠，字字摇曳，彼此呼应。

20 世纪名家黄宾虹也是如此。我们看他 90 岁时写的《集金文七言联》"和声风

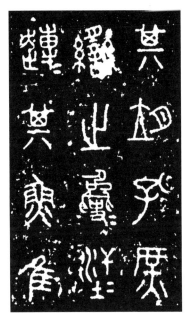

图 13-45 《石鼓文》（局部）

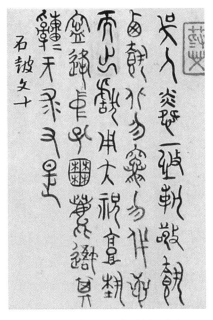

图 13-46 八大山人临《石鼓文册》之一

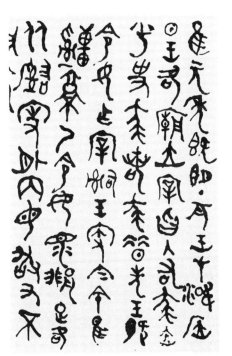

图 13-47 何绍基临西周《蔡簋铭文》（局部）

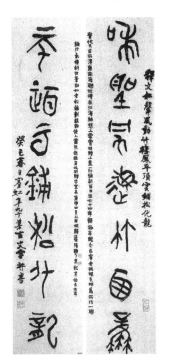

图 13-48 黄宾虹《集金文七言联》

动竹栖凤，平顶云铺松化龙"（图13-48），每个字的体态形势犹如野草、小花，自在舒展。

很多人不敢去尝试"正体草写"，因为很少见人这么去写，所以无法拓展和开阔自己的思路，不知道"灯塔"和方向在哪儿。看了这些大家的作品，即可获得一些启示，或许自己也能从中发掘拓展的可能性。

（四）"发现"新范本

清代碑学的兴起，同时也是一个审美新发现，由此"开拓"出了许多新范本。例如，魏碑楷书因此进入学书者的范本之列，一些书家开始致力于魏碑书法的研习。魏碑书法字形宽博，遗存了隶意，点画和结字也不像唐楷那么法度严谨，而是趋向洒脱写意。

如晚清书家赵之谦，他在书法上的突破，就是从魏碑中找到了兴奋点和突破口。我们看赵之谦节临北魏《杨大眼造像记》（图13-49），范本（图13-50）到了赵之谦的笔下变为：既有雄健骨感的刀感，也有飘逸灵动秀润。同时他也发现了北魏墓志（图13-51）之美，把墓志也纳入范本中来，看他节临东魏《高子澄墓志》（图13-52），笔势很是精致灵动，结构方正宽绰。这幅作品用的是行书落款，这样的行书风格是赵之谦的独创。而其创新来源，正是这些"魏碑体"书作。

梁启超也是"魏碑体"书法的迷恋者。相比赵之谦，梁启超的点画更硬朗，刀感更强烈，如临北魏《元昭墓志》（图13-53）。他的创作（图13-54）与临作，风格完全一致。梁启超书与赵之谦书同样从魏碑而来，又同样追求刀感，但细加体会，赵书显得更柔和飘逸，梁书更斩钉截铁一些。这是二人的内在气质决定的。所以同样学魏碑，最后还要跟自己的性情气质相结合，这也是书法的灵魂所在。

清代在碑学上的发现和探索实践，一直影响至今，今天许多人仍

图13-49　赵之谦节临《杨大眼造像记》

图 13-50 北魏《杨大眼造像记》（局部）

图 13-51 东魏《高子澄墓志》（局部）

图 13-52 赵之谦节临东魏《高子澄墓志》

图 13-53　梁启超节临北魏《元昭墓志》

图 13-54　梁启超《楷书诗轴》

在研习魏碑书法。同时，由于考古的新发现，今人在视野上比清代人更为广博，"发现"了越来越多的新范本。

五、夹缝中求生：在临古中，逐渐找到范本与自己的"契合点"

不管是走哪条出新之路，不管是学碑还是学帖，都要在学习前人过程中逐渐找到与自己性情的契合点，好比在夹缝中求生。

书法如果不学习前人，就难以登堂入室，但如果一直匍匐于古人脚下，食古不化，就谈不上真正的创作和出

新。所谓创作，所谓出新，终究要出自家之"意"——独特的生命体验。研习书法，自家生命的体验是最重要的。一开始，不太能发现自己的独特性，慢慢地，写多了，沉潜涵泳，就能发现"自家宝藏"了。古代的大书家们，之所以能成为名家大家，很重要的一个原因就是能够在实践中找到自己独特的审美体验与书写体验。

东汉的《祀三公山碑》（图13-55），是清代以来比较受关注的一个范本，许多人都曾学习过。最有开创性的当数齐白石。齐白石的篆书和篆刻，受此书影响巨大。我们看他《集祀三公山碑联》"元王兴相士，高祖起丰民"（图13-56），对比原本，有些相似，但细细品来，又有质的差别。齐白石强化了横平竖直，结构空间特别方正，因此整体气势闳阔。此外，齐白石的用笔很有刀锋爽利感，这种美感来自篆刻。他把篆刻的冲刀法用于书法行笔，于是酣畅淋漓的刀感化入了书法线条。一般人写《祀三公山碑》时，很可能追求线条的斑驳苍茫，所以写得比较慢，甚至还可能有点抖抖颤颤的。齐白石不是这样，"唰"

图13-55 东汉《祀三公山碑》（局部）

图13-56 齐白石《集祀三公山碑联》

一下就拉过去了，直接痛快！他是取《祀三公山碑》的字形结构，而不取线条的斑驳苍古。就像吴昌硕与《石鼓文》心有灵犀一样，齐白石特别喜欢此碑，所以能借由此碑开拓出一番新的境界。

书法的"出新"，说到底是属于书者的一种独特的感觉。一般人囿于习见，很可能难以接受你的独特感觉。这时，或许就很需要一种孤往精神，就如东坡《论书》所言，"吾书虽不甚佳，然自出新意，不践古人，是一快也"。

六、兴：创作的"催化剂"

我们很多学书者都有过这样的体验：准备写一件作品去参加展览，写了好多张，回头一看，发现还是第一张最好。这是因为写第一张的时候，内心往往有某种感觉特别想要抒发出来，而写了很多遍后，发现手虽然越来越流畅熟练了，艺术感觉却越来越稀薄了。说到底，这是书写的兴致越来越低了。

兴，是什么呢？兴，在书法创作中，是一味"催化剂"，它是生命的勃发，甚至是冲动。苏东坡曾有《石苍舒醉墨堂》诗谈到作书："兴来一挥百纸尽，骏马倏忽踏九州。"

书法史上，杰出的作品都离不开"兴"的作用。窦冀在《怀素上人草书歌》中写道："粉壁长廊数十间，兴来小豁胸襟气。"平时兴致不高，兴致来了以后，内在的生命能量就喷薄而出，一下子就"写开"了："忽然绝叫三五声，满壁纵横千万字。"兴致勃发之时，挥毫真是不一样的。

怀素的草书《自叙帖》，就是这么一件兴致勃发时的神来之作。这个长卷的开头几行字还比较平和，越往后，兴致越来越高，写到别人夸他草书怎么好的时候，更是心潮澎湃，忘乎手笔，如有神助。我们看他最后一段的局部（图13-57），"孤云寄太虚，狂来轻世界，醉里得真如"（钱起《送外甥怀素上人归乡侍奉》），行气线是斜向左的，"来轻世"三个字笔是分叉的，这些都是意外得之的天趣之笔，是"兴"驱使下的不得不然。但是，你对着这三行草书，细细品味每个字的笔墨，分明引我们进入了"孤云寄太虚，狂来轻世界，醉里得真如"的意境。

颜真卿的《刘中使帖》（图13-58），也是在"兴"的驱使下一挥

图 13-57　怀素《自叙帖》（局部）

图 13-58　颜真卿《刘中使帖》

而就。67 岁的颜真卿在湖州刺史任上，忽然收到叛将吴希光已降、卢子期被擒的捷报，真是大快人心，顿有"剑外忽传收蓟北，初闻涕泪

满衣裳"之感，于是信手写下这一短短的信札："近闻刘中使至瀛州，吴希光已降。足慰海隅之心耳。又闻磁州为卢子期所围，舍利将军擒获之。吁！足慰也。"这幅书作，是颜真卿的行草书中字径最大的。笔势轻松连绵，气贯长虹，写到"耳"字时，一笔就下来了。兴致勃发的时候，哪管那么多啊，完全就凭着内在的直觉倾泻而出，未想竟诞生了一幅天成之作。

书法是一次性的艺术，也是偶然性的艺术，尤其是行、草书体更是如此。一个内容重复写得再多，可能还不如第一次写得好，这就是"兴"起到的作用，没有意兴勃发，写出来的作品就不太容易打动人，往往是平平之作。

我们一般习书者，多少也都体验过"乘兴而书"的美妙时刻。但由于基本功不足，所以即使在兴致勃发时所书，作品的艺术确实高于平常所作，也到不了很高的水准，这就像是在平原上起高峰。而造诣高的书法家则像在高原上起高峰，平常水准就高，一旦遇到兴致勃发的时刻，则心手双畅，于是诞生了书法史上的经典之作。

七、最好的创作，是无意于"创作"

今天我们这一讲，虽然探讨的是创作的问题，但是当你在书写时，心中一旦怀着"创作"的念头时，很可能就远离了"创作"，难以进入创作的理想状态。因为创作的时候，有了"创作"的念想，心中便会有所指向，就不能全然进入自在的书写状态。

为什么有些人在毛边纸上写得挺好，换一张很贵的纸，反而不如毛边纸上写的？这就是心态的作用。

所以，最好的创作，是无意于"创作"。

宋代的李之仪谈到王羲之为什么能写出神品《兰亭序》说："世传《兰亭》，纵横运用，皆非人意所到，故于右军书中为第一。然而能至此者，特心手两忘，初未尝经意。"（《姑溪居士论书》）

关键原因在哪儿？在"心手两忘，初未尝经意"。作为一篇诗序，王羲之在创作时主要沉浸在文字内容所构造的情境当中，他可能也会考虑到笔法，但肯定不是主要的。他如果想着："我要创作一篇行书佳作！"那就写不出佳作了。"心手两忘，初未尝经意"，即意味着

泯灭了"创作"之念，无意于创作。

"宋四家"之一的黄庭坚，曾谈到自己的作书过程：

> 老夫之书，本无法也，但观世间万缘，如蚊蚋聚散，未尝一事横于胸中，故不择笔墨，遇纸则书，纸尽则已，亦不计较工拙与人之品藻讥弹。譬如木人，舞中节拍，人叹其工。舞罢，则又萧然矣。（《书家弟幼安作草后》）

黄庭坚深受禅家思想影响，视作书如缘聚缘散，作书时"未尝一事横于胸中"，这是放下了一切，别人的评价也不用去管。唯有这样了无牵挂，才能进入真正生命的本然状态，才有望写出天机自泄的上乘之作。

由此我们想到，为什么手稿、手札比别的书法样式更容易出佳作？因为写手稿、手札，心态更加放松，心与手都处于最自由自在的状态。如米芾《复官帖》（图 13-59）、石涛《与哲翁札》（图 13-60），丝毫不见"创作"痕迹，完全是提笔写来，率意天成。

图 13-59　米芾《复官帖》

清代周星莲《临池管见》说："废纸败笔，随意挥洒，往往得心应手。一遇精纸佳笔，整襟危坐，公然作书，反不免思遏手蒙。所以然者，一则破空横行，孤行己意，不期工而自工也；一则刻意求工，局于成见，不期拙而自拙也。"这段话真是说到学书者的心坎里了，这也正是一件好作品诞生的根本缘由。

图 13-60　石涛《与哲翁札》

　　所以，学书者要放下创作之念，回归日常书写的心态。就像清代八大山人（朱耷）所说的"涉事"，把书法创作当作生活中的日常事，待之以平常心，就不会有思想包袱，不会被"创作"所束缚了。

　　自然而然，无意于创作，是书写的理想状态，也是我们生命的理想状态。

中国书法十五讲

第十四讲 意境与境界

课程视频

我们为什么要去探讨书法的意境与境界呢？

如果我们进入书法的意境和境界层面，将会对书法之美有更深刻的理解。以前你欣赏一幅书法，最初可能是看一个个单字，后来学会了看神采，看个性与风格，看节奏与力度，但这还不够，还要学会去看书法的意境和境界之美，这就在审美层面达到了一个新的高度。

意境和境界，这两个词意思很相近，意涵有交叉也有差别。我们先讲"意境"，然后再讲"境界"。

一、什么是"意境"？

"境"或者"境界"最初是用于地理上的疆界，包括划地理界域的时候就会用到"境"这个词。逐渐地，"境"的意思不止于地理意义层面了，开始延伸，有了进一步发展。比如《庄子·逍遥游》里面就讲到："举世誉之而不加劝，举世非之而不加沮，定乎内外之分，辩乎荣辱之境，斯已矣。"此处"境"的意义，就不是指地理上的，而是指一种心灵上的状态。

到了唐代，"境"开始进入美学和艺术的领域。如唐代的大诗人王昌龄，他的《诗格》谈到诗歌的三境，一种是"物境"，一种是"情境"，一种是"意境"。"物境"指的是外在的，我们身边的世界。"情境"指的是我们内心的情感、情境、情绪的状态。"意境"则是由艺术作品构造生成出来的一种独特的艺术境界，这个境界带着创造者主体的"意"。"意"这个字是心字底，离不开创作者主观的心意与情感。

我们先对诗歌的意境稍作了解。

比如"人、花、夜静、春山、月、山鸟、鸟鸣、涧"这些语词，你读到它们，眼前可能会浮现出一个个的意象，但是还构不成我们所说的艺术的意境，所以意境跟意象有很大的差别。意境离不开意象，但是光有一堆意象，没有一个有序的组构，生成不了意境。

前人说"境生象外"，意境是在象之外，涵括着象，要在象的基础上加上虚空，所以是"虚实相生"。象偏向于实，境是虚与实二者相即相容，由此产生了意境。

看王维的五言绝句《鸟鸣涧》："人闲桂花落，夜静春山空。月出惊山鸟，时鸣春涧中。"很有画面感，显然不只有鸟、花、月等意象，

图 14-1 牧溪《潇湘八景图》（局部）

还在它们之外有一个有意味的独特的空间世界，所以是"境生象外"：缥缈宁静、悠远空灵并伴有偶尔声响的意境。

中国的山水画也追求意境之美。

如南宋画家牧溪的山水画《潇湘八景图》（图 14-1），一打开这幅画，你首先看到的不是一树、一舟或一山，而是作为一个整体的氛围带给我们的美感。在这虚虚实实、水雾弥漫、杳渺朦胧的诗意中，你仿佛身临其境，置身于画中的世界里，内心获得了一种超越感。

二、书法意境的生成

书法中也有意境之美。理解书法的意境，要比理解绘画和诗歌难。不过，书法史上一些对书法意境有自觉审美——追求"造境"的书家，他们的作品可以帮助我们更直接地体会书法意境的美妙。

如明代书画并擅的大家董其昌，绘画追求虚淡的意境，书法也是这样。他创作过许多书画合册。图 14-2 这一开左书右画：书是行草，写的是王维的诗句"江流天地外，山色有无中"；画是拟米家山水，水墨淋漓。你可以左右对着看，特别能感受到书与画二者在意境上的一些相似性，笔墨变幻，散淡迷离。

再看董其昌跋赵令穰《湖庄清夏图》（图 14-3），一派虚和古淡。他擅长用墨，浓淡交替，点画线条带着一点涩涩的、涩中含润的微妙细腻的感觉，大有云烟晦明的意境。

又如八大山人，既是大画家也是大书法家。他也有书画合册（图 14-4），也是自觉造境者。他的绘画物象的造型与书法的字形结构，

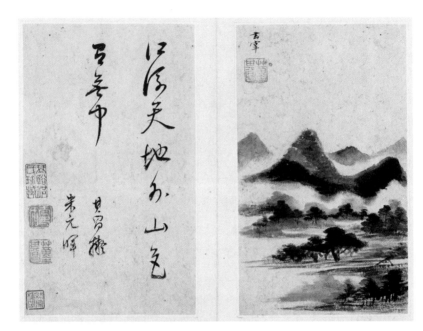

图 14-2　董其昌《书画合册》选一

图 14-3　董其昌跋
赵令穰《湖庄清夏图》（局部）

真是太相似了。与董其昌一样，他也极注重整幅章法的布白，对虚和实的处理，包括印章钤在什么位置都特别讲究。八大山人的山水画（图14-5），创造了一种幽远寂寥之境。他的书法，也注重意境。我们看他的一封手札（图14-6），看整体的感觉，也能感受到他山水画中的那种意境之美。

绘画要比书法的意境更为直接显性一些，并且比书法更强调意境上的追求。上述书画大家往往把绘画上的意境构成的通感，移入书法

图 14-4　八大山人《书画合册》之一

图 14-5　八大山人《山水图册》之一

图 14-6　八大山人手札

当中。书法的意境，是由文字的书写带来的一种有着独特意味的空间感。这种空间感，也有实和虚两方面：实的方面，即有点画处的"黑"；虚的方面，即无点画处的"白"。要想创造书法的意境，就需要有技法的精熟运用，计白当黑，虚实相生。一般我们写字，往往注重"实"

图 14-7　金农《墨梅》

图 14-8　杨凝式《韭花帖》

的方面，不太在意"虚"的方面，而对意境的生成而言，虚的层面是极重要的。也因此，中国的绘画与书法都很讲究留白，留白是造境的重要因素。在中国绘画中，留的是空白，其实是天地乾坤，所以中国画通常是不画背景色的。

比如画一树梅花，不用把梅花后面的背景画出来，梅花就在虚灵通透的天地之间。一旦画了背景，虚灵变成了板滞空间，反而受到了限制，这是我们中国艺术对于空间的独特观念。你看金农画的墨梅（图14-7），骨秀神清，自在舒展于朗朗天地，正可应和他的诗句"清到十分寒满把，始知明月是前身"。

跟绘画一样，书法也可以营造这样一种空间感觉。我们看杨凝式的《韭花帖》（图14-8），感受到这些空白里面荡漾着一种气韵，宁静而澄澈，就如清代笪重光《画筌》说的"虚实相生，无画处皆成妙境"。这些线条和点画，在这清灵静谧中，如万物各见其生生之意。前人说"一画一世界"，其实书法也是如此，可谓"一书一世界"，好的书法作品可以营造出一个独特的意境。

图14-9 《礼器碑》旧拓本（局部）

在书法中，有一些有意思的现象，比如大家学习金石碑刻书法，都偏好斑驳迷离、字迹模糊的旧拓。

如东汉碑刻隶书《礼器碑》，图14-9是"原貌"——其实也不是"原貌"，是经历了一千多年岁月"打磨"后的拓本，与最初才刻石立碑时是大不一样的。图14-10是电脑处理过的。

图14-10 电脑处理后的《礼器碑》

　　两个哪个更有味道？懂书法的都会偏爱"原貌"，因为艺术美感远胜于电脑处理过的。20 世纪书法家陆维钊先生谈到这个问题时说："或者以为碑帖损蚀，不易如墨迹之能审辨，此仅为初学言之。如已有基础，则在此模糊之处，正有发挥想象之余地。想象力强者，不但于模糊不生障碍，且可因之而以自己之理解凝成新的有创造性的风格，则此模糊反成优点。正如薄雾笼晴，楼台山水，可由种种想象而使艺术家为之起无穷之幻觉。"（《书法述要》）在有一定书法基础的学书者眼里，斑驳模糊的古代碑帖犹如"薄雾笼晴，楼台山水"，这不正是意境之美吗？所以，高明的书法老师不会建议你临习图 14–10 那样电脑处理过的字帖。原因何在？因为它少了一种味道，一种金石气。而所谓"气"，亦即一个气场，一个空间。你临习图 14–9 那样的旧拓本字帖，其实不只是在学习一个个字，同时也是在慢慢地体会与学习书法的意境之美。

　　在时下的书法学习中，还有一个有意思的现象：许多人偏好用仿古色的纸或绢来书写。原因何在？因为，在书法意境的营造中，纸的颜色也会起到一些作用。

　　如元代书画家吴镇的草书《心经》，图 14–11 是一个局部："无挂碍。无挂碍故，无有恐怖，远离颠倒梦想，究竟涅槃。三世诸佛，依般若波罗蜜多故，得阿耨多罗三藐三菩提。故知般若波罗蜜多，

图 14-11　吴镇草书《心经》（局部）

是大神咒,是大明咒。"此作行笔质朴无华,线条纯粹,墨色渴润相间,虚虚实实,很有层次感,又加上纸的底色带着仿古色,因而平添了些梦幻般的意境。其实,古意又何尝不是一种意境?

三、书法意境的独特性

书法的意境,是书写者用点画、线条、字形与章法布白,通过文字的书写来构造出的一个有独特意味的空间。书法意境不像诗歌、绘画那么显性,它要隐性抽象得多。

例如,像这样一句诗"掠水燕翎寒自转,堕泥花片湿相重",是不是很有画面感?正是"诗中有画"。假如请一个画家,画成一幅画,想象一下会是怎样?

宋徽宗赵佶写成了一幅草书作品(图14-12)。这幅草书笔法精熟,极其流畅而自然,不仅是赵佶的草书佳作,也是书法史上的经典。看到这个作品的时候,仿佛觉得有某种"东西"在里面飞舞着,流转轻盈。但是,你又不能够确指到底是什么。

奇妙的是,当你对照着释文"掠水燕翎寒自转,堕泥花片湿相重"

图14-12 赵佶草书扇面

慢慢读，慢慢赏的时候，又会觉得确实是有这样的画面感和意境在里头。当然，每个人的理解不一样，你对书法理解越深，从中"读"出来的艺术美感也就越细腻微妙。甚至，你还可能觉得，如果画成一幅画的话，未必就一定会比赵佶这幅圆扇形式的草书意境更美妙。

所以，书法的意境具有一种不可确指的模糊性。它不像绘画、摄影或诗歌，一下子就提供给你相对比较稳定的、具体的艺术形象。这一方面可以说是它在表现意境方面的一个"先天不足"；但在另一方面，因为抽象性、模糊性，也让它具有不同于诗歌、绘画的独特价值。

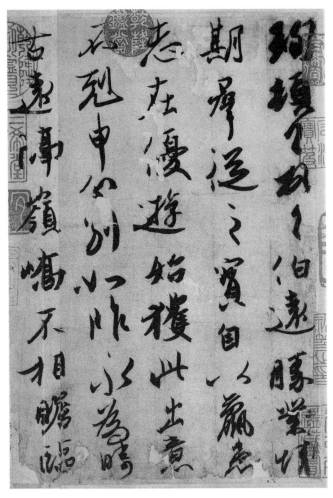

图 14-13　王珣《伯远帖》

要不然我们有了诗歌的意境，有了绘画的意境，有了摄影的意境，我们还有必要欣赏书法的意境吗？书法的意境，美就美在抽象幽微，模糊不定，从而具有无限的解读可能，越看越看不够，永远没有确解。

比如东晋王珣的《伯远帖》（图14-13），为乾隆"三希堂法帖"的"三希"之一。这件作品纵25.1厘米，横17.2厘米，篇幅虽小，但写得极精彩。它带给董其昌这位伟大的书法家什么样的感觉？"潇洒古淡，东晋风流，宛然在眼"，董其昌从中读出了"潇洒古淡"的意境。

清代的古文家姚鼐，则说"如升初日、如清风、如云、如霞、如烟、如幽林曲洞"，他竟然读出了这么多的美感，为什么我们不太读得出来？审美是需要一双美感之眼的。而姚鼐用了这么多的"如"，同时也可以说明，书法意境具有模糊性，有着多重指向性。

四、书法意境的创造，主要在于"怎么写"

诗歌的意境，主要从文字内容生发而来。而书法的意境，主要生发于"书"，文字内容的重要性在"书"之后。因为构成书法意境的基本要素，是点画、结构、章法、布局、墨色等，所以，书法意境的创造，尽管文字内容是重要的，但更为重要的是怎么写，谁在写。

因此，即便是同样一篇文字内容，在不同书者的笔墨下，会呈现不同的意境。比如曹植的辞赋名篇《洛神赋》，王献之以小楷书之（图14-14），呈现出飘逸、流美的意境。

而赵孟頫以行书写成《洛神赋》（图14-15），字字独立，行草相杂，形体唯美，笔法精致，气息特别清新儒雅。面对此作，仿佛可见一种"清水出芙蓉"的意境。

祝允明的草书《洛神赋》（图14-16），又全然不同于王献之、赵孟頫。整体浑成一片，纵横起伏，气势磅礴，每个点画都跃动着力量与生机。这是祝允明心中奇宕潇洒之境的外现。

所以同样是《洛神赋》，每个书者笔下呈现的意境各不相同。

三国魏时大书家钟繇《笔法》说："笔迹者，界也；流美者，人也。"笔迹是书写过程留下的结果，是一个看得见的客观存在。但书法笔迹的差异，根源在书写者，更确切来说是书写者在书写那一刻的心境与艺术感觉。

我们经常把书法视为"心画"或"心印"，所以书法意境的创造

图 14-14 王献之小楷《洛神赋》（局部）

图 14-15 赵孟頫行书《洛神赋》（局部）

图 14-16　祝允明草书《洛神赋》（局部）

根源在于每个个体的心境，即"境由心造"。书法的意境、境界均由心造而来。

历史上有很多书法家写过《心经》。

如清代的傅山。傅山的书法以行书和草书见长，通常是连绵不断，纵横奔逸。但是我们看他写的小楷《心经》（图 14-17），字字拙朴奇崛，全篇气息静谧散淡，完全不同于他的行书和草书之风貌，就像换了个人似的，其实是心境的改变使然。

再看清代书家刘墉的小楷《心经》（图 14-18）。他的书法，筑

图 14-17　傅山小楷《心经》

图 14-18　刘墉小楷《心经》（局部）

基于颜，兼学其他名家。此小楷《心经》，字字厚重庄正，但又显得轻松活泼。刘墉深于禅修，以禅境通书境，所以书法常有一种恒定、玄远的空灵之境。

我们再看吴昌硕的篆书《心经》，总共十二条屏，这里选了前六屏（图 14-19）。这篇《心经》书于 1917 年，时吴昌硕已经 74 岁。对于此作，吴昌硕自己也感觉是得意之作，最后有一段自跋："曾见完白翁曾篆《心经》八帧，用笔刚柔兼施，虚实并到。服膺久之，兹参猎碣笔意成此。自视尚无恶态。丁巳暮春。"细看其每个字的线条，无不凝练纯粹。再看此作整篇，神完气足，墨色在总体温润中带着一些"渴笔"的飞白，显出苍莽和老辣，加上是篆书文字，所以呈现出一种开阔闳博、古奥深幽之意境。

看完吴昌硕的，再看弘一法师的《心经》（图 14-20），完全是另一种感觉。弘一法师是律宗的高僧，主张苦修，严以律己到极致。所

图 14-19　吴昌硕篆书《心经》（局部）

图 14-20　弘一法师《心经》

以他的书法的精神气质，如果不是他那一种内在修为和心境的话，根本写不出来。学书者面对它，往往会有上手很快，学得越久越不像之感。我们评价书法通常所说的飘逸、刚健、潇洒之类，在这里都派不

上用场了。品读弘一法师的《心经》，几乎要屏住呼吸；面对此书之境，似乎要把我们身上的尘气都荡涤一尽。

所以，书法的意境不离文字，文字在书法的意境创造中相当于一个引子，可以触发意境创造。由这个引子，引出了一个独特的笔墨世界，由"黑"与"白"、"形质"与"虚空"二者相即相融生成的一个独特的艺术境界。

当然意境的实现，技法是不可或缺的。如果没有技法的熟练，那就很难在笔墨中呈现意境之美，即使是你心中确有鲜明的、独特的意境。

五、书法意境的审美体验

有意境的书法，意味着有一种高格，有一种超越性，不同于现实之境，甚或超越现实之境。欣赏者面对它，会有一种独特的审美体验。

楷书《雁塔圣教序》（图 14-21）是褚遂良最知名的一件作品。清代书家王澍读到《雁塔圣教序》时说："笔力瘦劲，如百岁枯藤，而空明飞动，渣滓尽而清虚来。想其格韵超绝，直欲离纸一寸。"（《虚舟题跋》）一般人看褚遂良的楷书，往往欣赏单字的俊秀，而王澍从中体会到整个作品的意境之美："空明飞动，渣滓尽而清虚来。"空明清虚到什么程度？到"格韵超绝，直欲离纸一寸"，观者的身心被这书法

图 14-21　褚遂良楷书《雁塔圣教序》（局部）

带进了一个与现实世界有别的艺术世界。所以杰出的书法作品，总会带给观者不同寻常的审美体验。

　　清代的另一位书家侯仁朔欣赏《雁塔圣教序》时，则感受到了类似山水画的意境："笔阵飘渺，外人多易目为野趣，然其风韵珊珊，实有千寻瀑布落石泻玉之概，楷书中不易得之境也。"（《侯氏书品》）这样的审美体验，也拓宽了我们对褚遂良这件楷书的感知。

　　再看怀素另一件草书《苦笋帖》（图 14-22）："苦笋及茗异常佳，乃可径来。怀素上（白）。"怀素的书法，以狂草名世。这是他的一件小草书迹。一般人对草书的印象，总以为要笔笔接连不断，绕成一片。怀素这篇草书却是一反惯常，黑少白多，字字简约。怀素是出家的僧人，书法也

图 14-22　怀素《苦笋帖》

受佛法的影响。清代的刘熙载很欣赏怀素的草书，他的感受是，"怀素书，笔笔现清凉世界"（《游艺约言》）。这也是怀素草书不同于张旭草书之处。张旭的草书趋于热烈，怀素的草书趋于清凉。

　　"书圣"王羲之暮年时的书作被认为成就高于以往。王羲之暮年所书，有什么特点？孙过庭《书谱》说："不激不厉，风规自远。"这种"远"的意境，在后来的中国画中成为审美的重要追求，即"平远""高远"和"深远"。王羲之暮年之作，即有这种"远"的意境之美。我们看草书《十七帖》（图 14-23），是王羲之暮年写给朋友的二十九通信札。《十七帖》草书，空灵、简洁，很从容，不激不厉。面对这

图 14-23　王羲之
草书《十七帖》（局部）

样的作品，我们内心会有一种远的感觉，远离于尘嚣，远离于纷纷扰扰，它把我们带到另外一个世界当中去。这种感觉，用恽南田题画的一句话来说，便是"谛视斯境，一草一树，一丘一壑，皆灵想之所独辟，总非人间所有"。

所以真正有意境的书法作品，是独特而深刻的，它不会趋俗，远离庸常，是我们心神的栖息之地。一边是现实的世界，一边是书法的意境世界，越是在这样一个行色匆匆的快节奏时代，越需要艺术的清凉来慰藉我们心中的匆促不安。

六、书法以"天然"为最高境界

意境与境界，这两个概念用于讨论一件具体艺术作品时，是可以互换着用的。说一件作品有意境，也可以说有境界。如明代的李日华论书法说："古人作一段书必别立一种意态。若《黄庭》之玄淡简远，《乐毅》之英采沉鸷，《兰亭》之俯仰尽态，《洛神》之飘飘凝仁，各自标新拔异，前手后手亦不相师，此是何等境界，断断乎不在笔墨间得者，可不于自己灵明上大加淬治而来！"（《竹懒书论》）这里讲到的四件书法作品，分别以"玄淡简远""英采沉鸷""俯仰尽态""飘飘凝仁"来赞美，李日华认为这是何等"境界"！这里所说的"境界"，其实也是意境。

不过，境界还有比意境更宽的一层意思。日常生活中，我们也会用到"境界"这个词，比如说某个人的思想境界很高，或者说太低。这里的境界，涉及的是一个高低层级的问题。

王羲之的《兰亭序》被誉为"神品"。"神品"意味着最高的境界。

古人品鉴书法，分为神、妙、能三品。三品之外，又别立"逸品"。

高于妙品、能品的"神品"，是怎么定义的呢？

在唐代的张怀瓘看来，张芝的草书就属"神品"之列。张芝的草书《急就章》"字皆一笔而成，合于自然，可谓变化至极"。变化至极而又能合乎自然，这是神品的特征。

元代的陶宗仪将"神品"定义为："气韵生动，出于天成，人莫能窥其巧者，谓之'神品'。"（《南村辍耕录》）出神入化、出于天成的，才当得了"神品"之名。

清代的包世臣也解释了什么是神品，他说："平和简净，遒丽天成，曰神品。"（《艺舟双楫》）

而所谓"逸品"，往往指那些具有高洁之志的不同凡俗的逸士，在艺术中呈现出一种超越规矩法度的精神气质，本质上也是在表达内心的纵横不羁，洒脱自在。

所以不论是"神品"，还是"逸品"，都有一个共同的指向：自然、天然、天成、天。只是途径有所不同，"神品"的侧重点是从法则走向自由，"逸品"的侧重点是从行为方式和内心世界直达自由。也因此，"神品"往往更容易被接受，而"逸品"的接受更需要与书者"心心相印"的"知音"。

书法追求的最高境界就是天成之作、天然之作。

孙过庭《书谱》说："初学分布，但求平正；既知平正，务追险绝；既能险绝，复归平正。"这句话，表面上看是谈结构和布白，而背后更深层的是寓涵了书法学习的三重境界：平正—险绝—平正。后一个平正是险绝过后的平正，是"既雕既琢"后的复归于朴——不见雕琢痕迹的天趣自然。周星莲《临池管见》也说："学书者，由勉强以渐近自然，艺也进于道矣。"

学习书法，师法古人，学习法则是基础，进而要师法天地造化，要能见出天趣。苏轼说"天真烂漫是吾师"。看苏轼的《祷雨帖》（图14-24），写得真是天真烂漫，每个字的态势都各有奇崛之趣，但整体融合统一，自然放松，毫无刻意之痕。

再看汉代隶书跟唐代隶书的差别。下面两件隶书作品，我们很多人可能会觉得左边的好看，觉得这个工整精致，每个笔画交代得清晰

图 14-24　苏轼《祷雨帖》（局部）

图 14-25　李隆基《石台孝经》（局部）

图 14-26　东汉《石门颂》（局部）

到位。它是唐玄宗李隆基的《石台孝经》（图14-25），确实是隶书佳作。再看右边的隶书，是东汉的《石门颂》（图14-26），逸笔草草，让我们强烈地感受到一种闲云野鹤般的洒脱自在。所以《石门颂》乃以天趣胜之。也因此，《石门颂》被认为是隶书的典范之作。

再看下面这两件隶书，哪个更显得天趣自然？哪个更体现出精巧？左边的更体现出天趣自然，右边的更体现出人工的精巧。左边的是东汉隶书《西狭颂》（图14-27），右边的是唐代隶书家史惟则的《大智禅师碑》（图14-28）。我们学习书法，都说要"取法乎上"，那怎么判断是"上"？"上"的核心标准就是天趣。

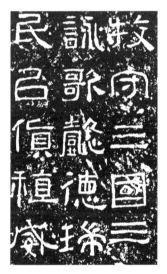

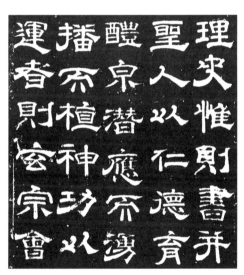

图14-27　东汉《西狭颂》（局部）　　图14-28　史惟则《大智禅师碑》（局部）

总体来说，汉代的隶书更具有天趣之美，同时又法度完备。因此我们学习隶书，也往往从汉代隶书入手。

清代书法家何绍基被推为隶书大家，也是因为他的作品在境界上更高，比一般书家更多天趣（图14-29）。

我们看清代同样擅长隶书的书家桂馥，他的隶书当然也自成一家（图14-30），但为什么没有何绍基影响大、评价高？后人之所以认为何绍基的隶书成就高于桂馥，主要也是以自然天趣的审美标准来评判的。

再看图14-31这一篇楷书：北魏《石门铭》。《石门铭》在康有

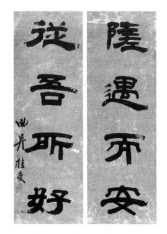

图14-29　何绍基《临夏承碑》（局部）

图14-30　桂馥隶书四言联　　　　　　图14-31　北魏《石门铭》（局部）

为的《广艺舟双楫》中被评为"神品"。这可能颠覆了大家对楷书的惯常印象。与之相对的楷书，是状若算子型的，比如"馆阁体"。传为王羲之的《题卫夫人〈笔阵图〉后》说："若平直相似，状如算子，上下方整，前后齐平，便不是书，但得其点画耳。"上下方整、前后平齐的书法，只能说是点画，而不能说是书法，因为缺少了一种活泼自在的生命力。像北魏《石门铭》这样的楷书，正是中国书法崇尚天趣境界的体现。

中国的艺术是为人生的艺术，在书法艺术上追求的天然之境，其实是人生的理想境界。

20世纪哲学家冯友兰提出，人生有四重境界：自然境界、功利境界、道德境界、天地境界。四重境界，层层往上，最高一重是天地境界。书法是帮助我们通向天地境界的媒介，在书写中，我们的内心打开了，精神与天地往来，从心所欲不逾矩。所以天然、天趣，天地境界，一

直是书法的最高理想。

在书法界，如果评价某个人的书法达到了"化境"，那是最高的赞誉了。化境，意味着"天地—人生—笔墨"三者浑化为一体，达到了最高程度的圆融自在。

七、通向天然之境的途径

很多学书者以为，只要日复一日、年复一年坚持练习，书法就会越来越好，最终"人书俱老"，抵达理想的境界。这看似很有道理，但同时我们也注意到，有些学书者年龄大了之后，越写越熟练，却不仅没有进步，反而退步了。怎么办？

明代的董其昌提出，书法要"熟后生"。明明是越写越熟练，怎么会"熟后生"呢？怎么理解和实践"熟后求生"呢？

回忆一下我们初学书法时的样子。一开始大家都是"生手"，对书法的法度一无所知，毛笔怎么拿，墨水怎么蘸都不懂，更不要说横怎么写，竖怎么写。逐渐地，在老师的指导下，法度掌握得越来越好了，越练越熟了。这就从生走向了熟。那么熟之后怎么办呢？熟练了之后难道就不练了吗？可是董其昌却告诉我们"熟练了之后需要追求生"，意思是要回到最初"生手"的状态？不是的。

董其昌说的"熟后生"，是处在"生—熟—生"中的后一个"生"，它不是技法层面的，技法层面仍然还是熟练的。这个"生"是在"境界"层面。它是一个什么境界呢？是一个"生境"。明代汤临初说："书必先生而后熟，亦必先熟而后生。始之生者，学力未到，心手相违也；熟而生者，不落蹊径，不随世俗，新意时出，笔底具化工也。"（《书指》）

学书者花费了大量的时间和精力，好不容易从无法走向了有法。当我们在技法上达到烂熟于心之后，很可能会出现利与弊两方面的结果：一方面是自我感觉不停地强化与巩固，乃至于成为一种习惯，标志着一个书法人走向成熟了；但在另一个方面，技法熟练，风格形成的同时，伴随着的很可能是程式化的套路，书写因此走向了固化，生机活泼慢慢地变少了，艺术感觉慢慢地钝化，创造力与想象力走向贫乏。我们批评一个风格成熟后的书法家自我封闭，再也难以突破，用

的一个词就是"结壳了"。

"结壳了"，意味着开始重复自我，自己把自己缚住了。

怎么才能突破？

那就是董其昌提出来的"熟后求生"。

"熟后求生"，意味着突破思维的定式，突破我们的书写习惯，突破法则的束缚，从必然走向偶然，规避秩序，走向天趣。

唐代草书家怀素也有这种经验，"人人欲问此中妙，怀素自言初不知"。别人问怀素的草书怎么能如此神妙？怀素说挥毫的那一刻，他也不知道怎么会写成这样的。此中之妙，就是"熟后求生"的"生"。

米芾对"人人欲问此中妙，怀素自言初不知"特别认同。米芾自己谈书法，也说："学书贵弄翰，谓把笔轻，自然手心虚，振迅天真，出于意外。"（《自叙帖》）米芾对偶然、意外的天趣，尤为重视。所以你看米芾的书法作品，几乎没有重复的，因为他的追求是"振迅天真，出于意外。""振迅"，是在书写的那一刹那，笔锋提按顿挫的起伏变化。刹那之间的这种偶发性，常在意料之外。

熟后求生、偶然天成的书写过程，明末清初的书法家傅山同样有着深刻的体会，他这么描述：

> 吾极知书法佳境，第始欲如此而不得如此者，心手纸笔，主客互有乖左之故也。期于如此而能如此者，工也；不期如此而能如此者，天也。一行有一行之天，一字有一字之天。神至而笔至，天也；笔不至而神至，天也；至与不至，莫非天也。吾复何言？盖难言之。（《霜红龛集》）

学习书法，一开始的时候，我想怎么写，结果毛笔不听话，心手不一，因为功夫不到。逐渐地，学书时间久了，笔墨技法也熟练了，开始进到第二个阶段，"期于如此而能如此者，工也"，我想怎么样，笔下就真做到了，这是心手合一的境界。大多数人，能达到这个境界，已经很了不起。不过，后面还有更高的一个境界，"不期如此而能如此者，天也"，写出来的字，竟然事先没有预料到但字字神妙，这是什么境界？天境。天境，是技法精熟后偶然意外的书写境界，这里面的那种美妙感觉，傅山觉得也很难用言语来描述。

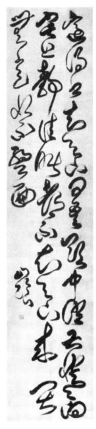

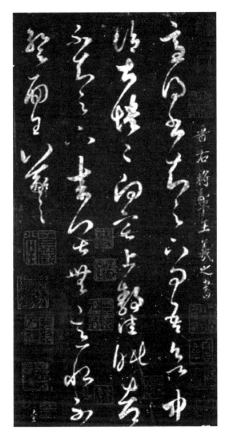

图 14-32　傅山临
王羲之《适得书帖》

图 14-33
王羲之《适得书帖》

　　傅山的书作，确实颇多天趣。我们看傅山这一篇草书，是临王羲之的《适得书帖》（图 14-32）。他不追求笔笔相似，追求的是熟后求生的天真烂漫之趣。与王羲之原帖（图 14-33）相比，傅山更在意字势的跌宕起伏、挥毫过程的酣畅淋漓，偶然性极强。

　　再看傅山的这篇《草书双寿诗》（图 14-34），正是以天趣胜的代表作。傅山的书法总是有一种生生之气，奇姿异势却又合乎自然，因为他这个人的性情，他这个人的主观审美就是极其特立突出的，一般人在审美上罕有拒俗到如此之境界的。

　　与傅山同时代的大书家王铎，也有类似的创作体验。王铎谈到作书的经验时说："神气挥洒而出，不主故常，无一定法，乃极势耳。"

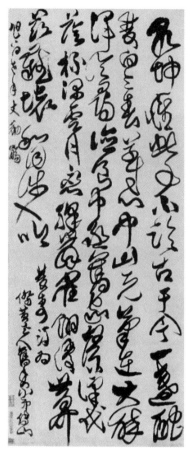 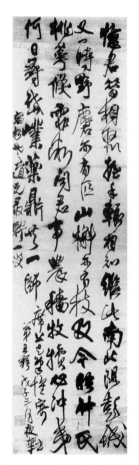

图 14-34　傅山《草书双寿诗》　　　图 14-35　王铎《为宿松书诗轴》

（《论书》）"故常"，即自己固有的书写习惯，"不主故常，无一定法"，即规避自我的习惯性熟练，进入无法之法，这样才能真正呈现每个字的自然天趣。

看王铎的行书《为宿松书诗轴》（图 14-35），写大字这么轻松，游刃有余，是极难的。看他的整体章法丰富多变，而奇妙的是每个字都各具态势，无一雷同，正是王铎自己说的"极势"，就好像是赋予每个字以"本自具足"的生命。王铎用了毕生的努力，终于达到了这种境界。

要说"不主故常，无一定法"的感觉，不得不提到明代另一位大书家——徐渭。

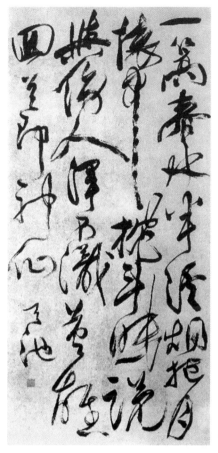

图 14-36　徐渭草书轴　　　　　　图 14-37　徐渭自题《墨葡萄图》

看徐渭这幅草书轴（图 14-36）。草书的书写过程中，刹那之间的那种偶然生发的感觉，徐渭把握得炉火纯青。这一点，贯穿于他的大写意画，也贯穿于他的行书和草书。再看这幅自题《墨葡萄图》（图14-37）："半生落魄已成翁，独立书斋啸晚风。笔底明珠无处卖，闲抛闲掷野藤中。"纵笔挥洒自如，一气呵成，没有一个字是正的，但整体极其协调。

所以，"天"这种境界，落实到具体的书写过程中，核心一点是要临时从宜，力求发挥最大程度的偶然。在挥毫的瞬间，凭着直觉就出来了，写完才意识到，竟然写成了这样（"神来之笔"）。

回头再看王羲之的《兰亭序》，为什么好呢？宋代的李之仪《又

图 14-38　颜真卿《争座位稿》（局部）

跋东坡兰皋园记》说："世传《兰亭》纵横运用，皆非人意所到，故
于右军书中为第一。""非人意所到"，即体现了傅山所说的"天"，
所以《兰亭序》是意外得之，不可重复。

　　颜真卿行书的好，也是如此。颜真卿最有影响的行书是"三稿"。"三
稿"中的《争座位稿》，米芾评价说："字字意相连属飞动，诡形异状，
得于意外也，世之颜行第一书也。"（《宝章待访录》）图 14-38 是《争
座位稿》最后的部分，真的看不出来它有丝毫"作书"的痕迹。看到
这样的作品时我们总是会感慨，"怎么这么随意就写出来了"。可见，
伟大的书法作品都有一个共同的特点——得于意外。

　　这自然离不开技法的锤炼，但是光靠技法还不够，更进一层需要
书写者的心修。天的境界，最要紧的是"心"合于天，要无意于书，
像《庄子》里讲的"吾丧我"。书写的时候不要想着有"我"，要能"放
下法，放下我"，以至于"万物与我为一"，然后借助熟练的技法，方
有望达到天之境界。我们常说，书法需要"悟"，"悟"的着力点也
正在于此。

第十五讲　时代审美与个体选择

课程视频

中国书法的发展，时代的特征很明显，一个时代有一个时代的"亮点"。清代刘熙载《书概》中说："秦碑力劲，汉碑气厚，一代之书，无不肖乎一代之人与文者。"20世纪美学家宗白华先生在《中国书法里的美学思想》一文中则讲到："写西方美术史，往往拿西方各时代建筑风格的变迁做骨干来贯串，中国建筑风格的变迁不大，不能用来区别各时代绘画雕塑风格的变迁。而书法却自殷代以来，风格的变迁很显著，可以代替建筑在西方美术史中的地位，凭借着它来窥探各时代艺术风格的特征。"了解书法的时代特征，有助于我们以一个更广阔的视野把握书法发展的脉络以及书法史上"群星"之"亮点"所在。

与此同时，书法又是表达个体性情和审美的艺术，所以有"字如其人"之说。个体与时代之间，怎么平衡？是紧随时代还是拒绝时风？不管你愿不愿意，这几乎是每个学书者都要面对的。

可以说，一部书法史，就是时代书风与个体选择相互作用的历史。在这有限的课堂时间里，我们选取书法史上几个有代表性的"点"，来对这一问题稍作探讨。

一、王羲之与东晋的妍美书风

我们在前面的课中提到过，王羲之是从"古质"的时代书风向"今妍"的时代书风转变的关键人物。

那么，在王羲之之前的古质书风究竟是怎样的呢？

图 15-1
东汉简牍（局部）

例如行书与楷书这两种书体，始于汉末。我们看长沙东牌楼出土的东汉末期简牍（图15-1），这是行书最早的形态，当然也可以说是楷书的早期形态，还留存了一些隶书笔意。

到了三国魏时，楷书与行书继续演进，基本成形。在这个演进的过程中，有个代表书家——钟繇。我们看钟繇的《荐季直表》（图15-2），一般认为是楷

图15-2 钟繇《荐季直表》（局部）

书，其实也可以说是行楷。钟繇在书法史上的地位很高，就是因为他在楷书的演变过程中起到了一个大的推进作用。从审美的角度来看，钟繇的书法总体还是趋于质朴的，还有较多的隶书结构横平竖直的扁阔势态，基本笔画则比较接近后来的楷书。

到了西晋，行书进一步走向成熟，字形变得瘦长，笔画变得飘逸灵动，如楼兰出土的《济逞白报残纸》（图15-3）和《正月廿四日残纸》（图15-4）。

到了东晋，以王羲之《兰亭序》（图15-5）为代表的行书风格一出来，是审美上的一个大变化。《兰亭序》这样的书风，被推为"妍美"的代表。每个字都是亭亭玉立，点画精美，如出水芙蓉，晶莹透亮的感觉。就像赵孟頫所说的，有一种"俊气"在里头。

又如王羲之的行书《得示帖》（图15-6）、行书《近得书帖》（图15-7）、草书《想弟帖》（图15-8），这些作品笔势丝丝相扣，极其贯气通畅，有如云行水流，亦如一首流动的乐曲。王羲之这一类的作品与《兰亭序》相似，代表了那个时代的一种新风气。

这样一种新书风，在王羲之这里也并不是一开始就如此的。王羲之前期的书法，与当时的时代书风是一致的。如王羲之的《姨母帖》（图15-9），明显带有一些隶书笔意和形态。所以南朝宋时书家虞龢说："羲

图 15-3　西晋《济逞白报残纸》　　图 15-4　西晋《正月廿四日残纸》（局部）

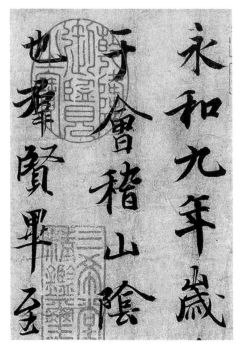

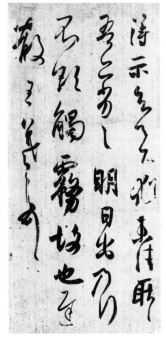

图 15-5　王羲之《兰亭序》（局部）　　图 15-6　王羲之《得示帖》

图 15-7　王羲之《近得书帖》

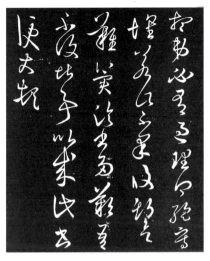

图 15-8　王羲之《想弟帖》

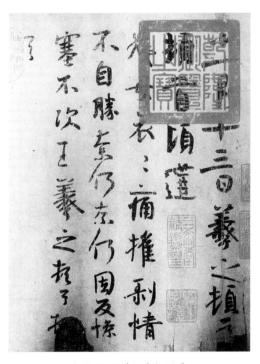

图 15-9　王羲之《姨母帖》

之书，在始未有奇殊，不胜庾翼、郗愔，迨其末年，乃造其极。"（《论书表》）王羲之本人的书风，也经历了一个从"质"到"妍"的革新的过程。

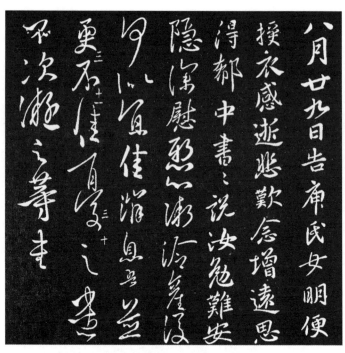

图 15-10　王凝之《八月廿九日帖》

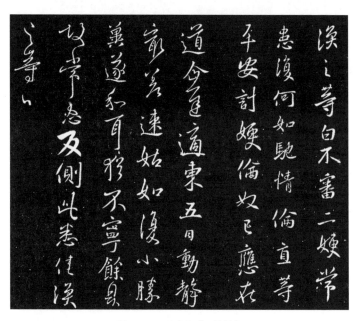

图 15-11　王涣之《二嫂帖》

 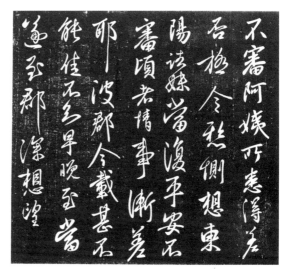

图 15-12　王操之《婢书帖》　　　　图 15-13　王献之《阿姨帖》

王羲之的新书风，在当时就很有影响了。当时的书法名家庾翼，看到庾家子弟竟然不学本家书法，而去学王羲之的书法，感慨道："小儿辈乃贱家鸡，爱野鹜，皆学逸少书。"（王僧虔《论书》）"逸少书"即王羲之的书法。按道理，庾家的子弟们应该学习本家书法，结果学起了王羲之书，所以他说"贱家鸡，爱野鹜"。当然，这话里面也带着一点轻蔑和不服。

王羲之本家子弟，就更不用说了。

我们看一些王家子弟的作品。王羲之第二子王凝之的《八月廿九日帖》（图 15-10）、第三子王涣之的《二嫂帖》（图 15-11）、第六子王操之的《婢书帖》（图 15-12）、第七子王献之的《阿姨帖》（图15-13），看起来个个俊秀流美，潇洒风流。如果没有父亲王羲之这样的新风出来的话，他们不太可能写得出这样的作品。

又如王羲之的伯父王导第六子王荟的《疖肿帖》（图 15-14），以及东晋名将谢安的《中郎帖》（图 15-15），也是非常地流美。

从这些作品可以看出王羲之书法新风的巨大影响，最终形成了时代的风气。"宋四家"之一的蔡襄，评价王羲之这个时代的书法："晋人书，虽非名家，亦自奕奕，有一种风流蕴藉之气。缘当时人物，以清简相尚，虚旷为怀，修容发语，以韵相胜，落华散藻，自然可观。

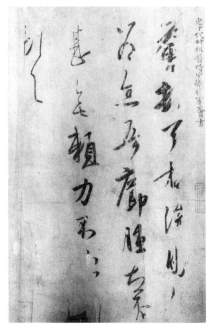

图 15-14　王荟《疖肿帖》　　　　　　　　　　图 15-15　谢安《中郎帖》

可以精神解领，不可以言语求觅也。"（《论书》）

　　清代的周星莲《临池管见》干脆说"晋书如仙"。你看王羲之的《时事帖》（图 15-16），太灵动飘逸了。这种飘逸感，一般的学书者是很难写出来的，它需要作书者生命中确实有这种感觉。后世的书法名家中，能得此点者不多，明代的董其昌可以算一个。我们看董其昌临的《时事帖》（图 15-17），大有一种如仙的飘逸，可见董其昌内在的生命感觉中确有这样的体验。

　　王羲之开创和引领的妍美书风，从当时就开始产生影响，一直延续到今天。所以王羲之被尊为"书圣"，不仅技法超群，而且是开创了一代新风的大艺术家。一开始，王羲之是追随时风，到后来是开创新风，最终引领时代，这就是王羲之的伟大之处。

　　妍美成为一代新风，那么像钟繇那样的古质书风，是不是从此就无人问津了呢？也不是的。像元代的倪瓒、明代的祝允明和黄道周，他们的小楷就是学习钟繇的楷书而形成自己的风格的。钟繇的书法，不是历史的古旧遗迹，而是超越了时代成为书法的一种审美样式。

图 15-16　王羲之《时事帖》

图 15-17　董其昌临
王羲之《时事帖》（局部）

二、唐人学宗右军，各得一体

王羲之的书法，在唐代被尊为最高的典范。唐太宗李世民极为推崇王羲之，他写过一篇《王羲之传赞》，认为王羲之的书法"尽善尽美"。因此，学习王羲之书法在唐代就成为一种风气了。

大家都学宗王羲之，会不会就成了王羲之的翻版？或者是千人一面？没有。南唐后主李煜对唐代人学习王羲之书法有如下评点：

> 善法书者，各得右军之一体。若虞世南得其美韵而失其俊迈；欧阳询得其力而失其温秀；褚遂良得其意而失其变化；薛稷得其清而失于窘拘；颜真卿得其筋而失于粗鲁；柳公权得其骨而失于生犷；徐浩得其肉而失于俗；李邕得其气而失于体格；张旭得其法而失于狂。（《书评》）

李煜这番评论，本意是想说这些人在学习王羲之书法时的所得和所失，不过从中我们也可以看出，这些人同学王羲之，却并没有被"偶像"笼罩着走不出来。原因何在？因为：第一，他们除了学王羲之书法，也学其他的。第二，王羲之的书法风格多样而丰富，具有无限的可开拓性。第三，最重要的一点是，他们虽然学的是王羲之，却是以自己的性情融冶了王羲之的法度，最终写出了自己的特点。这最后一点，是书法学习中最为关键的。

图 15-18　虞世南《汝南公主墓志铭》（局部）

图 15-19　欧阳询《卜商帖》（局部）

图 15-20　褚遂良临《兰亭序》（局部）

看虞世南的行书《汝南公主墓志铭》（图 15-18），他学到了王羲之的流美飘逸，特别是像撇画、捺画，舒展柔和，很有羲之韵味。

再看欧阳询。欧阳询的行书是从王羲之的《丧乱帖》一路拓展而出，

如《卜商帖》（图 15-19）用笔善用侧锋重落，很见刀感，点画方折凌厉，结构内撅险峻，以骨力见称。

褚遂良也是深入学习王羲之者。看他临的《兰亭序》（图 15-20），很有王法，但也有他自己的特点。起笔的时候使用了大量的逆笔抢锋，显得更圆浑，结构则是欹侧多姿。

李邕深得王羲之的力量和险峻。我们看他的行楷《云麾将军碑》（图 15-21），字势左低右高，斜侧明显，下笔力量很足，人称"右军如龙，北海如象"。相比于楷书，李邕的行书《晴热帖》（图 15-22），倒是与王羲之的书法更接近一些。

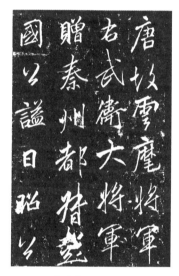

图 15-21　李邕《云麾将军碑》（局部）

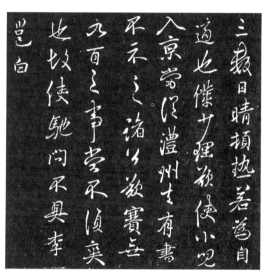

图 15-22　李邕《晴热帖》（局部）

我们再来看唐太宗李世民，他对王羲之推崇备至，会不会就写得与王羲之的书法很相像呢？

行书《温泉铭》（图 15-23）是李世民的代表作，你有没有发现与王羲之区别很大？为什么？性情不相近啊。他有一种英武之气，字形瘦长，用笔豪宕，跳跃性很强，可谓"翩若惊鸿，矫若游龙"，反而与王献之的书风更接近。

除了行书，还有唐代的草书其实也是师法王羲之。

代表性的，如孙过庭的草书《书谱》（图 15-24），沿袭了王羲之

图 15-23　唐太宗行书
《温泉铭》（局部）

《十七帖》那一路的小草，每一笔、每一字都很有法度，在法中达意。又如大诗人贺知章的《孝经》（图 15-25），与孙过庭的《书谱》比较像，笔法学宗王羲之，不过上下字之间笔势更流贯些。唐太宗的行书很不似王羲之，草书则与王羲之的相近一些。如《屏风帖》（图 15-26），字形结构得于王羲之小草，行笔速度则远比王羲之快，书写过程如骏马飞奔，纵放驰骋，王羲之则相对趋于从容散缓。

在草书这个领域，像孙过庭、贺知章这样的草书更多是在传承。另有一些草书家则重在突破，最具代表性的是张旭、怀素这样的革新者。

张旭在这样一个崇尚王羲之草书的氛围中，能够学王而别开生面，着实不易。唐人蔡希综赞誉张旭是"卓然孤立"，在当时的时代背景下，张旭的确当得起这四个字。

图 15-24 孙过庭
《书谱》（局部）

图 15-25 贺知章
《孝经》（局部）

《草书千字文》（图 15-27）是张旭的代表作之一，如果不借助释文，我们几乎很难阅读，哪怕是学过像孙过庭《书谱》这样草书的人也会觉得有难度。因为张旭的草书，最大的一个特点是突破草书的"常形"。我们一般人写草书，容易被"常形"所缚，而张旭书写的瞬间，最大限度发挥偶然性，将字形的变化发挥到极致——狂草，以至于距离常见的草书字形很远。在我个人看来，张旭是古往今来走得最远的一个，所以被誉为"颠张"。

我们来看一些字例（图 15-28）。《千字文》里有"威沙漠驰"四字，右边是赵孟頫《真草千字文》的草书，草法谨严，是草书的常形。再看左边张旭的草书，每个字都是极度的变形和夸张，以至于我们几乎难以辨识，他把草书的自由度推到了一个前所未有的程度。又如"鸡田赤

图 15-26　唐太宗《屏风帖》（局部）

城"，对比草书的常形（赵孟頫草书《千字文》），"鸡"字简约变形到只剩下一个大致的轮廓和影子了，"田"中间的笔画就只是"意思一下"，"赤"字上收下展，上密下疏，整个字形呈三角形态，"城"字左收右放，留下大片空白，是四个字里变形最大胆的。

张旭草书的狂放，也体现在章法上。看《千字文》里的这一局部（图 15-29），"宗恒岱，禅主云亭，雁门紫塞，鸡田赤城"，中间一行字，就像一泓泉流，左右两行则像江河倾泻，宽窄对比如此悬殊，是前所未有的。

张旭把字形结构的变化，推到了一个"临界点"。这样一种夸张与变形，是需要胆魄和勇气的，当然也符合张旭的狂放天性。张旭之后也罕见有书家像他这么狂放的，如明末清初擅长草书的王铎、傅山，都比他更遵循法则。如果说书法中有浪漫主义的话，那么张旭就是浪漫主义的一个杰出代表，他的草书最能够摆脱法则的束缚。

图 15-27　张旭《草书千字文》（局部）

图 15-28　张旭草书《千字文》与赵孟頫草书《千字文》对比

前人说，唐人尚法。若是就行书和楷书而言，这话不错。但是就草书而言，唐人不仅有尚法者如孙过庭、贺知章等，更有像张旭这样的狂草书家。张旭可以说是尚意，他把个人主体的这种"意"凸显到了一个极高的位置。王羲之的书法不是没有意，不过他的意是一种适度的表达，是有一些理性自控的。到了张旭的狂草，主要就是释放自己的潜意识，把书写者的当下直觉充分挥发出来了。苏东坡对此赞不绝口，他说张旭的草书"颓然天放，略有点画处，而意态自足，号称'神逸'"（《书唐氏六字书后》）。宋代的曾巩则说："张颠草书，见于世者，其纵放可怪，近

图 15-29　张旭草书《千字文》（局部）

图 15-30　怀素《自叙帖》（局部）

图 15-31　彦修《草书帖》（局部）

世未有。"(《尚书省郎官石柱记序》)

张旭的出现,引领了狂草的风气,掀起了中晚唐的狂草书热潮,如邬彤、怀素、亚栖、高闲、贯休、梦龟、文楚,一直延续到五代的彦修、杨凝式等。这些书家多多少少都受到了张旭的影响。

我们看怀素《自叙帖》(图15-30),线条凝练瘦细,但是力道十足,挥毫过程如疾风骤雨,气势纵贯,浑然一体。明代安岐评价说:"墨气纸色精彩动人,其中纵横变化发于毫端,奥妙绝伦有不可形容之势。"(《墨缘汇观》)可见,怀素真是深得张旭善于变化的真谛。又如五代时期的彦修擅长狂草(图15-31),行笔遒劲酣畅,字势险绝突变,大的感觉很是逼近张旭的《千字文》。

三、宋人书法与尚意风气

张旭在草书中展示的尚意精神,对宋代书法的影响非常大。在张旭、颜真卿和五代杨凝式书法的启发下,宋代人开启了一股新的书法风潮,那就是尚意。尚意的实质是凸显"我"意。唐代人竭力去探寻楷书的法则,到了宋代,来了一个转向,倾心于自家内心世界的"意"

图15-32 苏轼行书《次韵辩才诗帖》(局部)

433

的表达。

宋人尚意，在书法中有怎样的表现？

主要在行书一体，笔法和字形结构都开始鲜明地个性化了，这是晋唐时所没有的。所以我们如果就行书这一体，沿着晋、唐、宋这么一路看下来，看到宋代名家时，会感觉到宋人的"辨识度"最高。比如，苏东坡的字（图15-32），黄庭坚戏称为"石压蛤蟆"；而黄庭坚的字（图15-33），苏轼谓之"树梢挂蛇"。一个是肥肥扁扁的，一个是瘦瘦长长的。这样独特的字形特征，在宋代之前的行书中是没有的。

又如"宋四家"之一米芾的行书（图15-34），字形奇险，八面生姿，用笔如刷，疾速痛快。再如南宋诗人陆游，也是书法史上的一代名家，看他的《自书诗卷》（图15-35），字形狭长，行草相杂，轻松诙谐，

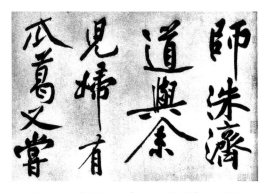

图15-33　黄庭坚行书《经伏波神祠卷》（局部）

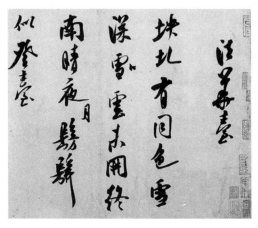

图15-34　米芾《法华台帖》

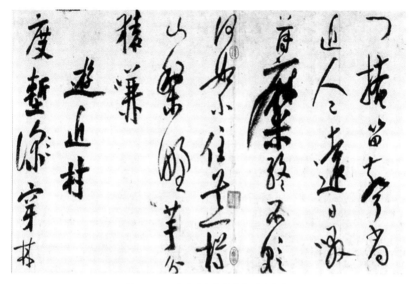

图 15-35 陆游《自书诗卷》（局部）

煞是有趣。

在这股尚意的书法风潮中，谁是引领者呢？是苏轼。

"我书意造本无法"，这是苏轼论书的名言，同时他也是身体力行者。苏东坡是尚意书法风潮的先驱，他的学生黄庭坚、他的"粉丝"米芾，都是这股潮流的"弄潮儿"。不过归根结底，尚意书家们皆有对自己内心世界的自觉发现。

当然，也有的书家不在"尚意"潮流中，而主要是传承前人的法。

比如"宋四家"里的蔡襄，坚守着晋人和唐人法则，主要师法王羲之和颜真卿。我们看他的行书《蒙惠帖》（图 15-36）、《扈从帖》（图 15-37），虽也有些个性特点，但远不如苏、黄、米那么鲜明强烈。也许正是因为这一点，所以在历史上位列"宋四家"之末，甚至还有些争议（"蔡"究竟是蔡襄还是蔡京）。

所以，当我们谈到个体选择的时候，并不是说潮流来了，就一定要顺应这股潮流。你也可以像蔡襄一样，不管时代风气，只管学习"二王"或颜，然后与自己的个性熔冶，形成自己的风格。当然，如果蔡襄自己的个性更强烈的话，也许他的书法造诣会更高一些。后人对蔡襄的批评，也主要是在这一点上，认为他多得古法而创新不足。

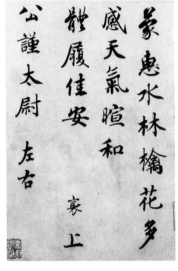

图 15-36　蔡襄《蒙惠帖》　　　　图 15-37　蔡襄《扈从帖》

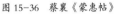

　　当我们强调法的时候，自己的意往往会被压制一些；当我们特别突出意的时候，可能会疏远一些法。这就回到了"意"跟"法"之间的关系。如果我们站在"意"与"法"的角度来宏观地看书法史上的名家，他们可以归为三大类：一类是趋于法，一类是趋于意，还有一类是介于二者之间。像褚遂良、赵孟頫、文徵明等书家就偏向于法；像张旭、苏、黄、米，元代的杨维桢，明代的徐渭等就倾向于意；像董其昌、王铎则介于二者之间，表达自己的个性又极遵循法则。当然，这是他们自己的审美选择，也是他们的性情使然。

四、碑学风潮与帖学重振

　　讲时代审美与个体选择，除了晋、唐、宋三个点，我还要例举的一个点是清代的碑学。

　　学习书法，是学碑还是学帖？这本来是不存在的问题，但是自清代中期碑学兴起之后，便出现了碑帖之争。因为本来大家都是学帖的，不是学墨迹就是学刻帖。以前的学书者想要找一个经典字帖的墨迹范本太难了，哪像我们今天这么便利，书店里随处可见高清版字帖，上下囊括数千年，而且还有下真迹一等的高仿。以前的普通学书者想找

一个晋唐的墨迹来照着临，是极难的。条件好一点的，就临刻帖。刻帖与墨迹，要隔了好几层。

所以，碑学的兴起恰恰就是乘着帖学衰落之时。康有为对此有过分析："碑学之兴，乘帖学之坏，亦因金石之大盛也。乾、嘉之后，小学最盛，谈者莫不藉金石以为考经证史之资。专门搜辑著述之人既多，出土之碑亦盛，于是山岩、屋壁、荒野、穷郊，或拾从耕父之锄，或搜自官厨之石，洗濯而发其光采，摹拓以广其流传……出碑既多，考证亦盛，于是碑学蔚为大国。"（《广艺舟双楫》）

一方面是帖学衰落，另一方面大家发现了一个新的学书范本——碑。清代碑学的兴起，是建立在大量出土的实物的基础上，在研究整理和摩挲玩味中，人们感受到了石刻书法的独特魅力，一种完全不同于"二王"一路帖学的书法气息。

在这股碑学风潮中，涌现出一批以学碑有成的书家，如金农、丁敬、邓石如、伊秉绶、何绍基、张裕钊、赵之谦、杨守敬、吴昌硕、沈曾植、康有为、梁启超等。

我们看金农的隶书（图15-38），整体焕发出苍拙朴厚的金石气息，这是从碑刻书法中开拓出的独特风格。金农在主观上有着鲜明的审美追求，他曾在《鲁中杂诗》中表明他的学书立场："会稽内史负俗姿，字学荒疏笑驰骋。耻向书家作奴婢，华山片石是吾师。"金农学习书法的主要着力点在汉碑隶书，这与传统的"以二王帖学为宗"的学书方式大相径庭。

我们再看诸体并擅的书家邓石如。如其《四体书册》（图15-39），篆书走的是"集古字"

图15-38 金农《隶书景焕传轴》

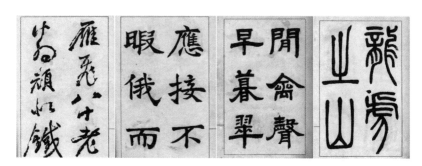

图 15-39　邓石如《四体书册》（局部）

之路，他学过李斯、李阳冰，以及《禅国山碑》《三公山碑》《天发神谶碑》等，最后熔铸一体，自成一家，形成既刚健又婀娜的风格。他的隶书以汉碑为宗，纵横捭阖，宽博厚实。他的楷书取法魏碑，善用方笔，兼涵隶意，朴茂舒展。他的草书与"二王"的"侧锋取妍"、灵动流完全不同，大量使用中锋和绞锋，追求一种斑驳苍涩的质感，这种感觉与他的篆书是很相似的。

再看碑学名家何绍基。他曾自述学书："余学书四十余年，溯源篆分。楷法则由北朝求篆分入真楷之绪。"所以，何绍基的书法，一方面书擅各体，而以篆书为根基，每种书体的点画或线条都带着"篆籀气"；另一方面，无论哪种书体，行笔过程都不是直线写出，而是一波三折，曲中求直（图 15-40）。他擅用羊毫和生宣，再现了秦汉和北朝石刻书法历经一千多年后的效果——金石味。他把这种感觉同

图 15-40　何绍基《节临郑固碑》四条屏　　　图 15-41　何绍基《行书笔记》（局部）

时用到了行书里，由此行书也别具一格（图 15-41）。

清末的赵之谦也是碑学大家，与何绍基一样诸体兼擅，不过何绍基是筑基于篆书，他则筑基于北朝碑刻，尤其是北魏碑刻中刀感强烈、棱角分明的那一类书法。魏碑体楷书在赵之谦这里大放异彩（图 15-42）。赵之谦还把魏碑的特点融入行书中，由此创造了"魏碑体"样式的行书（图 15-43）。赵之谦把碑刻的刀感表现得很地道，同时看他笔法动作又很灵活，无滞无碍。

图 15-42 赵之谦楷书
《杂录项峻徐整书册》（局部）

图 15-43 赵之谦《行书龚伯定诗》（局部）

439

图 15-44　高凤翰《行书题画诗卷》（局部）

那么，在碑学的滚滚潮流中，还有没有以学帖为主，坚守帖学阵地的呢？也有，不是所有的人都被碑学推着走，有的人喜好"二王"帖学一脉，但影响不像碑派书法那么大。

例如书画、篆刻并擅的高凤翰，其《行书题画诗卷》（图 15-44）

图 15-45　王文治《行书诗册》（局部）

图 15-46 段玉裁《行书论书一则》

笔法精致灵逸，顺势成形，若是置于元明两代帖学盛行的大潮中，可毫无愧色。

又如"淡墨探花"王文治，深解"侧锋取妍"之妙，俊爽流利，风骨萧散（图 15-45）。

再如文字学家、《说文解字注》的作者段玉裁，用笔与结体皆谨严有法，气息纯正，很有右军遗风（图 15-46）。

还有"西泠八家"之一奚冈，传承了帖学正脉，看他这幅《草书轴》（图 15-47），非常精彩，笔势灵动，一贯而下，悠然自如。

再比如铁保，行书清新淡雅，点画精致温润，很有书卷气（图 15-48）。

从这些帖学名家的作品中，我们大体也可以感受到与碑派书法不一样的特点和气质。碑学影响下的书法，往往追求整体上浑厚雄强，所以如果以碑学的审美标准来看帖学一路书法，很可能会觉得太轻飘了。反过来，要是站在帖学的审美标准来看碑派一路书法，又可能会觉得写太粗野了，欠缺清新淡雅的书卷气。所以，只有站在它们各自角度来看，才能识得个中三昧。

图 15-47 奚冈《草书轴》

图 15-48　铁保行书《新建济南书院记》(局部)

总的来说，清代的碑学兴起之后，帖学一路的成就是不及碑学的。毕竟，就艺术的创造力而言，清代的帖派不如碑派，这可是书法史上成就高低的重要评判标准。

那么，帖学还能重振吗？

到了 20 世纪，帖学又开始复兴了。一方面的原因是碑学的大潮开始退去了，人们的审美也会有一些疲劳。另外一方面，因为有了先进的摄影技术和印刷技术，学书者可以看到更多的各种各样的墨迹、刻帖了。"取法乎上"在以前是"一'上'难求"，如今则是随手可得。

拥有一千多年历史的"二王"一路书风，毕竟已经成为滋养了一千多年读书人的恒久经典，其审美内涵依然具有强大的生命力，其承载的中国文化精神依然可以历久弥新。

我们来看 20 世纪几位帖学名家的书作。如沈尹默，他也是像米芾一样"集古字"出来的书家，对晋唐宋元的名家均有涉猎，最后落在王羲之和米芾之间。看他的行书《金磷叟·澹静庐诗剩》(图 15-49)和草书(图 15-50)，深得晋人风神，大有从容优游、风行雨散之意。

另一位帖学名家是白蕉。白蕉与沈尹默同样学王，风格却迥异。因为王羲之的书法风格，本就有多种样式。白蕉的特点是，在结构上，

图 15-49　沈尹默行书
《金磷曳·澹静庐诗剩》（局部）

图 15-50
沈尹默尺牍

图 15-51
白蕉行草《兰题杂存卷》（局部）

图 15-52
白蕉尺牍

图 15-53　高二适草书《刘桢·公讌诗》

取了王羲之《官奴帖》《兴福寺半截碑》那一类趋向"拙"的字形，不像赵孟頫、沈尹默那么秀；在用笔上，学到了王羲之和王献之的婉柔和放松；在章法上，整体打成一片，很有"散乱布白"之美。我们看白蕉的行草《兰题杂存卷》（图 15-51）和尺牍（图 15-52），真是开拓出了帖学的新篇章。

在草书领域，最具代表性的帖学家是高二适。他的取法对象主要是王羲之、唐太宗、怀素、杨凝式以及明代宋克这几家。高二适的主要成就是将章草、小草和狂草三者融合，形成了独特的风格（图 15-53）。他对自己的草书很自信："二适，右军以后一人而已。右军以前无二适，右军以后乃有二适，固皆得其所也。"（《题澄清堂法帖》）确实，"二王"

一脉草书，到了高二适，又耸起一座高峰。

五、今天这个时代

今天我们是学碑还是学帖呢？都可以。历史上从来没有一个时代的书法风格样式，像今天这样多样而丰富。

你可以选择"二王"建立的古典之路，这条路也是魏晋以来的书法主脉。当然，你也可以沿袭清代人的碑学一路。你甚至还可以探索碑与帖二者的融会贯通。除此以外，还有的借鉴日本的墨象派、少字数派书法，甚至将书法置于"当代艺术"的视野下来观照，在创作上不重复任何一家一派，探索各种可能性。书法的观念至此已经与传统大相径庭了。

面对这样一个百花齐放的时代，怎么选择呢？我很难给你一个好建议。

最后，我想用两段话作为这一讲的结尾。

一段是泰戈尔的诗句："人们从诗人的字句里，选取自己心爱的意义；但诗句的最终意义是指向着你。"（《吉檀迦利》）不论你作出怎样的选择，最终的意义是指向你的，因为任何一种选择，最好是出自你自己真诚的内心。

另一段话是王阳明的一首诗：

> 吾心自有光明月，千古团圆永无缺。
> 山河大地拥清辉，赏心何必中秋节！（《中秋》）

选择在于你自己，选择最契合你自己的。

附录 古代碑帖选临

临习视频

1　殷商甲骨文

临习视频

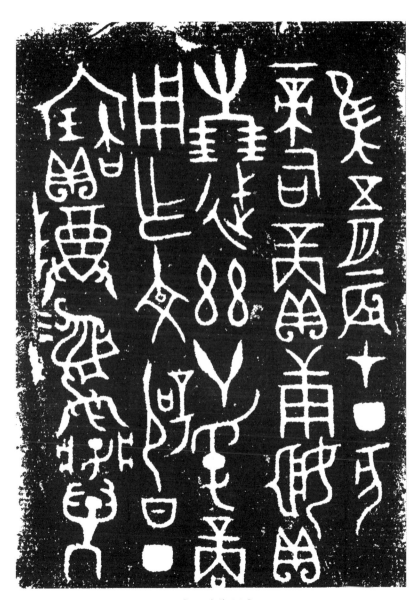

2 《西周商尊铭文》

临习视频

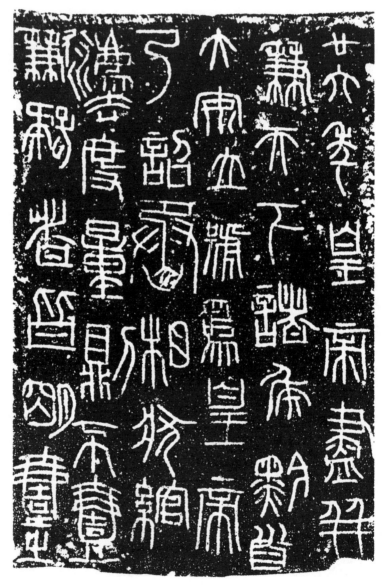

3 《秦诏版》

临习视频

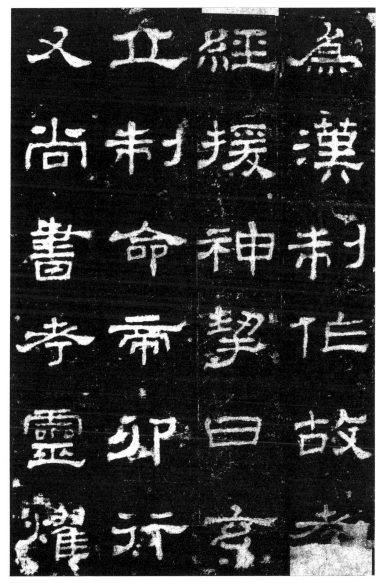

4 《史晨碑》（局部）

临习视频

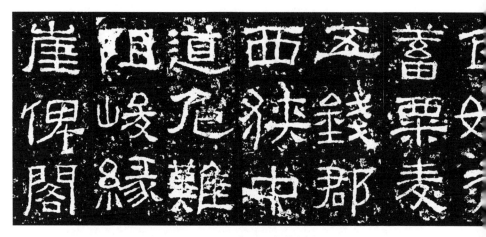

5　《西狭颂》（局部）

临习视频

6　《马圈湾汉简》（局部）

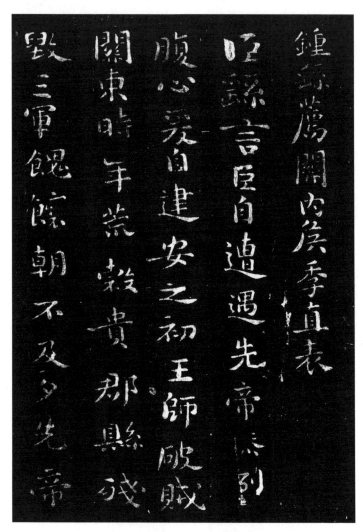

7　钟繇《荐季直表》（局部）

临习视频

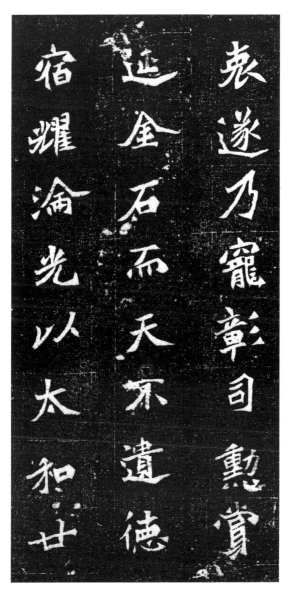

8 《元桢墓志》（局部）

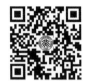

临习视频

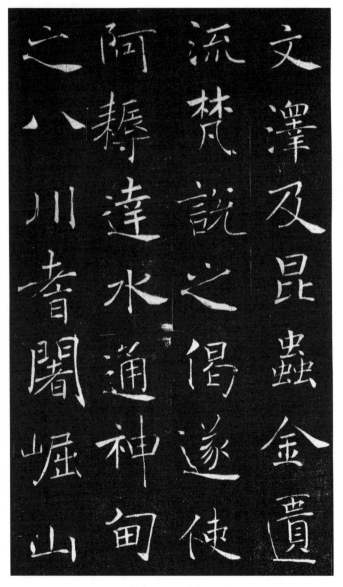

9　褚遂良《雁塔圣教序》（局部）

临习视频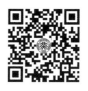

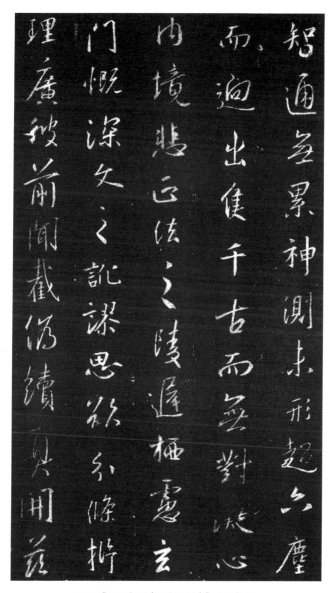

10 《怀仁集王羲之书圣教序》（局部）

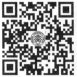

临习视频

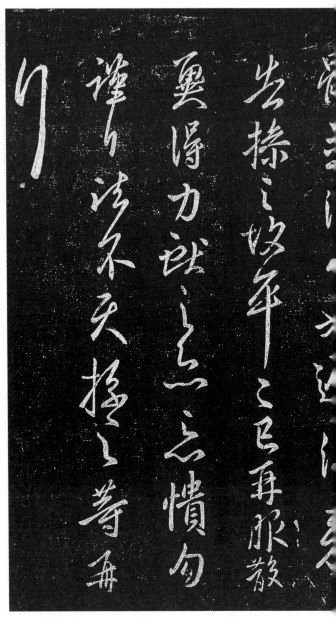

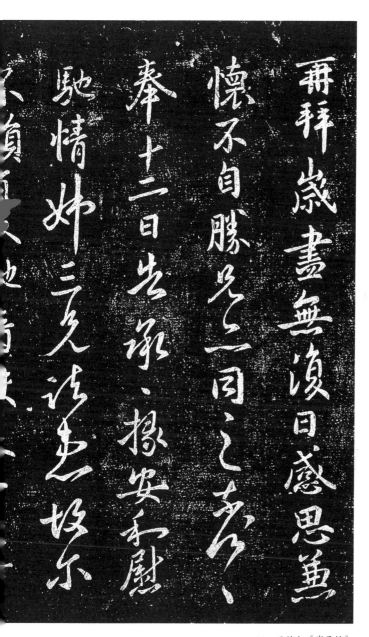

11　王献之《岁尽帖》

临习视频

12 苏轼《渡海帖》

临习视频

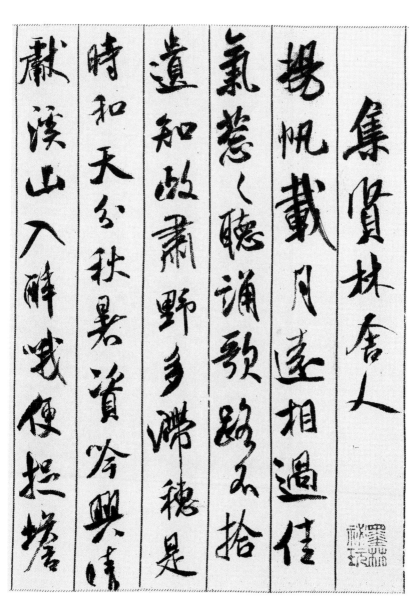

13 米芾《蜀素帖》（局部）

临习视频

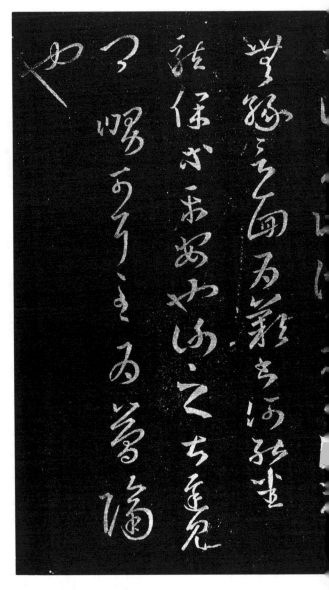

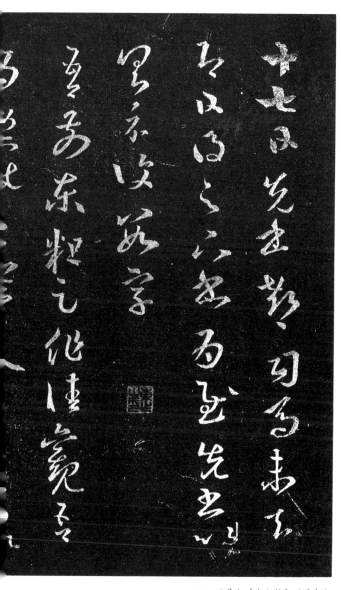

14 王羲之《十七帖》（局部）

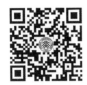
临习视频

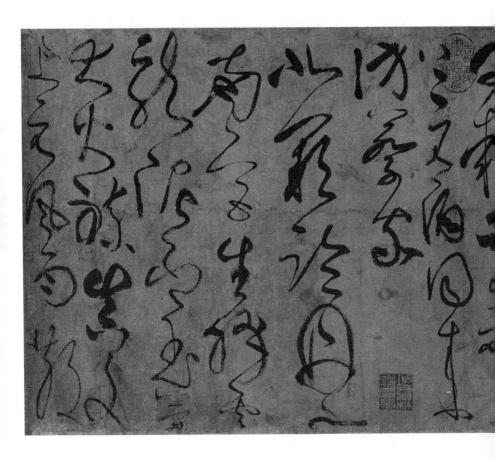

15 张旭《古诗四帖》（局部）